历代书家经典大系

聂军生 编著

欧阳询

江西美术出版社

觀功
深伯
魚萬

前登三
機蹈矩

序言

清·康有为《广艺舟双楫·本汉第七》：「真书之变，其在魏、汉之间乎？汉以前无真书体。真书之传于今者，自吴碑之《葛府君》及元常《力命》、《戎辂》、《宣示表》[左上图a]、《荐季直表》[左上图b]诸帖始，至二王则变化殆尽，以迄于今，遂为大法，莫或小易。」从这段论述中我们可以看出楷书大约产生于汉末魏初（公元三世纪初），从出土的马王堆二号、三号文献资料看，当时帛书上所书「雏形的楷书」已初具规模。楷书在当时称「楷隶」又谓谷王次仲始作楷书」。楷书在当时称「楷隶」又谓「今隶」。

由此可见，楷书是在隶书的基础上，为了书写便捷的需要逐渐扬弃了隶书的波磔，采用回锋收笔的方法而形成、产生的。早期的楷书具有很浓重的隶意，经魏晋南北朝逐渐完善至隋唐定型。在唐代可以说是我国楷书发展的鼎盛、成熟完美的时期。由于当时经济繁荣、文化发达，在魏晋南北朝书法迅速发展的基础上，如欧阳询、虞世南、褚遂良、张旭、李邕、怀素、颜真卿、柳公权等。乘势而上、积极进取、奋力开拓，迎来了书法史上的又一次高潮。

这个高潮虽然是在唐代，但是以新兴精神将北方的质朴与南方的艳丽融合起来，奠定新文化之基础则是隋代。欧阳询正是处于这一转型时期，入唐前欧阳询的书法已很有名气，「尺牍所传，人以为法」，这说明他的书法艺术已经成熟起来。入唐后，他官至银青光禄大夫，太子率更令，弘文馆学士，人称他的书体为「率更体」。《宣和书谱》卷八载「唐高祖微时，数与询游；既即位，累擢给事中。询喜字，学王羲之书，后险劲瘦硬，自成一家。议者以谓真行有献之法。盖羊欣、薄绍之已后，略无劲敌，独智永特兵精练，欲与旗鼓相攻，而询猛锐长驱，智永亦复避锋，殆将为之夺气。其作《付善奴传授诀》，笔意殆尽，是诚有所得者。至鸡林遣使求询书，高祖闻而叹曰：『询之书名，远播夷狄，彼观其迹，固谓形貌魁梧耶！』当时名重如此。」虽然欧阳询的书法，早在隋朝就已名声鹊起，进入唐朝后，更是人书俱老，而在书艺上也到了炉火纯青的时期，但欧阳询却不满足

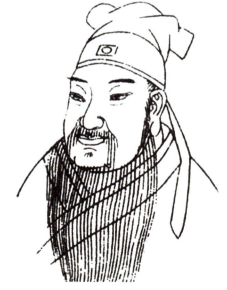

欧阳询像

钟繇《宣示表》图a

钟繇《荐季直表》图b

于已经取得的成就。在他初学二王书法及北齐三公郎中刘珉后（《宣和书谱》卷十六述"刘珉，字仲宝，彭城人"），又广泛学习北朝碑刻书体，同时吸取当代书法家之长，刻苦钻研，融会贯通而形成笔锋劲道、刚健险峻、结体严整的独特风格。其楷书，用笔精到、笔画方润、结构爽健、有平有险，于平正之中见险绝，又于险绝之中求平稳、求生存，既规范工整，又神韵潇洒、自成一体。

他的书法熔铸汉隶和晋魏楷书之特点，吸取诸家之长、融会贯通，创建自己独特的风格。费瀛《大书长语·通变》云："学者不可专习一体，须遍参诸家，各取其长而融通变化。超出畦径之外，别开户牖自成一家，斯免书奴之诮"。欧阳询正是将古法纳于新意，隐括众长的典范。同时，欧阳询又是在划新时代方面出力很大的人。

欧阳询曾在隋朝为官，进入唐代，他已经六十多岁了。从欧阳询流传下来的作品中不难看出欧阳询的代表作品大都是进入到唐朝以后书写的。因而，人们总是把欧阳询看作是唐代书法家。翁方纲《复出斋书论集萃·欧虞褚论》中说："综论唐楷，则必以欧为圭臬乎？吾故曰虞、褚二家合而为一欧阳也。……欧则特立独出，是为唐楷之正则矣"。

书法艺术发展到唐代，作为唐文化的重要组成部分，诞生了一大批具有划时代意义的书法代表人物。他们的书法艺术既有继承性又具有开拓性，体现出区别于前朝的鲜明的时代风格，足以垂范后代。在唐代众多书家中以楷书闻名的书家欧、颜、柳三家，他们各具特点，而且多有新的创造，正所谓："出新意于法度之中，继妙理于豪放之外。"（《苏东坡集·书吴道子画后》，另见刘熙载《艺概》第七一五页）其中欧阳询的书法艺术，用笔刻厉劲险、法度森严、结构爽健、于平正中见险绝、自创新意、别树一帜，人称"欧体"。由于他曾当过太子率更令，故又称"率更体"。《新唐书·列传第一百二十三·儒上》说："询初效王羲之书，后险劲过之，效法羲之者乃是入唐后，仰承唐太宗之萌，而笃王法于行书之中。至于楷书，的确以'险劲'为主。现在我们看来，在初唐四家中最具隋碑风格的体，欧阳询。

欧阳询在不失北朝风貌的同时，又窥破隋碑方正峻利之缺点，于是在峻利之中求圆润——欲以圆而润的点画求得温柔蕴藉的精神。朱长文《续书断·妙品》说："其正书，纤浓得中，刚劲不挠，有正人执法、面折廷诤之风；至其点画工妙，意态精密，无以尚也。"这也正是欧体楷书的独特风格。

由于长期以来人们对书法形成了一种传统性的观念，即认为书法艺术特别是楷书书法是沿袭魏晋六朝这一历史大系发展下来的，这是书法源流的正统。其代表人物是钟繇、王羲之、智永和虞世南。唐太宗李世民又大力推崇王羲之，更加强了这一倾向性。而虚和冲淡、含蓄典雅的魏晋书法风格也就成为了楷书书法艺术的最高境界和唯一的鉴

唐太子率更令欧阳询，书张翰帖笔法险劲猛锐长驱智永亦复避锋，鹯林尝遣使求询书高祖闻而歎曰询之书名远播四夷晚年笔力益刚劲有执法面折庭争之风孤峯崛起四面削成非虚誉也

宋 赵佶跋欧阳询《张翰帖》

欧阳信本书清劲秀健古今一人，求充云然若对越俊跳擲猶恐不知其神奇也向在都下见勸學一帖是集贤官库物後有闹元题識具全篆意典此一同但官帖是硬黄纸为墨耳元苁五年閏月望日為石之兄書 吴兴赵孟頫

元 赵孟頫跋欧阳询《仲尼梦奠帖》

赏标准。北魏少数民族政权，在历史上不是正统，魏碑书法更是以出锋露角、悍劲峻拔见长，形成了与魏晋书风背道而驰的风格。因此，当时的南朝，人们是看不起魏碑书法的。自唐以后，就更甚了。故此，唐代书法家张怀瓘在《书断》中对虞世南和欧阳询两家书法的介绍也带有明显的崇晋卑北魏的倾向。他在《书断》中认为虞世南与欧阳询皆以书称，"然欧字与虞可谓智均力敌……"虞则内含刚柔，君子藏器，欧则外露筋骨，以虞为优。"这种抑欧扬虞的评价是以魏晋风格为准则来评鉴书法的典型之说。虞世南的楷书基本上是继承了钟、王两家的风格，温润含蓄、风骨内敛；而欧阳询的楷书则在二王的基础上又掺合六朝北派碑版书法风格的某些特点，并加以融会贯通，从而形成了刚健挺拔、长戈大戟，法度森严的特征，比虞书更有新意，只是王派书风不那么纯正了，这样就难免有"外露筋骨"之讥了。

欧阳询不仅是一代书法大家，同时也是隋唐之际承上启下、继往开来的一位具有重要历史意义的书法家及书法理论家，尤其精于历史研究。隋唐之际，欧阳询多次参与了史书编写工作。凭借着渊博的学识、严谨的治学风范，领编了《艺文类聚》这部百科巨著，其"事居其前，文列其后"的独特编纂方式至今仍被采用。在他长期的书法实践中总结出学习书法的"八法"，并撰有《传授诀》、《用笔论》、《八诀》、《三十六法》等文章，总结了书法的用笔、结构、章法等形式技巧，为后人留下了珍贵的理论著作。

本书对欧阳询一生进行了简单描述，主要是以史为据，偶有民间流传，或有阐发。

在对其书法作品的分析中。尽量凸显出其艺术成就，让读者对欧书风格有更深入了解，对部分经典作品进行有选择性的评析，尤其是对《九成宫醴泉铭》、《化度寺邕禅师舍利塔铭》、《皇甫诞碑》、《虞恭公温彦博碑》等作品的赏析，进行了重点分析。对其《草书千字文》也进行了简要的阐述。还收入了欧阳询的年谱，该年谱以湖南省长沙市欧阳询故里书画院院长蔡建良先生提供的《欧阳询年谱略·直隶萧沈撰》为主要依据。同时也参照了一九九年上海书画出版社出版的《书法研究》第五、六期载朱关田先生的《欧阳询 虞世南 褚遂良年谱》及湖南美术出版社二〇一〇年十月出版的《湖湘历代书法选集①欧阳询卷》。在书家评传部分中，借阅了湖南文艺出版社二〇〇一年七月出版的吉慧著《书堂欧阳》等著作。还请教了欧阳询故里曾敬仪先生。在本书的编写过程中，许多老师、朋友及家人都给予了无私帮助，在此致以诚挚谢意。

深開固拒
俯從以為
舊宮營於

目录

第一部分
欧阳询评传 …… 〇一一

第二部分
书法艺术评介 …… 〇二三
欧阳询典型作品分析 …… 〇二八
（一）隶书 …… 〇二八
（二）楷书 …… 〇四八
（三）行书 …… 二〇四
（四）草书 …… 二五三

第三部分
年谱 …… 二六八

第四部分
传世作品附录 …… 二七六

之宮此則
仁壽宮也
抗殿絕壑

風徐動有之涼信安佳所誠養

欧阳询像

第一部分

欧阳询评传

欧阳询，字信本，潭州临湘，即今之湖南长沙人。生于公元五五七年（南朝梁敬帝太平二年丁丑），卒于六四一年。一生经历了陈、隋、唐三朝。以书法著称，为唐初四大书法家（欧阳询、虞世南、褚遂良、薛稷）之一。其书宗法王羲之而自成一家，世称欧体。曾做过『太常博士』，在学术上主持编纂过长达一百卷的《艺文类聚》，是一位有学问、有理论、有极高艺术造诣的书法家。

（一）欧阳询家世述略

《姓氏考略》记载：『越王无疆之次子封于乌程欧余山之阳，后有欧氏、欧阳氏、欧侯氏，望出平阳。』

到了秦朝，完子传子孙两世，子名东，孙名谟，都是亭侯。谟的儿子叫做摇，摇助诸侯平秦二世之乱。刘邦得天下后封摇为越王东。摇的儿子史上轶名，汉初拜散骑都尉兼涿郡太守，其夫人是楚国有名的春申君黄歇的女儿。他的子孙后人散居于北方，居青州（今山东境内）千乘的叫千乘派，居冀州（今河北省境内）渤海的称渤海派。千乘派从汉朝开始，其中地位最显赫的是涿郡太守的孙子，名叫生，是汉朝的博士，以治经出名，世称欧阳尚书。伯和生四子，下传六世，到第七世孙名歙，字正思。歙当过汝南太守，后当过司徒，因故冤死狱中。

渤海派自晋朝开始。正思遇害后，他的儿子复，率全家避祸于冀州渤海郡重合县都寿乡仁贵里定居。复，传四世，历三国至晋朝。到第四世出了个赫赫有名的人物，名叫建，字坚石，官至冯翊太守。晋惠帝司马衷永宁年间（三〇一年），赵王伦与孙秀交好，他也嫉妒石崇（石崇不将绿珠给孙秀，赵王伦以绿珠之故杀了石崇，也被杀害。坚石的哥哥名基，基的儿子名质，字纯之，同他的弟弟崇文一起避石崇之祸，逃到了潭州临湘（今望城县原书堂乡）笔架山下定居（后人纪念欧阳询父子，改称书堂山）。他们就是欧阳氏的长沙始祖，所修之谱叫《长郡欧阳氏谱》。

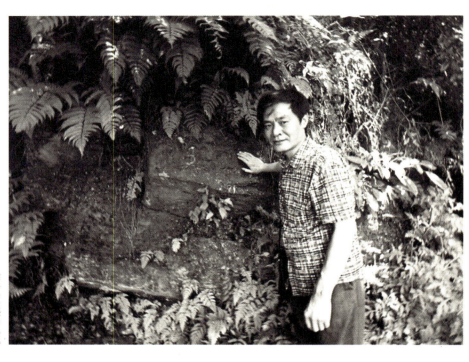

作者在洗笔泉池

他们相传五世,到第六世名景达,字敬远,南北朝时在南齐官至大夫,谱称显祖,就是欧阳询的高祖。询的曾祖名宝,字士章,在南齐当了屯骑校尉,后迁荔浦县令。欧阳询的祖父欧阳顾,字世靖,曾在岳麓山岳麓寺旁一心治经史之学,撰《友弟论》三十卷。后因助梁元帝萧绎平定侯景之乱,被元帝特授为武州刺史、散骑常侍、衡州刺史,封始兴县侯,累迁镇南将军、平越中郎将、广州刺史。在任时为官清正廉明,享有盛誉。

父亲欧阳纥,时年仅二十,随父从军,骁勇善战,"克定始兴,平岭南之乱",屡建战功。后来欧阳颀历任散骑常侍、都督交广等二十州诸军事、征南将军、征南大将军等要职,于陈文帝天嘉四年(五六三年)病死于广州任上,享年六十六岁。陈文帝赐封他为侍中、东骑大将军,谥号为"穆",并封爵阳山郡公。于上任这年,欧阳纥会合朝廷官军,水陆夹击,讨伐、平定了闽中陈应宝之乱。欧阳纥为官十余年间,威震边疆,巩固和稳定了南方局势。同时他颇具政绩,为官一任,造福一方,史称"威惠着于百越"。

陈宣帝陈顼太建元年(五六九年),纥因不满朝政,据说为左卫将军,朝廷出兵征讨,战败被杀。夫人骆玉珍和次子亮,三子器,四子德皆被杀于乱军之中。在千钧一发之际,欧阳询被其父的好友江总持冒险救出。欧阳询脸上被刀划破,两腮割破,鼻梁也被割开了,欧阳询成人后相貌很丑,以致讹传白猿所生。宋·苏轼(东坡)也曾说"率更貌寝(贫相而丑),今观其书,劲险刻厉,实称其貌"。他的书写所表现出来的劲险刻厉,堪称无情的美感,容貌的丑陋反而使他追求严整的美感,似应看作扎根于其内心深处的个性。在某种意义上,"境遇的艰险使他追求劲险,容貌的丑陋反而使他追求严整的美感",因而使欧阳询完成了楷书的规范,成为中国书法史上卓有成绩的书法家,是隋唐之际承上启下,具有重要意义的一位书法家。他名冠"初唐四家"之首,"纳古法于新意之中,生新法于古意之外","陶铸万象,隐括众长",创造了破胆夺气的"欧体",对后世书法艺术有着深远的影响,是中国书法艺术史上一位举足轻重的人物。根据清同治年间《长沙县志》云,欧阳询父子为习练书法,曾在长沙市郊望城县书堂山的崇圣古刹课读习书,在思源左侧欧阳父子洗笔之处,有一泓清流墨染黑色,山腰的青石崖上,现存"洗笔泉"三字,疑为欧家父子所书。欧阳询聪敏勤学,读书数行同尽,少年时就博览古今,精通《史记》、《汉书》和《东观汉记》三史,尤其笃好书法,几乎达到痴迷的程度。据传:一次欧阳询骑马外出,偶然在道旁杂草丛中发现一块石碑,于是下马查看,发现是晋代书法名家索靖书写的石碑。仔细观摩了好一阵才离开,刚走几步又忍不住再折回下马观赏,赞叹多次,而不愿离去,腰酸腿软在碑旁一连坐了三天三夜,精心揣度其中书艺奥妙。

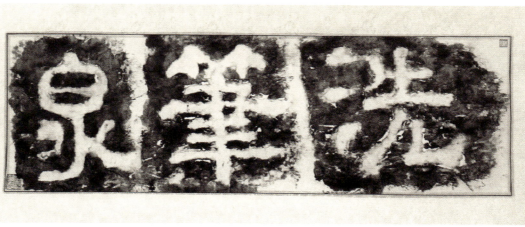

临湘书堂山因欧阳询读书习字在此而得名 今已荒废 旧址依稀可见「洗笔泉」三字

（二）欧阳询的生平

出生

公元五五七年，南朝陈武帝永定元年（丁丑），江南往年的这时节气候温和，今年却一反常态，变得格外寒冷。然而，书堂山下那一栋「镇南将军府宅」却热气腾腾，人声嘈杂，紧张而又繁忙。「镇南将军府宅」是一座前后四排的魏阳府第，依山傍水；花岗石台阶，门前高耸着一对亦笑亦颦的石狮子；屋宇青砖釉瓦，内外白墙朱门；四周高墙森严，庭院开阔，古木秀石，亭榭回廊，管家欧阳伏初领着家丁，洒扫庭院，清除杂物后，他又独自清理香灯神龛，将案几擦得锃亮，供上「顺天圣母」神像，燃起青灯，点上三炷高香，即跪于蒲团上，对着「顺天圣母」默默祷告……圣母慈悲，鸿恩懿德，泽庶四方，黎庶感涕，主家大少奶奶豆蔻年华，身怀六甲，临盆有日，遂不能产，伏乞圣母，念兹菇苦，催护生灵……

书房中，年方二十器宇轩昂的大公子欧阳询此刻一脸倦容，他一手执书卷，一手捂住一只烘笼，端坐得纹丝不动。他已经看了好几页书，却一个字也看不进去，心绪不宁，不由双眉微蹙。这几日爱妻骆玉珍临产，他有初为人父时的欣喜，但骆玉珍久久生产不下使他有些焦灼。妻子痛苦的呻吟扰得他彻夜无眠，他满脸无可奈何。一家人忙得团团转，稳婆接二连三请来了好几个。此等人家非同寻常人家，稳婆自然不敢造次。

欧阳询无奈，只好回到书房，一连几天的疲惫使他打了好几个哈欠，晕晕欲睡，他几度不能睡，便伏在桌边打盹。不知过了多久，蜡炬将尽，欧阳询脚边取暖的烘笼内燃灰已冷，他忽地觉得这天夜里皓月当空，如同白昼，远处隐约有细小的蟋蟀声传来，却又一只烘笼，端坐得纹丝不动。欧阳询惊慌不已，他万般疼爱地伸手触摸童子的项脊，手刚伸到，倏然扑空。童子转瞬不见了，只剩下斗大的莲花在眼前飘飘荡荡。欧阳询想去捧起那朵莲花，不料莲花与他保持一定的距离向前行走。欧阳询紧走几步，莲花也跟着飞快的滑行。就这样走走停停、追追赶赶，来到庭院中，俄而莲花不见了。月光下什么都清晰明朗，欧阳询正欲大声张望，远远看见那童子骑着一匹飞马，四蹄生风，双翅凌空，悲鸣而去。欧阳询揉揉朦胧的双眼，定了定神，一时发不出声音来。挣扎间，顿时惊醒：原来是南柯一梦。又呼，咽喉处堵塞的厉害，细想梦中情由，不知所云，心中万分疑惑。又

听到隔壁人生嘈杂，脚步咚咚，只见四处灯火粲然，人影幢幢，一派忙乱。正要起身看个究竟，俯身案几太久了，双膝一阵麻木。他慢慢屈伸着双腿，刚站立起来，女仆魏妈乐颠颠的跑过来说：『大少爷，恭喜恭喜，生了，生了！夫人生了个胖小子。』欧阳纥匆匆过去，房中已经收拾完毕，酒灯燃过了，满室兰香。蔡稳婆包裹着婴儿，妻子已筋疲力尽了，她完成了一场壮举，面带微笑，半睁半张着眼躺着。蔡稳婆将婴儿抱给欧阳纥，一迭连声地恭贺。

起名

欧阳询出生十日后，他的母亲骆玉珍就催促着欧阳纥给欧阳询起名，欧阳纥抱着孩子嘴里叨念着，低头对着孩子逗乐：『是言语，哭也是言语，十天才能言语……』他一遍又一遍地姑且念着，开始时很是漫不经心地念，转眼心臆间猛地灵机一动，冒出一个字来：哭者，言也。十日者，旬也。『言』与『旬』合起来为『询』。哈，询字！就叫欧阳询吧。

欧阳纥说出这个字来，骆玉珍使劲拧着丈夫的胳膊说：『妙，妙，绝妙！把十天开口言语纪念上了。』

欧阳纥转念一想，说：『也好，询是探求之义，孔子曰：「敏而好学，不耻下问」，不正是有探寻之意吗？』

儿子的名字就这么定下来了。一连几日，欧阳纥依旧将家事、国事放在一处掂量，满脑子寻思不出一个头绪来。心中便生出无端的忧郁，且疑虑重重，神思恍惚。他无心舞剑，也无心读书。人顿时如同一具被掏空了内脏的躯壳……怎样才能解惑呢？欧阳纥自然想到了《周易》……『善为《易》者不占』，今天他倒要破例占上一卦，借以排解心中忧郁。拿定主意之后，便沐浴更衣，焚香净手，关上书房门，交待下人不许任何人打扰。

欧阳纥盘腿坐定，摆出周文王后天八卦图。闭目养神片刻，气沉丹田，滤洗神智，心游八极，顺手操起五十根蓍草，握于前胸。有道是：大演之数五十，其用四十有九……经过半日，欧阳纥以『三变』而得一爻，十八变得六爻，而合成一卦。他得到的本卦是『屯』卦。由于，『屯』卦『六二』爻是『老阴』，可以变阳爻。这一变，于是又得到一个『之卦』为『节』卦。占断后称为遇上了『屯』之『节』。欧阳纥参看了本卦『屯』卦卦爻词。屯：『元亨利贞，勿用，有攸往，利建侯』。他知道《周易》的爻词。随后，又参阅了之卦『节』的爻词。可这『节』卦的变爻在『九二』，九二爻词是：『不出门庭，凶。』欧阳纥惊慌失色，此卦凶多吉少。他不住的摇头叹气，这是怎么搞的？怎么会这样呢？他愁得半晌不能言语。一番深思熟虑后，他将箸草聚拢来，与《周易》一道盛入筮之术，所求的答案应在变爻，案叫好。

欧阳询遗物旧址

蒙学

欧阳询出生后，在书堂山山下生活约两个月左右便被其父欧阳纥接去广州刺史府。

陈武帝永定三年己卯，欧阳询祖父广州刺史领，平日要写什么呈表和书信，欧阳询一定抢先去研磨，他就纠缠不止。祖父只好任凭他。欧阳询爬在案几上坐下，一双小手研磨很内行，动作敏捷，发墨既快又细腻。这大概是他终日玩墨的缘故吧。而且，他还很老道，能够掌握火候。研磨不到一刻，就叫道：「好了，好了。」

祖父问：「你怎么晓得好了？」孙子停下来，注视着砚中的墨不语。祖父用笔蘸过墨一试，果然不浓不淡，恰到好处。祖父喜欢这个孙子，拍着他的脑袋说：「这孩子具有天生的悟性」。以后，每逢领公要用墨时，都叫孙子欧阳询来研磨。领公书写过了之后，见端砚中还剩有墨水，就抱过欧阳询坐在双膝上，捉他的手握笔，教孙子写字。一遍又一遍地写，不厌其烦，直到砚中的墨写干为止。欧阳询见墨用干了，便又一遍地写，不厌其烦。片刻，孙子默立不语。倘若领公有几天未用墨了，欧阳询就催问：「磨不磨墨？」祖父摇头。孙子默立不语。倘若领公有几天未用墨了，欧阳询就催问：「磨不磨墨？」祖父说不用。片刻，欧阳询又问：「研磨吗？」领公禁不住他一日数问，只好叫他研一点点，然后手把手地教他写字。

广州初夏的天气很热，祖父欧阳领携欧阳询在街上闲逛，由于天气炎热，祖父给他买了一些荔枝和零食，欧阳询都无心食用。欧阳领只好又给他买了一只纸鸢，让他提在手上。爷孙俩在街上缓缓而行，欧阳询正在郁闷之时，恰巧遇见录事袁子恭，袁子恭刚刚回一方大砚台，捧在手中匆匆而行。欧阳询一看到袁录事手中的东西立刻双眼来神，一心要那方石砚，就把手中的纸鸢送给袁子恭，说是要换石砚。袁子恭摸着这孩子的头大笑，打趣道：「你给我换石砚，你不怕吃亏？瞧这纸鸢花花绿绿多漂亮，你愿意？」欧阳询说：「愿意。」说着就将石砚交给他。欧阳询年幼力微，只好将石砚放在地上。袁公哪里肯依，说：「孙儿年幼，不知事，岂能让他从小养成夺人之美的恶习呢？」说着就将石砚还给袁录事。小欧阳询委屈的想哭，一屁股坐在地上不起来。祖父就说：「乖孙儿，我们一同去买，好么？」袁录事又弯腰将石砚送到孩子面前，说：「这砚太大了，你搬不动，袁伯父这就去再给你买一个行吗？」于是三人一同走进了专卖文房四宝的店铺，店铺中瓦砚、砖砚、石砚等质地种类繁多，都是精雕细刻

书筬中。蓦然站立起身，思村着：「不出门庭嘛，就是呆在家里，怎么还会有凶事呢？太不可信了，太不可信了。」他拧着脖子看了文王八卦图一眼，紧绷着脸说：「京房氏呀，先哲京房氏，我欧阳纥今天宁愿相信本卦，也不信之卦。」他即刻在欧阳询名字后面加上了个字号：「信本」。取相信本卦之义。

之作。方、圆、长、楷及奇形等种类齐全，大小各异。砚脊上有雕双龙戏珠的；有镂两凤朝阳的；有篆刻初文的；有凿镂鸟兽虫鱼的，比比皆是。且又色泽纷呈，如青、如绿、如淡、如黄，不胜枚举。此时，欧阳询与袁录事站立一侧，叫欧阳询自行挑选。欧阳询喜出望外，围着店铺转了两圈，不假思索的随手指向那一方碧色星斗纹奇石砚。那砚并不怎么花色醒目，只是形如马蹄，左右各有一池，一边可以盛清水调和浓度，另一边可以研磨。袁子恭愕然张大着眼，吃惊地说：『神了，神了，这么小小年纪，居然如此识货，能挑上贡品来了。』

一日，欧阳询忙完公事回到书房坐定，他在想欧阳询才六岁，就如此聪慧，识字数百，可教书了。随即欧阳询唤过欧阳询，认真教了起来，祖孙俩一个教一个读，十分默契。欧阳询每天只肯教两句八字，然后就让他笔抄五遍，欧阳询却抄了四句十六字，抄完后就去问祖父后面两句该如何读。祖父见他这么好学，干脆每日增加四句。不料欧阳询还嫌不够，又要祖父增补。询公不肯多教，并说：『一日之内教多了，你记不住，有什么用处？』孙子说：『我记得住，不信，我背诵给爷爷听。』说着就站在祖父膝前将教写过的全背诵出来。祖父满眼露出惊喜，说：『真想不到，你的记蕴如此深呀！』

乡居情况及欧体楷书形成的过程

陈文帝天嘉四年（元五六三年），欧阳询七岁时便与家人扶祖父欧阳颀灵柩回书堂山，师从徐昶固在镇南将军府学馆读书，学习书法（在广州时祖父即教他书法三年，抄写的是王羲之的《千字文》）。到陈宣帝太建元年（五六九年），父纥又接询去广州（在书堂山约七年）。太建元年（五六九年）时，欧阳纥因谋反罪全家被杀，欧阳询亦当连坐罪。年幼的欧阳询也遭株连，在他父亲的朋友南陈尚书令江总（五一九年—五九四年）的营救下，从乱军中救出欧阳询和徐昶固，徐昶固靠农桑为主，日子过得也不宽裕，仅居一处小茅屋，在乡间是很不起眼的，平时又与乡里人来往较少，因此江总将欧阳询安排到徐家。少年时期的欧阳询在饱尝忧患中长大。他在江总的教育和熏陶下，在文化知识和书法方面都得到了很好的启蒙。史书上称欧阳询『自幼聪慧过人，笃志不倦』。

自被收养后，他勤奋好学，深得江总喜爱。江总既为父亲生前好友，他们之间自然不同于一般的『收养』关系，而且江氏官高位重，家府殷实，欧阳询所受的待遇也是很好。江总亲自来为他授书识字，于百忙之中『教以书计』，江总边教欧阳询习书法，初到徐家的欧阳询常常倚门望外哭泣，时常带有些失魂落魄的神情。一次，江总在教欧阳询读书、练字时，见到他随手从身上取出携带的星斗纹奇石砚（这方砚台是欧阳询小时候其祖父欧阳询带着欧阳询挑选的）研墨习字。欧阳询自幼在祖父欧阳询的调教下埋头苦练《千字文》，书法已有很好功底。后来又在书堂山故乡读书临帖，因此书写十分

工整、老道。江总见到欧阳询的字如此长进，颇感惊奇。心想欧阳询比自己那个二十多岁的长子江溢的字写得还要好几分。江总赞许地对他说：『恃一技之长，足以养生，以公子之翰墨，定能造诣深博，不同一般。』因此父子关系十分融洽。欧阳询就是在他的庇护下成长起来的。《新唐书·列传第一百二十三·儒学士》上记载：『作行草为时独步，以词翰兼妙得名。』《宣和书谱》卷十七对江总的书法方面独到的见解，欧阳询受其熏陶自然很深。从『率性』到『率不冠带』，江总这种不随波逐流、流俗于时尚，不落前人窠臼的自信与率真，培养了欧阳询矢志笃学的刻苦精神、善解人意且恪尽孝道，舍的良好习惯。共同的书学爱好以及欧阳询矢志笃学的刻苦精神、善解人意且恪尽孝道，是维系『父子』关系的坚实纽带。史载欧阳询『博览经史，尤精三史』，以他的才华、江总的地位，要科举功名、『父荣子耀』，自然并非难事。然而，欧阳询在此期间并无入仕纪录，有可能是出于孝意，无心入仕而甘愿追随养父左右，充当养父的得力助手。

公元五八一年，杨坚即废周静帝自立，建国号为隋，改元开皇，定都长安，是为隋文帝。自东汉末年以来，四百年间的分裂局面结束，全国复归统一。公元五八九年（陈祯明三年隋开皇九年），隋文帝杨坚灭陈，欧阳询随江总入隋，后步入仕途，年三十三岁的欧阳询入隋后随养父北迁，寓居长安。养父去世后直到隋炀帝大业元年（六〇五年），欧阳询才担任隋朝太长太傅这一掌管庙堂的小职，在职十五年。官职的清闲自在，相反为欧阳询关注于北朝碑版，潜心书艺提供了充裕的时间，且打开了方便之门。可以说既是其生活稳定、潜心治学的重要阶段，又是其书法风格形成的重要时期。

江总（五一九年—五九四年）著名南朝陈大臣、文学家。字总持，祖籍济阳考城（今河南兰考）。出身高门，幼聪敏，有文才。年十八，为宣惠武陵王府法曹参军，迁尚书殿中郎。所作诗篇深受梁武帝赏识，官至太常卿。张缵、王筠、刘之遴，皆对江总雅相推重，与之为忘年友。侯景之乱后，乃一时高才学士，避难会稽，流寓岭南，至陈文帝天嘉四年（五六三年）才被征召回建康，任中书侍郎。陈后主时，官至尚书令，故世称『江令』。任上『总当权宰，不持政务，但日与后主游宴后庭，颊，纲纪不立』（《陈书·江总传》）。隋文帝开皇九年（五八九年）灭陈，江总入隋为上开府，后放回江南，去世于江都（今江苏扬州）。

《龙门四品》杨大眼造像记（局部）

江总在陈朝时官位的显赫，凭其与陈后主的特殊关系，所能亲眼看到的内府所藏的法帖名迹应该很多，而且又加上其仕官之久，并精擅书艺，所以他家里所收藏的古帖真迹也应不少。『历千剑而后能识器』，唯其如此，江总才具有十分敏锐的精鉴能力。否则，酷好书法的隋文帝是不会请他为自己广为搜罗的古帖、法书来进行鉴定的。江总以精鉴闻名，是可想而知的。这也从侧面说明了，欧阳询学书之时，肯定随江总见过许多法帖真迹，对于法书的鉴定，他更是耳濡目染，获益良多。这是欧阳询提高自己的书法艺术水准而有别于其他书家的一个极重要的因素。欧阳询随养父二十余年，长居建康（今江苏南京），耳濡目染的书体自然也是流美妍妙的二王流行书风。从『率性』、『卒不冠带』看来，他所擅长的书体应当是行草书。在此期间，欧阳询的书法渊源自然也是王氏气息，而影响最大的当是行草书。《新唐书·列传第一百二十三·儒上》说：『询初效王羲之书，后险劲过之。』效法王羲之者乃是入唐后，仰承唐太宗之荫，而笃王法于行书之中。至于楷书，的确以『险劲』为主。唐·张怀瓘《书断》中说，欧阳询『真行之书，于大令别成一体。』可见在当时『二王的旋风』里，作为一个有志于书学的青年，欧阳询不去涉猎与研究二王是不太合乎情理的。陈朝和隋朝书风对欧阳询的楷法影响也是很大的。入隋之后，欧阳询以能成为初唐书风真正领军人物的根源所在。养父江总去世后，隋文帝开皇九年（五八九年）灭陈，江总入隋为上开府，后放回江南，去世于江都（今江苏扬州）。隋炀帝大业元年（六〇五年）到大业十四年，除元年年底回书堂山祭祖小住几日外，后到达太湖徐家之。可见在陈朝时，对于江南的楷体，欧阳询一定是下过大功夫的，对楷法结构的钻研尤其深入。这才为他后来的书风渐变、自成一家提供了可靠的保障。欧阳询博览群书，尤精于历史研究。这些『经、史、文、哲』的深厚学养，滋养着、升华着他的艺术观念和审美情操，使得他的书法作品有着与其他书家所无可比拟的独到与精密。这正是欧阳询后来之所以能成为初唐书风真正领军人物的根源所在。

欧阳询在太湖过了年，仍不想回长安去。加之身体有些不适，又偶染风寒，经过几日调养虽说好了一些，随之又患有脚气病，行走极不方便。有病虽然是居于太湖的一个原因，但主要的因素还是不愿意去朝廷，他害怕那个事事都要高人一筹的隋炀帝，上上朝到傍晚还不知能不能回来。因此，欧阳询经过一番深谋远虑之后，决定上书呈隋炀帝，诉说微臣继承圣上恩准省亲故里，祭祖已毕，当以皇事为重，奈何身延病灾，一时不能上行，乞望垂怜！随即又给唐国公李渊写信，备述自己病体：『吾自脚气数发，动竟未

《张猛龙碑》（局部）

听许，此情何堪，寄药犹可得也……」这就是后来的脚气帖。欧阳询写完后，交给了官邮，就不去管它了。他闭门谢客，每日在书房精研翰墨，特别是对索靖字体反复揣摩、尝试，由于平日书法根底的深厚，学习章草自然水到渠成。加之得索靖之肌理，立平生之神韵，就更显气势雄健了。

欧阳询在闲居期间极少露面，忽然有一天来了一位自称道生大师的和尚，找到欧阳询，并呈上泰伯寺智若大师的亲笔信，信中说：「意欲请欧阳施主撰书《西林寺记》，刻石成碑，垂范不朽。」欧阳询读完信，顿时想起少年时泰伯寺养伤避难一幕……心中生出无限感激，当即就应允了为西林寺撰记书碑。歇过几日，欧阳询就与道生大师一同取道江州，直上庐山。来到了他向往已久的离故乡湘州不算太远的著名风景区匡庐。游兴过后，欧阳询宿在寺中，听僧侣课，声声悦耳，见林壑静谧，雾气浮游，山寺笼罩在月色里时隐时现，恍然飘飘如同仙境。欧阳询夜不能寐，感触万才情词意，他铺开纸笔，立刻进入最佳状态。撰写了《西林寺记》。是日，应智若住持之求，欧阳询又为泰伯寺书写了《佛说尊圣陀罗尼咒》，后为寺僧视为瑰宝。

公元六二六年，唐高祖武德九年，欧阳询随李渊游历终南山后，又去参谒了陇西楼观，这座楼观据说是一千多年前西周时周康王手下尹大夫的故宅，尹大夫曾在这里结草为庐，韬光养晦，观星候气，禀自然之赋。后来尹大夫遇上了仙人指点，就设坛讲术，大兴教化之道。尹大夫谢世后，老子曾坐牛车慕名寻访而来，瞻仰圣坛，竟流连忘返。老子在这里写出了《道德经》。若干年之后，楼观成了道教圣地。一些平日偷鸡摸狗，损人坏德之徒偶尔来到这里听取道经，转瞬望峰息心，进退自拘，痛改前非。楼观一时声名大噪。如以后又有周穆王、秦始皇、汉武帝、魏文帝均在此处重修殿宇，不断扩建，崇尚道化。今这里馆舍参差，蔚为壮观，松风入爽，云气氤氲。法祭行礼。法祭完了，李渊就更赐嘉名，改楼观为「宗圣观」。又传旨让随同而来的弘文馆学士欧阳询与黄门侍郎陈叔达等人同题撰写「大记」。刻石成铭，昭示来人。《大唐宗圣观记》铭刻完了，不少文人雅士都来参谒，多数是冲欧阳询书法而来的，就连颇负书法盛名的太子舍人虞世南观看后，也不得不佩服欧阳询的汉隶高人一等。虞世南感慨道：「欧公书法乃当今圣手」。

李渊来到楼观，设占坛祭祀，顺法行礼。

这一年，有高丽国与扶桑东瀛国特使来长安，献上珍珠玛瑙、美玉等贡品，转为索取欧阳询的书法作品而来。以致唐高祖李渊也赞叹道：「不意询之书名远播夷狄！彼观其迹，固谓其形貌魁梧耶？」高祖说完，赐高丽、东瀛使节欧阳询书作，然后传旨：欧阳询墨迹从此均为皇室收存，不可轻易示人，任何人不得私自索取，违者罪在不赦。以致满朝文武顿时愕然。

公元六二六年，武德九年，秦王李世民发动玄武门政变，是年八月继位，七十岁的欧阳询即从中枢权利机关调入东宫。初为太子太子李建成集团中人，权臣罢位，

欧阳询著《艺文类聚》

中允，后除太子率更令，其后又受爵渤海县男，及青光禄大夫衔（三品）。唐代率更令掌宗族次序、礼乐、刑罚及漏刻等。贞观年间，欧阳询一意专心于书法，其技艺逐渐达到巅峰。

唐太宗即位后，大阐文教，尤重书法。太宗于武德九年秋即为即位后便置弘文馆，诏令欧阳询与虞世南、褚亮等，各以本官兼学士，「令更宿直，听朝之隙，引入内殿，讲论文义，商量政事，或至夜分乃罢」。唐初弘文馆学士均为五品以上官职。次年为贞观元年（六二七年），询已七十，太宗诏令在京文武官员五品以上者，喜爱书法又有书法禀赋的，都可到弘文馆内学书。当年即有二十四人入馆学习书法，太宗命虞世南、欧阳询教授楷法。以皇家之力，推行楷书教学，唐太宗可说是用心良苦。而褚遂良管理弘文馆事务，任馆主。欧阳询是天下最幸运的「书法导师」。而且欧阳询专注于书法教育，他的几篇书论，大都是在教示楷法时形成的「教案」，或「心得笔记」。

欧阳询在此期间，主要精力花在书法艺术上，他综合南北之长，无论在结体上还是用笔上，已自成一家。《旧唐书·儒学传上·欧阳询》云：「询，初学王羲之书，后更渐变其体，笔力险劲，人得其尺牍文字，咸以为楷范焉。高丽甚重其书，尝遣史求之。」其实唐初独享盛名的书家并非虞世南，而是欧阳询。凡王公大臣诸碑志大都出于欧阳询之手，可以从三国吴《天发神谶碑》、北魏的龙门四品和《张猛龙碑》中获得颇多的启发。这些碑刻在笔画上皆以方折笔法完成，其基本运笔线路最为突出的特点是骨力峻拔，有如截铁。由此，欧阳询看中其骨力特点，变方折为略含柔和的三角折；一方面确保了「骨力」不失，另一方面又增加了「神气冲和为妙」的轻灵意味。清人阮元曾经一针见血地指出：「欧阳询书法方正劲挺，实是北派，试观今魏齐碑中，格法劲正者，即其派所从出。」因此，唐代楷书之源应当还有北派书风的影响。

欧阳询少年时代曾在书堂山读书，练书法，至今仍留有欧阳询少年时期习字读书时的「洗笔泉池」，也为他成为初唐四大书法家之首奠定了坚实的基础，书堂山也由此名扬天下。

公元六四一年唐太宗贞观十五年（辛丑），欧阳询病逝于长安，享年八十五岁。《旧唐书·欧阳询传》言询「年八十余卒」，而《新唐书》则言询享年八十五岁，据此可知欧阳询卒于唐贞观十五年，月日失考。史籍上也没有更多记载。欧阳询谥号及丧葬礼遇，当以三品散官制度处置。

勅員外散騎侍郎周興嗣
次韻
天地玄黃宇宙洪荒日月
盈昃辰宿列張寒來暑往
秋收冬藏閏餘成歲律呂

金生麗水玉出崑岡劍號
巨闕珠稱夜光菓珍李柰
菜重芥薑海鹹河淡鱗潛
羽翔龍師火帝鳥官人皇
始制文字乃服衣裳推位
讓國有虞陶唐弔民伐罪

第二部分

书法艺术评介

钟繇史称为楷书之祖，这只是从传统的名人创造的角度说的，若说钟繇为汉末三国时期楷书成形初期最具代表性的书家倒较为贴切些。而王羲之这里，除了用笔上去除隶书遗意外，结构上将横向笔画变短，纵向笔画引长，字势易横宽为纵敛。这一字势的变化，在各笔画关系上，较之钟繇的宽博疏朗，一变而为紧结交错，使楷书更为端庄精致。他这种「形巧势密」的体式，彻底脱离了隶书外框整齐、外紧内松的封闭型结构，这就是后来说的「斜画紧结、平画宽结」的革新意义所在。

王羲之楷书因笔画都竭力向中心聚拢，由长横主导的「横势」不再起作用，各部首和笔画如何在穿插搭配中寻求合理，则成为了新的课题。对后世楷书格局的影响起了积极意义。

到了唐代，其楷书发展以至登峰造极。这是由于有唐一代政治开明，经济发展，楷书也就随之得到发展以至彻底成熟。其原因是构成楷书书体的各种质的要素充分展开，完全摆脱了篆、隶、章草及草体残留，形成了独立的楷书笔法体系。「书法晋唐，诗宗离骚」，晋、唐书法是书法历史演进中高高耸立的珠穆朗玛峰，是我们取之不尽的丰硕宝藏。欧阳询则继往开来，百代翘楚。他「八体尽能」，楷书成就高，被后世誉为「欧体」。

历代谈论欧阳询生平与艺术的书法评论家们往往大都是引用张怀瓘《书断》中的「笔力险劲」、「森森焉若武库矛戟」；《唐人评传》中的「金刚瞋目，力士挥拳」；《宣和书谱》中的「孤峰崛起，四面削成」；或是包世臣所说的「锋锷森严」，用来比喻欧阳询的「险劲刻厉」。欧书的「险劲刻厉」其实就是欧阳询前期的书风。欧阳询入唐后的第一个作品就是唐武德五年（六二二年）三月的《司空窦抗墓志铭》，第二个作品是武德九年（六二六年）的《大唐宗圣观记》。都是欧阳询撰写并隶书的。这两个作品受魏碑的影响，含有较多的北方书体的笔意，这与他生活的大部分时间在南北朝晚期以及隋代有关（前面提到他在隋朝为官二十八年），因此书法中带有那一阶段较浓的魏碑书风。如《张黑女墓志》[图a]的体势行气，乃至用笔、行笔，都有不同程度的魏碑书风，这时期的欧

《张黑女墓志》（局部）图a

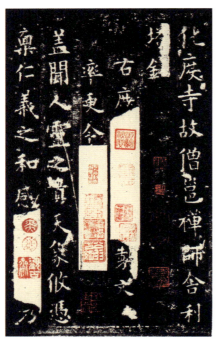

《化度寺碑》（局部）图 c

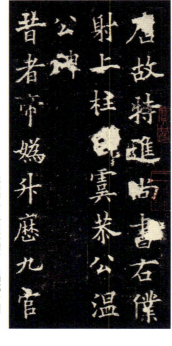

《虞恭公温彦博碑》（局部）图 b

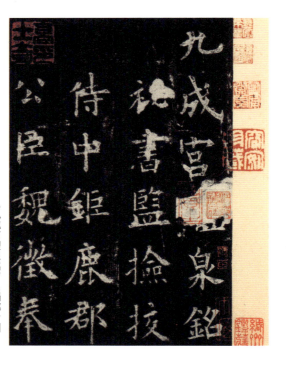

《九成宫醴泉铭》（局部）图 a

阳书法的用笔上是与之一脉相承的。其古朴峭拔之貌，仍然有北人书写隶书之遗意。欧体之「险劲刻厉」，人比之为「矛」、「戟」，正是北方书风之体现。从欧阳询观索靖碑席地坐看三日才离去的故事，就可以看出欧书前期是受北派书风影响的。索靖就是北派的代表人物。

不过欧阳询在书法上既是继承传统的人物，又是一位善于创新的人物。欧书虽受北派书风影响很深，可《旧唐书》却不是空穴来风。欧阳询学王书是与收养他的江总有密切关系的。《宣和书谱》说江总在陈时，「作行草，为时独步」。阮元在《南北书派论》中，把东晋、宋、齐、梁、陈归为南派，南派书风尚王、「询初学王羲之」字为宗。然而，他不专注王书，而是有所变易。其原因是受到了贞观前期以楷法为主的书风影响，尤其，李世民又特别推崇王羲之的书法，极为喜爱王羲之的《兰亭集序》。当他听说王羲之的《兰亭集序》在辨才和尚那里，便多次派人去索取，可辨才和尚始终推说不知真迹下落。李世民看硬要不成，改为智取。他派监察御史萧翼装扮成书生模样，去与辨才接近，寻机取得《兰亭集序》。萧翼对书法也很有研究，和辨才和尚谈得很投机。待两人关系密切之后，萧翼故意拿出几件王羲之的书法作品给辨才和尚欣赏。萧翼故作不信，说此帖已失踪。辨才追问是什么帖子，萧翼神秘地告诉他是《兰亭集序》真迹。辨才从屋梁上取下真迹给萧翼观看，萧翼一看，果真是《兰亭集序》真迹，随即将其纳入袖中，同时向辨才出示了唐太宗的有关「诏书」。辨才此时方知上当。

唐太宗从辨才和尚那里得到《兰亭集序》真迹之后十分高兴，将其视为神品，令当时的书法名家虞世南、欧阳询、褚遂良、赵模、冯承素等人临摹数本，分赐给他的亲贵近臣。明代朱履贞《书学捷要》记载：「世之言《兰亭》者，必推定武。定武为欧阳临本，飘扬俊逸，旷绝千古。」

因此，欧书在这种社会背景之下，必然受到影响，于自觉不自觉之中糅入楷法，其书风有北派之神，兼有南派之意，形成了一种「秀骨清相」的书风，较之前期书风在体貌和气势上和平多了，其险劲之态也收敛了许多。其代表作品有《九成宫醴泉铭》[图 a]、《虞恭公温彦博碑》[图 b]、《化度寺碑》[图 c]等，这些作品被称为楷书最高典范是当之无愧的，而且欧阳询的这些楷书作品真正让楷书在书法史上取得了至尊无上的地位。当时朝鲜、日本等国派专使来求其书法。

《宣和书谱》记载欧阳询「初仕隋，为太常博士」，按历史地位看，欧阳询在隋代已经为官。书法方面北朝的峻整与南朝的绵丽，由于新兴的精神而彼此融合起来，产生了具

唐故特进尚书右仆射上柱国虞恭公温公神道者帝婿升应九官

化度寺故僧邕禅师舍利塔铭古厮率更令盖闻人灵之和感

墓在五代时被一个叫温稻的军阀盗掘了，《兰亭集序》从此失传。

唐太宗生前对《兰亭集序》爱不释手，曾多次题跋，死后又将其随葬。后来，他的陵

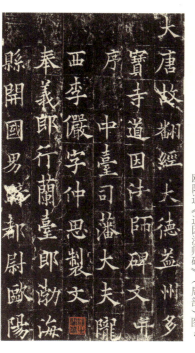

欧阳通《道因法师碑》（局部）图a
欧阳通《泉男生墓志》（局部）图b
《卜商读书帖》（局部）图c

有齐整的骨骼和爽朗的精神的新表现形式，这对欧阳询的书法艺术有着不可低估的影响。北朝书法的浑朴雄厚，正是南书所贫乏而急需的，欧阳询正是以一个书家特有的潜质，在用笔上针对北朝碑版、南朝书风深入研究，从南朝书风因过分追求妍美，而造成笔法的"浓头纤尾，断腰顿足"，以致"挛拳委尽"，到北朝的"中原古法"。同时，对江南旧体和北碑结体取势的扬弃。结合笔法的改造从某一方面来说以满足于字体的结字取势为需要；不同的笔法形成不同的点画形态及字体结构，将北朝书大字入碑的先河，确立了唐代楷书的正统地位，使楷书的发展逐步有序地由成熟走向辉煌。

纵观欧阳询一生，其为人儒雅敦厚，在书法上既是继承传统的人物，又是一位勇于创新的人物。欧书虽受北派书风影响很深，然而在"初效王羲之"时却不是空穴来风。早在隋时，他和李渊交谊深厚，关系密切。自公元六一八年，李渊起兵，建立李唐王朝，欧阳询仕唐，深得李家父子器重，先授给事中，继选作"弘文馆"学士，后迁"太子率更令"，并敕封为"渤海县男"（男，古爵位名，五等爵的第五等），官至"银青光禄大夫"（隋唐时期，以大夫为高级阶官称号），可见李家父子对欧阳询的厚爱。

据史料记载，欧阳询晚年回书堂山养老课子，欧阳通及其母徐氏可能随欧阳询在老家度过一段时间。其子欧阳通，字通师，生年不详，卒于公元六九一年（武则天天授二年），是欧阳询第四子，书法与父齐名，因被誉称"大小欧阳"。欧阳通承袭父法，其书险峻劲锐，代表作有《道因法师碑》[图a]及《泉男生墓志》[图b]。欧阳通承袭父法，其功劳当推为唐以后楷书诸体第一。《宣和书谱》誉其正楷为"翰墨之冠"。仅就"学成规矩"[图c]之说，在他所传世的墨迹中有《卜商读书帖》[图c]、《张翰思鲈帖》[图d]、《梦奠帖》[图e]、《行书千字文》[图f]等帖。而在碑刻作品上，流传作品极其广泛，仅见著录的就非常多。入唐后，欧阳询地位初显，书名远播狄夷，还奉敕入弘文馆"教示楷法"，对书法的发展与传播做出了不可磨灭的贡献，被后代书家奉为圭臬。

以"欧体"之称传世。唐代书法品评著作《书断》称："询八体尽能，笔力劲险。篆体尤精，飞白冠绝，峻于古人，扰龙蛇战斗之象，云雾轻笼之势，几旋雷激，操举若神。真行之书，出于大令，别成一体，森森焉若武库矛戟，风神严于智永，润色寡于虞世南，其草书迭荡流通，视之二王，可为动色；然惊其跳骏，不避危险，伤于清之致。"清代朱履贞在《书学捷要》中谈到欧阳询所临《兰亭》时说："《兰亭》者，必推《定武》《定武》为欧阳询临本，飘扬俊逸，旷绝千古，岂其真书邈尔若此哉！"。宋元以来世人不惜以重金求传，是因《定武兰亭》以其严密雍容中含有流动之精气，可谓得右军之神髓。欧阳询的书法不仅在国内受到广泛的赞扬和重视，而且远播海外，以致唐高祖感叹道

《梦奠帖》（局部）图 e

《张翰思鲈帖》（局部）图 d

《行书千字文》（局部）图 f

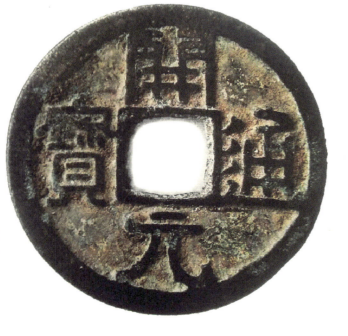

欧阳询书《开元通宝》

「彼观其书，固谓形貌魁梧耶」。

欧阳询不仅是一代书法大家，而且是一位书法理论家。在他长期的书法实践中，全面整理和精确把握总结出了学习书法的「八法」，并撰有《传授诀》、《用笔论》、《八诀》、《三十六法》等文章。他的研究已经完全摆脱了唐以前不稳定的字形和无规律的变化，进入了造型分析层次，真正成立了关于书法结构的成熟性的理念，被后人视为中国书法史上重要的美学成果。

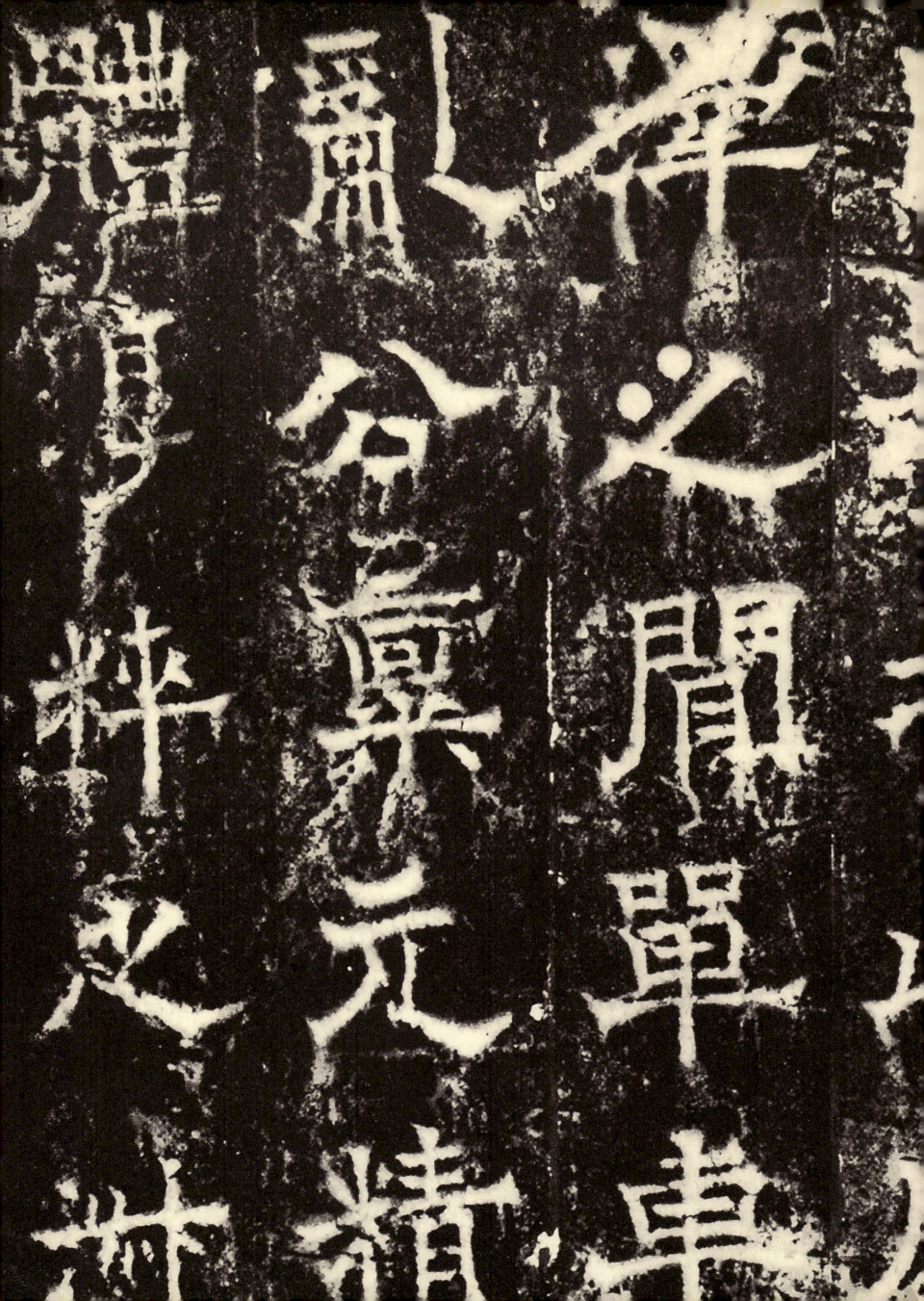

欧阳询典型作品分析

（一）隶书

《房彦谦碑》

全称《唐故都督徐州五州诸军事徐州刺史临淄定公房公碑（并序）》，欧阳询七十五岁时隶书。碑目又称《徐州都督房彦谦碑》《临淄郡公房彦谦碑》《赠徐州都督房彦谦碑》《临淄定公房彦谦碑》，文见《全唐文》卷一百四十三，贞观五年三月三日立于山东章丘县赵山。著录首见《金石录》第五六〇、五六一，《金石萃编》卷四十三记：『碑高一丈一尺一寸四分，广五尺三寸。三十六行，行七十八字，隶书，额题「唐故徐州都督房公碑」九字，篆书。』另碑侧有三行计三十三字，行十三字，历叙祭葬恩礼，亦欧之隶书，较碑阴之字为大。欧阳询结衔『太子中允口口修撰』。此碑又名《故徐州都督房公碑》，据《金石萃编》所载，此碑隶法，也有汉人风道，骨力挺拔，笔意不凡，为欧阳询隶法书体之典型，也是欧阳询所有书法作品中最为人称道之一品。

碑文之书法渊源，上承汉碑隶法传统。但是欧阳询的上承前任，并不是墨守陈规。也与《宗圣观记》一样，虽宗于汉隶，但不是全守汉人规矩而不敢越雷池一步。这种既含古人之意，又不是全无自己面貌的用笔特点，正是欧阳询隶体书法高明之处。

《房彦谦碑》的另一个重要特点，是将隶法融入少许隶楷笔意，融会贯通后，另成一体。这是一种具有创造性的艺术再创造。笔力健劲，极为明显的一点，是受北朝碑刻书法影响，并以此为基础进行艺术再创造。笔力健劲，给人以『金刚瞋目，力士挥拳』之感。

《房彦谦碑》不用楷书而用隶书。我们都知道，欧阳询的书法成就以楷书为最，闻名后世。用隶书书写此碑实在有点令人意外，《房彦谦碑》成于唐贞观五年，时年欧阳询七十五岁，耄耋高龄，艺术上正是炉火纯青之时，非比少时或有可能偶作隶书以求取巧，是则此碑之用隶就更难解释了。欧阳询的隶书技巧中带有明显的楷书格调。隶书少顿挫，欧阳询则多描头画角；隶书取扁，欧阳询则尚圆润；欧阳询则多用方，隶书走横势，欧阳询则多用之，隶书尚圆润，欧阳询则如楷书的八面出锋，总之，是在以楷书笔法——尤其是北魏方笔格调写隶书躯壳，更是见出欧阳询老来楷书烂熟于心，无论什么场合均显露出他那娴熟的技法和

下意识动作。《房彦谦碑》的隶书走方笔，《张翰帖》《梦奠帖》的行书也走方笔，与楷书的方劲端凝是同一基调，显见得都是欧阳询式的。后人以此作为欧公上取六朝遗意特别是北碑风，而否定他承源大王的东晋名士风流，自然是令人信服的。

清吴玉晋《金石存》评曰：「挑拨险峻之妙，与正书正是一律。兰台《道因》亦全是此种风味也」。欧阳询的隶书作品，也是仅见的一件。隶书的笔法随着行草书的兴起，显然已经失传了。书写者只能在楷书的基础上揣摩隶书的笔意而已，因此它与隋代《青州默曹残碑》等众多的北碑极为相像，我们甚至可以从《大代华岳庙碑》（太延五年，即四三九年）找到它的影像——这是北魏刻石中最早的一件石刻。这块碑全是北方人的传统笔法，但也可以看出刘明玄已经掌握了在当时较为先进的楷法。欧阳询的这一作品，与此相反，即他在精熟的楷书笔法上，又想回到古拙的隶书笔法上去，但比楷书要古拙得多。他的起笔用的就是楷书的方法，而波尾的「三过折法」，却是隶书中所没有的。因此，尽管杨守敬对此帖评价甚高，认为是「唐朝第一分书」，但是其用笔之生拙与楷书的严谨是大相径庭的。碑侧款署「太子中允欧阳询书，贞观五年三月二日树」。王昶《金石萃编》卷四十三中对此有考释说：「欧阳询称太子中允，下阙二字，才，似是「修撰」二字，然本传则但云贞观初历太子率更令、弘文馆学士，年八十五，终其身未尝为太子中允及修撰之官」且此碑与《化度寺碑》同为贞观五年所书，彼称率更令而此题中允，疑不能明矣。这点来看，把此碑作为欧阳询的作品，倒是颇值得怀疑的。

附：

碑侧隶书：

太子左庶子安平男李百药撰，太子中允□□亻才欧阳询书，贞观五年三月二日树。

欧阳询·欧阳询典型作品分析

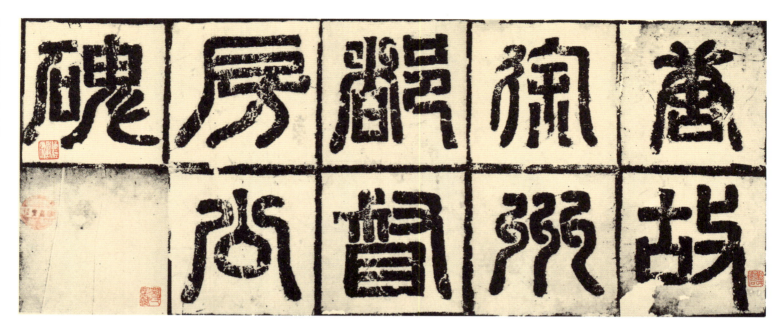

唐故徐州都督房公碑

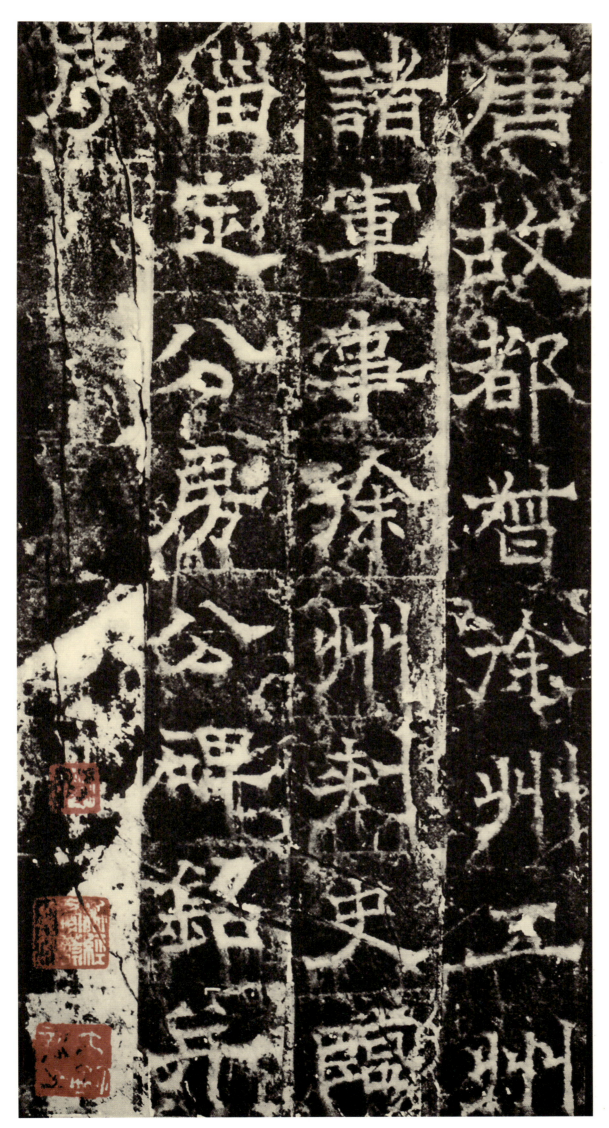

唐故都督徐州五州诸军事徐州刺史临淄定公房公碑铭并序

欧阳询·欧阳询典型作品分析

易称　易之为书也　有天道焉　有人道焉　故君子居则观其象　动则观其变　智以藏□

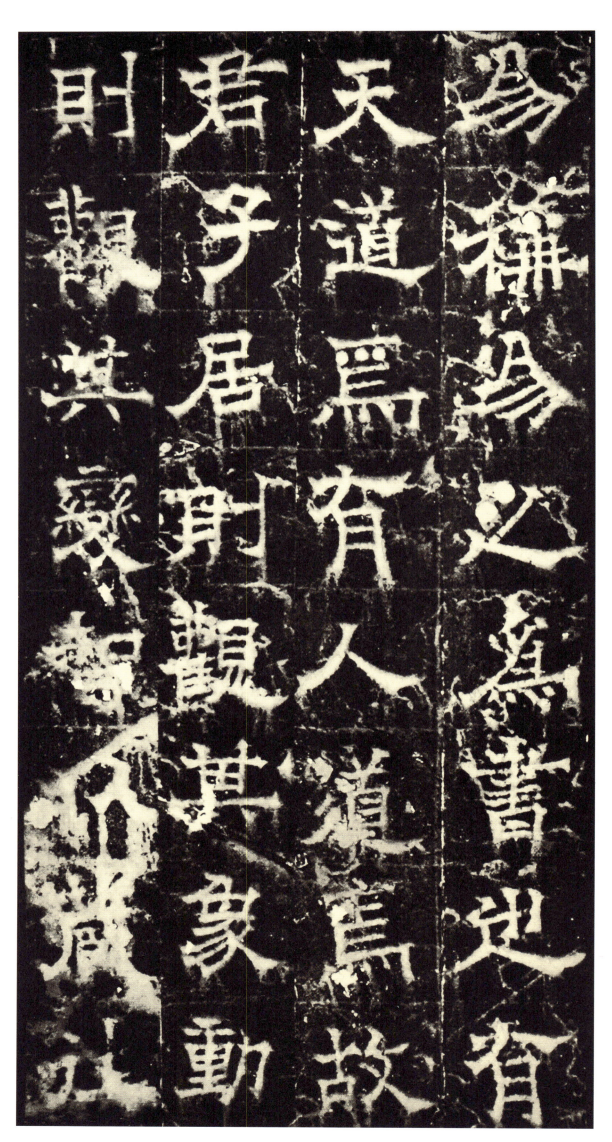

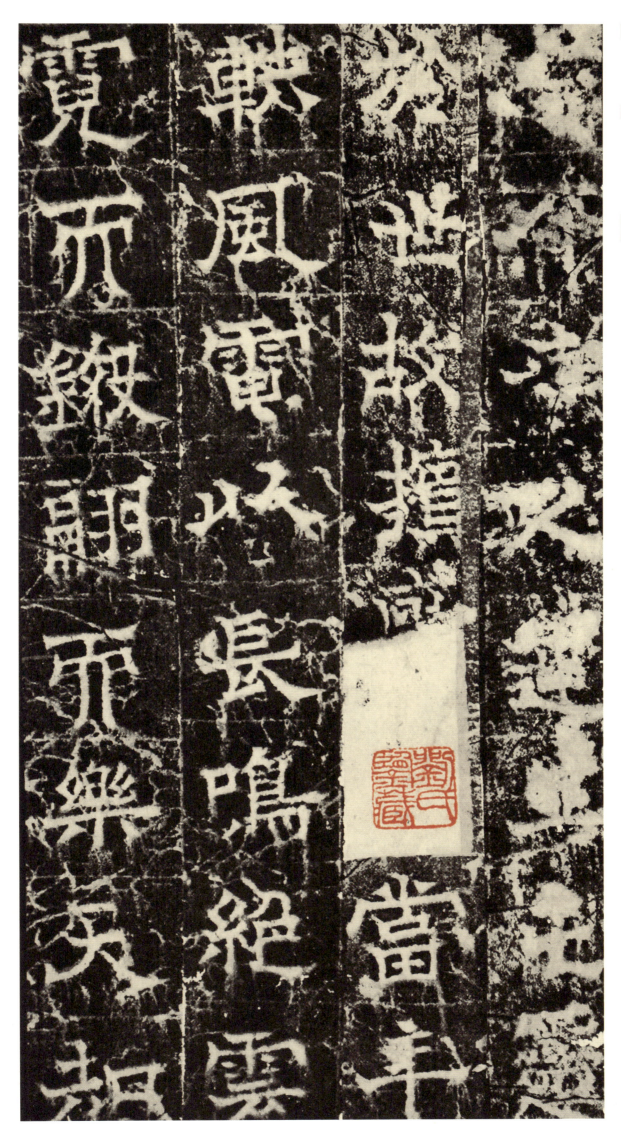

□命世之运 □屯邅于世 故摈□□当年 铁风电以长鸣 绝云霓而锻翮 而乐天知

命　顺时守道　体忠信而夷险阻　凭□静以安悔吝　虽□川寂其□　而盛德久而愈

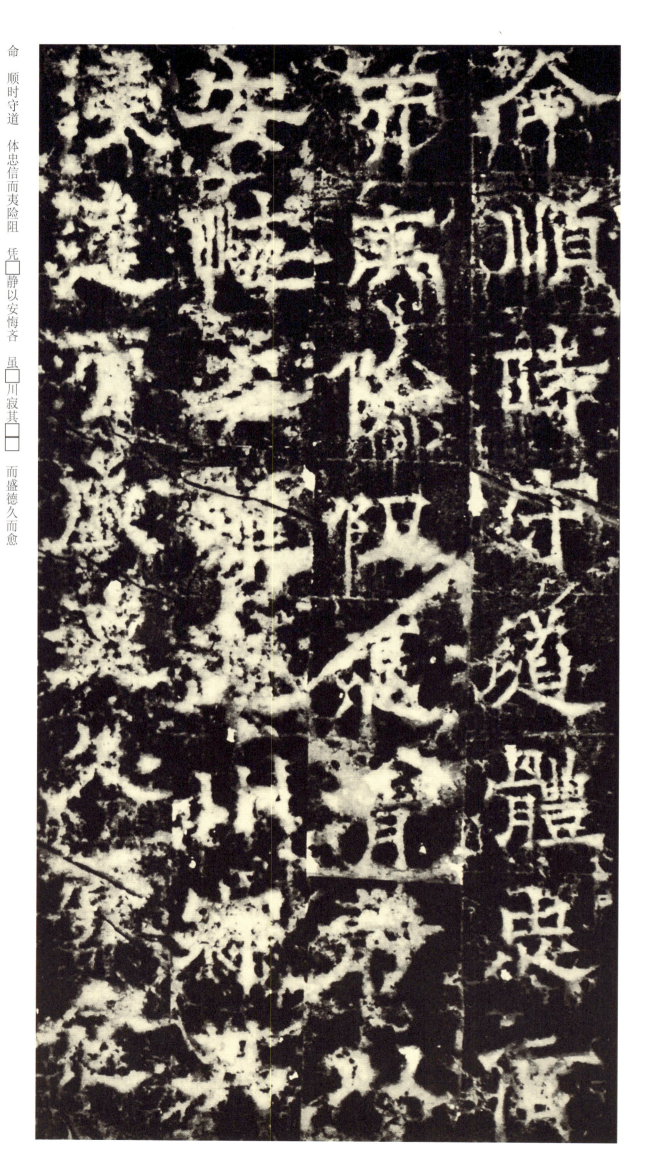

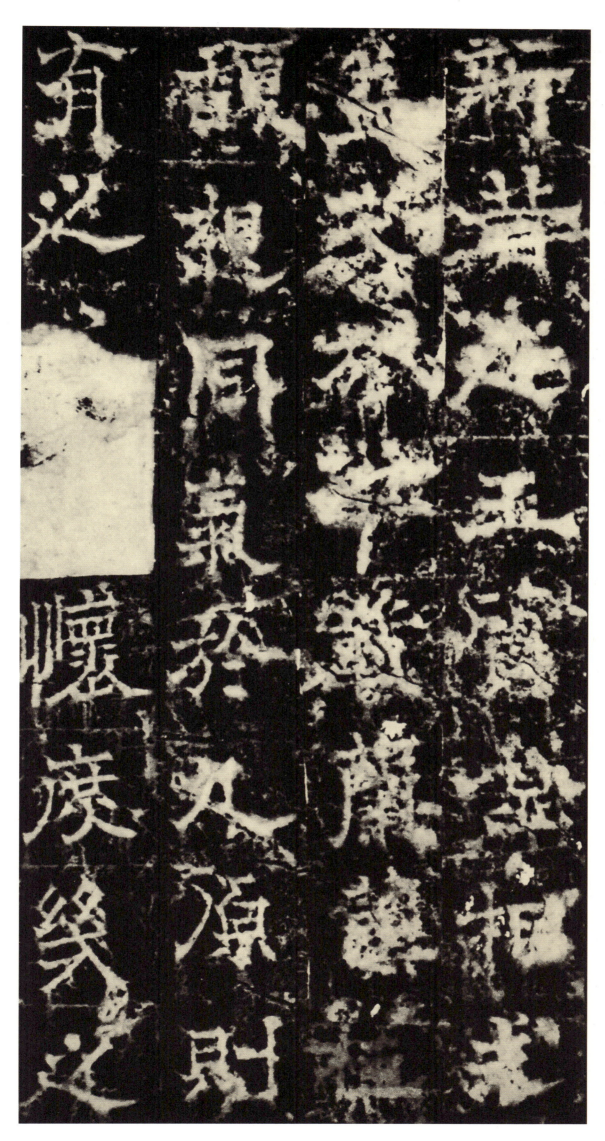

新
昔□玉质金相
□益□于千载 兰□桂馥 想同气于九原 则有之□ □怀庶几之

道 详观出处之迹 可以追踪胜业 继踵清尘者 其惟都督临淄定公焉 公讳彦谦 字

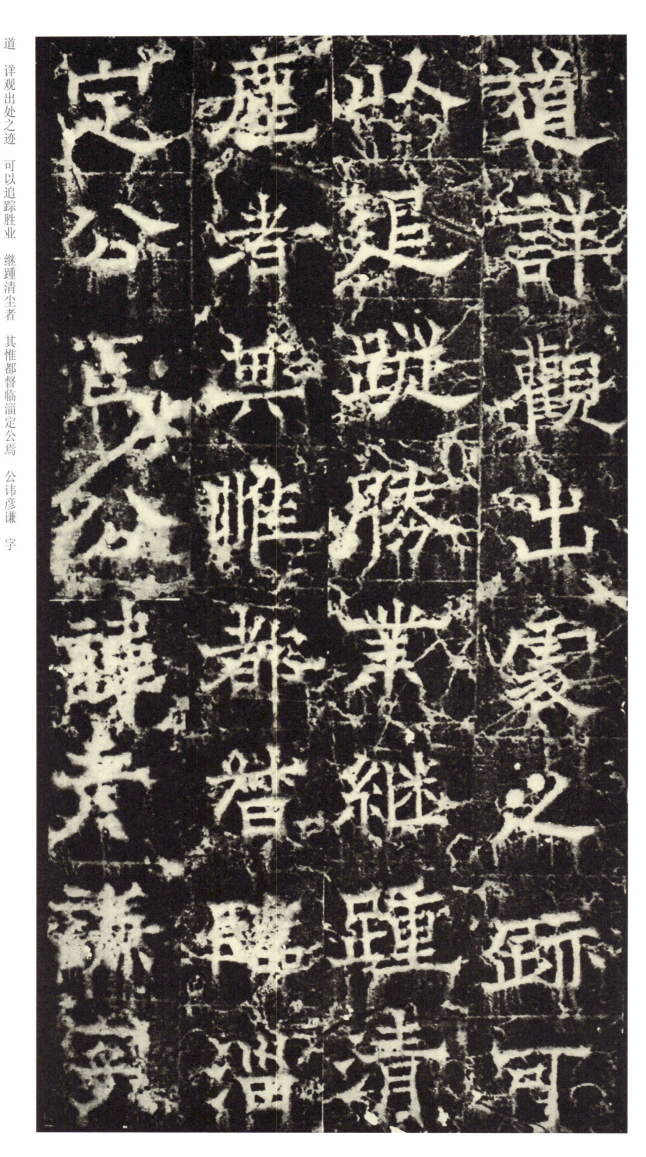

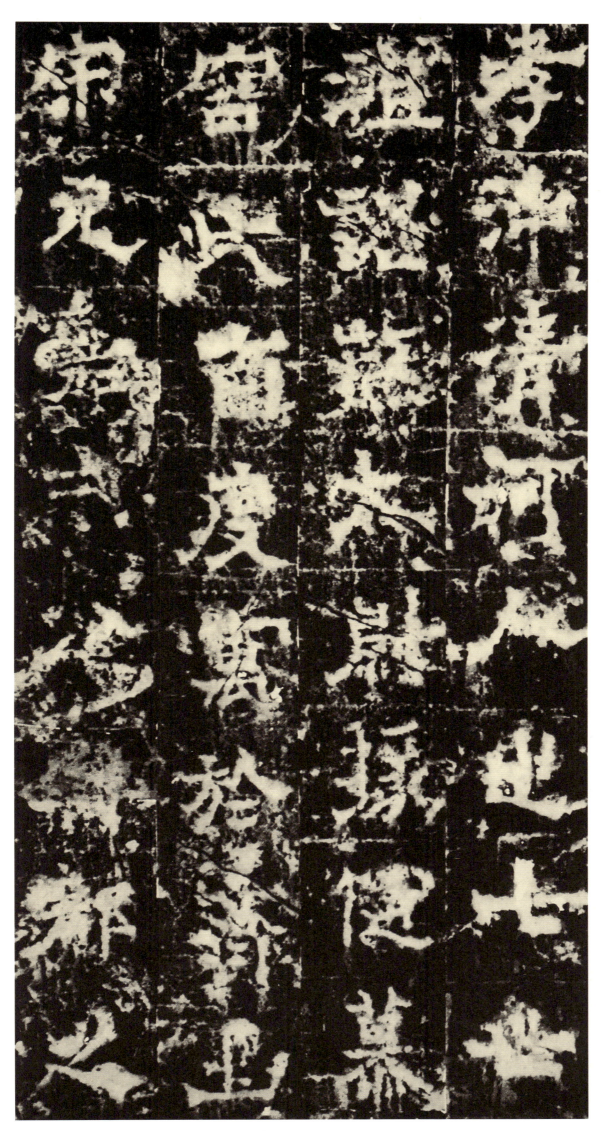

孝冲 清河人也 七世祖谌 燕太尉掾 随慕容氏□度寓于齐土 宋元嘉中 分□郡之

内捧檄以慰晨昏　山泽之间单车以清寇乱　公禀元精之和气　体淳粹之淑灵　心运

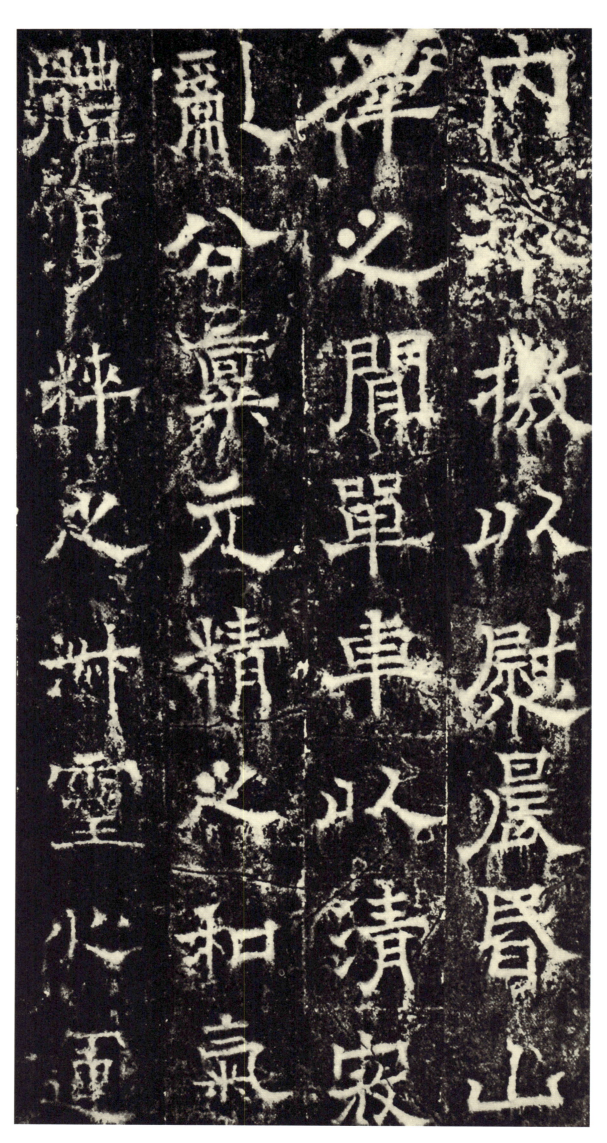

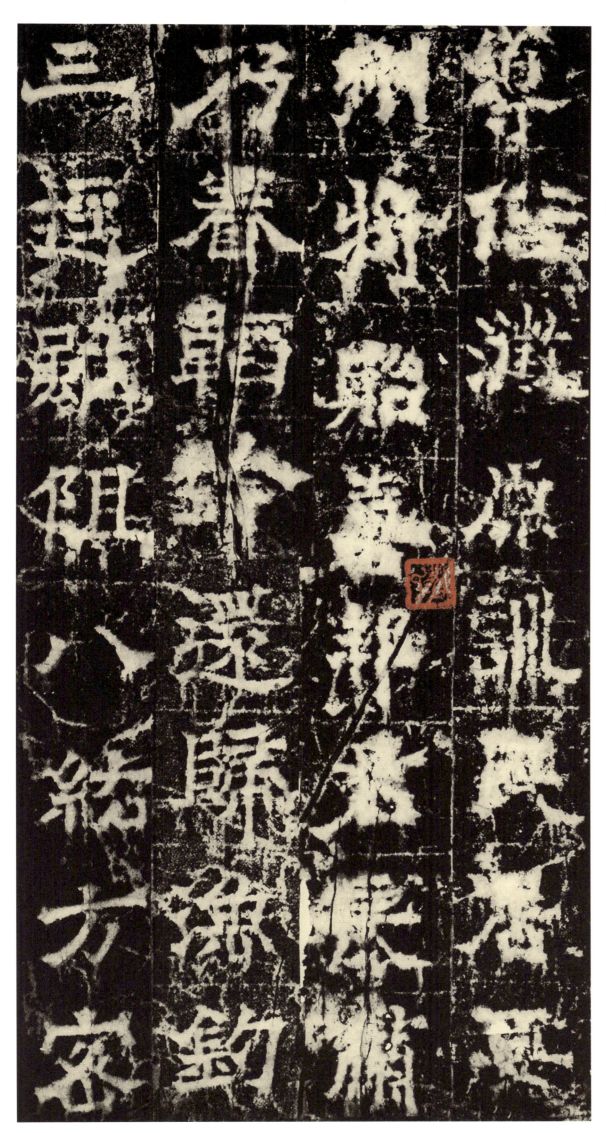

导俗澄原 训民居要 州将贻□ 邦君长啸 乃眷韬铃 还归渔饮 三迳虽阻 八纮方密

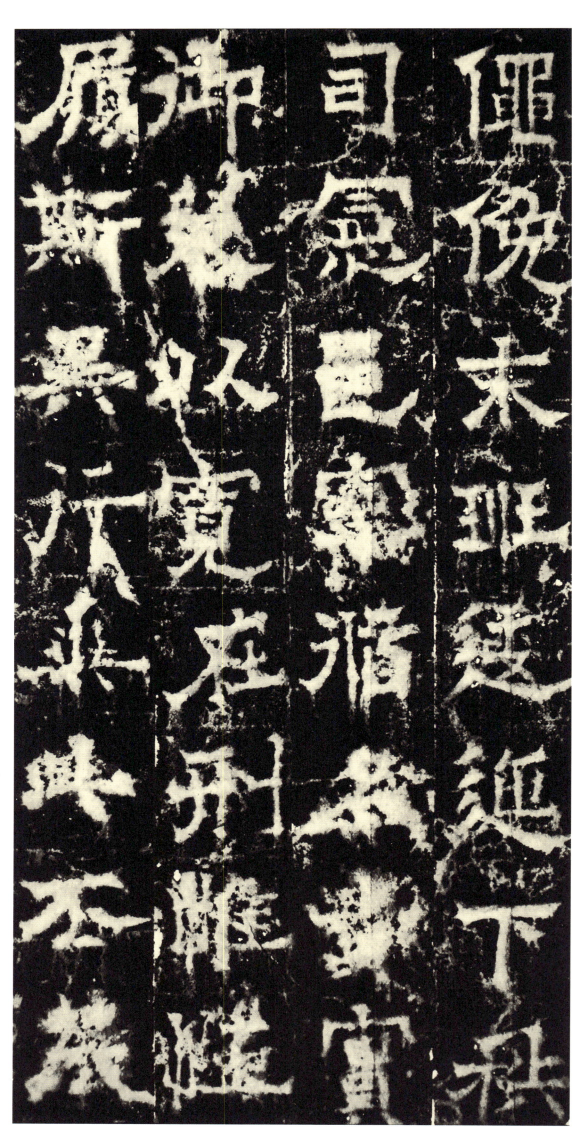

黾俛末班　逶迤下秩　司宪邑宰　循名责实　御众以宽　在刑惟恤　履斯□行　乘□不□

太子左庶子安平男李百药撰　太子中允▢▢行书

欧阳询书 贞观五年三月二日树

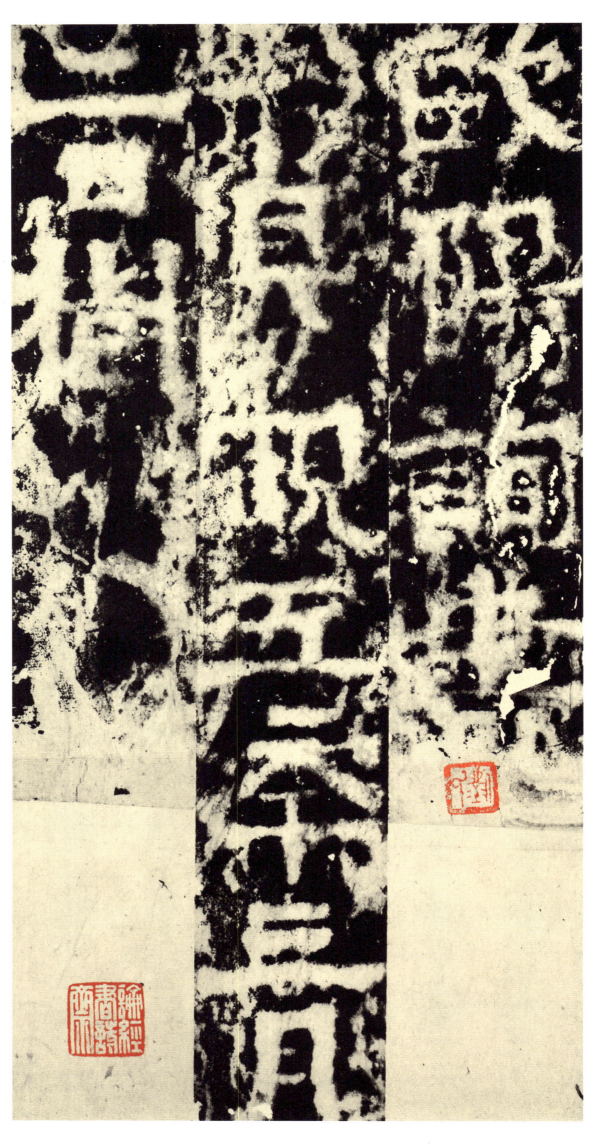

《宗圣观记》

唐高祖武德九年（六二六年）二月立于长安终南山，欧阳询七十岁时撰序并隶书，陈叔达撰铭。碑目又名《大唐宗圣观记》，序见《全唐文》卷一百四十六，铭见卷一百三十三。碑立在陕西省盩厔县（今称周至）。著录首见《墨池篇》卷四十三：『碑高一丈二尺五分，广三尺七寸。二十三行，行六十字。额题「太唐宗圣观记」六字，正书。』欧阳询结衔『给事中骑都尉』。碑阴和碑侧刻有金、元人题名。此碑取法《熹平石经》，又近《白石神君碑》和《三公山碑》，为欧隶碑版中较完整的作品。明王世贞《弇州山人续稿·大唐宗圣观帖》称：『其文辞稍雅静，而隶古亦遒婉可爱，疑即询笔也。』

孙矿《书画跋跋》评云：『隶甚淳雅，饶古趣，犹是汉法，第恨无《受禅》折刀头劲力耳。』元中统时（一二六○年—一二六三年）碑被剜洗，精神大损。朱枫《雍州金石记》卷二有『信本楷书名高千古，其分书如《房彦谦碑》亦多传于世。今玩碑字，时作篆体，乃唐隶之佳者，微露笔意，似信本楷书』据《金石萃编》载，此碑侧有题记三段。上段为北宋熙宁八年（一○七五年）吴芝寿题，行书四行左行；下段为金朝兴定五年（一二二一年）张秀华题，正书六行右行。碑侧题记已泐灭，但据之可证此碑确系以旧碑开镌（即『镂剔』），其规模未变。《雍川金石记》谓：『信丰（欧阳询字）楷书名高千古，其分书如《房彦谦碑》亦多传于世。今玩碑字，时作篆体，乃唐隶之佳者。』

此碑原竖于楼观台下院会灵观内，清道光五年迁往说经台碑厅。一九七八年楼观台文物管理所修整后仍竖说经台碑厅。《宗圣观记》现存碑石系元代翻刻，书艺风貌已失真，未能窥见其原来用笔体貌，但仍能从中得见欧阳询早期作品之隶法特点。

欧阳询入碑书体，主要是楷、隶二体。从《宗圣观记》笔意来看，欧阳询的行笔特点有东汉后期之笔路，说明欧阳询于汉隶用笔颇有素养，故能出入其间而自行自在。《宗圣观记》之隶法，除了直追汉隶外，也能见到两晋南北朝时期之隶法体貌，而尤以北朝之隶法更为明显。日本较有影响的《朝日新闻》于一八八八年创刊，最早的刊名就是选自欧阳询的《宗圣观记》。当时的日本书法家从中选出「朝」「日」「闻」三个字，又从「亲」和「析」字合成「新」字，从成《朝日新闻》四个字。

此碑隶法可看做是欧阳询书法艺术作品古典主义之一例，也是他深受北方书风影响之一例。

款识：唐宗圣观遗址银杏。楼观台在陕西盩厔终南山麓，世传老子西游至秦函谷关，令尹喜迎老子于此，固著道德五千言以或尹喜。至东汉张道陵创道教以老子为教主，此台遂为道教之发源地。盖自秦始皇首为建庙，至唐以老子李姓奉为远祖，名此庙为宗圣观，历宋元，代有兴建，凡楼台殿阁宫观池洞至五十蹲处，今皆以为陈迹，独楼观台巍然犹存，宗圣观蔓草没径，断碑残碣，沉埋其下，古银杏即在此。世传此树已一千六百余年，盖犹是唐以前之遗植。翠干扶疏，萌及数亩。为樵父过息之地，十余年前此树忽遭火焚。焦断中空，离为两半，壬戌九月，余来陕观秦始皇兵马俑、霍去病墓石马、懿德太子等三墓壁画及秦岭之胜，将行复来，屋登楼观台寻宗圣观遗址，徘徊其间，扶兹焦柯，则新枝浓绿遍布其身，千年历劫，其生机固未泯也。然比之大椿八千岁为春秋者，犹小苗耳，既还海上，越一月为写此图以记清游。壮暮堂稚柳十年七月有三

铃印：稚柳（朱文）壮暮堂稚柳（白文）谢（朱文）壮暮斋（朱文）壮暮堂书画印（朱文）壮暮翁稚柳（白文）应无不舞时（朱文）

质地：设色纸本

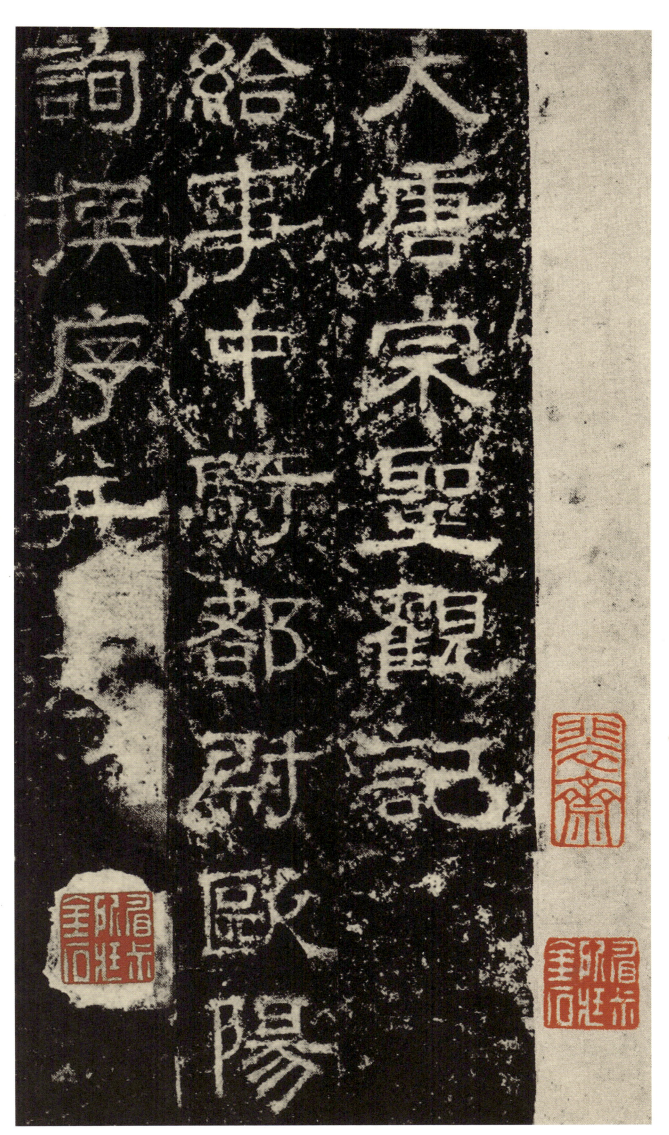

大唐宗圣观记 给事中骑都尉 欧阳询撰序并书

侍中柱国江国陈叔达撰铭

夫至理虚寂 道非常道 妙门凝邈 无名可

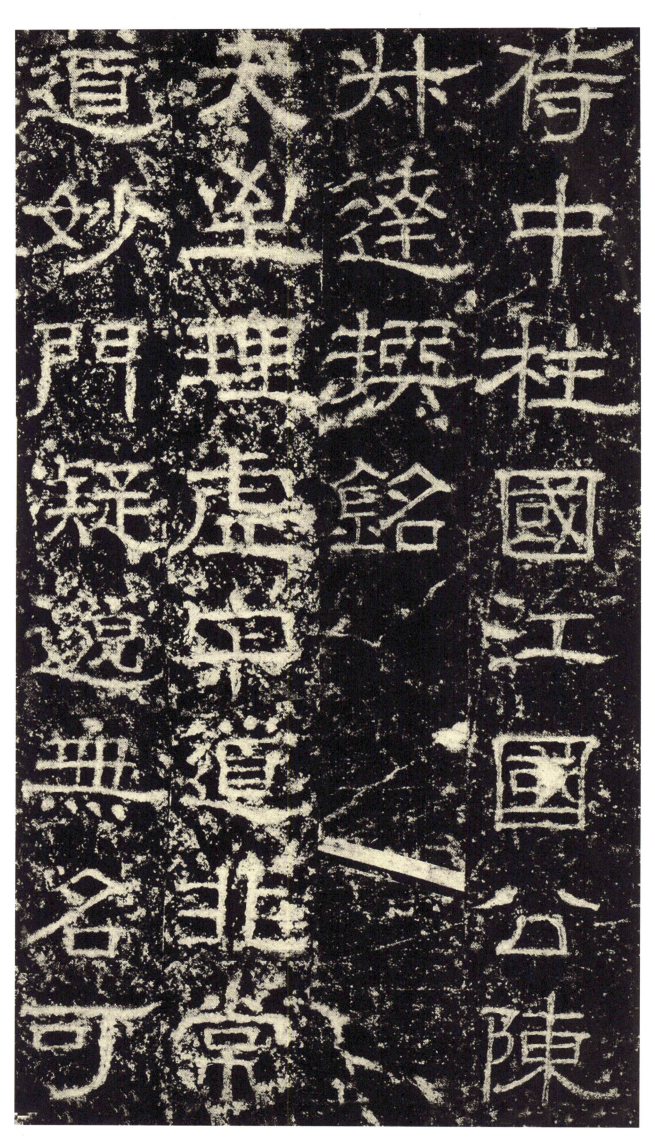

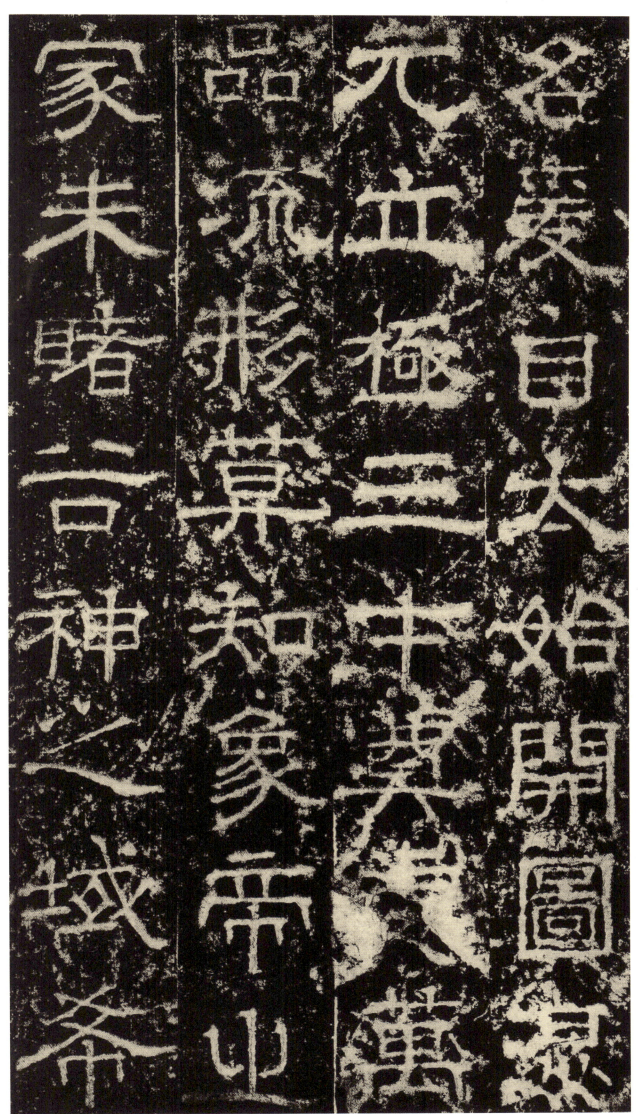

名 爰自太始开图 混元立拯 三才奠处 万品流形 莫知象帝之家 未睹谷神之域 希（夷琐闼）

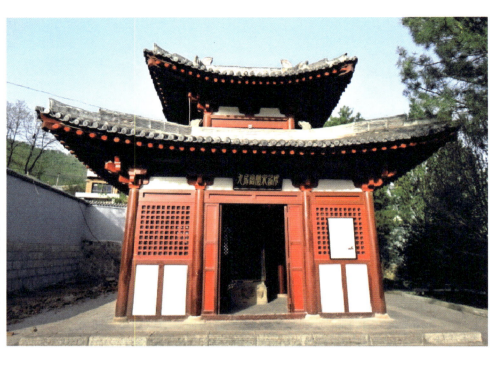

陕西麟游《九成宫醴泉铭》碑亭

（二）楷书

《九成宫醴泉铭》

唐贞观六年（六三二年）四月立，是年夏天，唐太宗李世民于避暑之九成宫发现有一水质甘美之泉，命名「醴泉」。魏徵撰文，由欧阳询书之，时年七十六岁。全碑计有文字二十四行，行五十字，碑额篆书「九成宫醴泉铭」。碑石立于今陕西省麟游县九成宫遗址。

此碑字大于其他各碑，高华而庄重，其字体结构严谨，法度森严，影响之大，传播之广，已不亚于王羲之《兰亭序》。此碑书法浑厚沉静，气韵生动，历来被视为书法楷模，是欧阳询的代表作之一。

欧阳询以他险峻的书风一反温醇的二王魏晋风彩，而开一代新风，另外，他对书法结构——扩大为空间研究的成就是叧夐独造的。代表了唐初对北朝书风的承继一派，是将北朝碑版的开张挺拔纵横恣肆的结构纳入他的结构空间规范；在用笔上则保持了险劲锐利的北碑风度，因此，他的成功似乎向后人提示出一种奇怪的风格典范。与正规的缰绳去套住北碑那脱缰野马似的纵横恣肆，这看起来有点像李斯秦篆对诡怪陆离的金文大篆的改造，似乎为书法家们所不取；另一方面，他又在规整的结构基调上酌取北碑的线条风格，从而体现出与魏碑相近的险劲气息，这一点又颇使书法家们心醉神驰，说他的存在标志着楷书在书法史上取得了真正的无上地位。

碑文与《化度寺碑》更为修长，无《化度寺碑》之丰茂，而有「欧体」书体小有差别，字形较之《化度寺碑》之丰茂，而有「欧体」舒瘦用笔之体骨。有些笔画之线条极为纤细，体貌高华浑朴，笔势之精神充沛其间，行笔之势寓汉之分隶笔法。

魏晋之隶楷，虽字字独立，而笔意不断。这一特点在《醴泉铭碑》书法中也能得见，反映欧阳询受魏晋以来隶楷之影响。

《醴泉铭碑》与隋碑作风相近，离北魏碑刻书体则较远，如「胜」、「所」等字；而若千字又是以别等字犹有几许隶意，但已淡然。

从书体的结构、形体来看，行、楷错杂，如「胜」、「所」等字；而若千字又是以别体字写成，如「能」、「经」等字，都与唐代通行的字体有所不同。这都是变古为新意的一种表现。

《九成宫醴泉铭》在《集古录》、《金石录》、《金石萃编》等都有记载，曾刻入《玉烟堂帖》、《懋勤殿法帖》、《耕霞溪馆法帖》、《微观阁摩右帖》等。碑高七尺四寸，宽三尺六寸。二十四行，行五十字。曾被凿损三十余字。至清代碑石断为五截。此碑

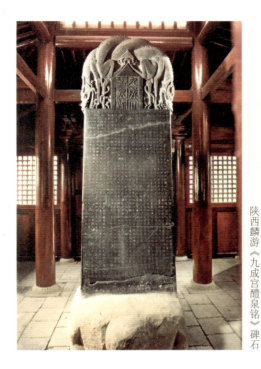

陕西麟游《九成宫醴泉铭》碑石

《九成宫醴泉铭》碑帖封面

由于年久腐蚀，捶拓过多，笔画变细，到清初时已非常瘦细，又被人加刻使粗，也就失去本来面貌。上世纪八十年代初，碑石于故址修复重立。

欧阳询《九成宫醴泉铭》翻刻本极多，但好的很少。旧时有两种宋拓本，其一「枯」字未损本，已十分珍贵了；其二「重」字未损本，更为罕见。历代拓本中，以明驸马李琪藏北宋拓本为最早，今在北京故宫博物院。同时还有众多的翻刻本，其中以「秦氏本」尤能乱真。

一九八一年一月，文物出版社《历代碑帖法书选》编辑出版的影印拓本，早于「枯」字本和「重」字本，此本不仅笔墨丰腴，而且字迹清晰，原拓本现藏于故宫博物院。

■ 附：《从幸九成宫题铭》

醴泉铭碑阴，太尉长孙无忌等七人题名，欧阳询正书。另有中书门下及见从文武三品以上并学士各自书题名，凡四十六人。著录首见骆天骧《类编长安志》卷十。

九成

宮醴

泉铭

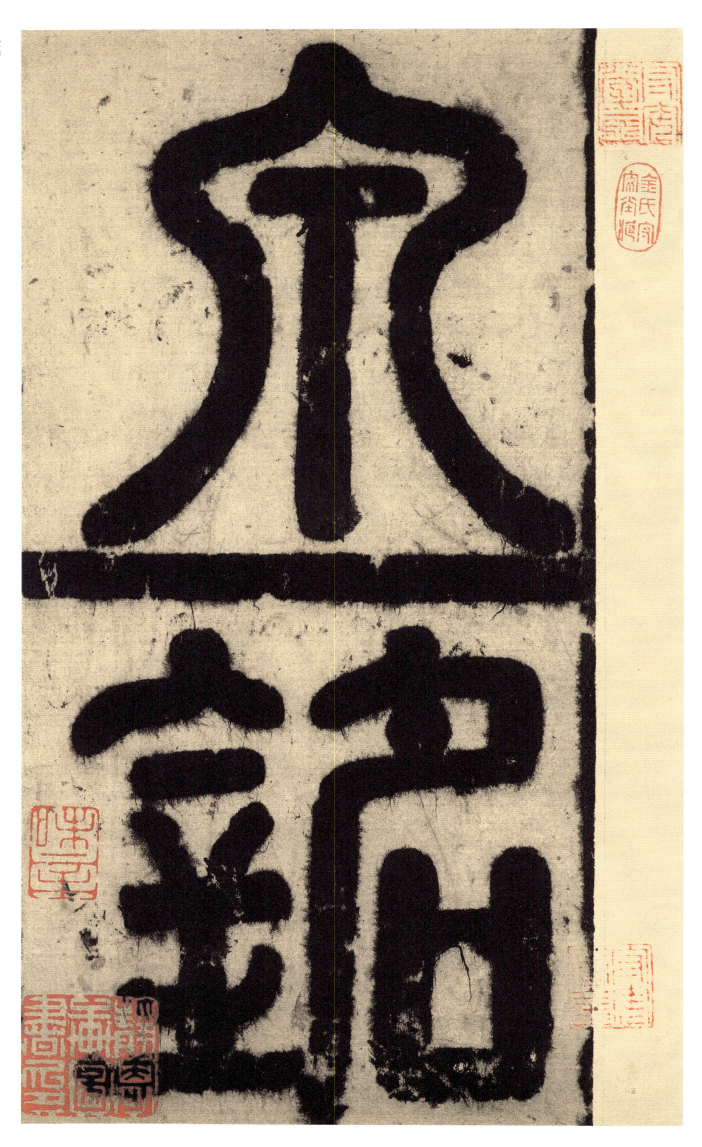

九成宮醴泉銘　秘書監檢校侍中巨鹿郡公臣魏徵奉

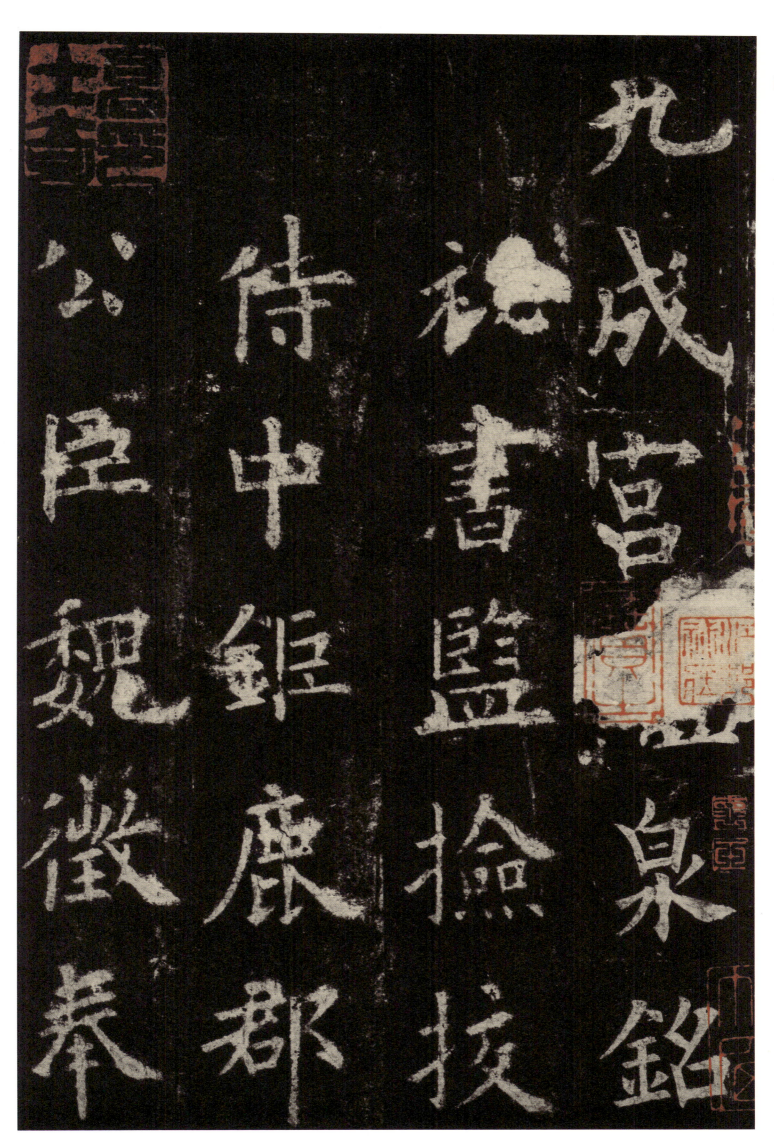

欧阳询典型作品分析

敕撰维贞观六年孟夏之月　皇帝避暑乎九

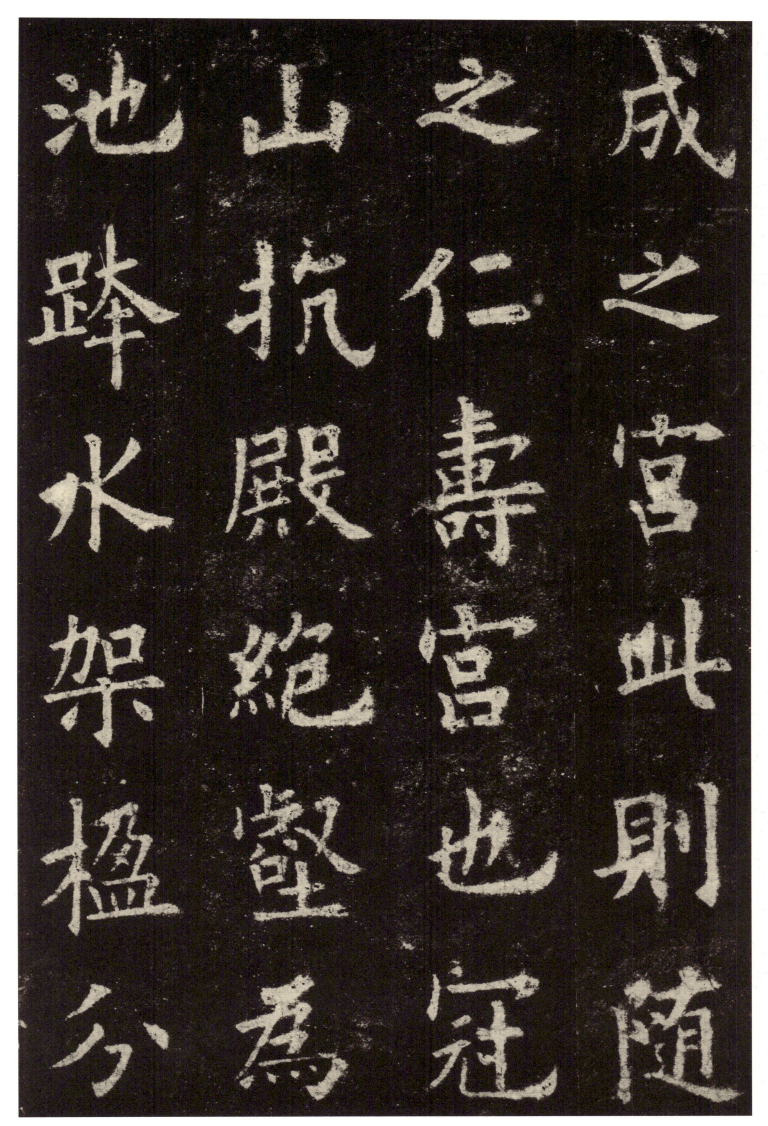

成之宫 此则随之仁寿宫也 冠山抗殿 绝壑为池 跨水架楹分

岩崿嶻嶭 高阁周建 长廊四起 栋宇胶葛 台榭参差 仰视则迢递

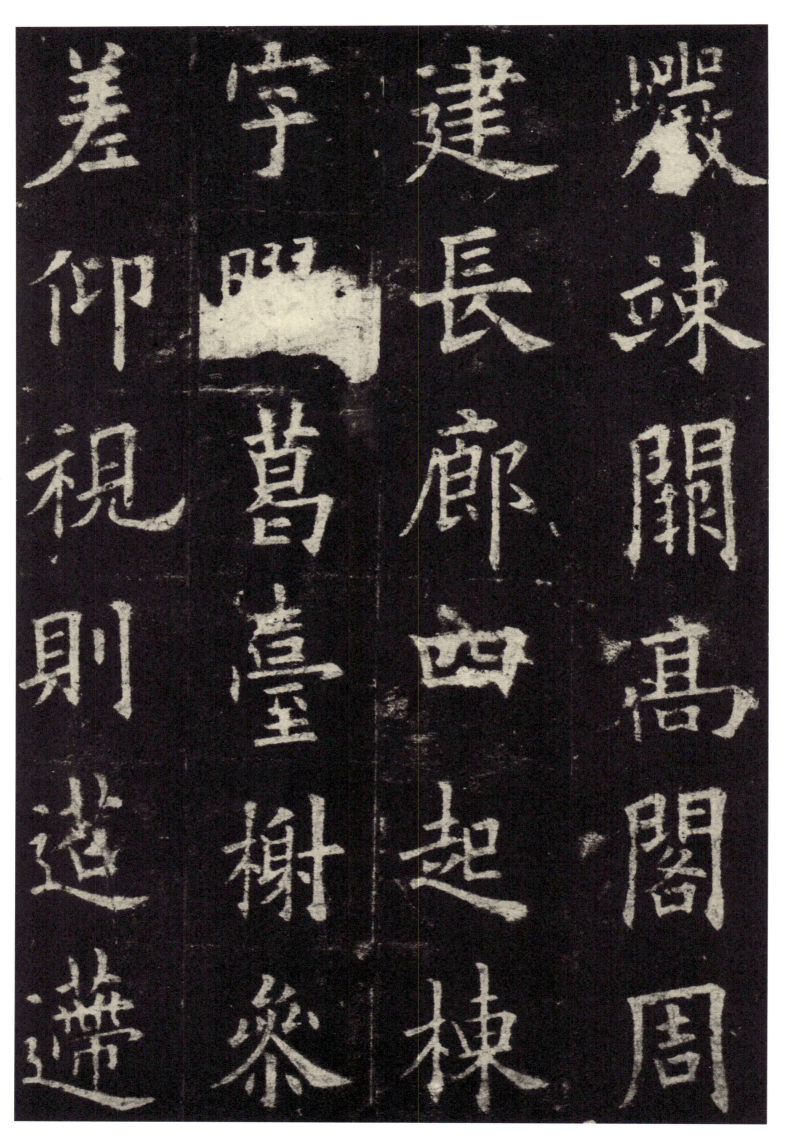

百寻 下临则岵嵘千仞 珠璧交映 金碧相晖 照灼云霞 蔽亏日

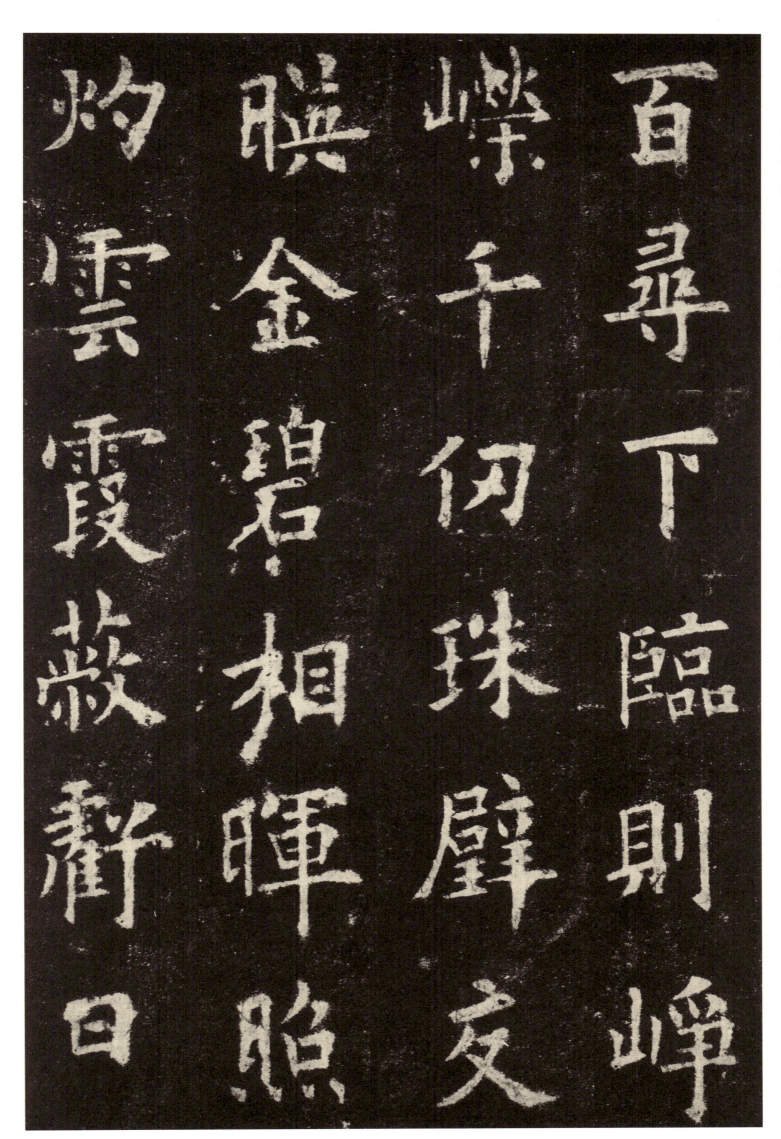

欧阳询·欧阳询典型作品分析

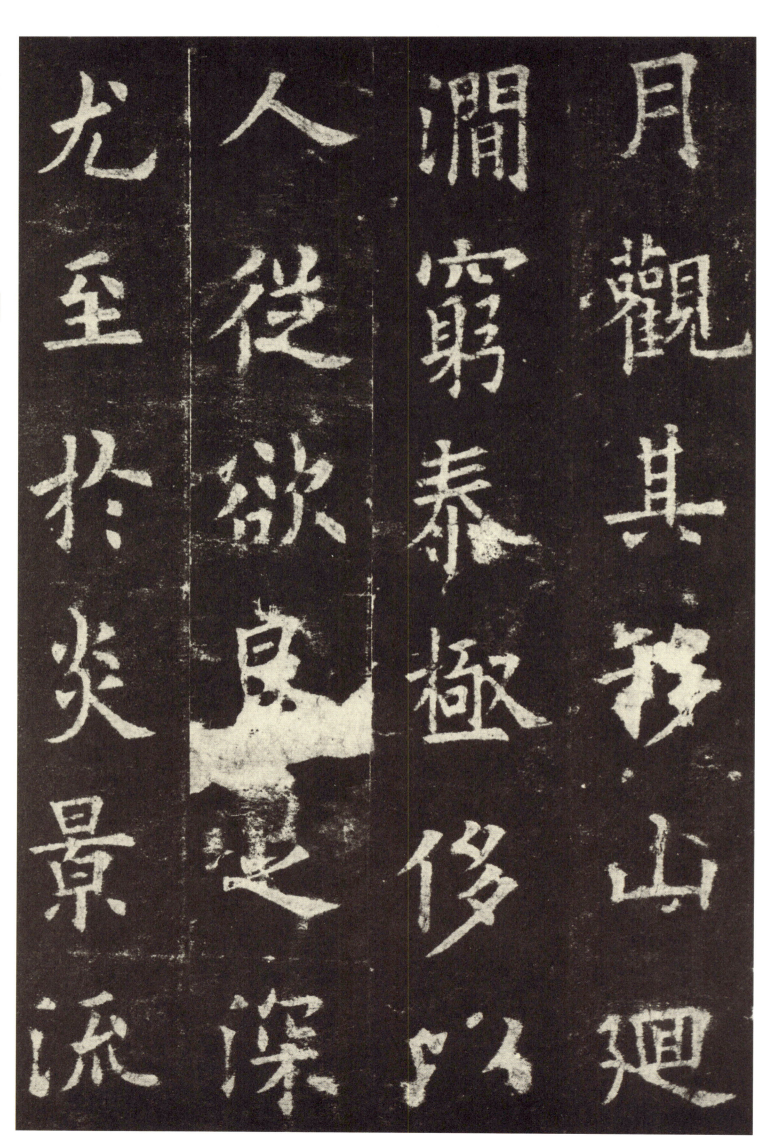

月　观其移山回涧　穷泰极侈　以人从欲　良足深尤　至于炎景流

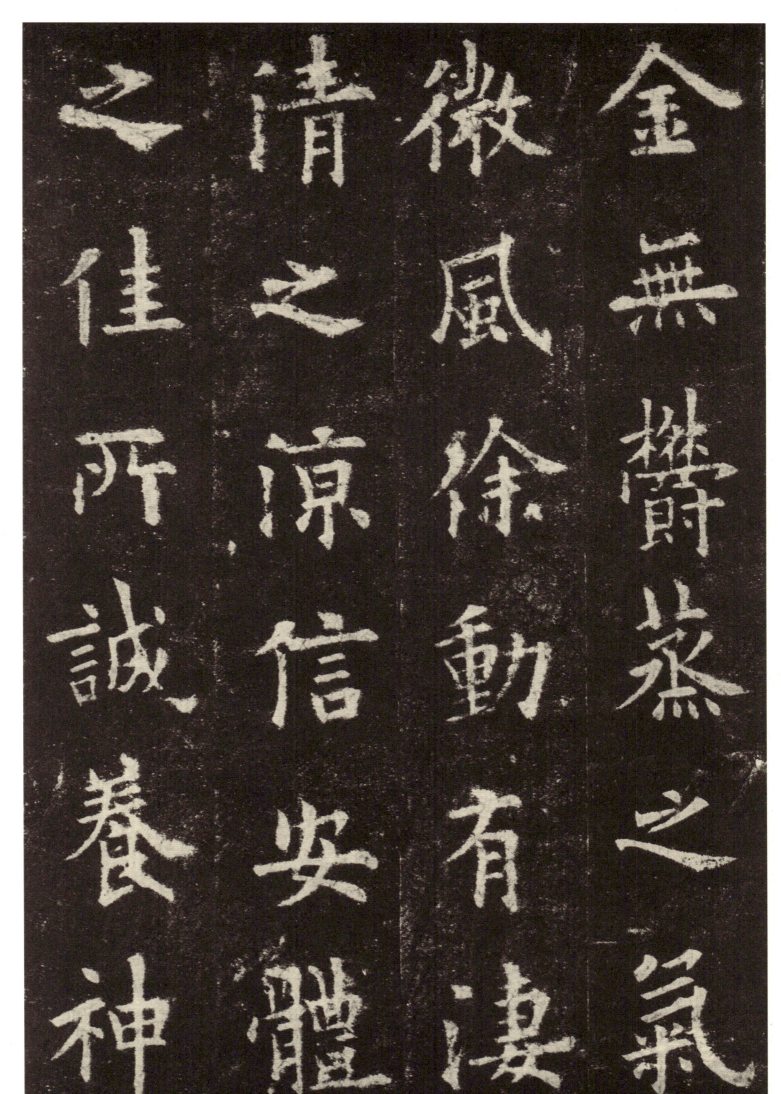

金 无郁蒸之气 微风徐动 有凄清之凉 信安体之佳所 诚养神

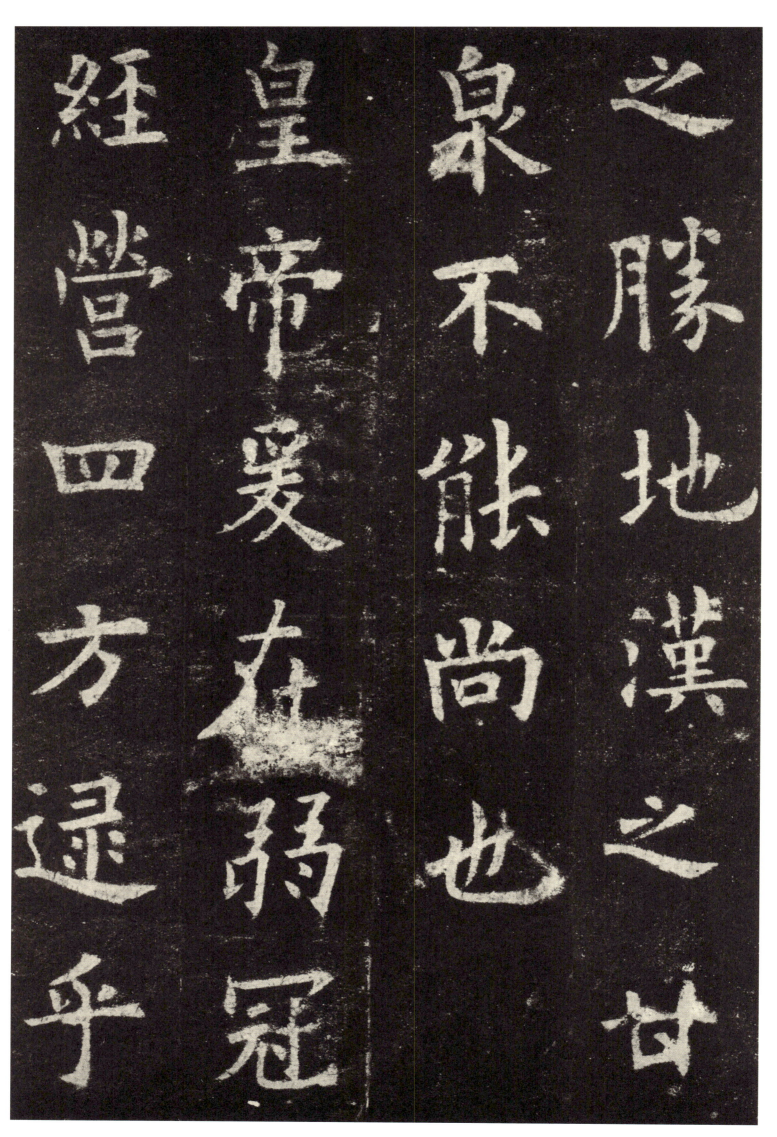

之胜地 汉之甘泉不能尚也 皇帝爰在弱冠 经营四方 逮乎

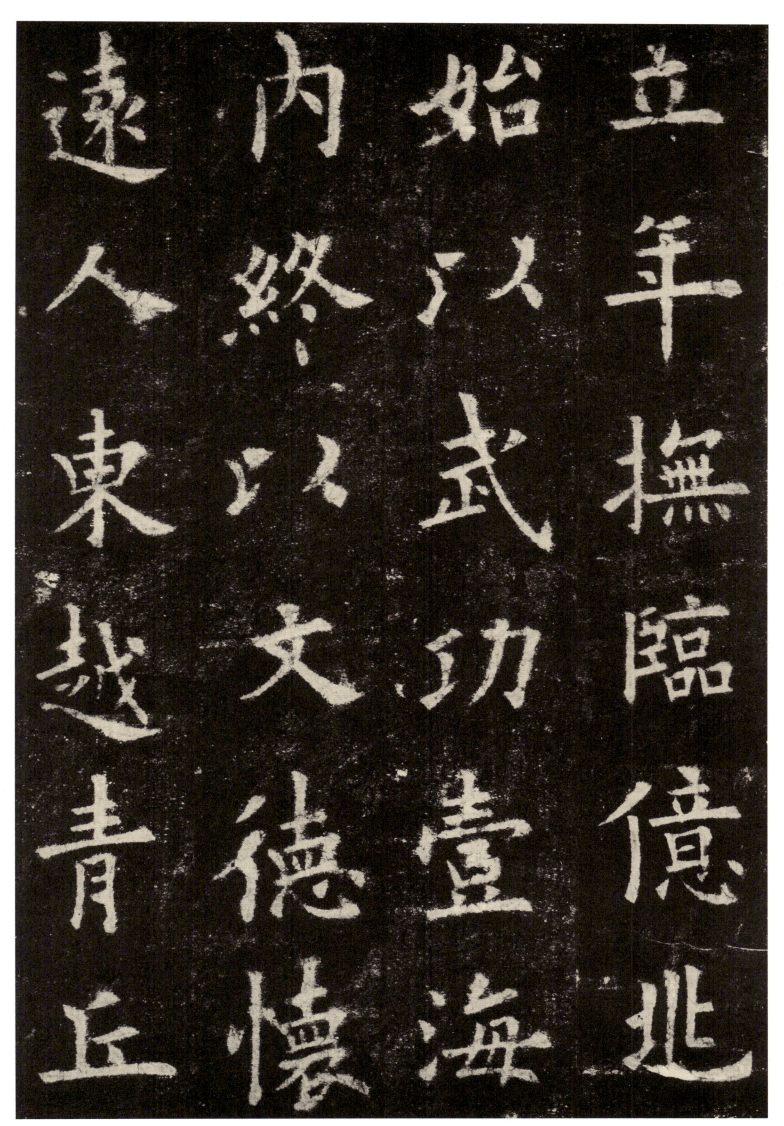

立年 抚临亿兆 始以武功壹海内 终以文德怀远人 东越青丘

南逾丹徼 皆献琛奉贽 重译来王 西暨轮台 北拒玄阙 并地列

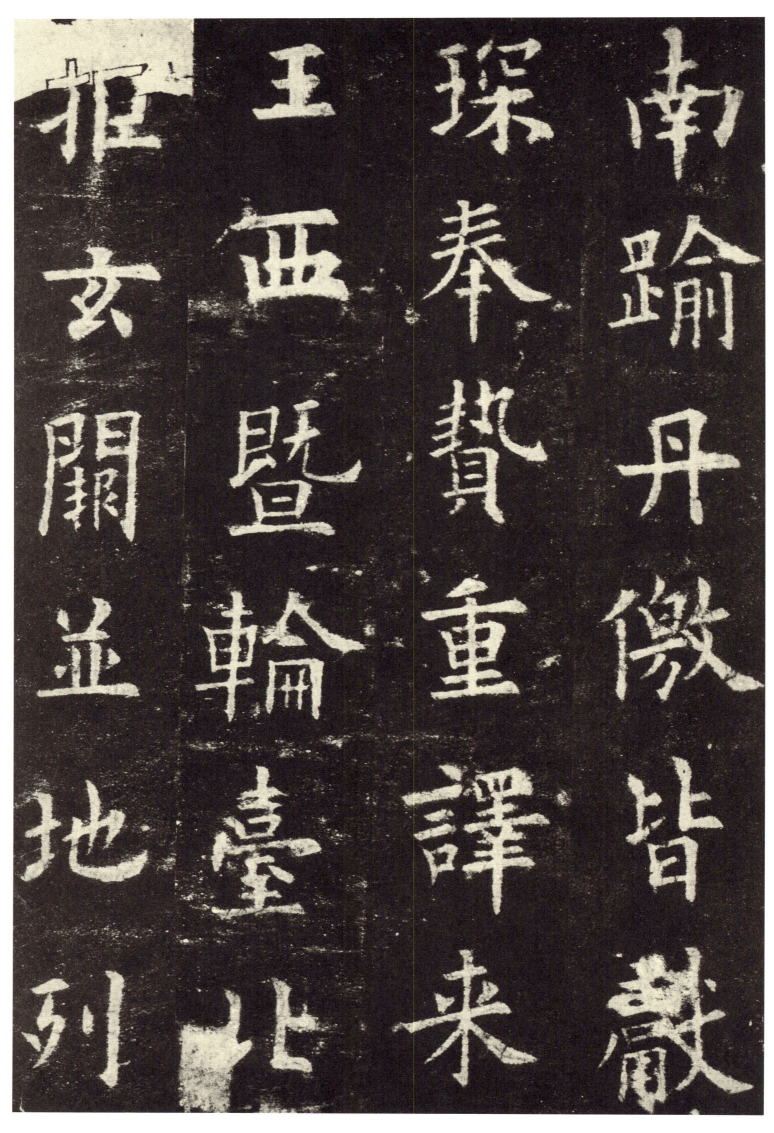

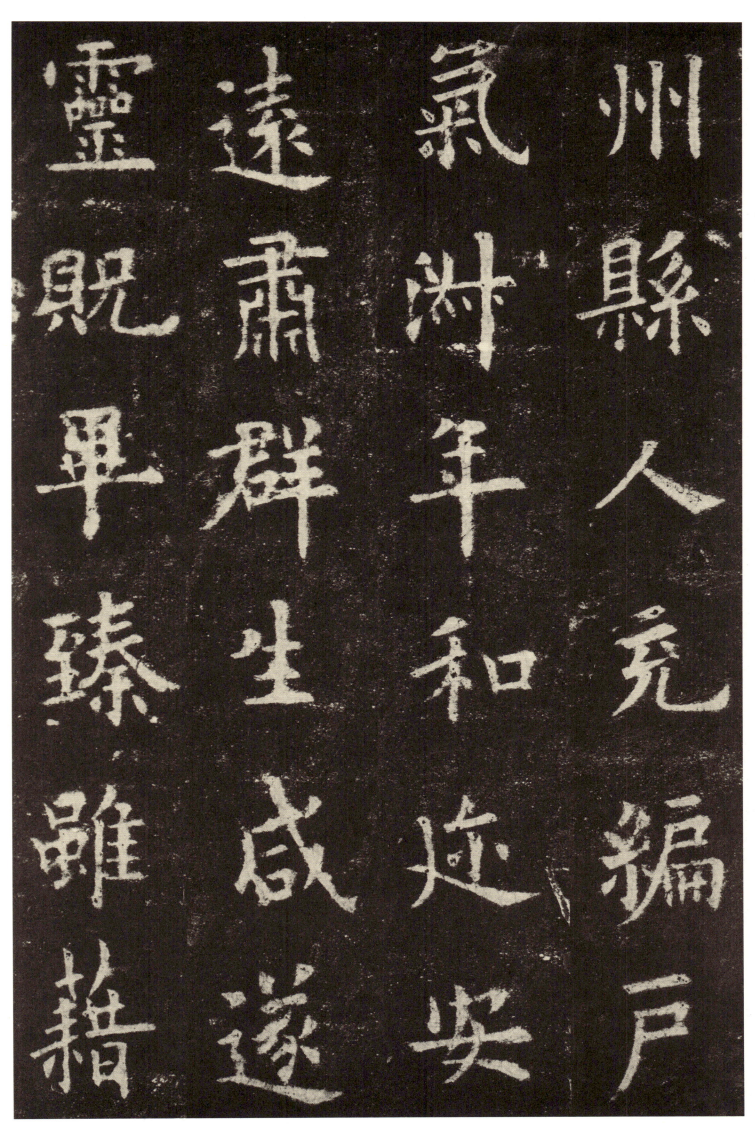

州县 人充编户 气淑年和 迩安远肃 群生咸遂 灵贶毕臻 虽借

二仪之功 终资一人之虑 遗身利物 栉风沐雨 百姓为心 忧劳

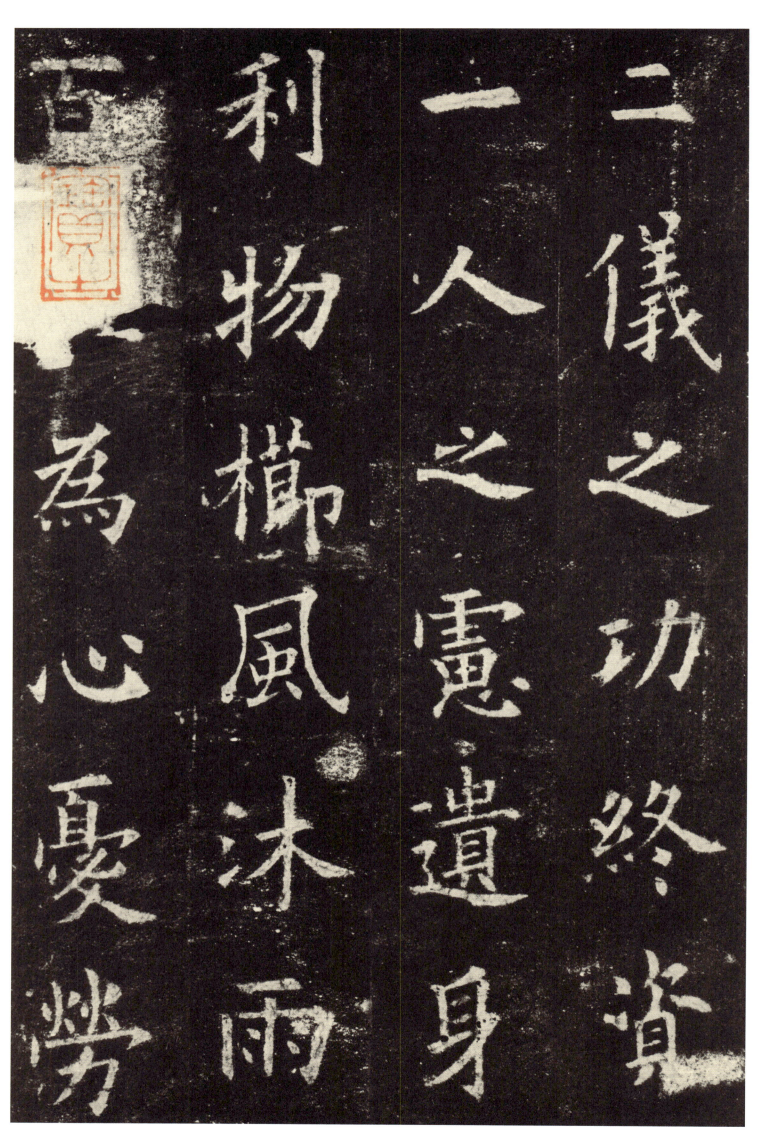

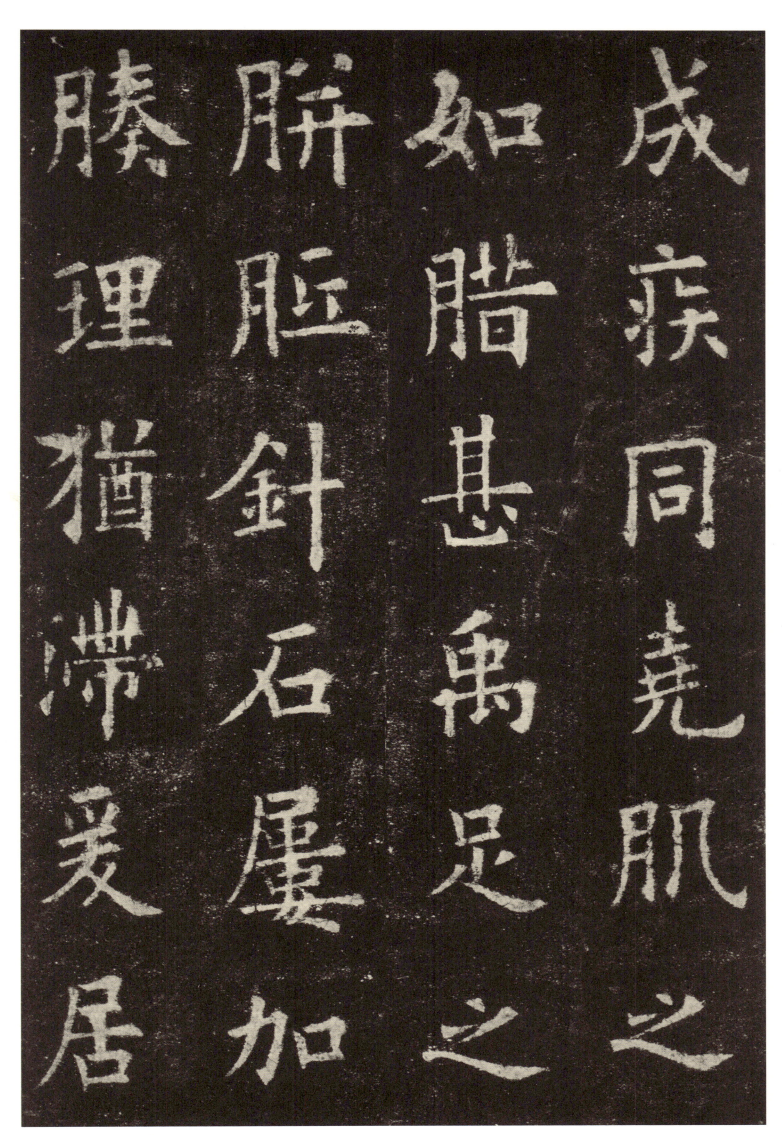

成疾 同尧肌之如腊 甚禹足之胼胝 针石屡加 腠理犹滞 爰居

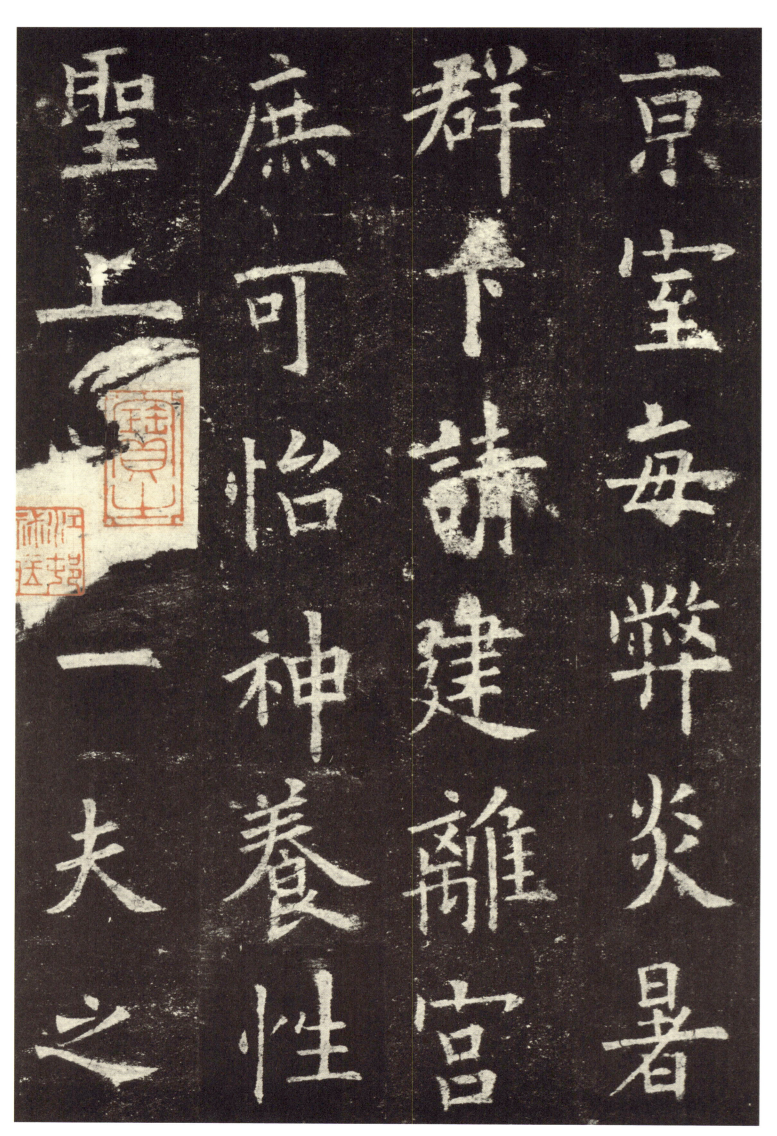

京室 每弊炎暑 群下请建离宫 庶可怡神养性 圣上爱一夫之

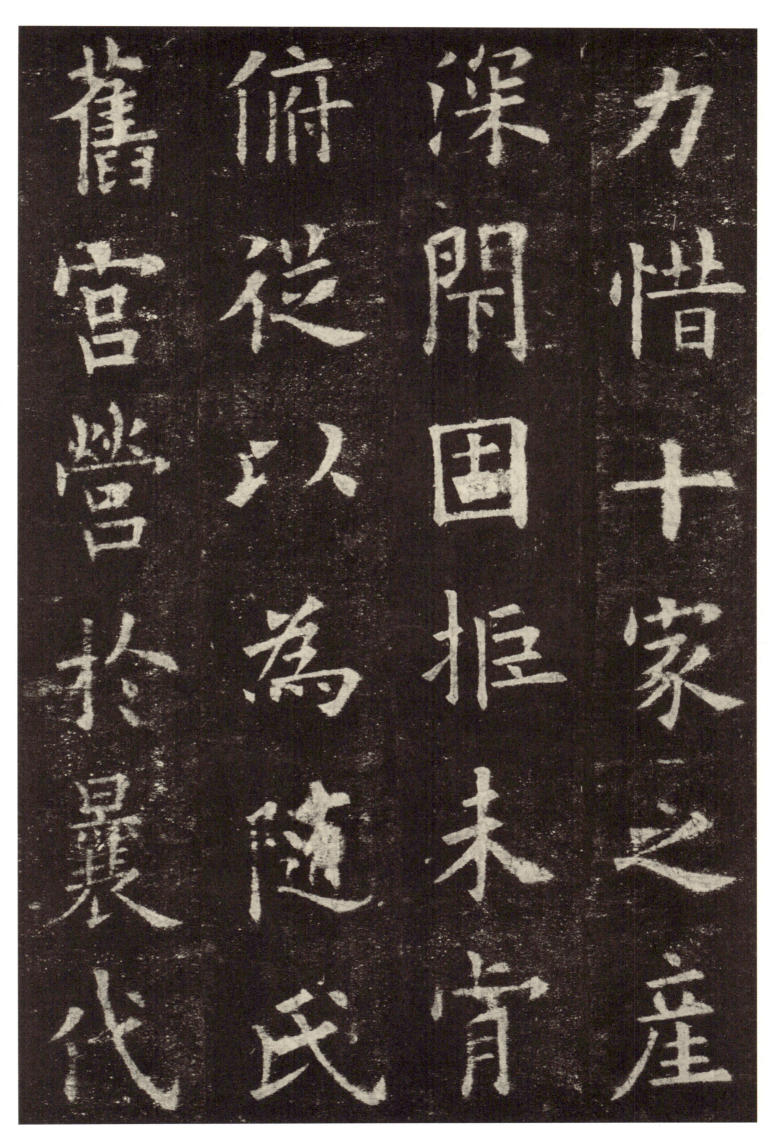

力 惜十家之产 深闭固拒 未肯俯从 以为随氏旧宫 营于曩代

弃之则可惜　毁之则重劳　事贵因循　何必改作　于是斲雕为朴

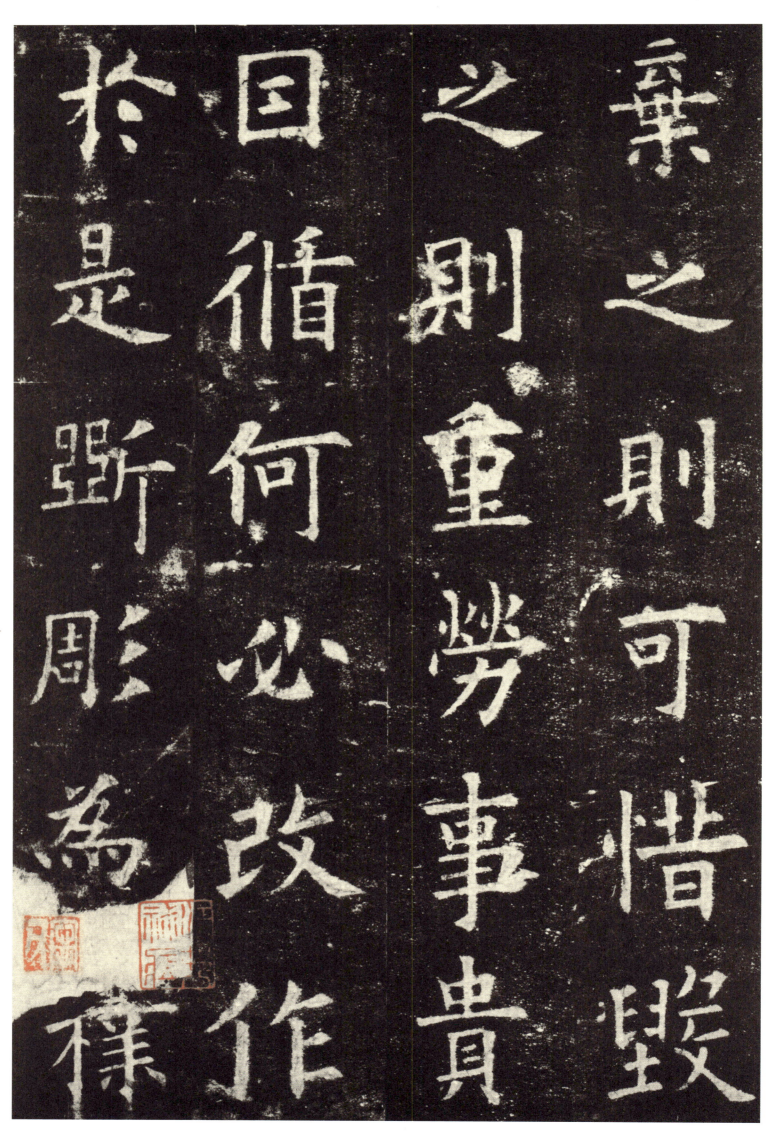

损之又损 去其泰甚 茸其颓坏 杂丹墀以沙砾 间粉壁以涂泥

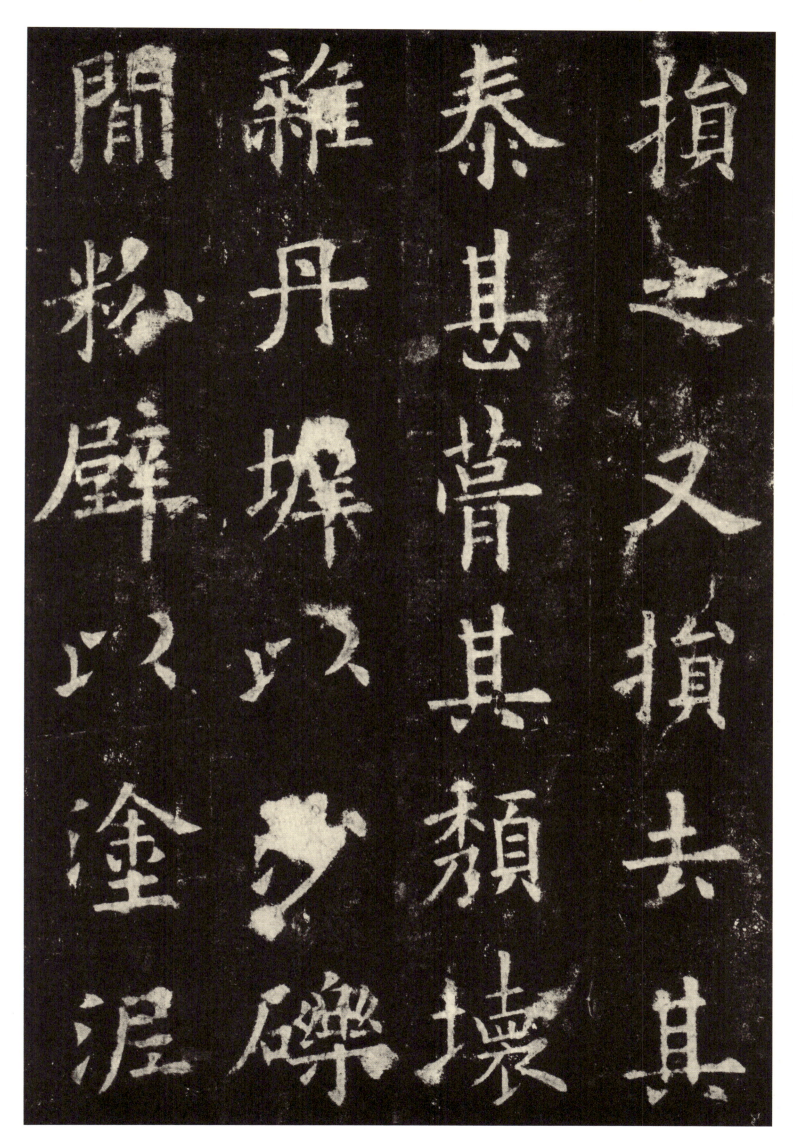

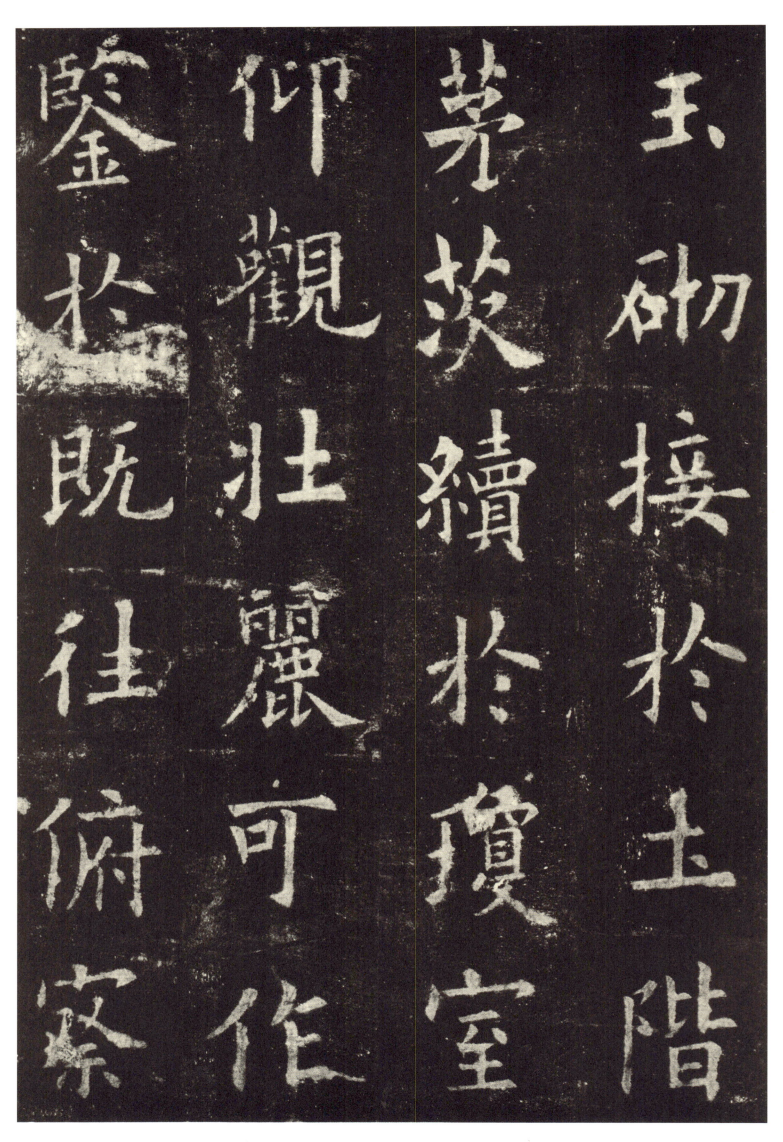

玉砌接于土阶 茅茨续于琼室 仰观壮丽 可作鉴于既往 俯察

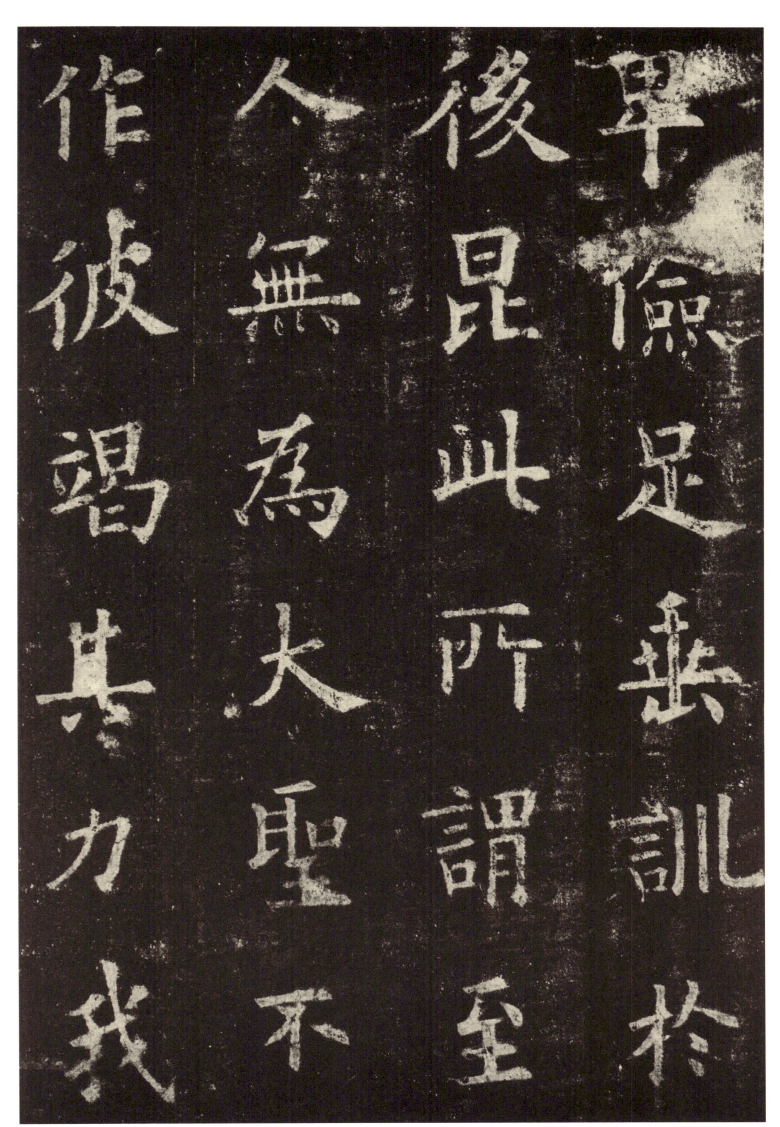

卑俭 足垂训于后昆 此所谓至人无为 大圣不作 彼竭其力 我

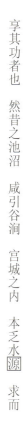
享其功者也 然昔之池沼 咸引谷涧 宫城之内 本乏水源 求而

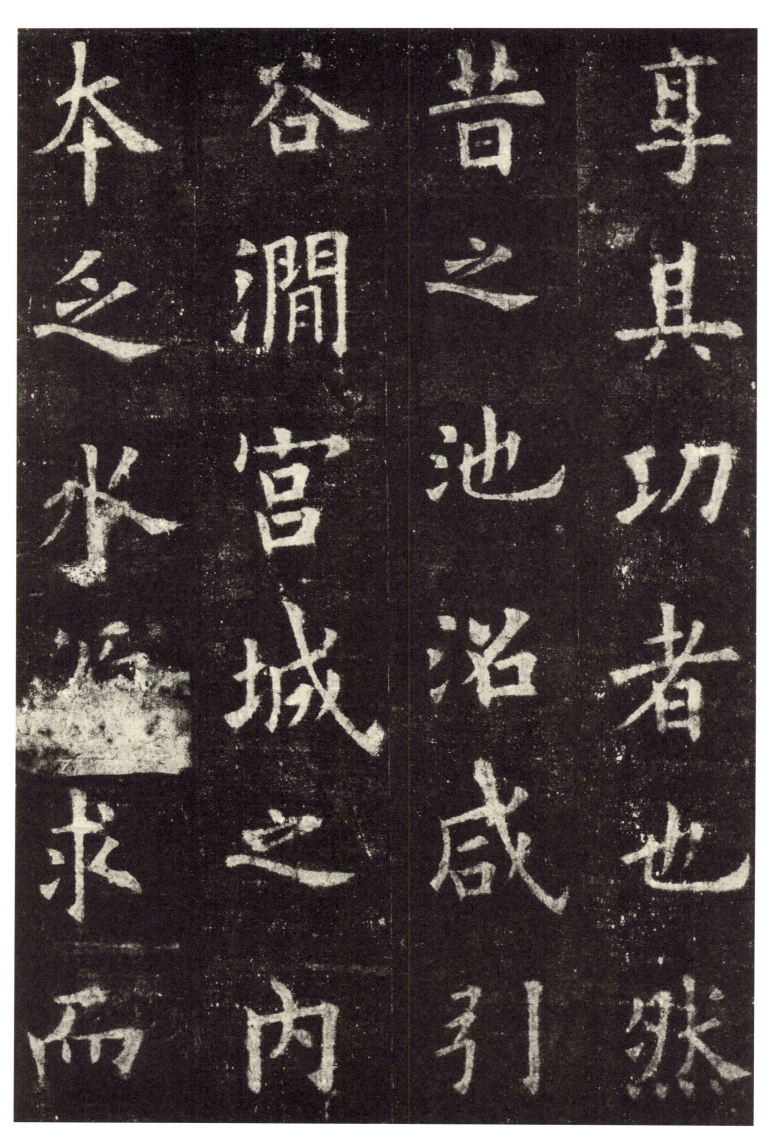

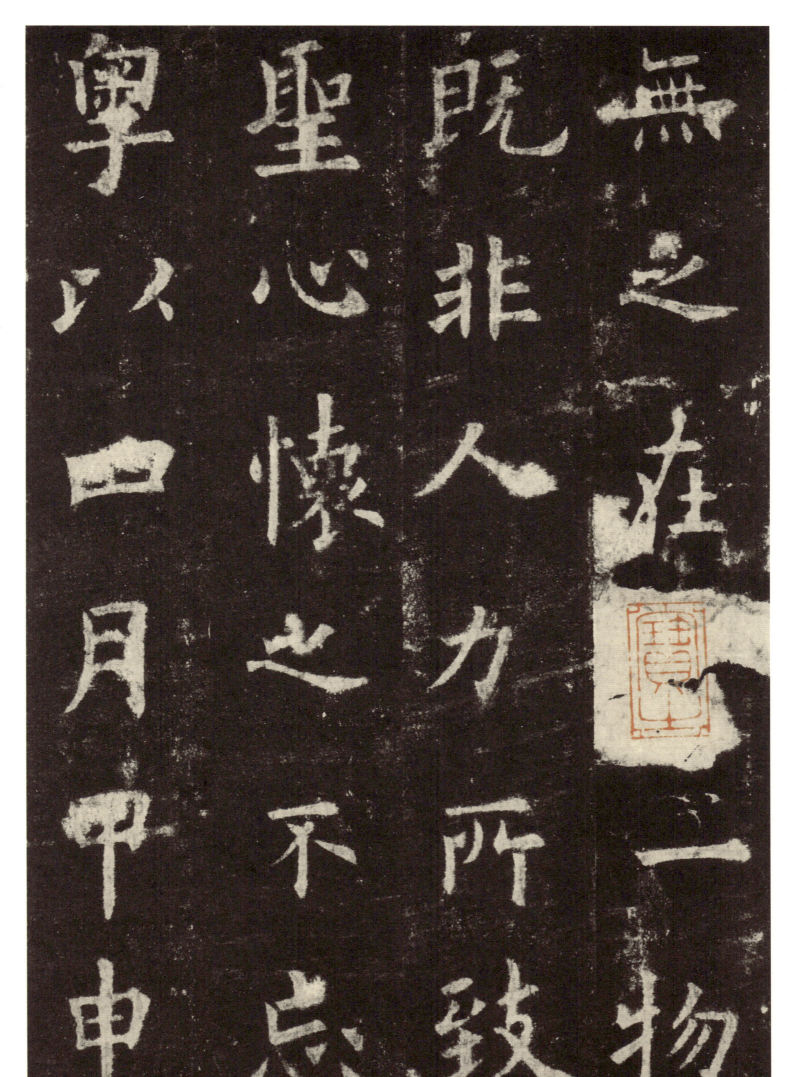

无之 在乎一物 既非人力所致 圣心怀之不忘 粤以四月甲申

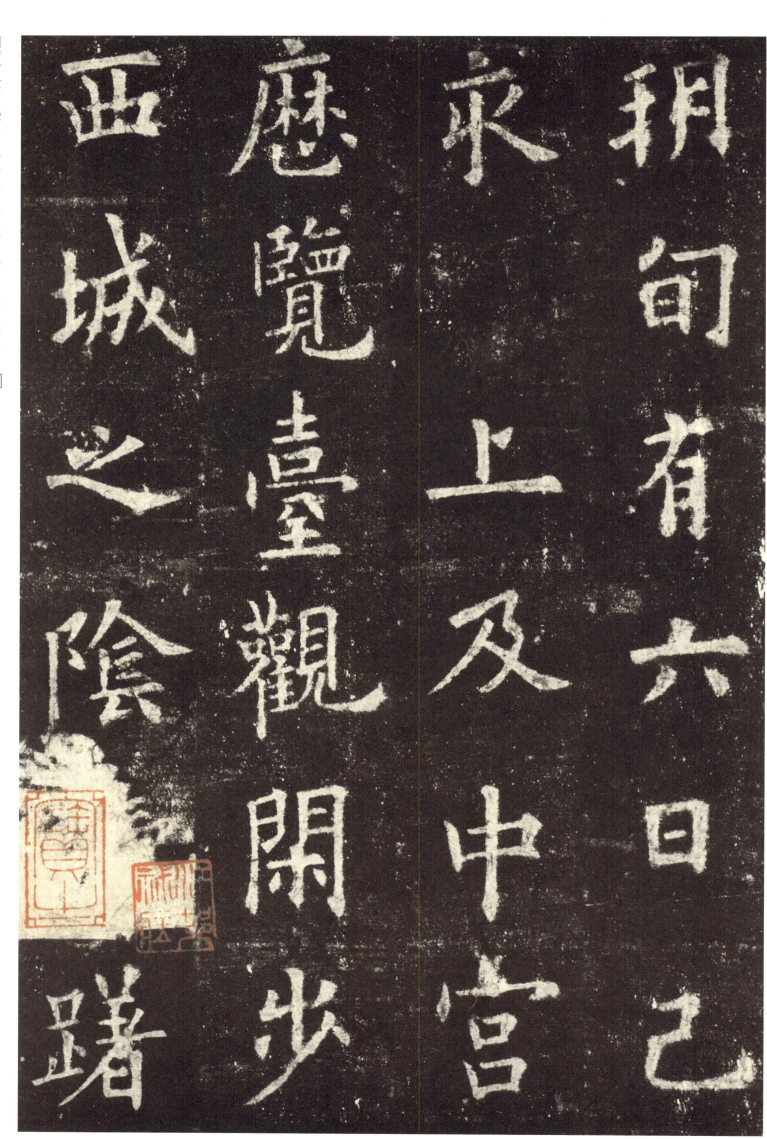

朔旬有六日己亥　上及中宫　历览台观　闲步西城之阴　踌躇

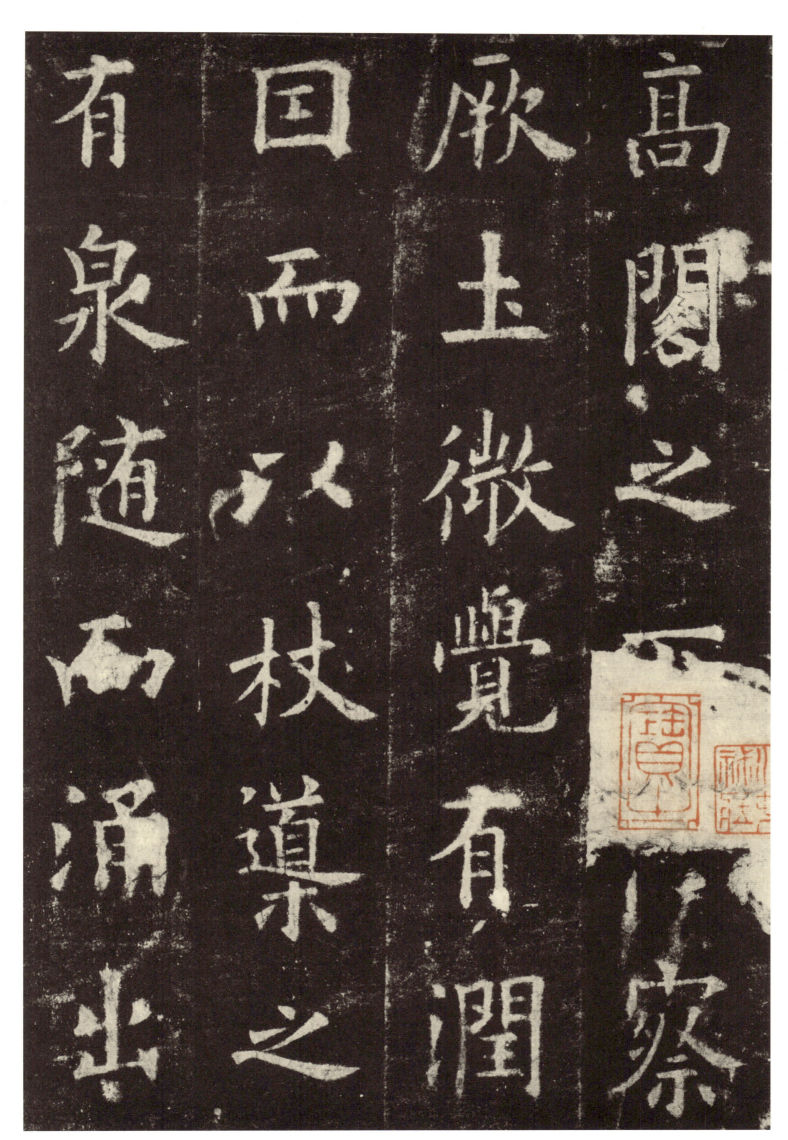

高阁之下 囤察厥土 微觉有润 因而以杖导之 有泉随而涌出

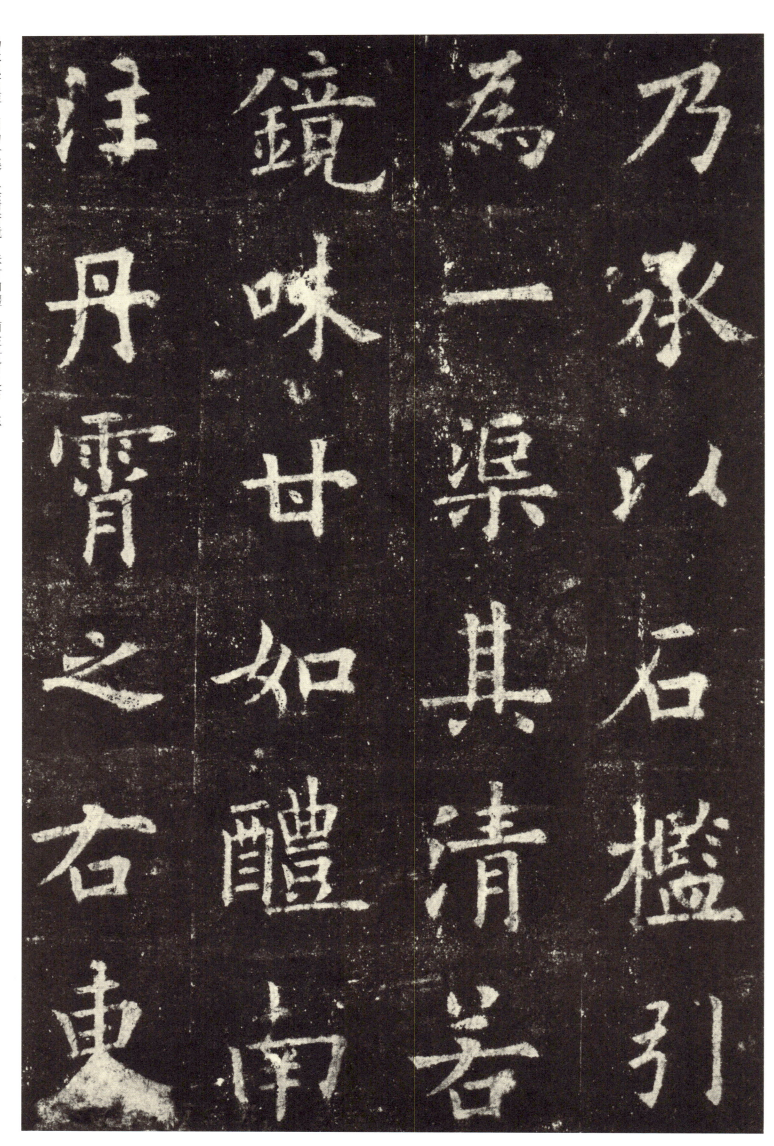

乃承以石槛 引为一渠 其清若镜 味甘如醴 南注丹霄之右 东

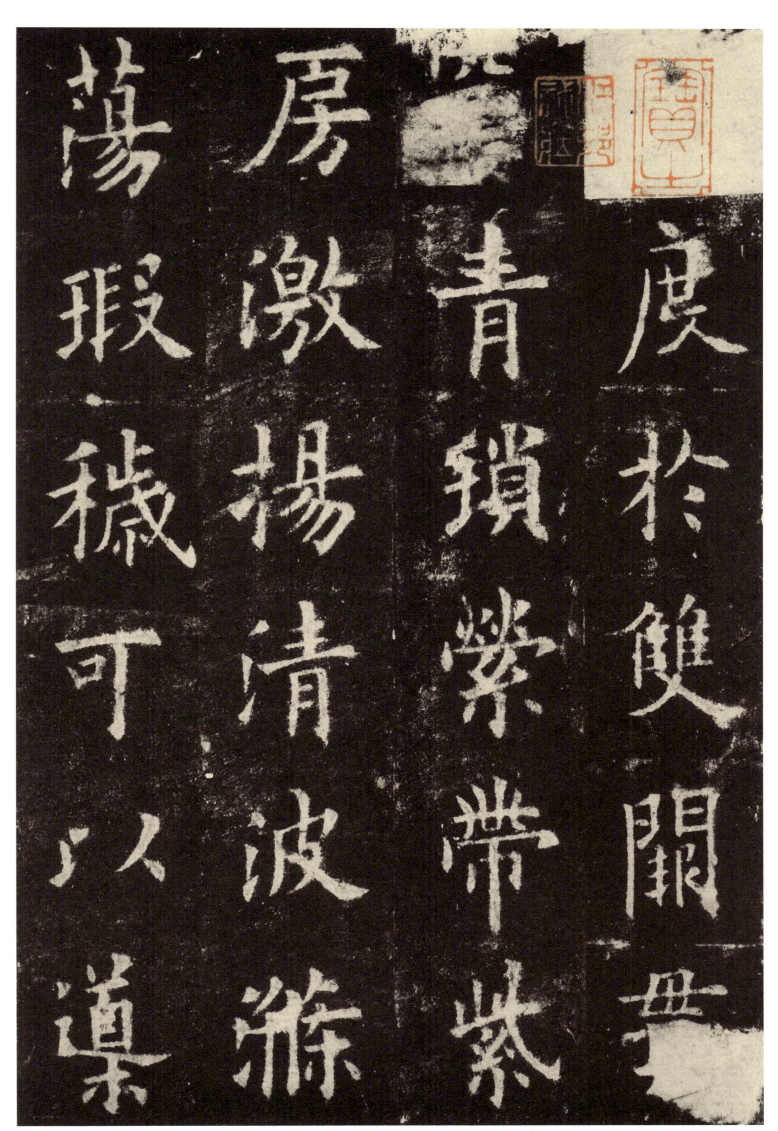

流度于双阙 贯穿青琐 萦带紫房 激扬清波 涤荡瑕秽 可以导

养正性 可以澄莹心神 鉴映群形 润生万物 同湛恩之不竭 将

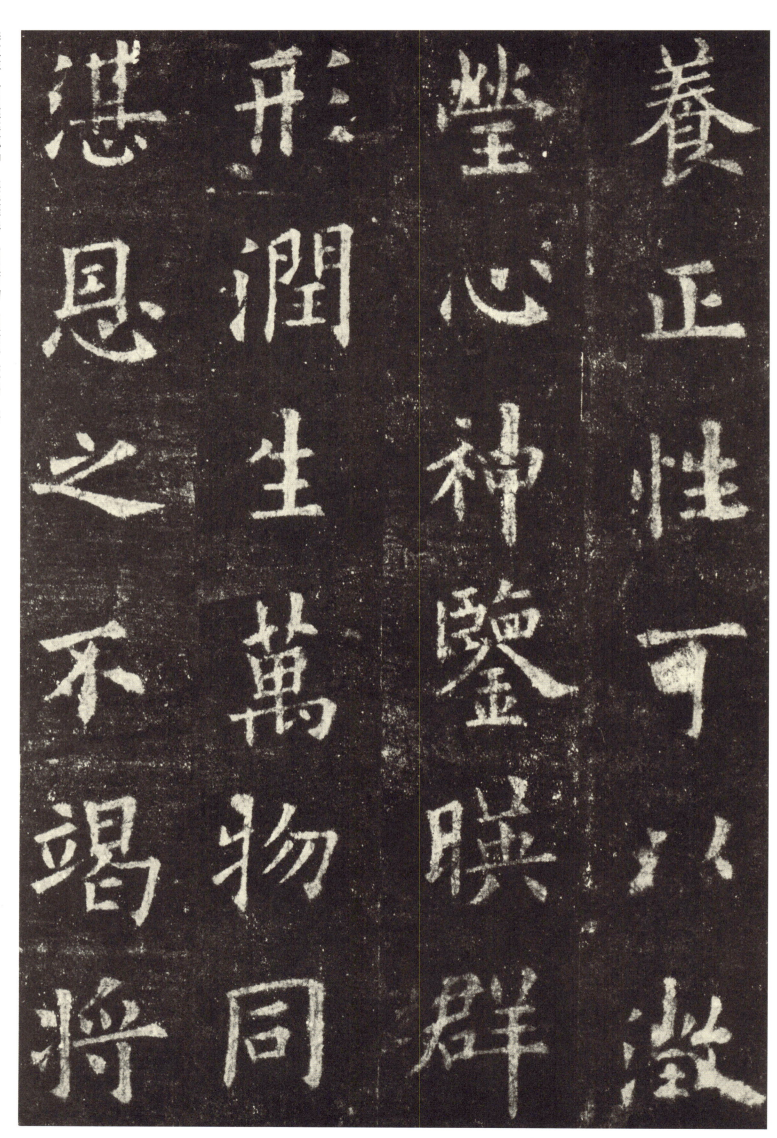

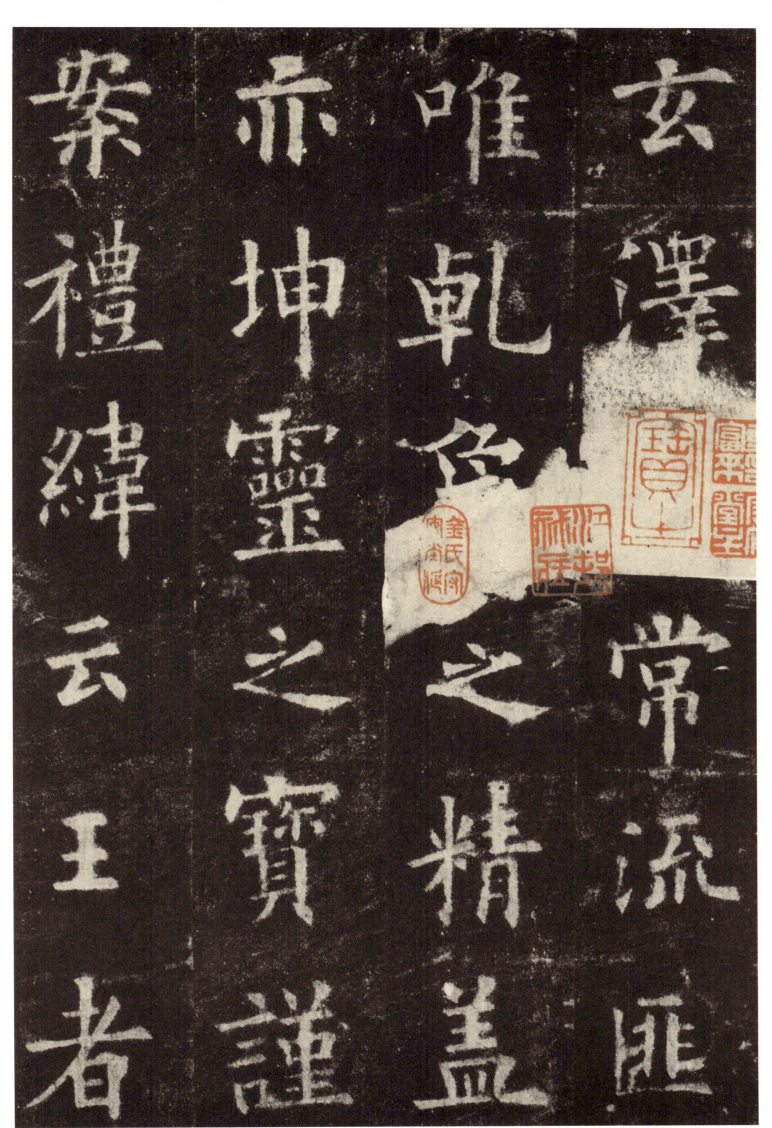

玄泽之常流 匪唯乾象之精 盖亦坤灵之宝 谨案礼纬云 王者

刑杀当罪 赏锡当功 得礼之宜 则醴泉出于阙庭 鹖冠子曰圣

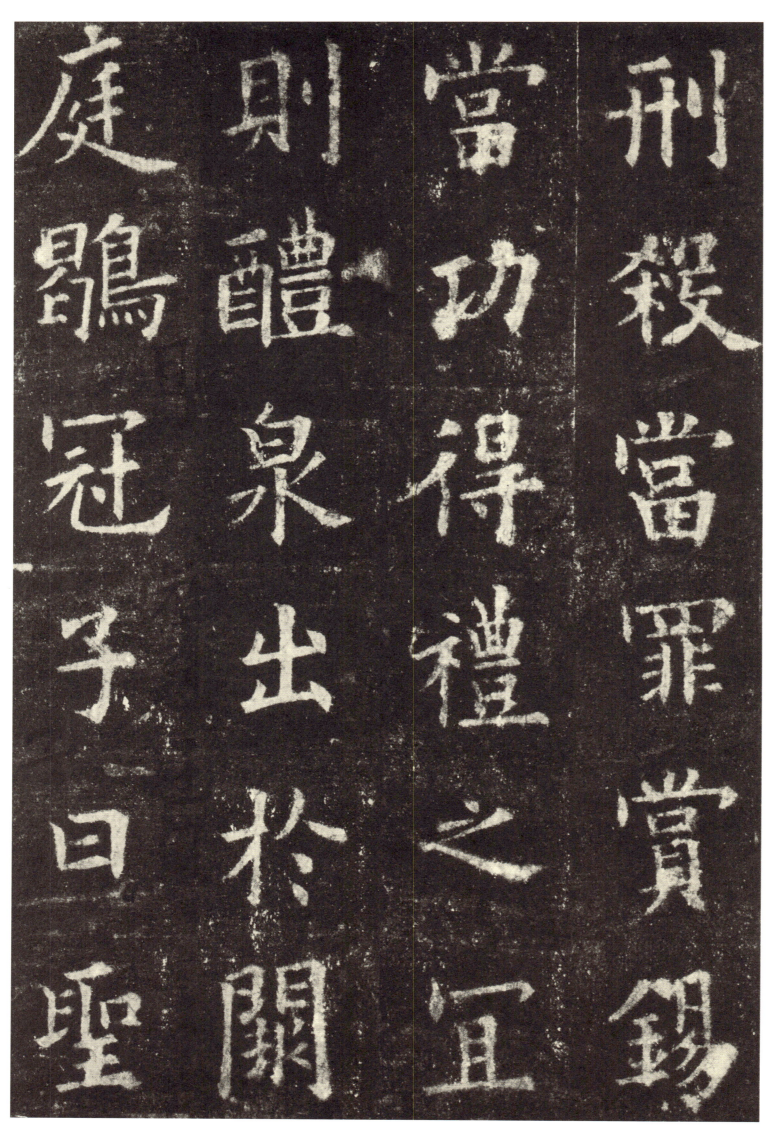

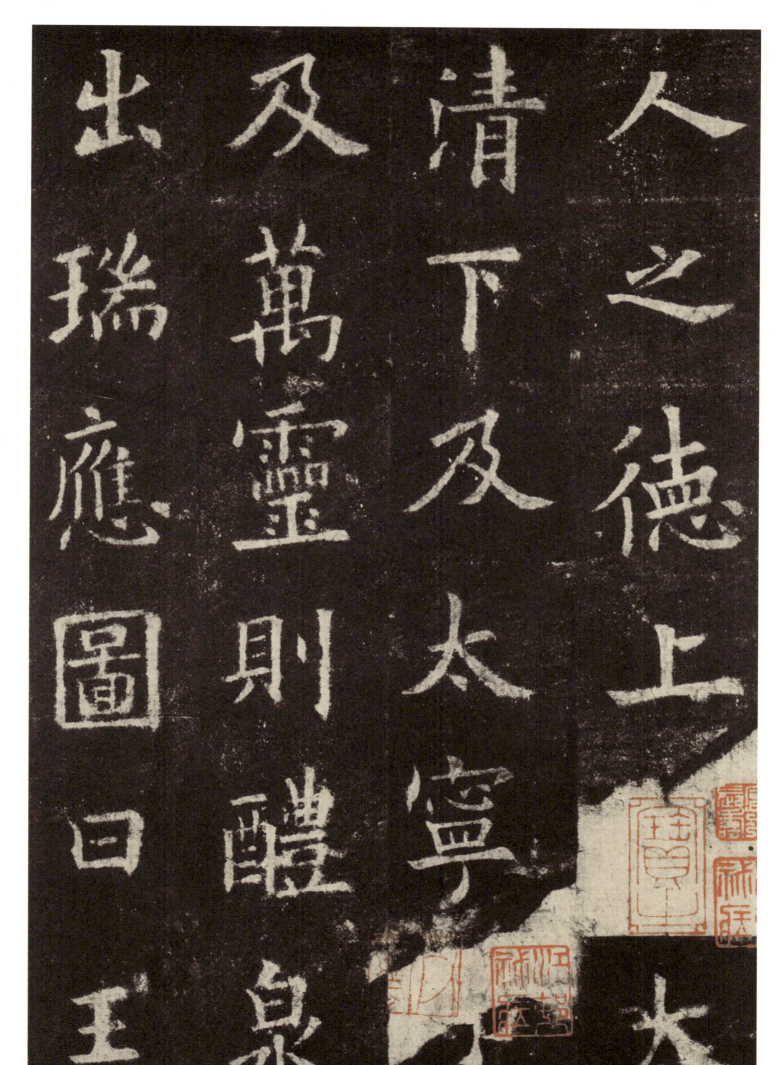

人之德 上及太清 下及太宁 中及万灵 则醴泉出 瑞应图曰 王

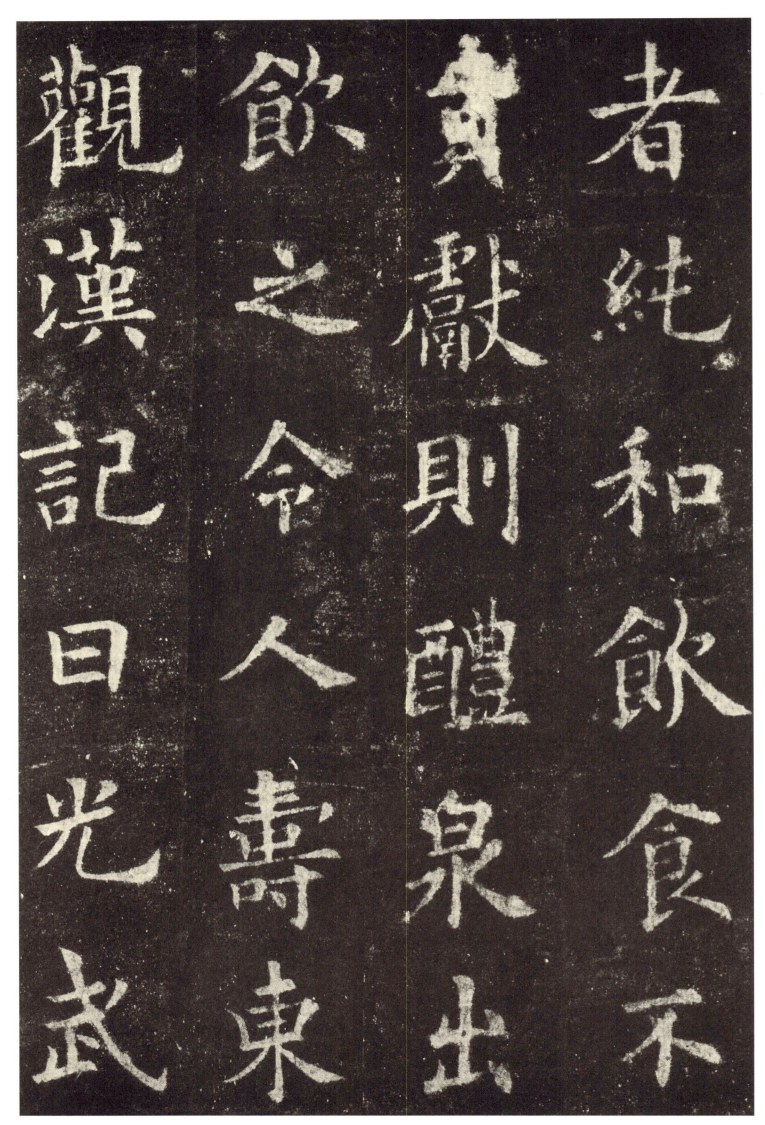

者纯和　饮食不贡献　则醴泉出　饮之令人寿　东观汉记曰　光武

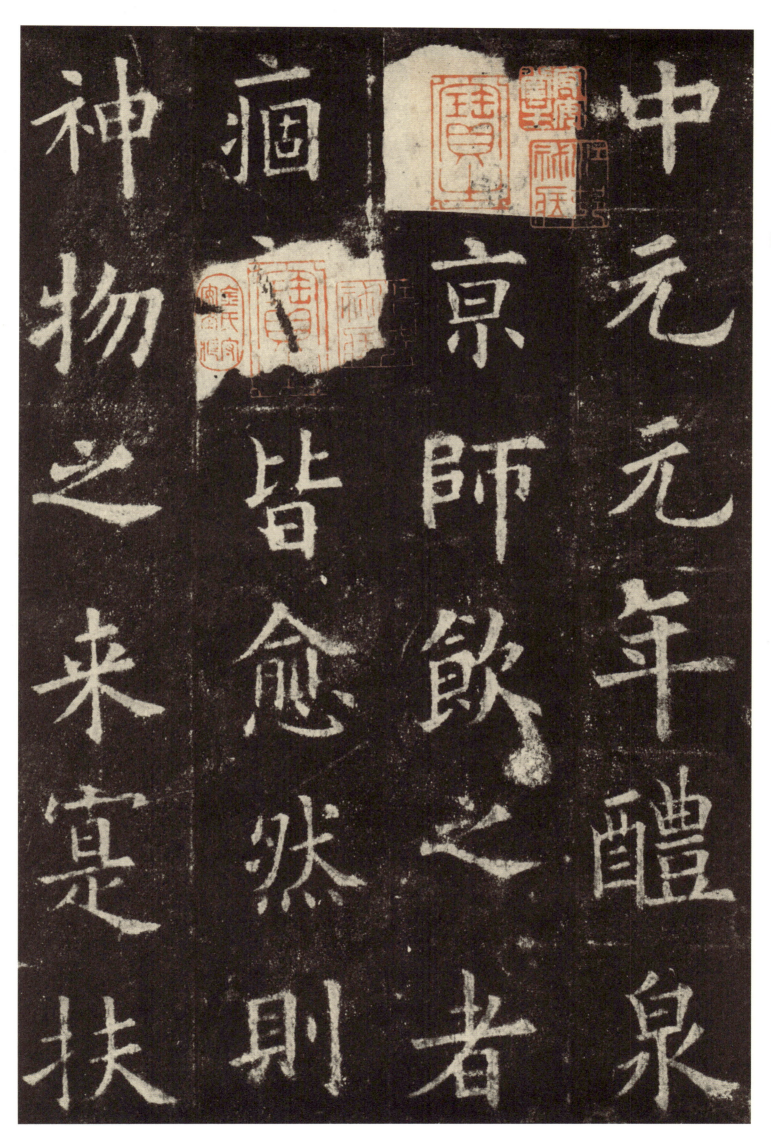

中元元年 醴泉囲京师 饮之者痼医皆愈 然则神物之来 实扶

明圣 既可蠲兹沉痼 又将延彼遐龄 是以百辟卿士 相趋动色

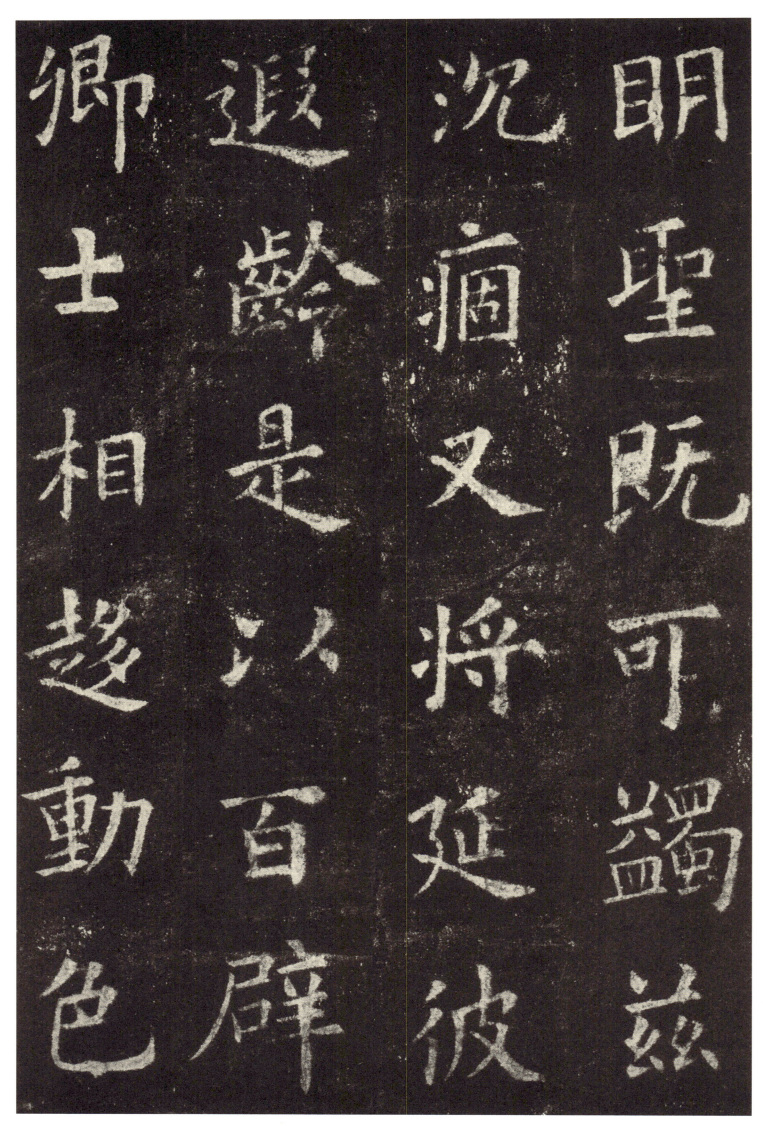

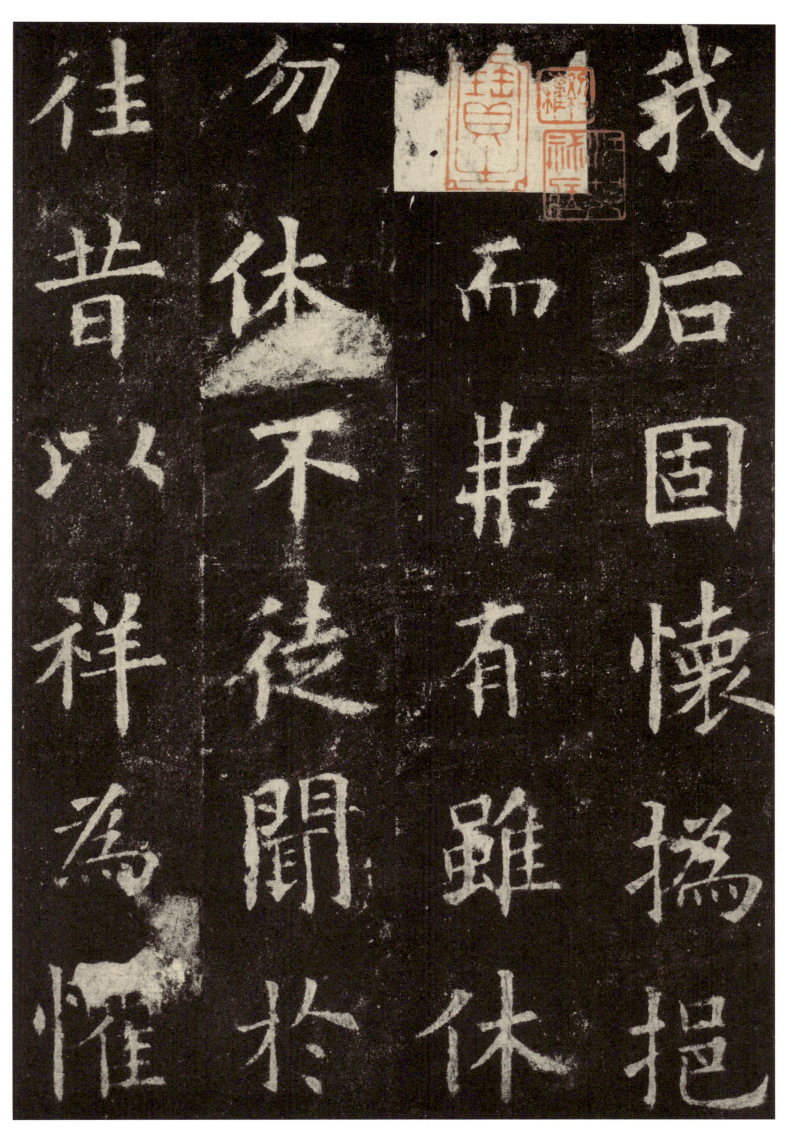

我后固怀挋挹 囲而弗有 虽休勿休 不徒闻于往昔 以祥为惧

欧阳询·欧阳询典型作品分析

实取验于当今　斯乃上帝玄符　天子令德　岂臣之末学所

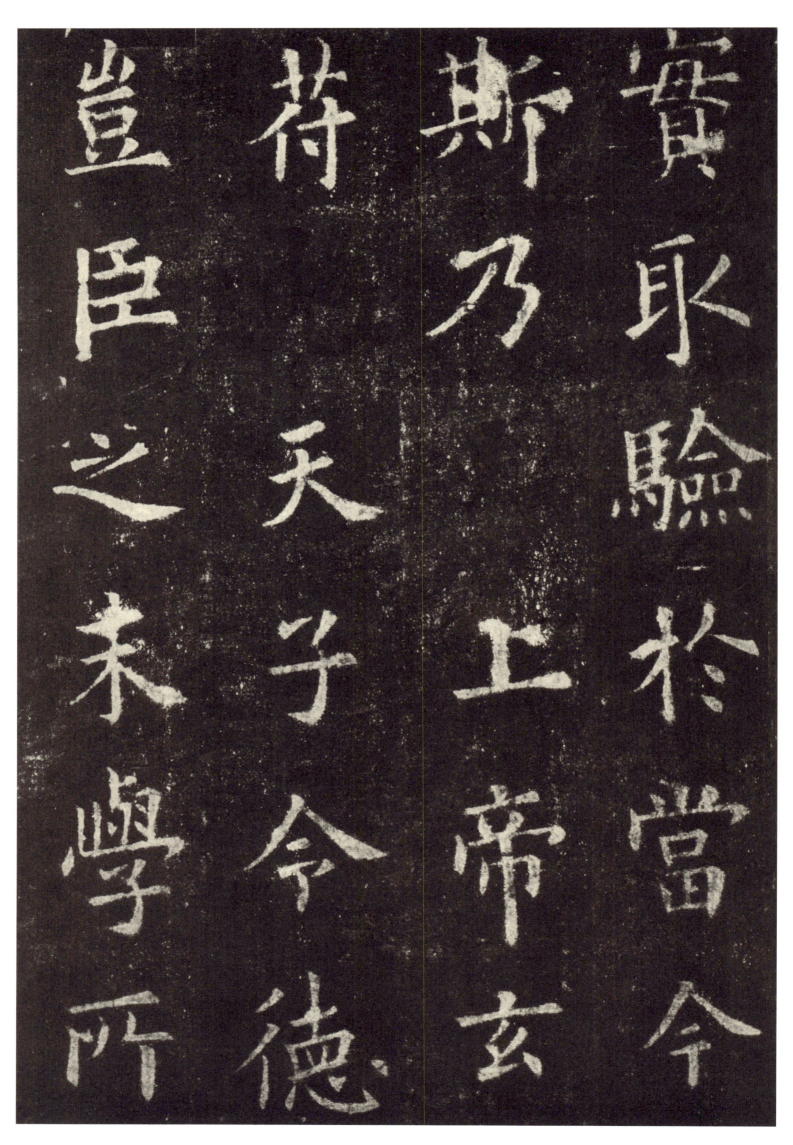

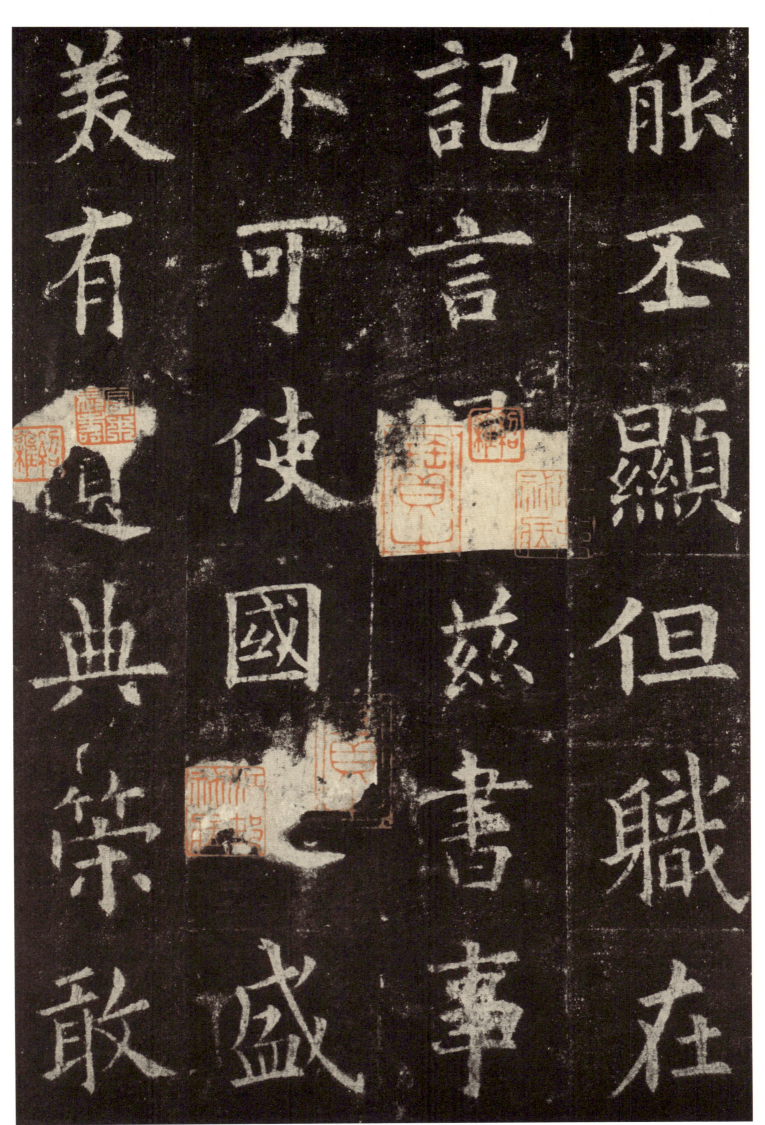

能丕显 但职在记言 属兹书事 不可使国之盛美 有遗典策 敢

陈实录 爱勒斯铭 其词曰 惟皇抚运 奄壹寰宇 千载膺期 万

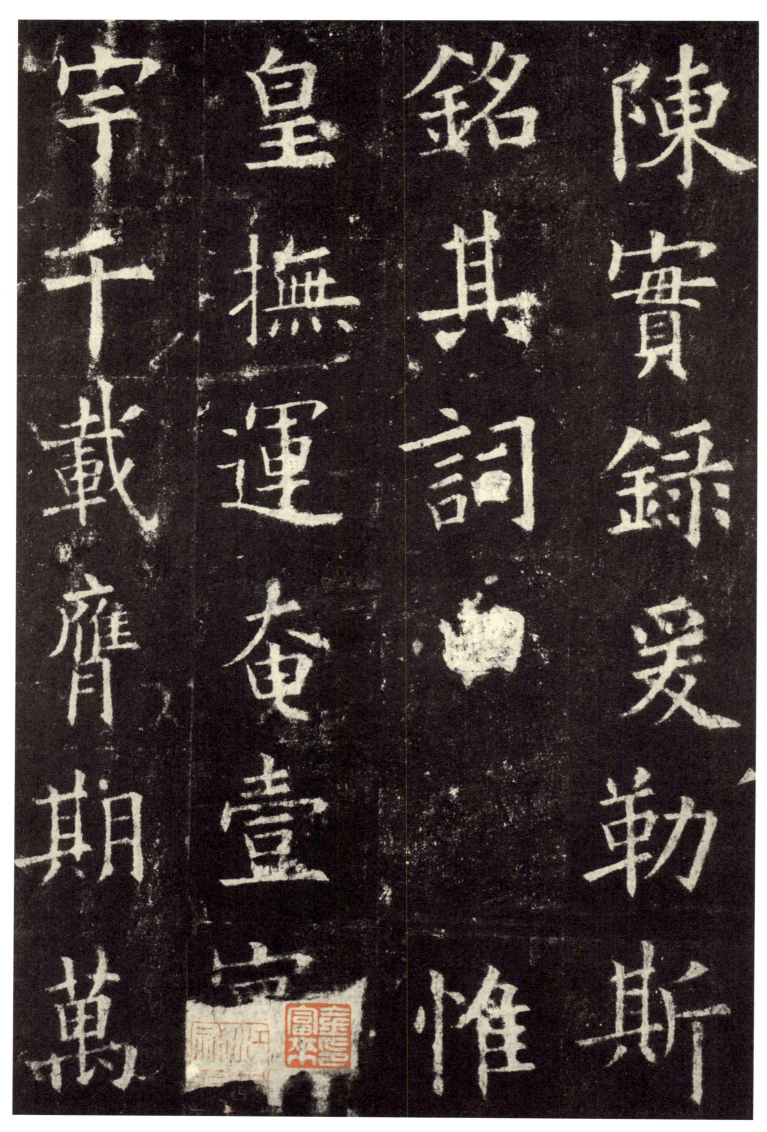

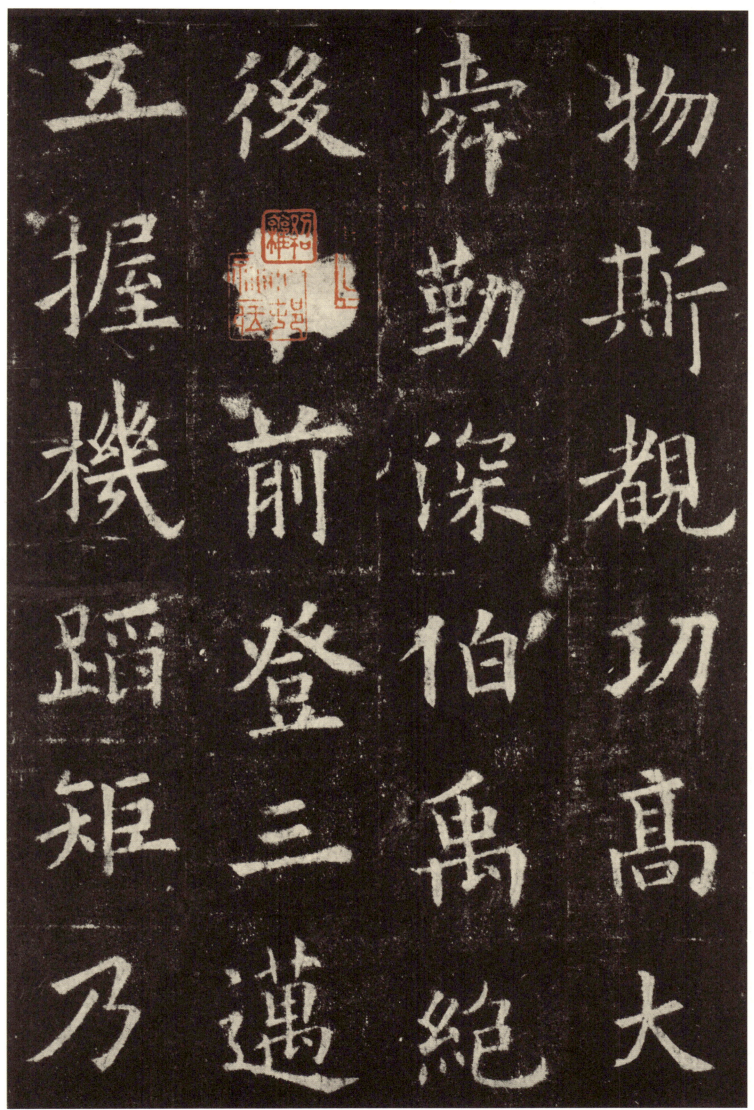

物斯睹 功高大舜 勤深伯禹 绝后光前 登三迈五 握机蹈矩 乃

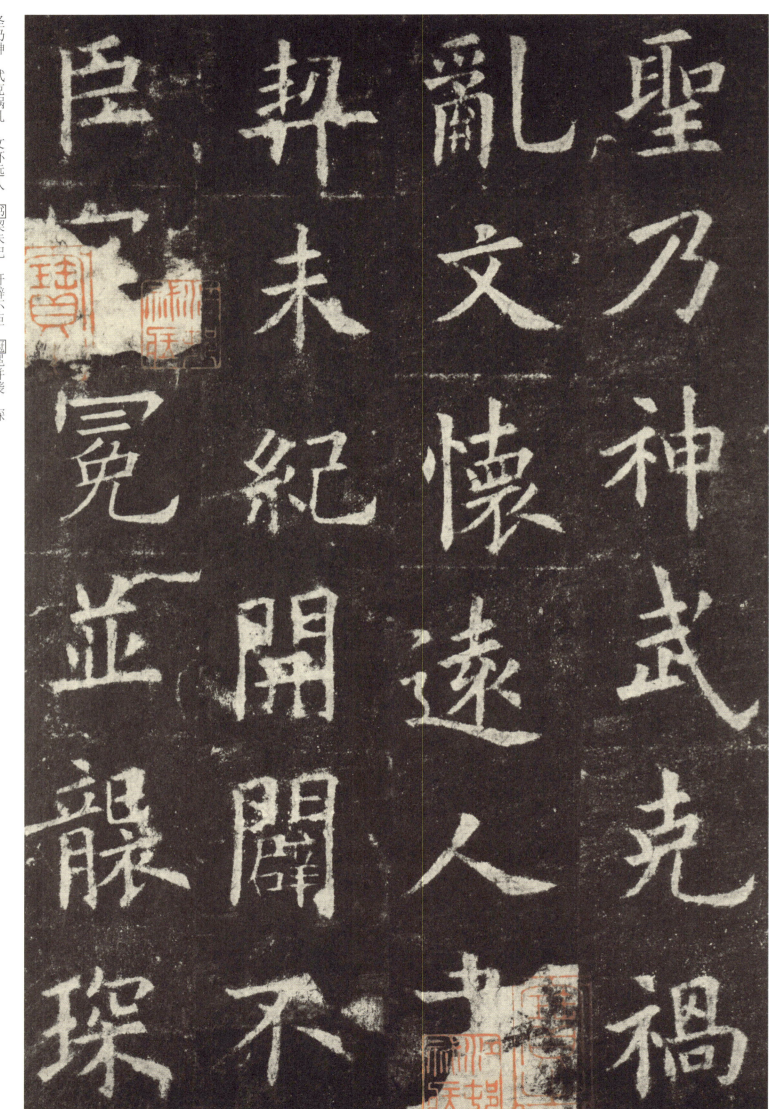

圣乃神　武克祸乱　文怀远人　囗契未纪　开辟不臣　囗冕并袭　琛

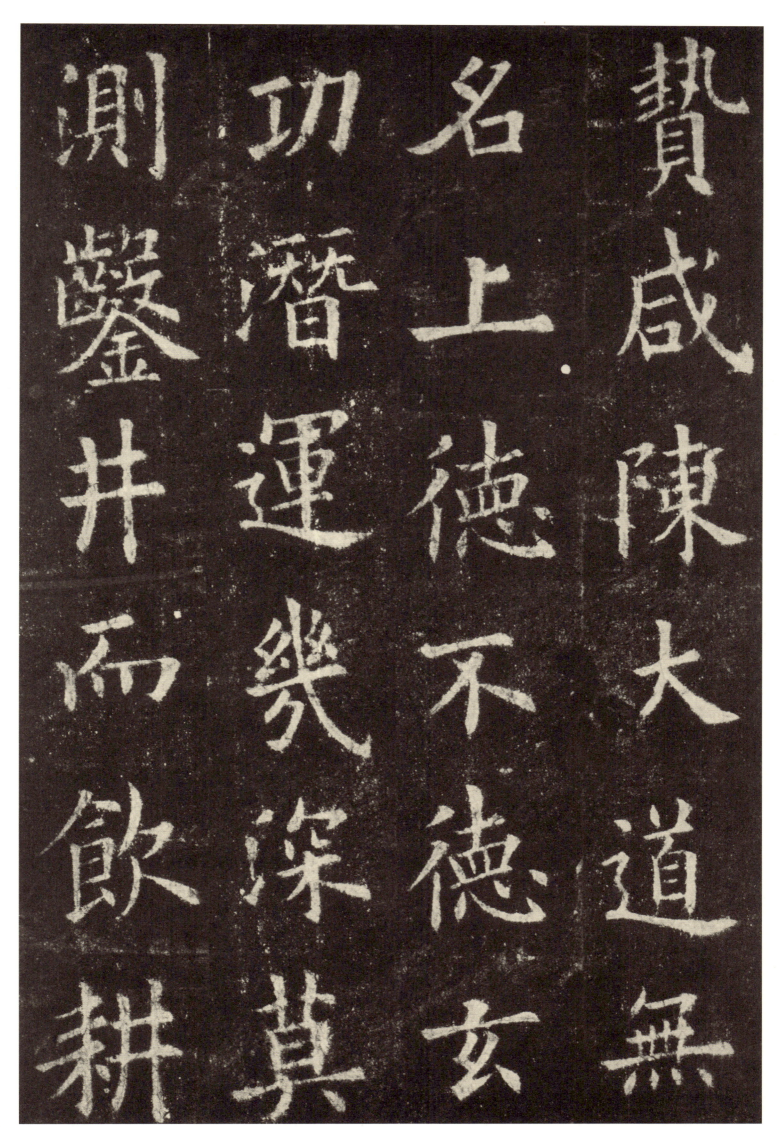

赞咸陈 大道无名 上德不德 玄功潜运 几深莫测 凿井而饮 耕

田而食 靡谢天功 安知帝力 上天之载 无臭无声 万类资始 品

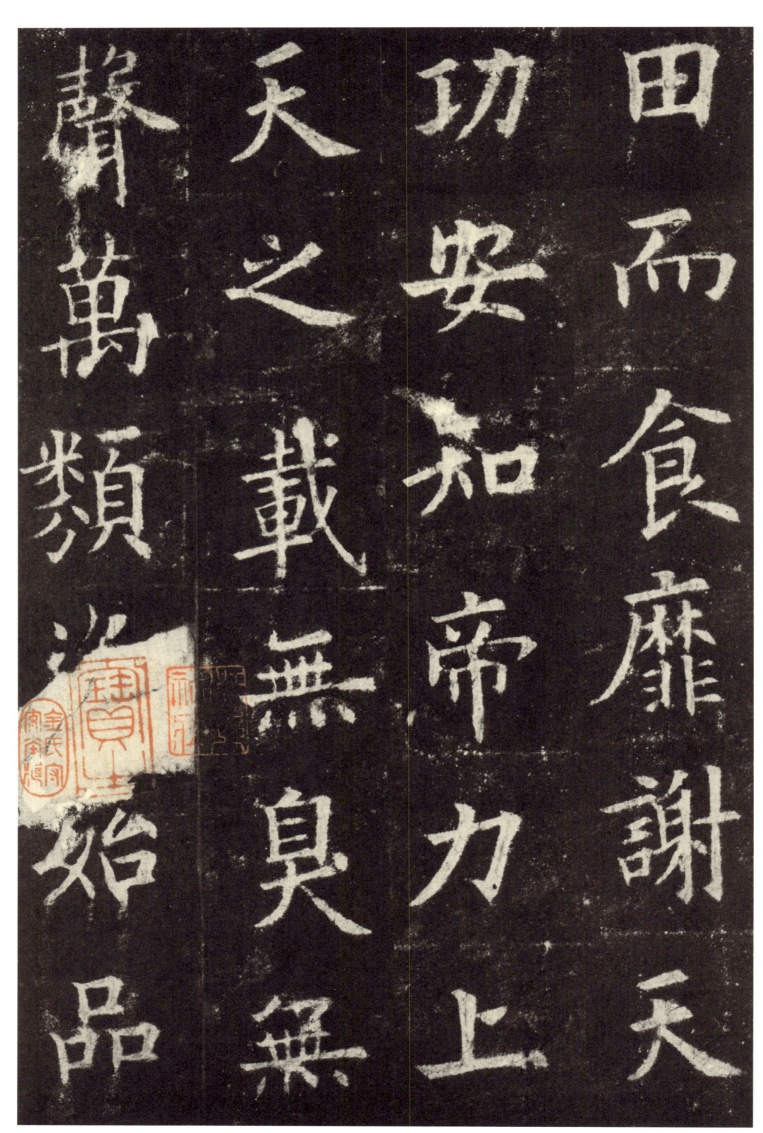

物流形 随感变质 应德效灵 介焉如响 赫赫明明 杂遝景福 葳

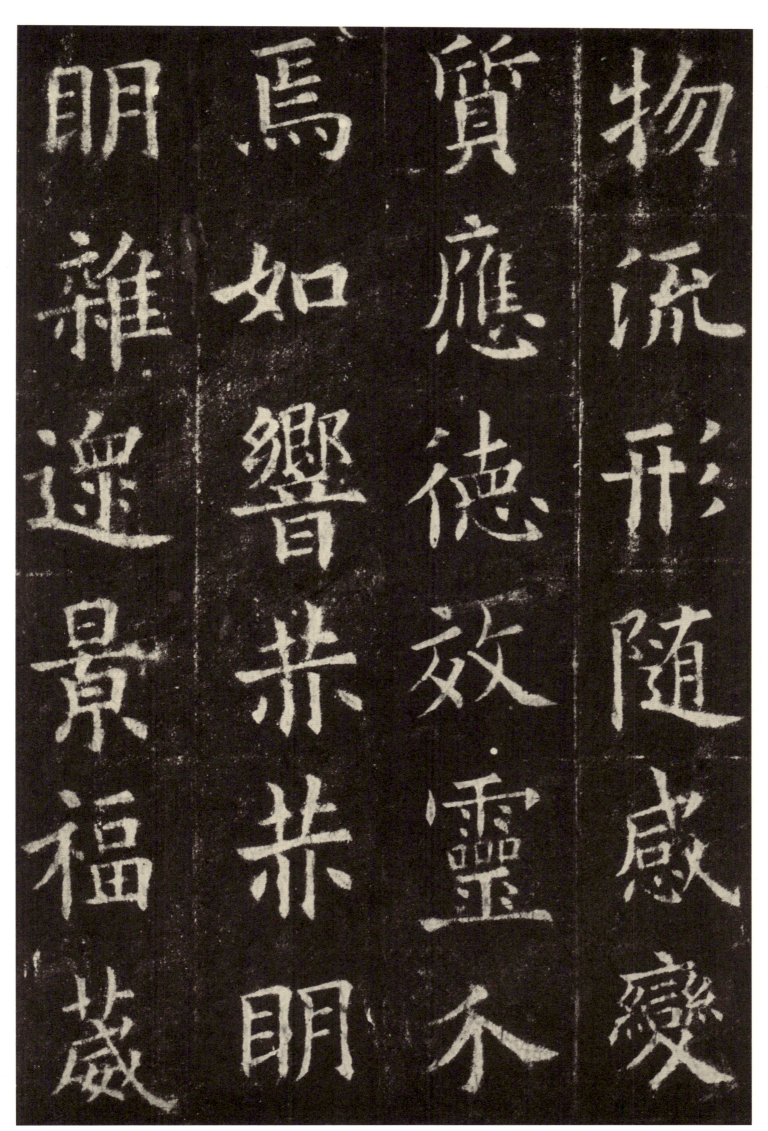

蕤繁祉 云氏龙宫 龟图凤纪 日含五色 乌呈三趾 颂不辍工 笔

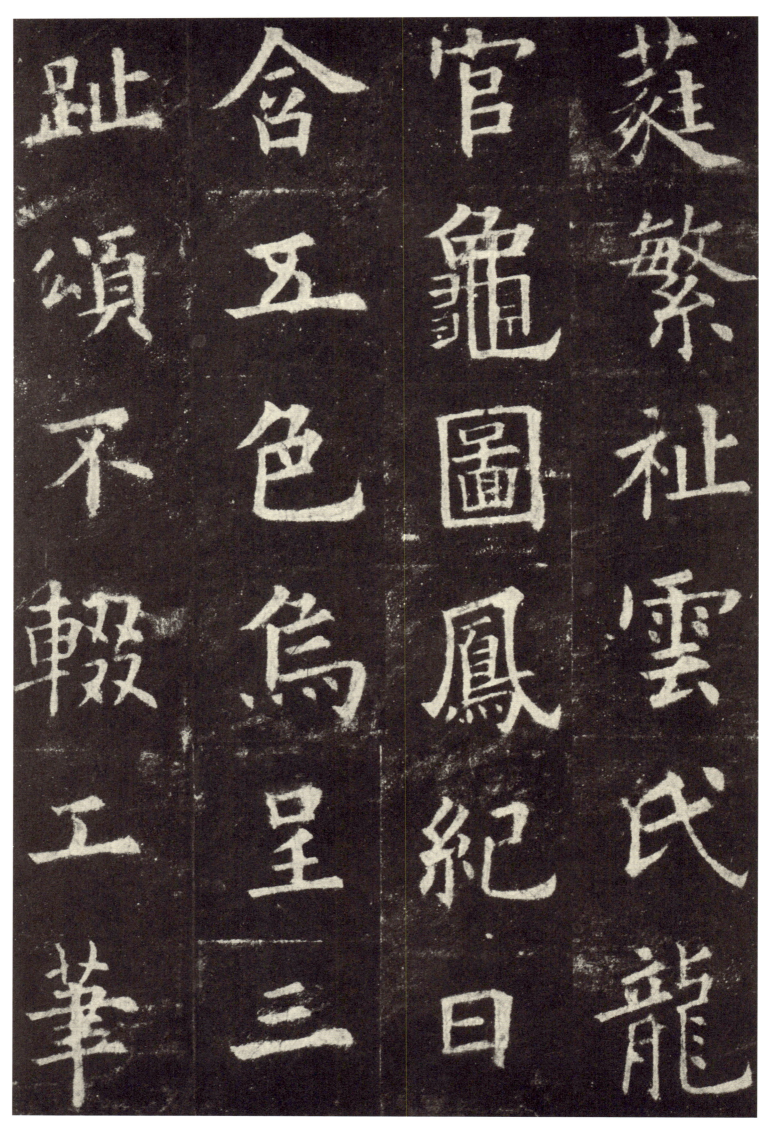

无停史 上善降样 上智斯悦 流谦润下 潺湲皎洁 萍旨醴甘 冰

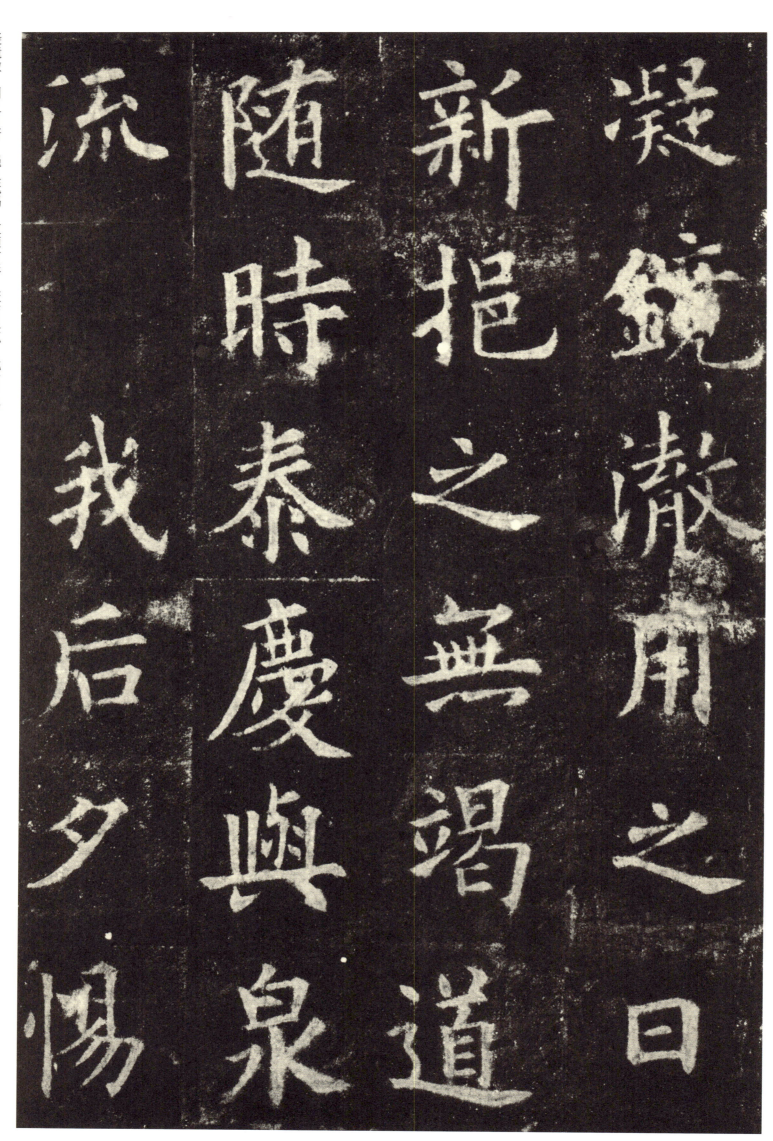

凝镜澈　用之日新　挹之无竭　道随时泰　庆与泉流　我后夕惕

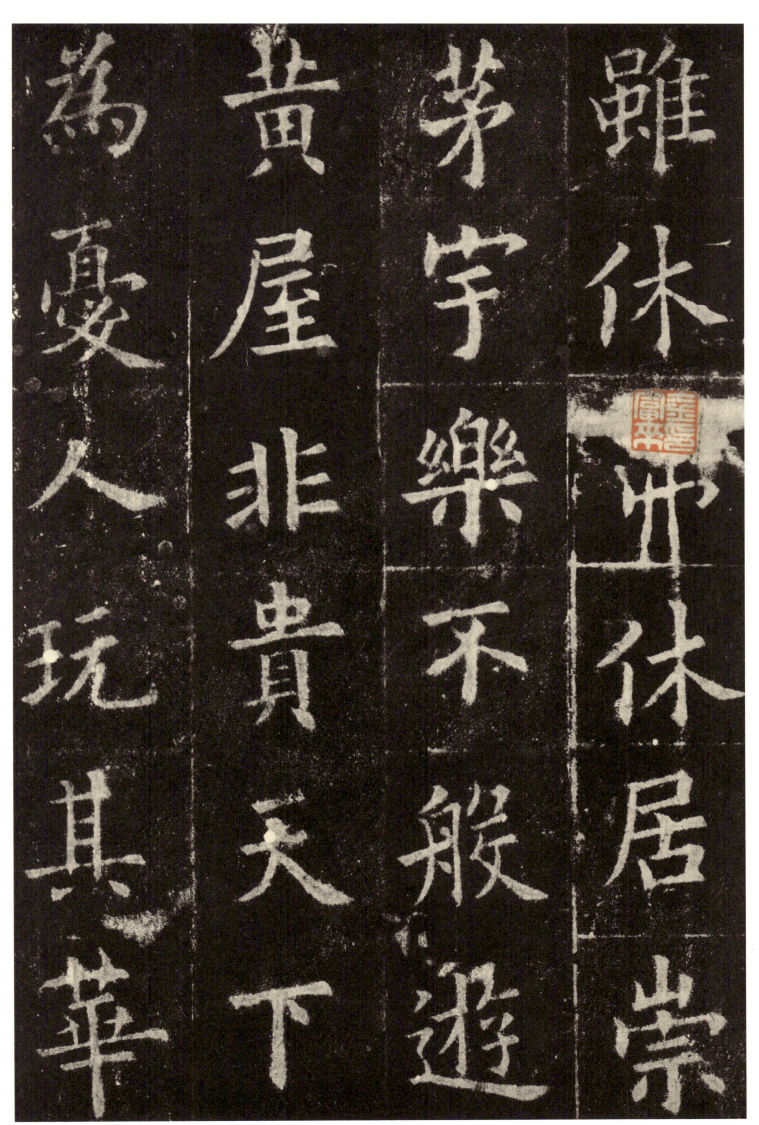

虽休勿休 居崇茅宇 乐不般游 黄屋非贵 天下为忧 人玩其华

我取其实 还淳反本 代文以质 居高思坠 持满戒溢 念兹在兹

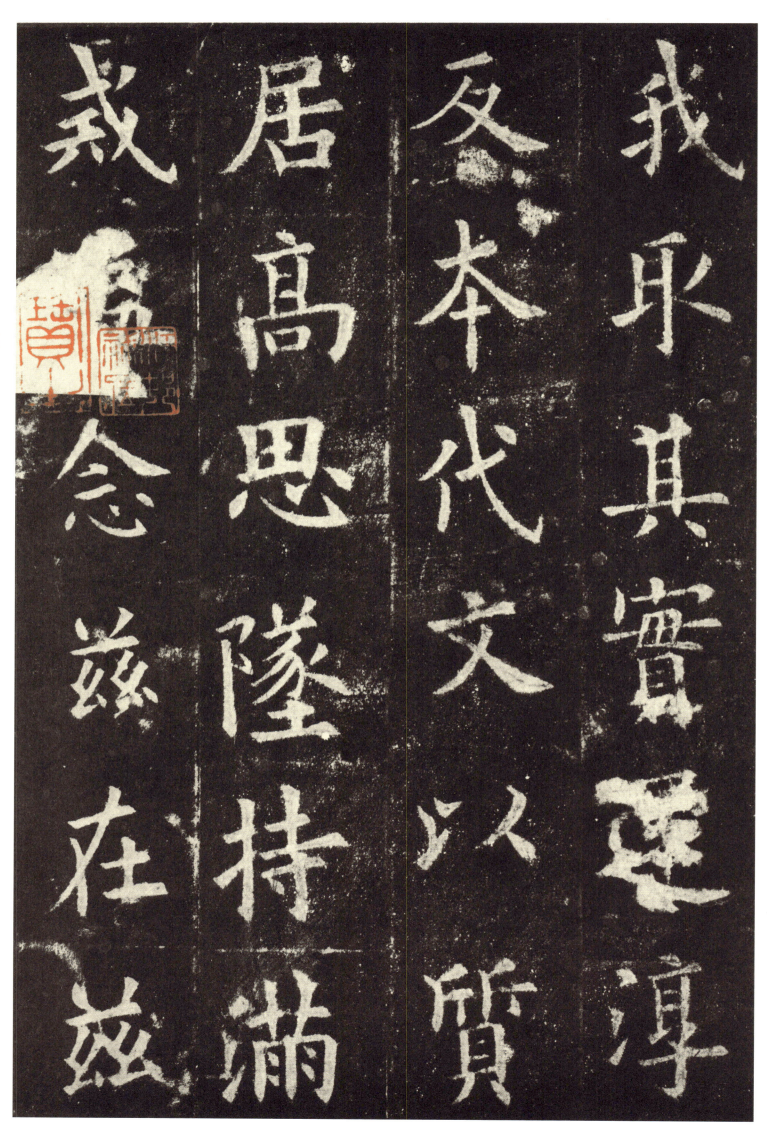

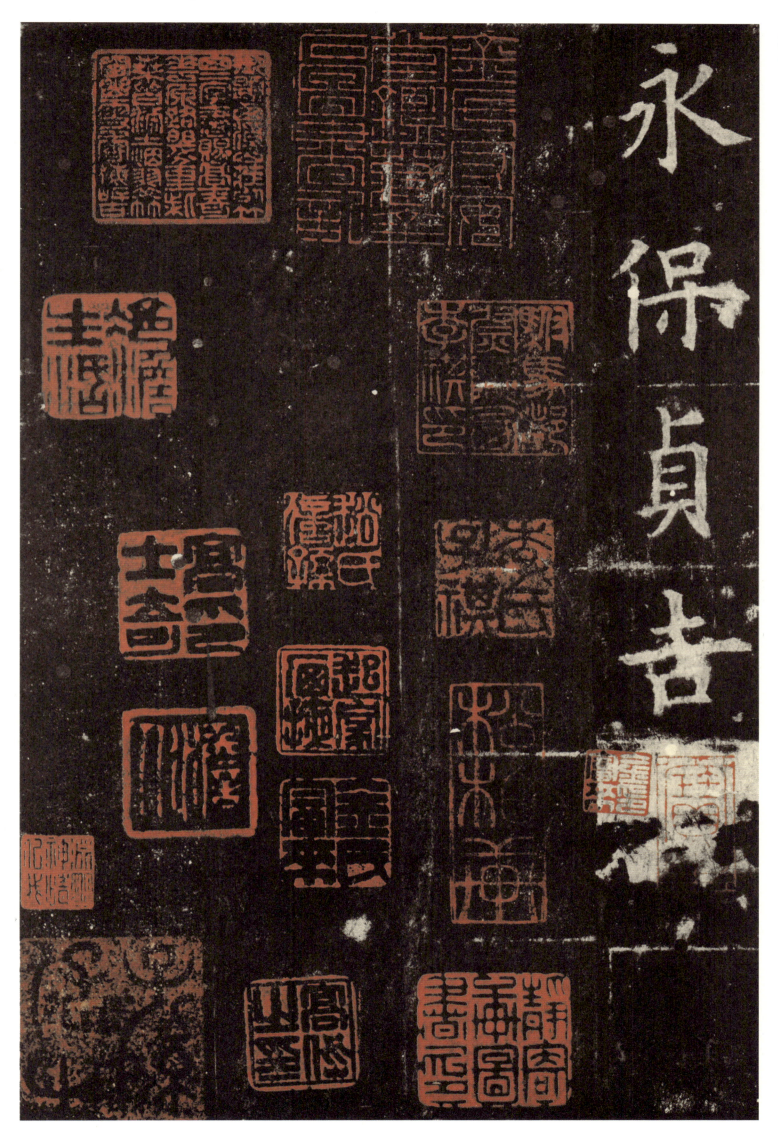

永保貞吉

兼太子率更 令勃海男臣 欧阳询奉 敕书

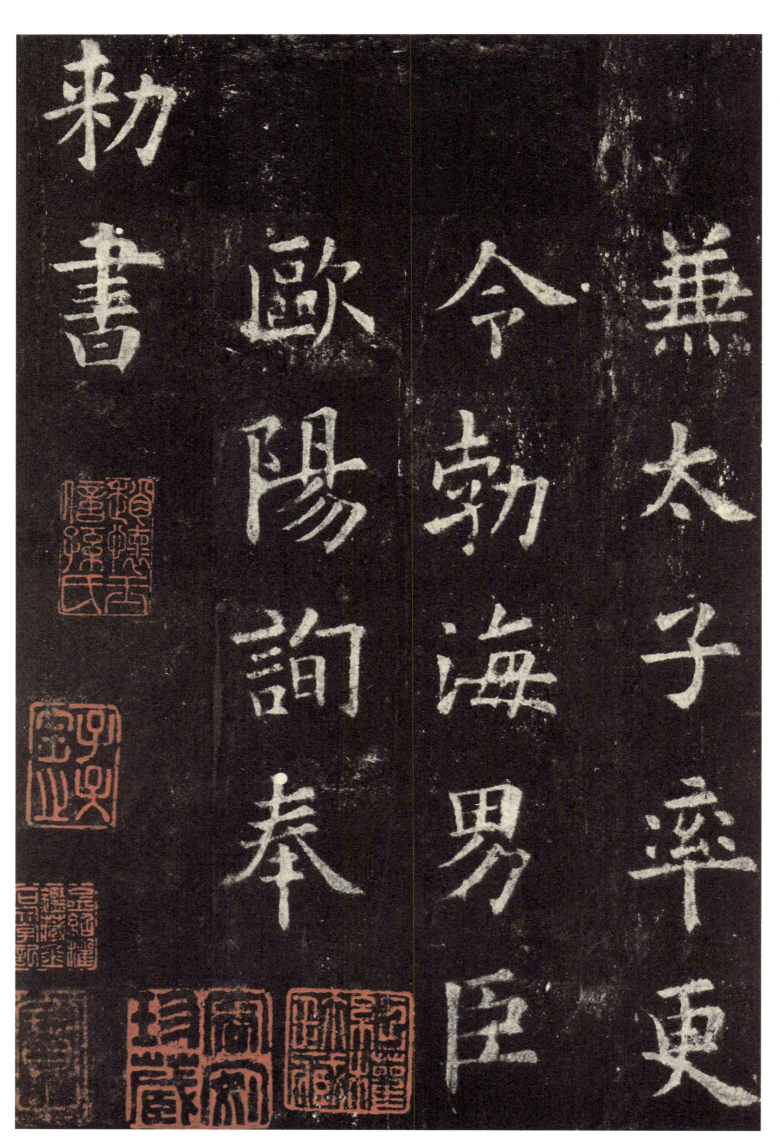

《皇甫诞碑》

《皇甫诞碑》全称《隋柱国左光禄大夫弘议明公皇甫府君之碑》，遂称《皇甫君碑》。皇甫诞字玄虑，赠柱国、封弘义公、谥明，他以隋代忠诚臣子而著名。这个碑是到了唐代以后他的儿子皇甫无逸给他追建的。碑文为于志宁撰文，欧阳询正书。篆额『隋柱国公弘义明公皇甫府君碑』十二个字，碑文二十八行，行五十九字，无立碑年月，以碑文推考，此碑应是唐贞观时代作品，不可能是欧阳询的早年之笔，而是在他的后期（偏晚）。

此碑书法最能表现欧阳询之书风体貌。如果说『欧体』之代表作品人们都以为是《九成宫醴泉铭》，我以为倒不如说是《皇甫诞碑》来得更确切一些。《皇甫诞碑》化方圆成一体，最后形成自己舒瘦劲健而带清丽之貌的书体特点，正是欧阳询书法的艺术格调。

此碑有欧阳询的衔名银青光禄大夫，《温彦博碑》也有这个银青光禄大夫的衔名，我们推定应是贞观十一年（《温彦博碑》前后的作品。此碑书风也与现存的楷书《化度》、《醴泉》、《温彦博》等三个碑中的《温彦博碑》最近。杨大瓢说：『信本碑版，方严劲莫过于邕禅师，秀劲莫过于《醴泉铭》，险峭莫过于《皇甫诞碑》，而险峭为尤难，此皇甫碑之所以贵也』。此碑书法笔画匀润，神采奕奕。碑石原立于长安县鸣犊镇皇甫墓前（鸣犊镇皇甫川），后来移至西安孔庙内，现存西安碑林，乃名碑之一。

《皇甫诞碑》在明嘉靖三十四年（一五五五年）陕西发生大地震时，碑身断裂。据方若著《校碑随笔》论说：拓本第十五行『丞然』二字未泐者，称为『三监本』。到清代初期，碑的下部第十行至第二十三行各泐一字，最下边第二行至第八行各泐一字，第九行泐二字，共剥落一百二十余字。清道光年间拓本第二十二行『滑国公无逸』的『无逸』二字尚存，称为『无逸本』。『无逸』二字今已剥蚀将尽。现由陕西省博物馆碑林研究室供稿，陕西人民出版社出版，陕西省新华书店发行（一九八二年十一月出版）的拓本中的『监』字和『丞然』二字均未损坏，字画匀润，神采奕奕，为明拓『三监本』无疑。较之今拓本多存一百二十余字，世传无几，实属珍本。

再有上海书画出版社出版发行（一九八八年十一月）的版本，推为北宋拓本。因此断于明初，裂而未断者为宋拓，此版本仅首五行隐约有裂纹。应是北宋拓本。现此拓本藏于上海图书馆。

欧阳询典型作品分析

隋柱国左光禄大夫弘义明公皇甫府君之碑　银青光禄大夫行　太

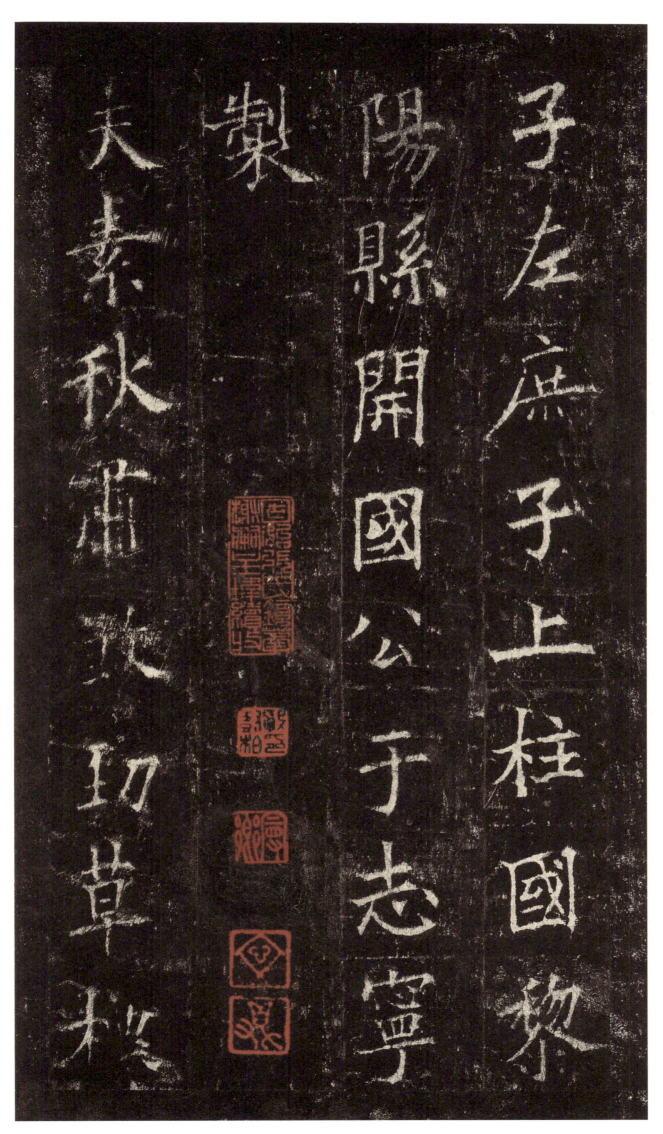

子左庶子上柱国黎阳县开国公 于志宁制 夫素秋肃杀 劲草标

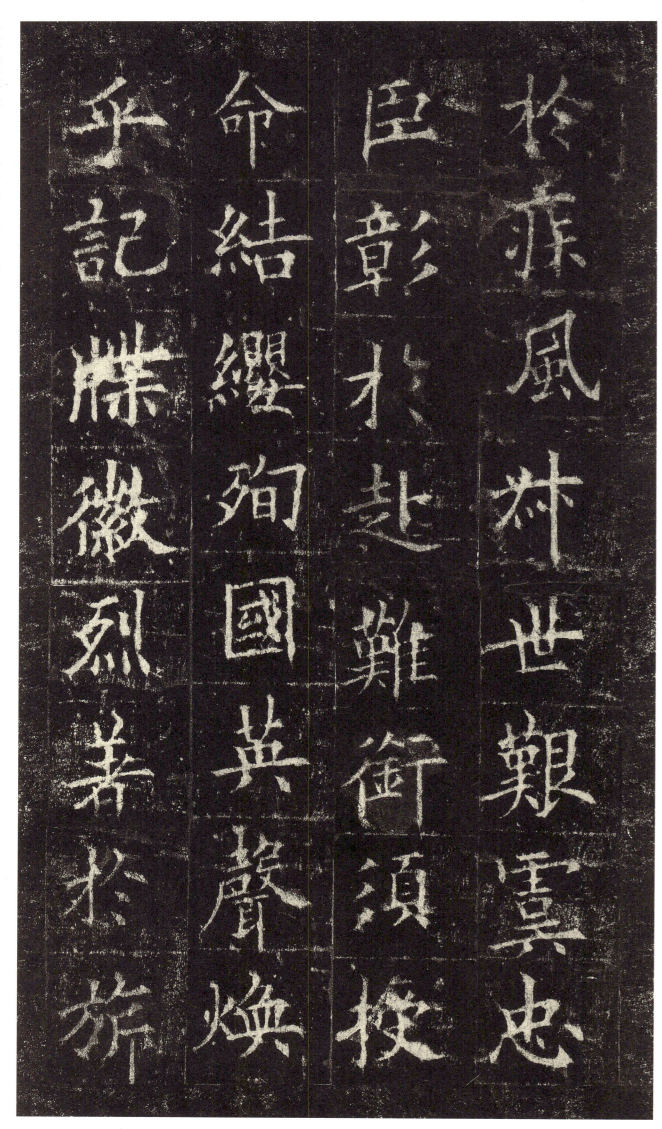

于疾风草世艰虞　忠臣彰于赴难　衔须授命　结缨殉国　英声焕乎记牒　徽烈著于旂

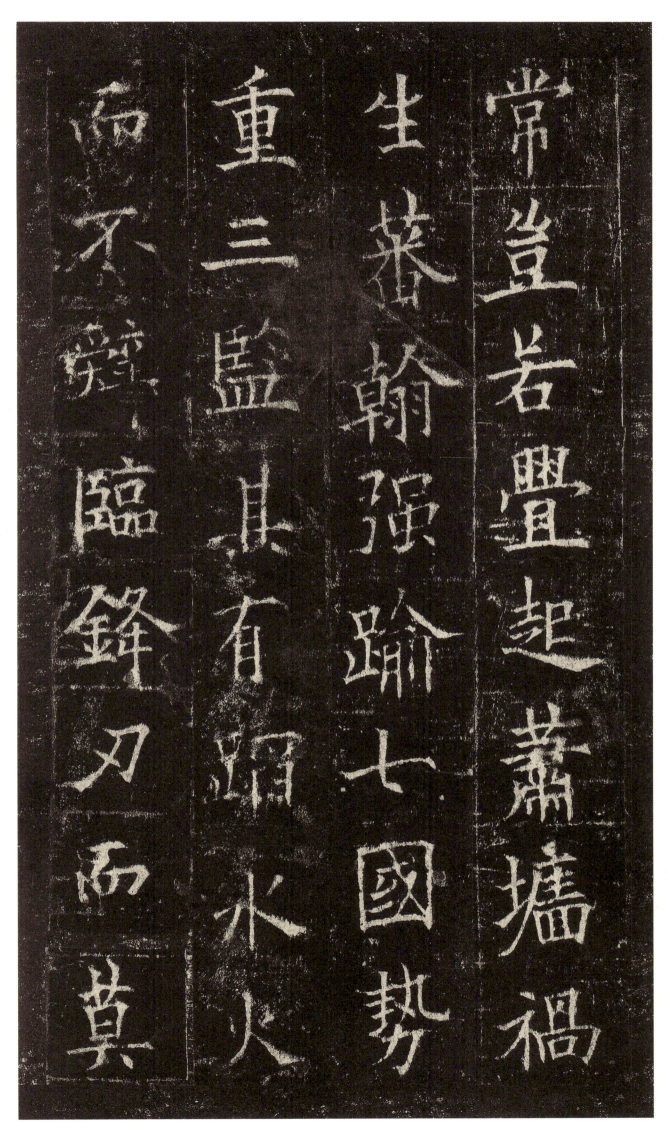

常岂若壁起萧墙 祸生蕃翰 强逾七国 势重三监 其有蹈水火而不辞 临锋刃而莫

顾 激清风于后叶 抗名节于当时者 见之弘义明公矣君讳诞 字玄宪 安定朝邨人

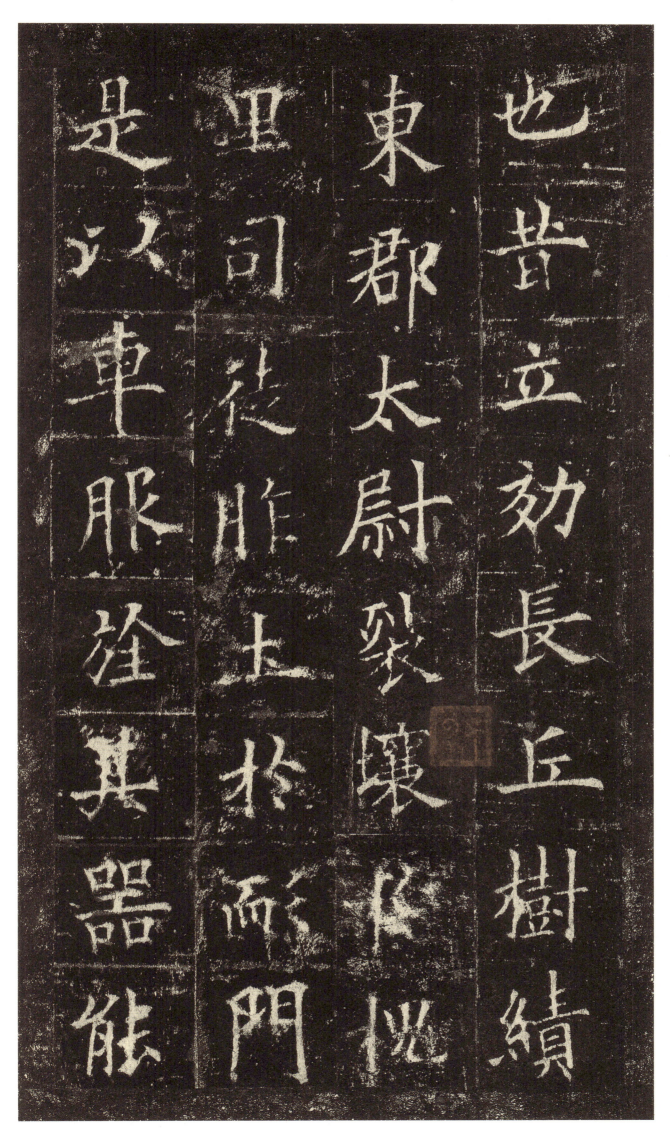

也　昔立效长丘　树绩东郡　太尉裂壤□槐里　司徒胙土于畛门　是以车服旌其器能

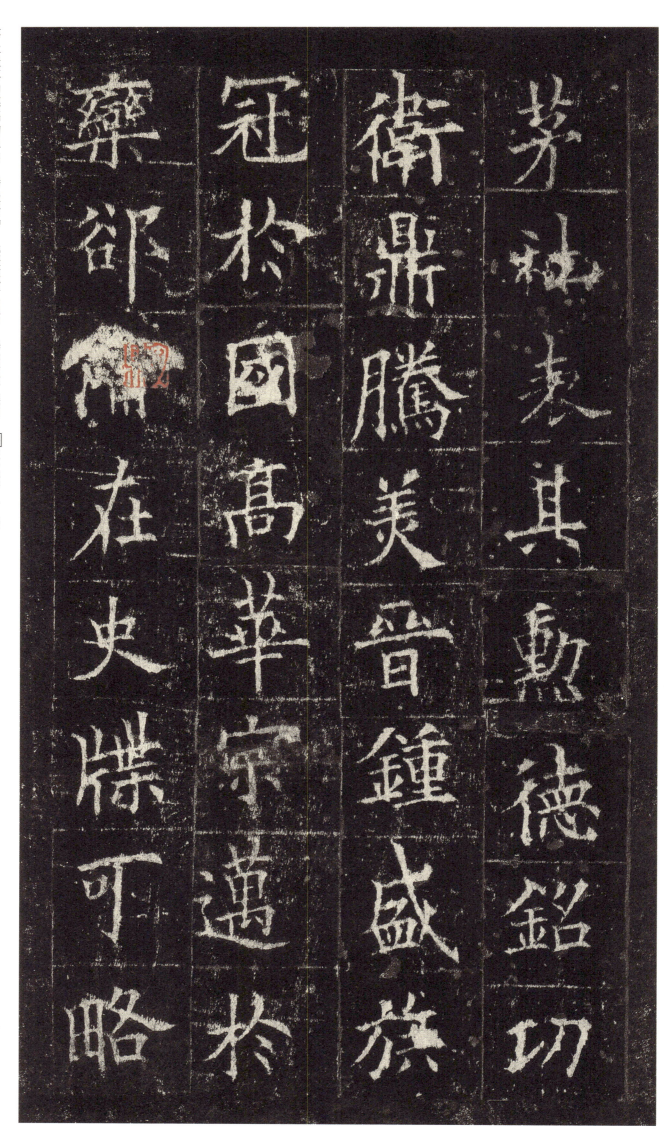

茅社表其勋德铭功卫鼎 腾美晋钟 盛族冠于国高 华宗迈于栾却 盛在史牒 可略

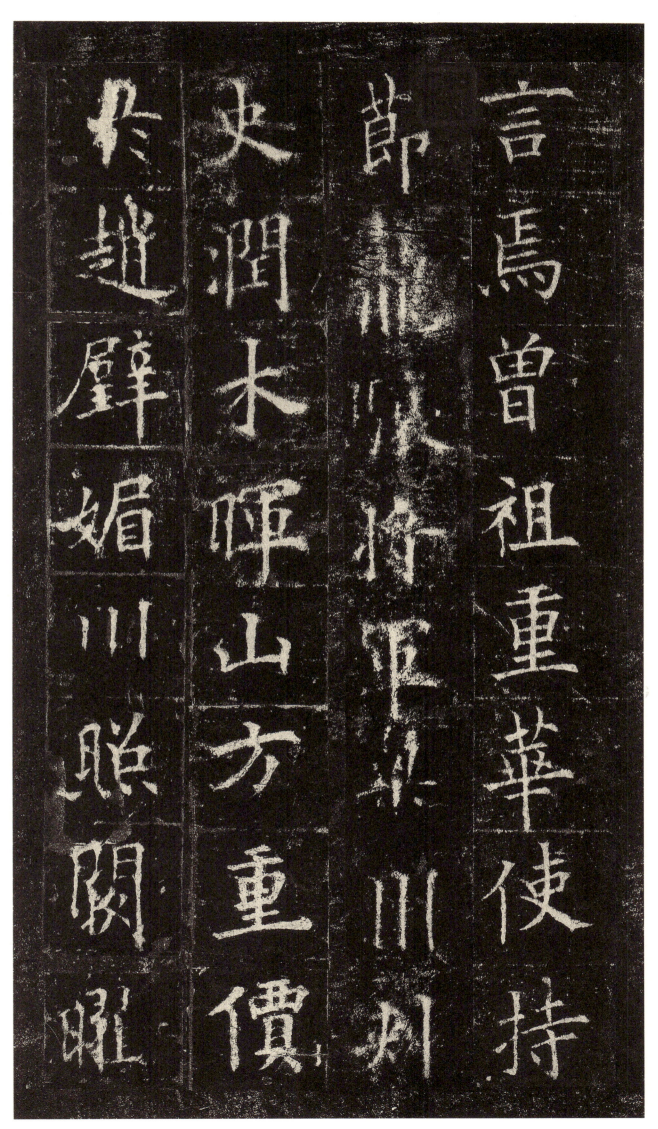

言焉 曾祖重华 使持节龙骧将军梁州刺史 润木晖山 方重价于 赵璧 媚川照阙 曜

奇采于随珠 祖和 雍州赞治 赠使持节散骑常侍车骑大将军仪同三司胶 泾二州

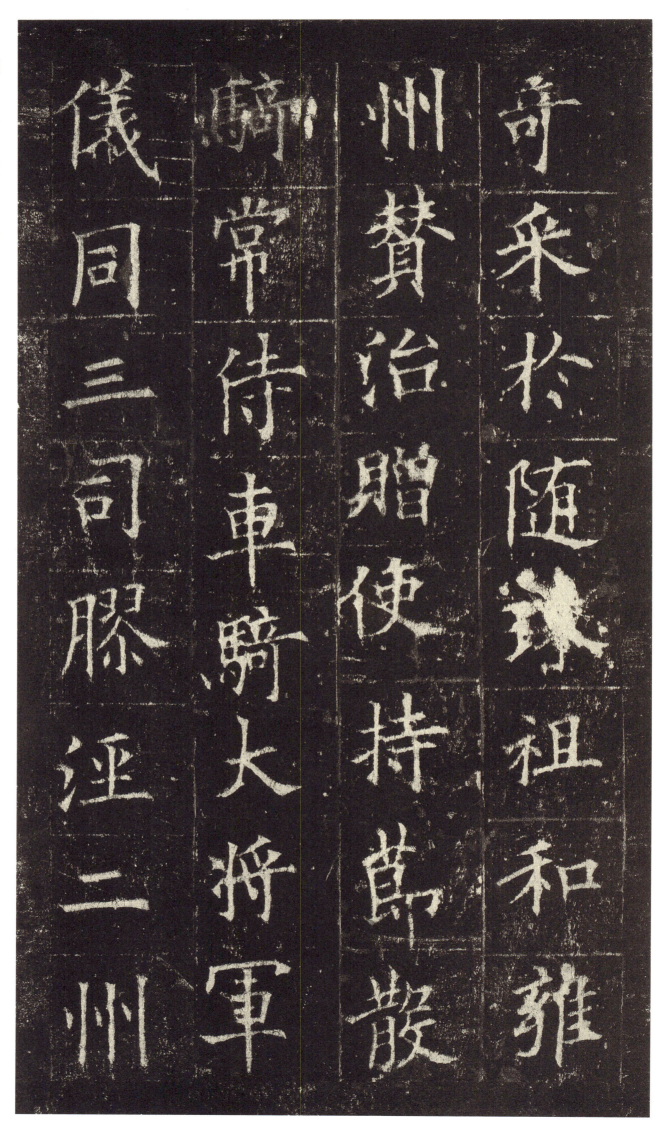

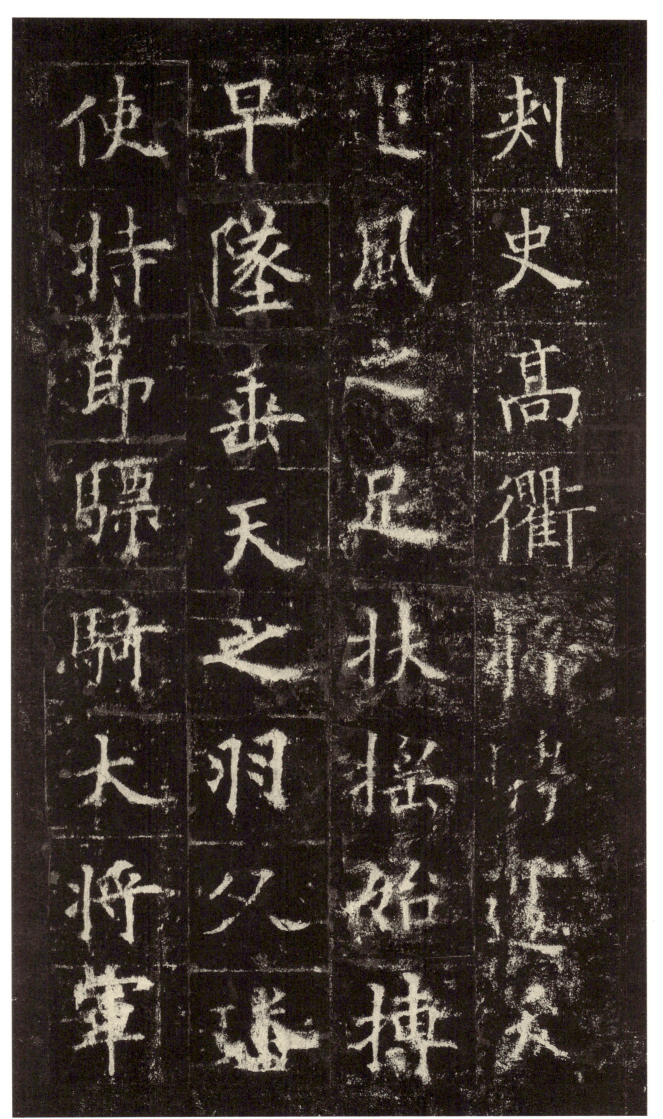

刺史 高衢将骋 迁天追风之足扶摇始抟 早坠垂天之羽 父璠使持节骠骑大将军

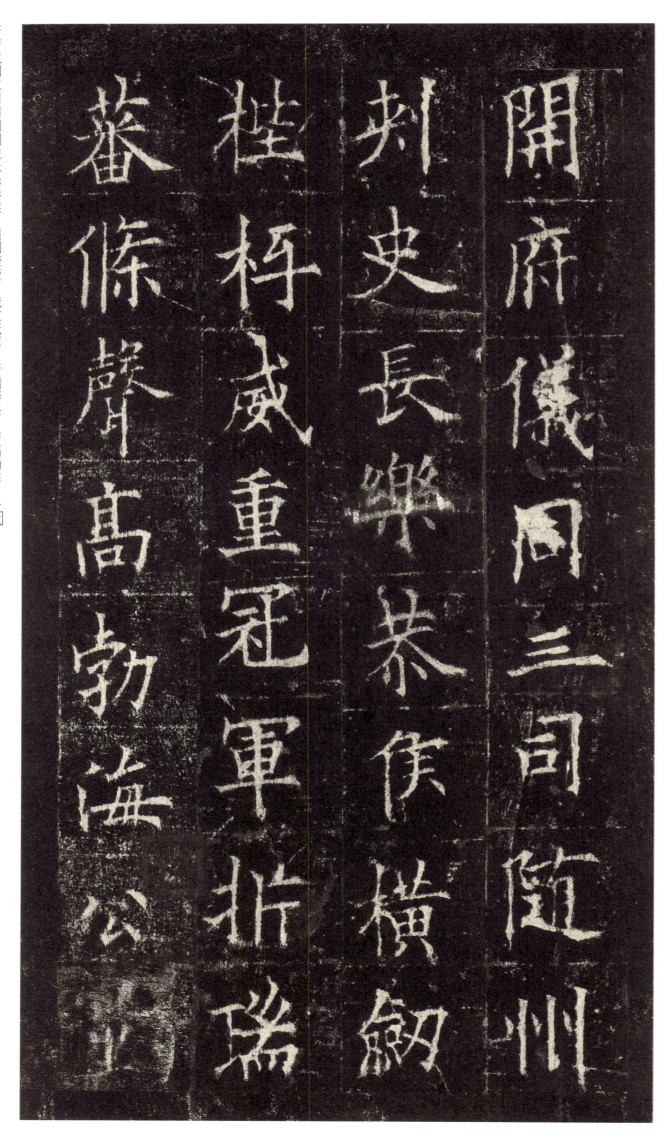

开府仪同三司隋州刺史长乐恭侯　横剑桂栢　威重冠军　析瑞蕃条　声高渤海　公讳

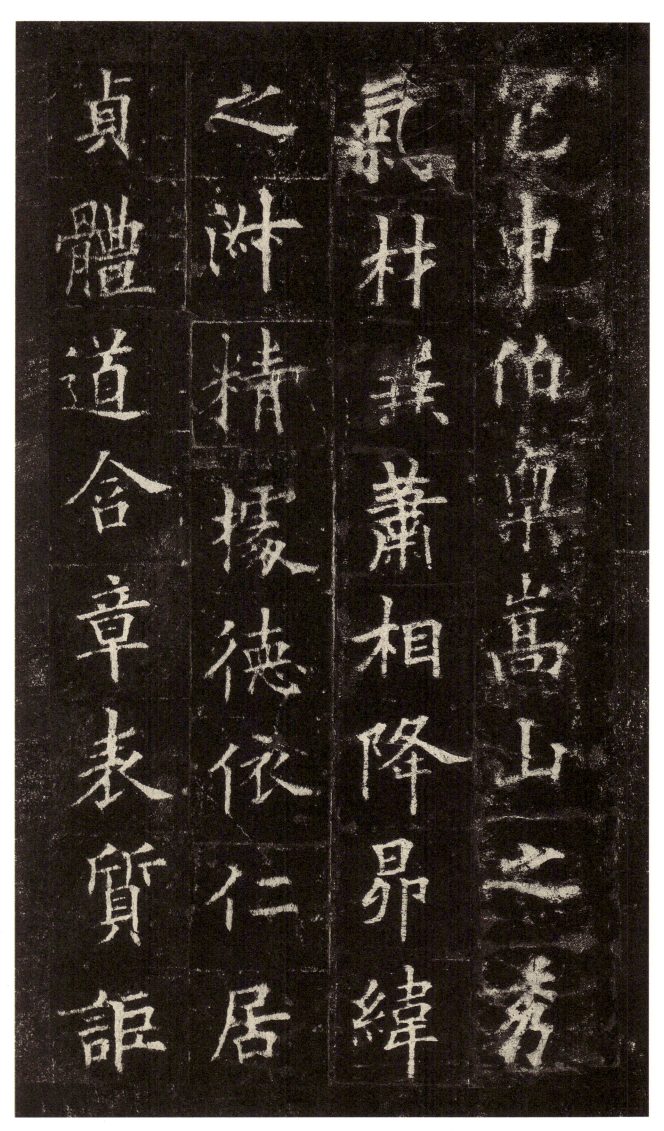

包申伯 禀嵩山之秀气 材兼萧相 降昂纬之淑精 据德依仁 居贞体道 含章表质 讵

待变于朱蓝 恭孝为基 宁取训于桥梓 锋制犀象 百炼挺于昆吾 翼掩鸳鸿 九万奋

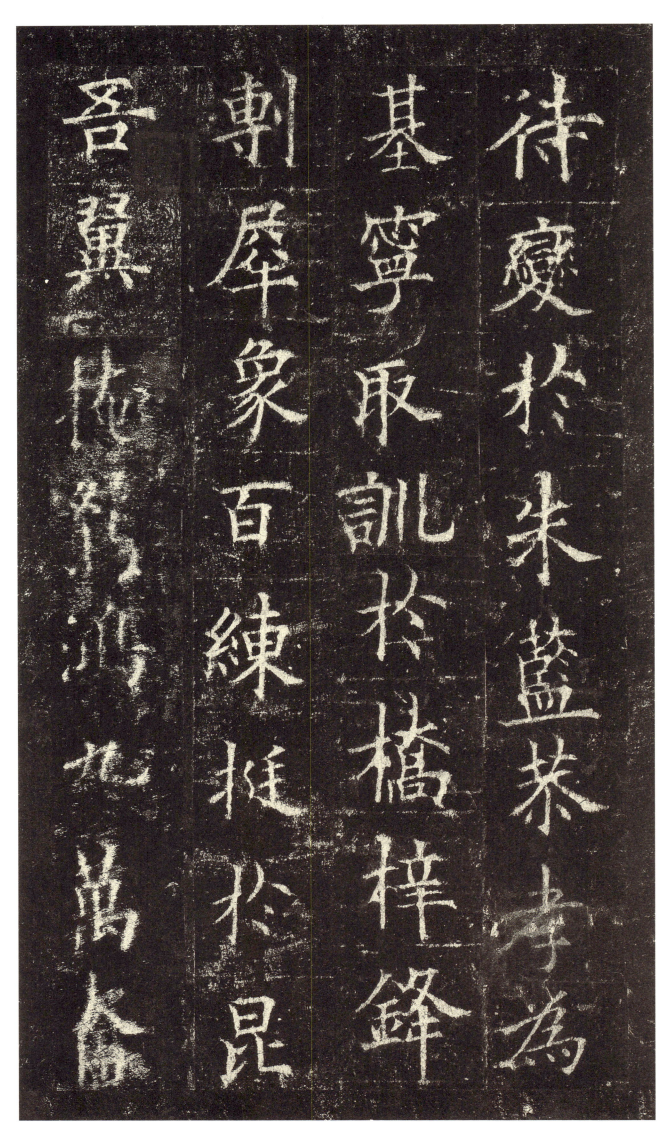

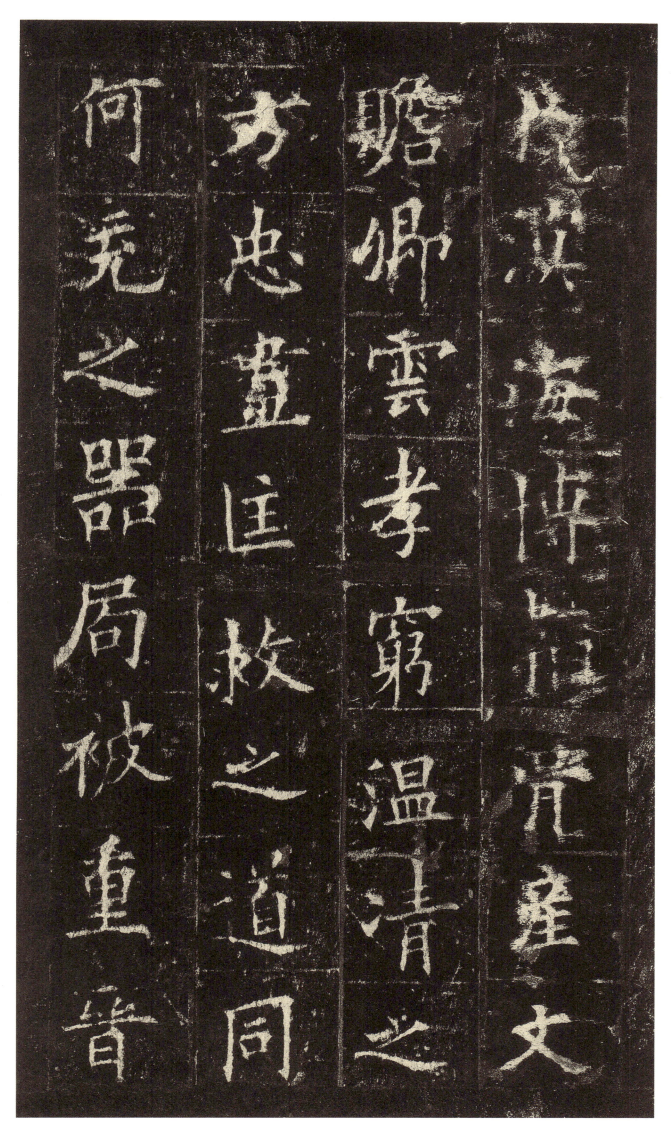

滨海 博韬胥产 文赡卿云 孝穷温清之方 忠尽匡救之道 同何充之器局 被重晋

君类荀攸之宏图见 知魏主 斯故包罗众艺 囊括群英者也 起家除周毕王府长史

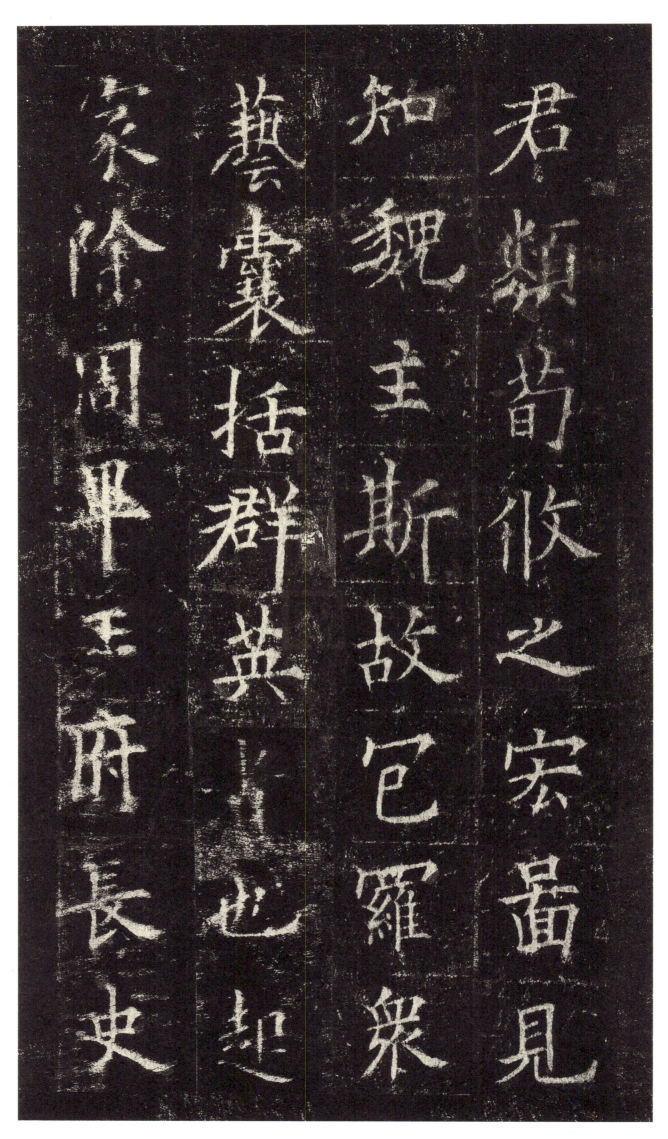

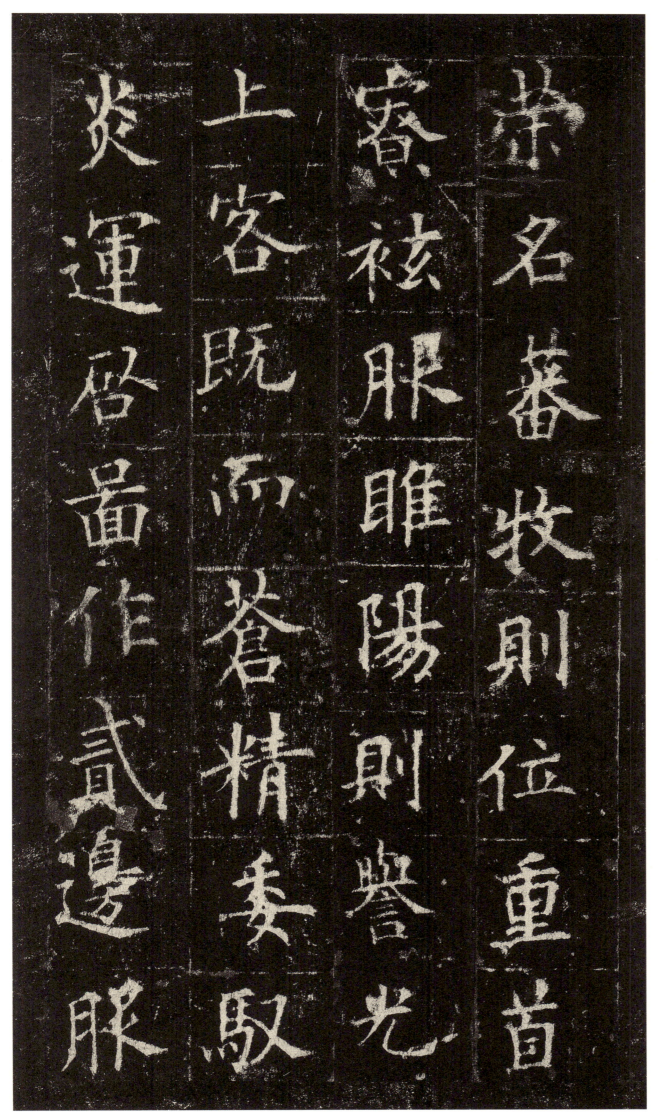

策名蕃牧　则位重首寮　祧服睢阳　则誉光上客　既而苍精委驭　炎运启图　作贰边服

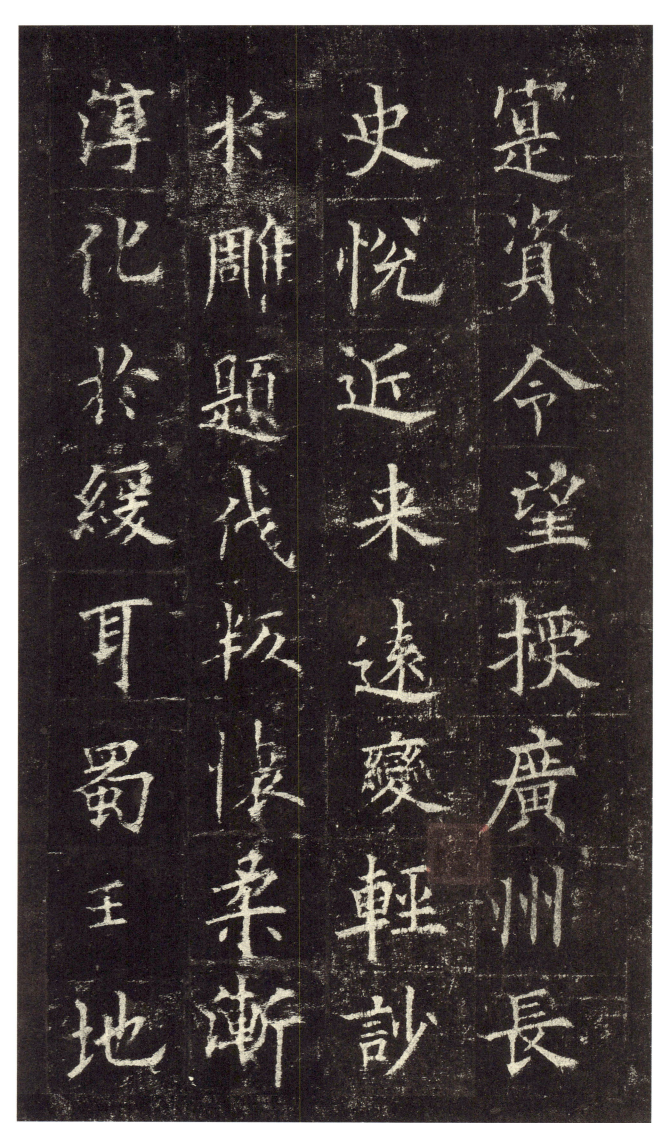

寔资令望 授广州长史 悦近来远 变轻剋于雕题 伐叛怀柔 渐淳化于缓耳 蜀王地

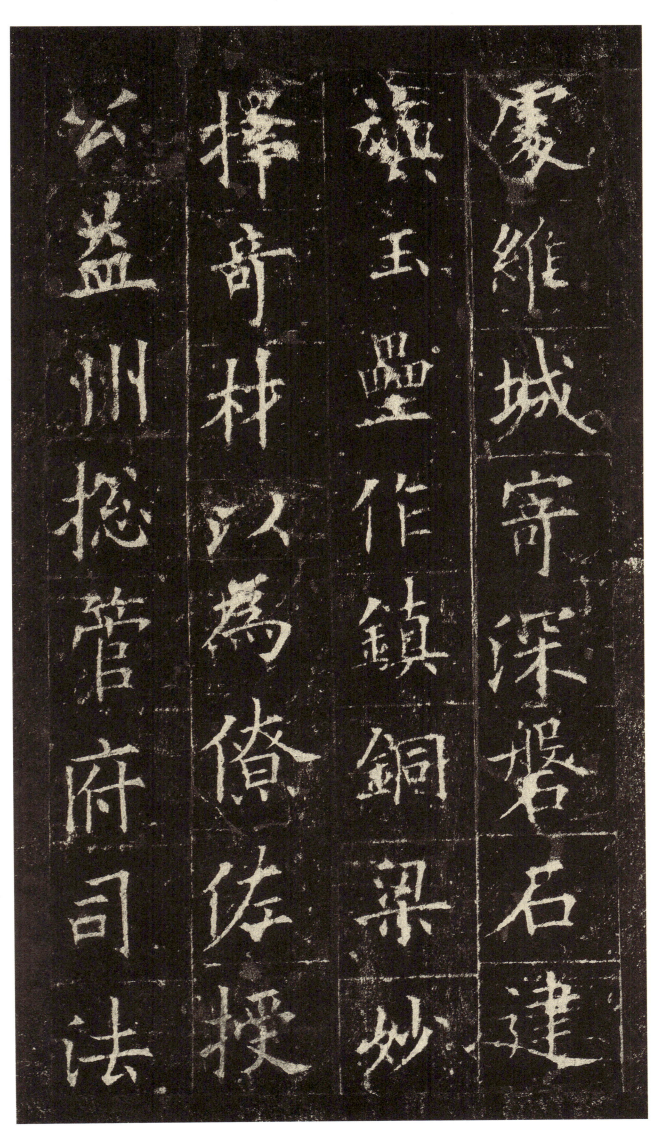

处维城寄深磐石 建旟玉垒 作镇铜梁 妙择奇材 以为僚佐 授公益州总管府司法

昔梁孝开国 首辟邹阳 燕昭建邦 肇徵郭隗 故得驰令问于碣馆 播芳猷于平台 以

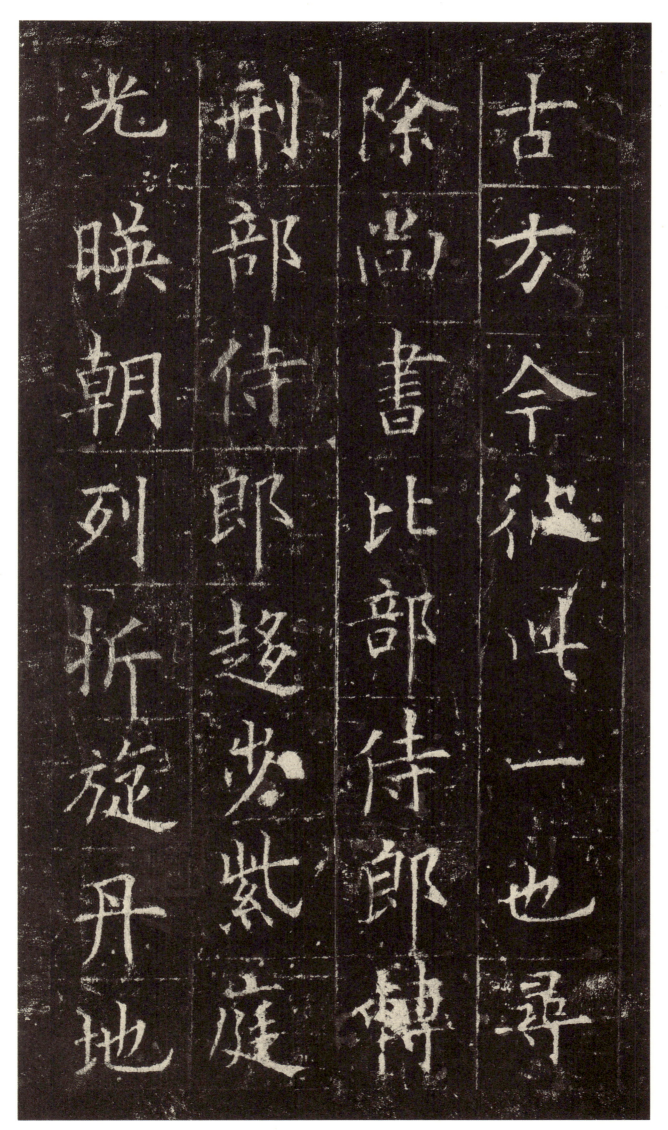

古方今 彼此一也 寻除尚书比部侍郎 转刑部侍郎 趋步紫庭 光映朝列 折旋丹地

誉重周行 俄迁治书侍御史 弹违纠慝 时绝权豪 霜简直绳 俗寝贪竞 随文帝求衣

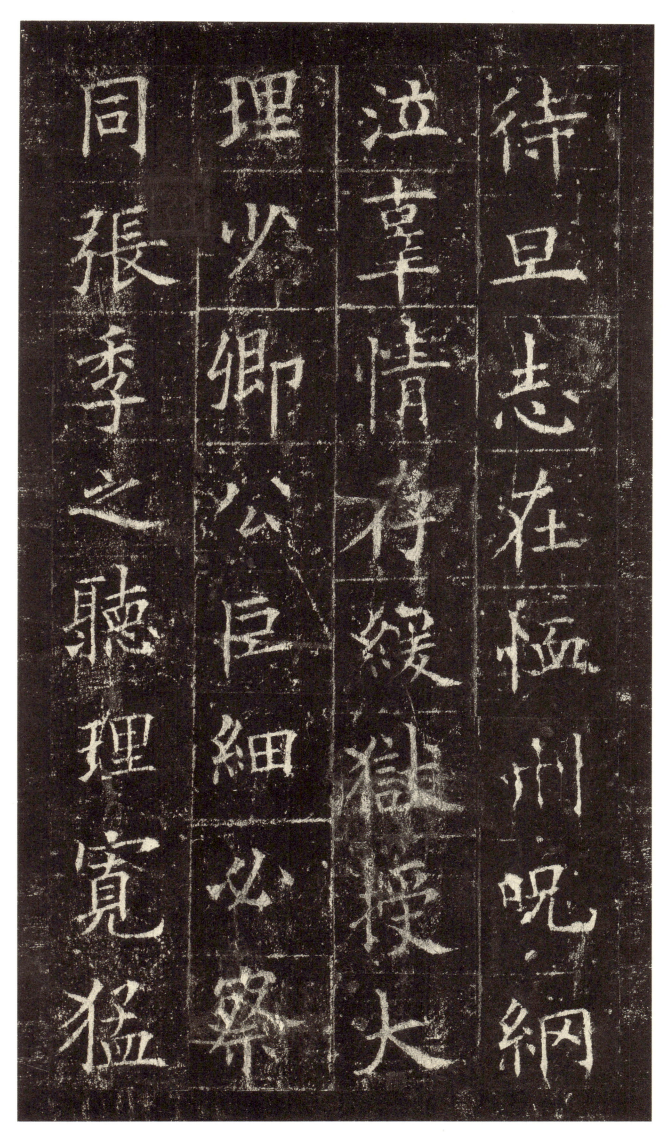

待旦 志在恤刑 咒纲泣辜 情存缓狱 授大理少卿 公巨细必察 同张季之听理 宽猛

相济　比于公之无冤　但礼闱务殷　枢辖寄重　允膺此职　寔难其人　授尚书右丞　洞明

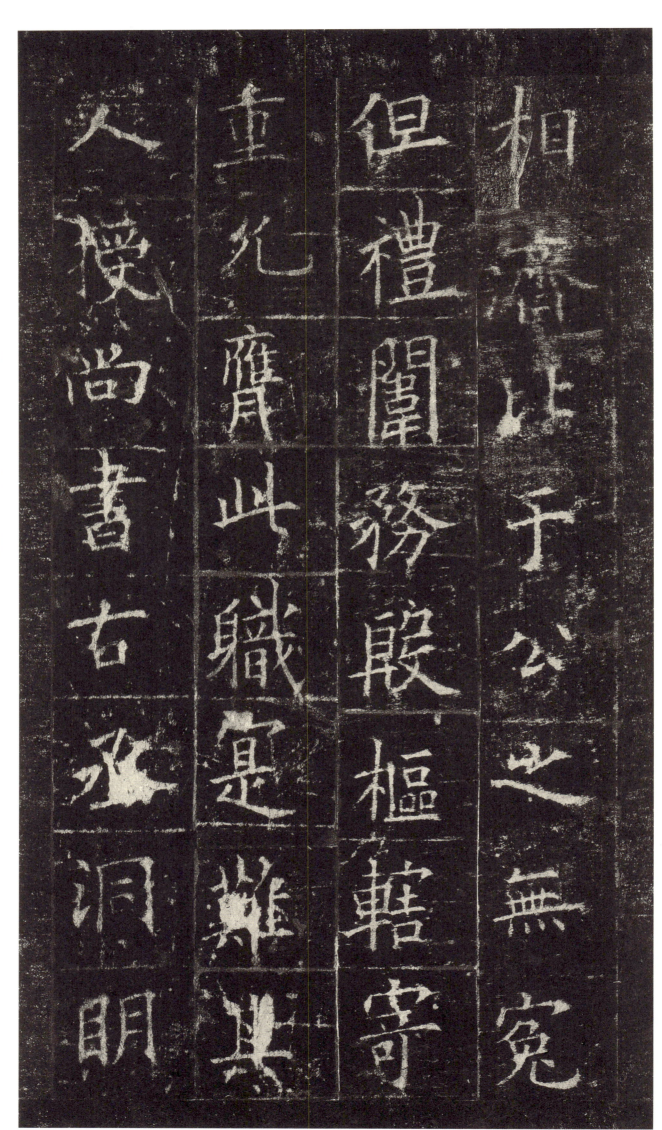

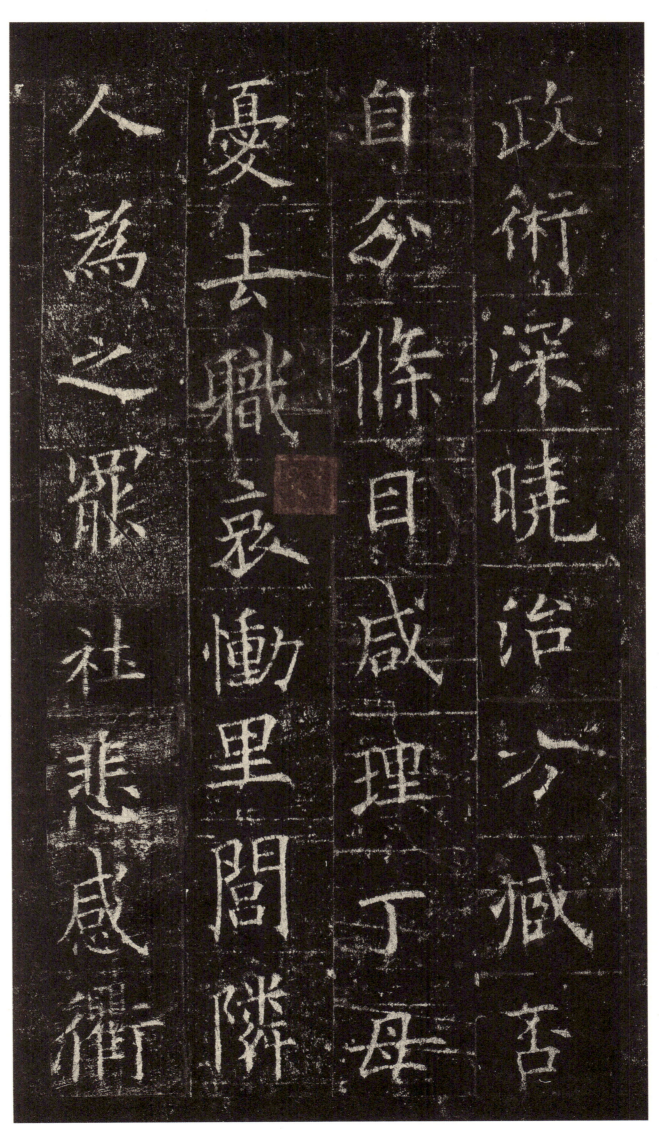

政术 深晓治方 臧否自分 条目咸理 丁母忧去职 哀恸里闾 邻人为之罢社 悲感衢

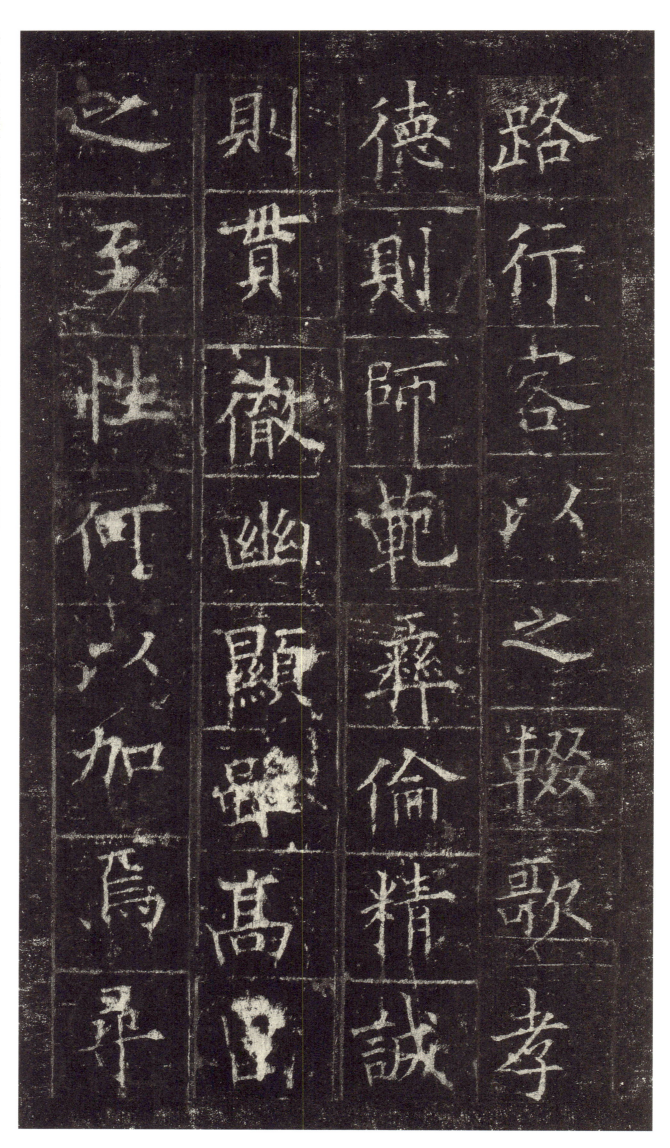

路 行客以之辍歌 孝德则师范彝伦 精诚则贯彻幽显 虽高曾之至性 何以加焉寻

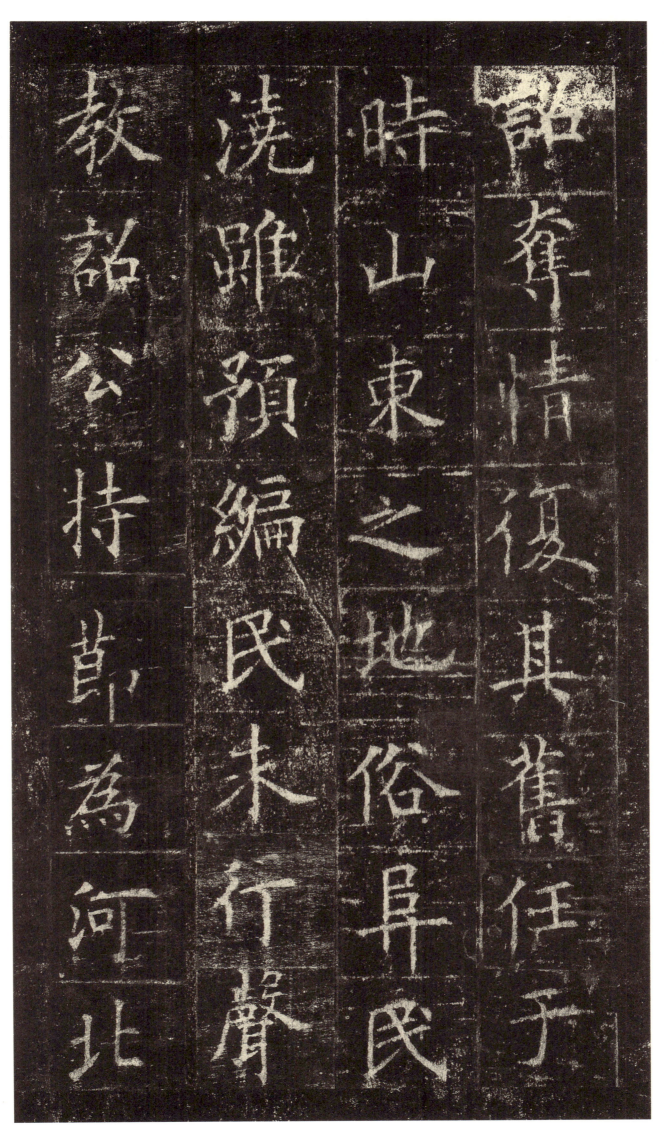

诏夺情 复其旧任 于时山东之地 俗阜民浇 虽预编民 未行声教 诏公持节为河北

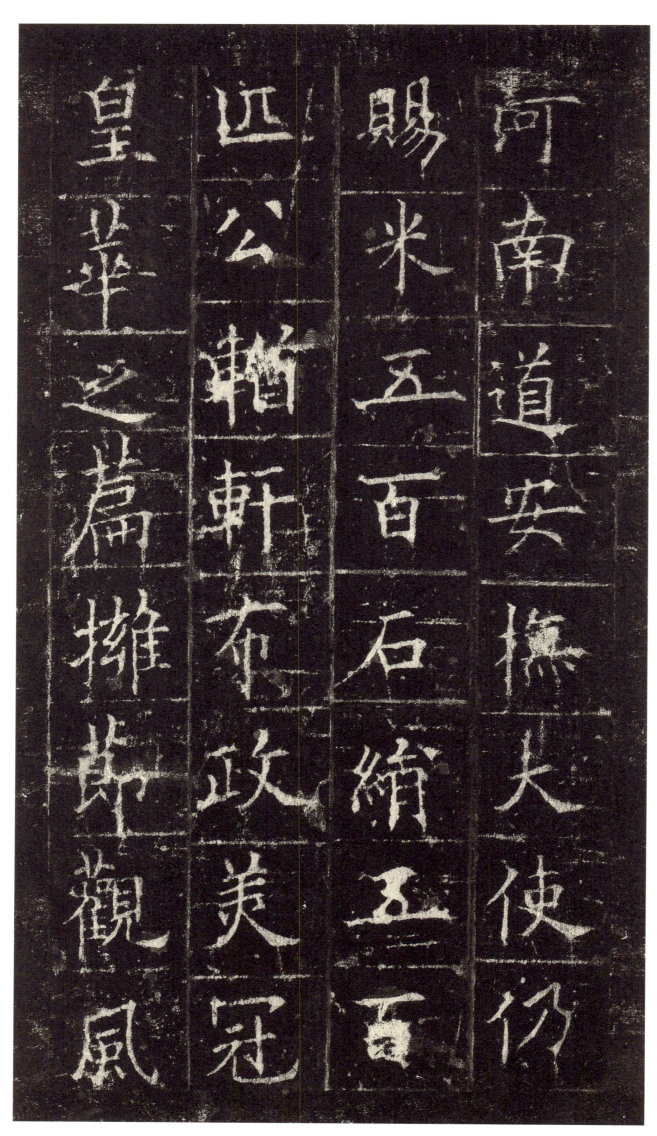

河南道安抚大使　仍赐米五百石　绢五百匹　公辀轩布政　美冠皇华之篇　拥节观风

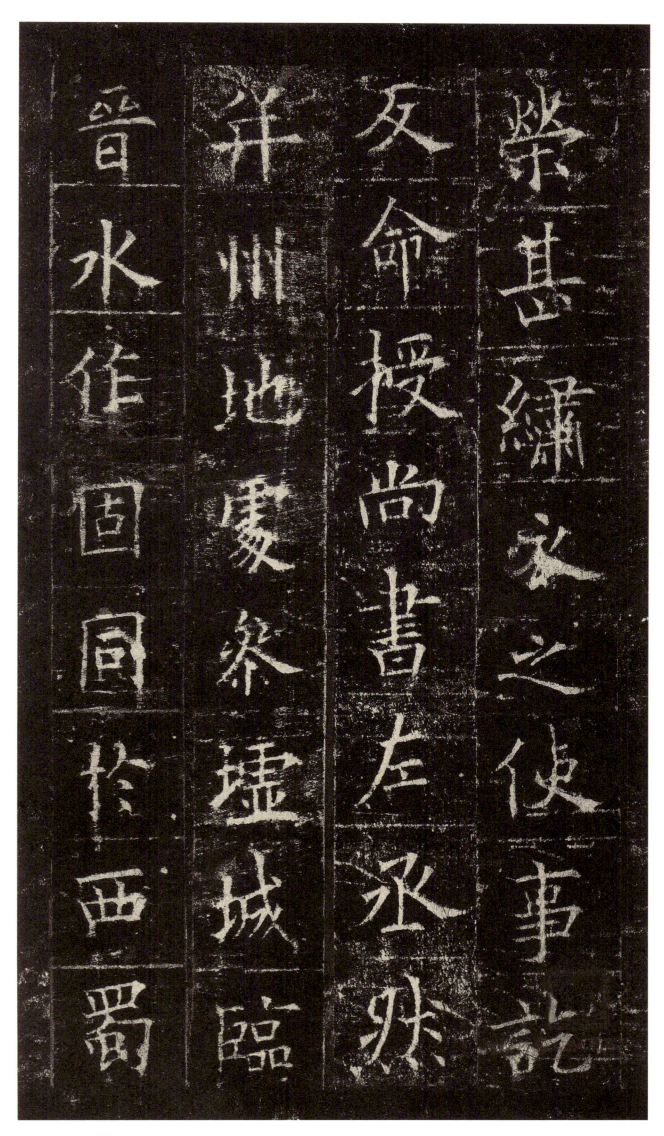

荣甚绣衣之使 事讫反命 授尚书左丞 然并州地处参墟 城临晋水 作固同于西蜀

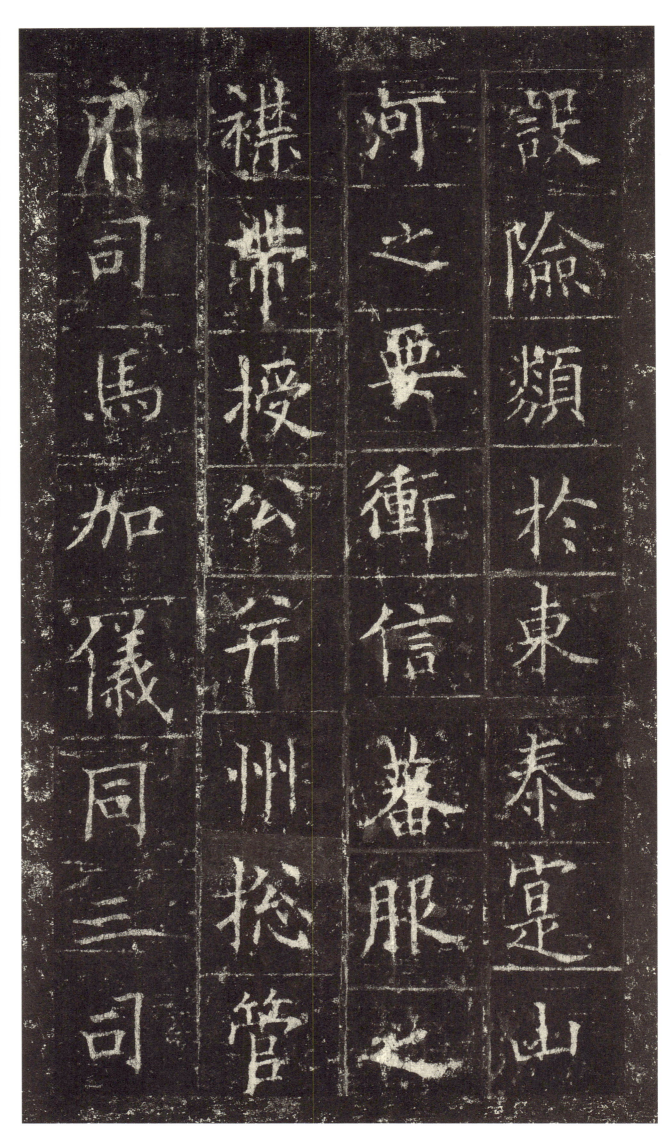

设险类于东泰 寔山河之要冲 信蕃服之襟带 授公并州总管府司马 加仪同三司

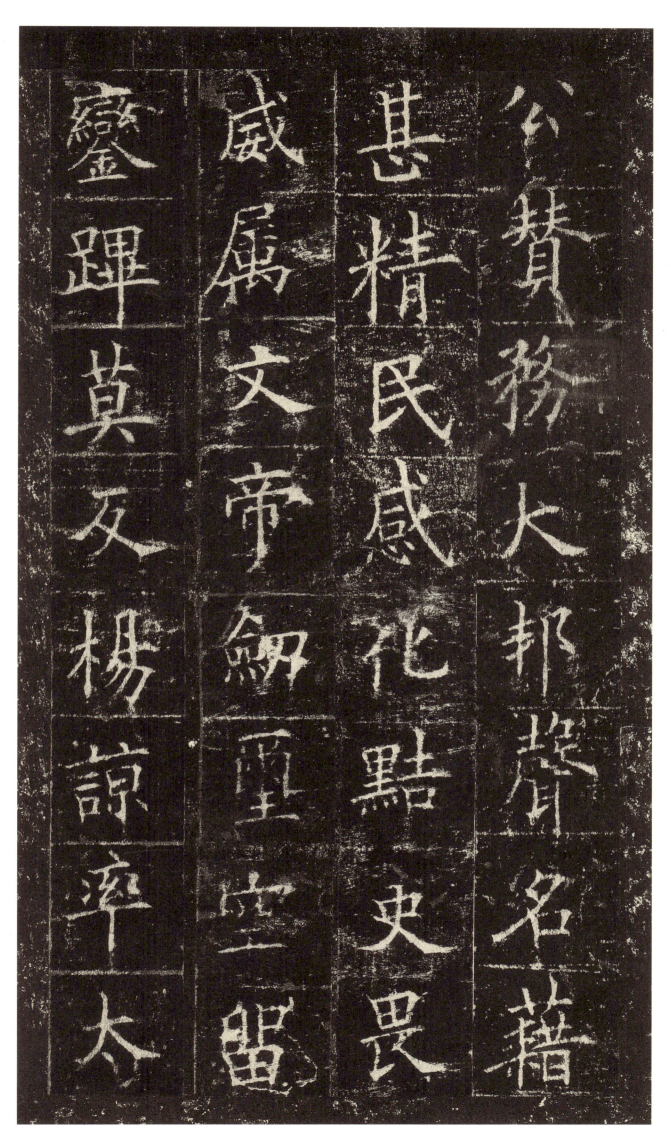

公赞务大邦 声名藉甚 精民感化 黠吏畏威 属文帝剑玺空留 銮跸莫反 杨谅率太

原之甲 拥河朔之兵 方叔段之作乱京城 同州吁之挺祸濮上 虽无当璧之兆 乃怀

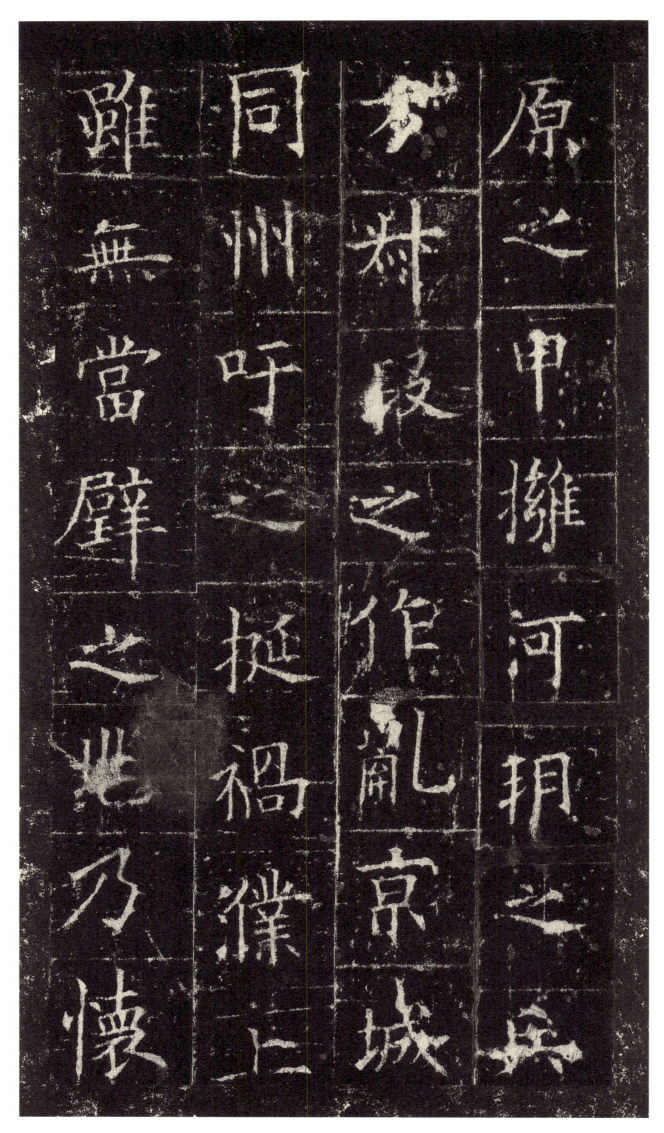

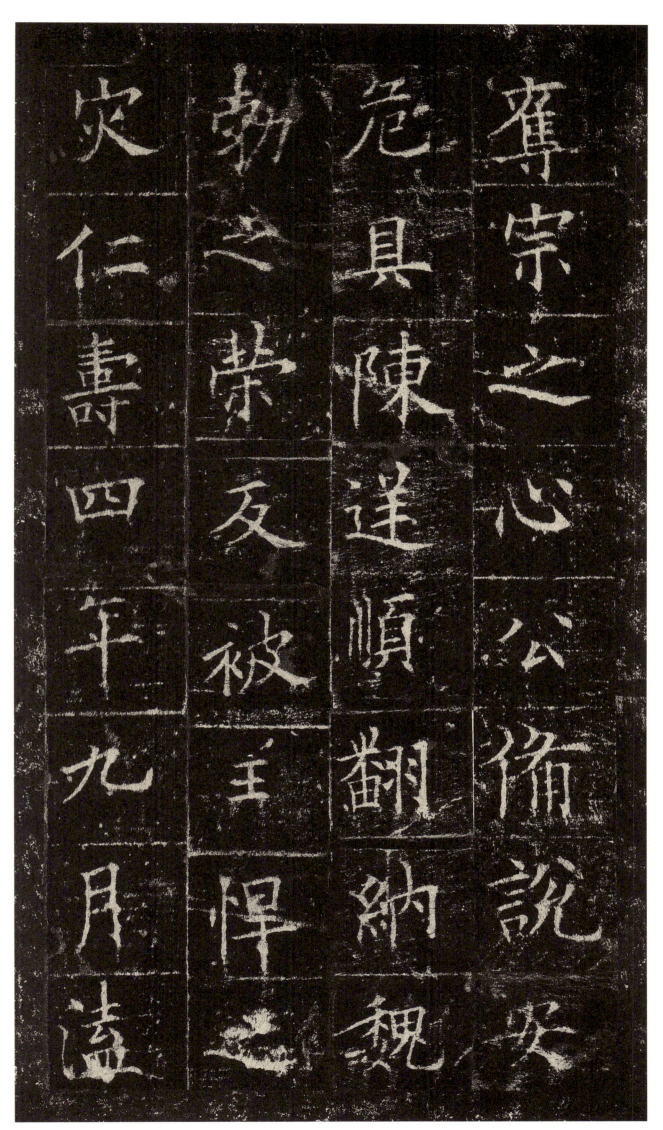

夺宗之心 公备说安危 具陈逆顺 翻纳魏勃之策 反被王悍之灾 仁寿四年九月 溘

从运往 春秋五十有一 万机起歼良之叹 百辟兴丧予之悲 切孔氏之山颓 痛杨君

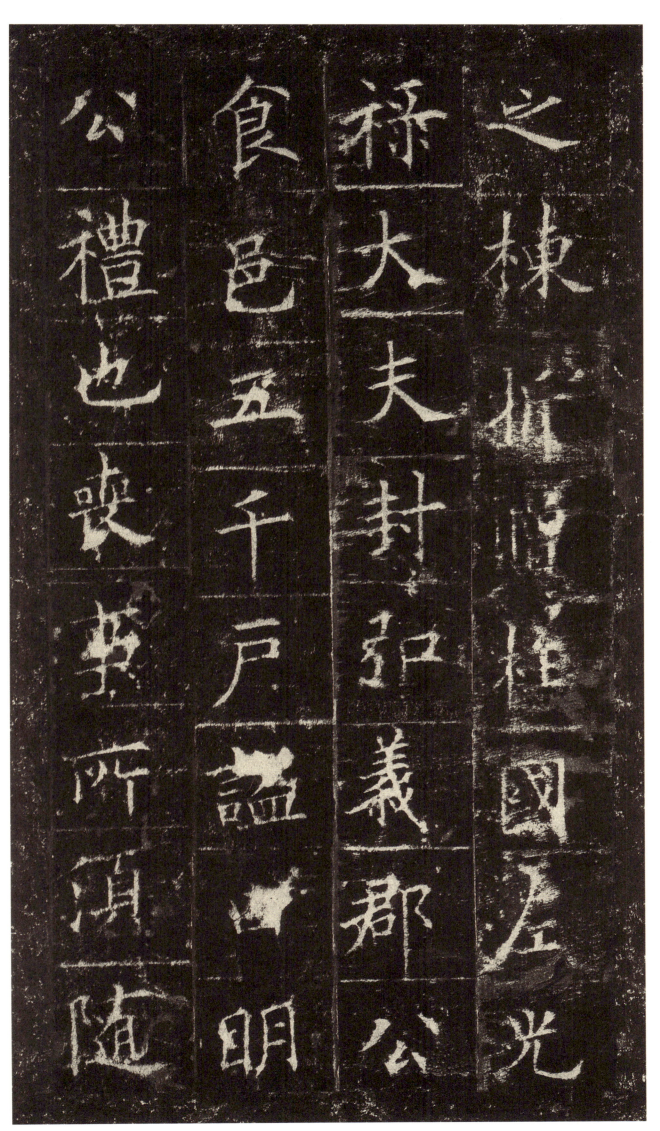

之栋折 赠柱国左光禄大夫 封弘义郡公 食邑五千户 谥曰明公 礼也 丧事所须 随

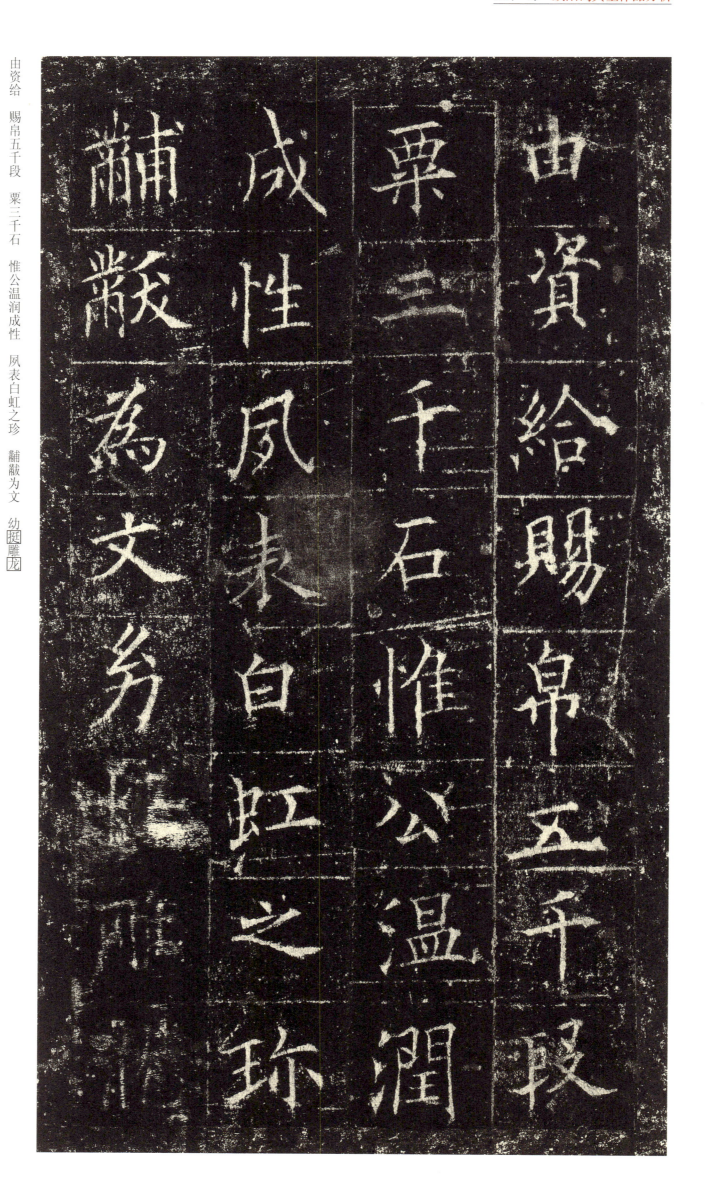

由资给 赐帛五千段 粟三千石 惟公温润成性 夙表白虹之珍 黼黻为文 幼挺雕龙

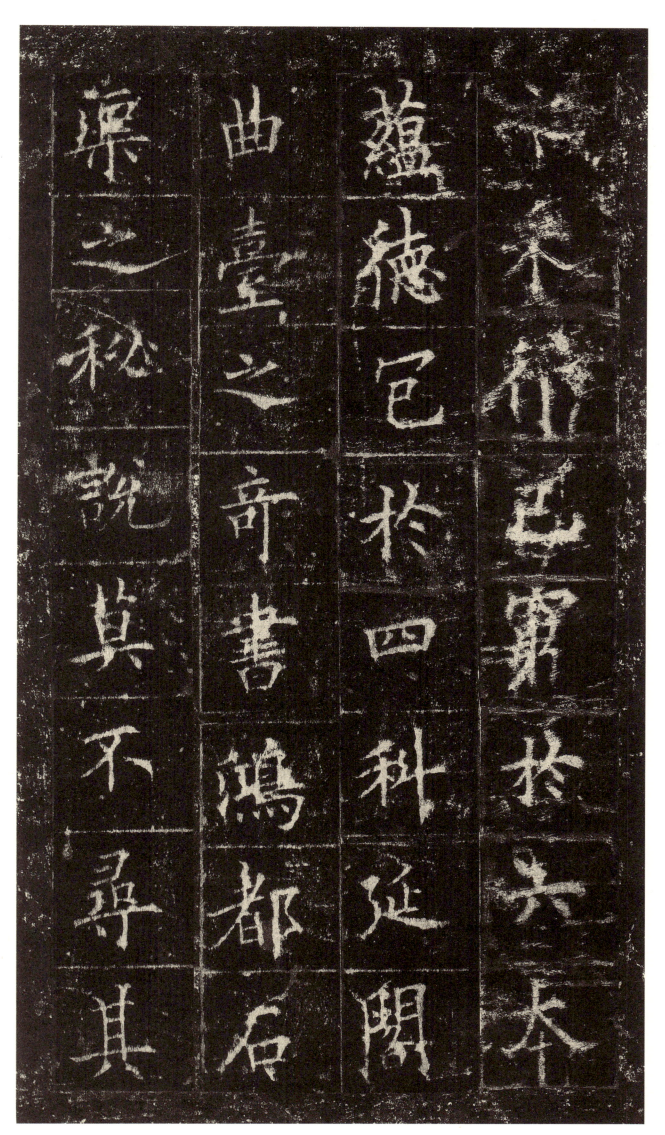

之采 行己穷于六本 蕴德包于四科 延阁曲台之奇书 鸿都石渠之秘说莫不寻其

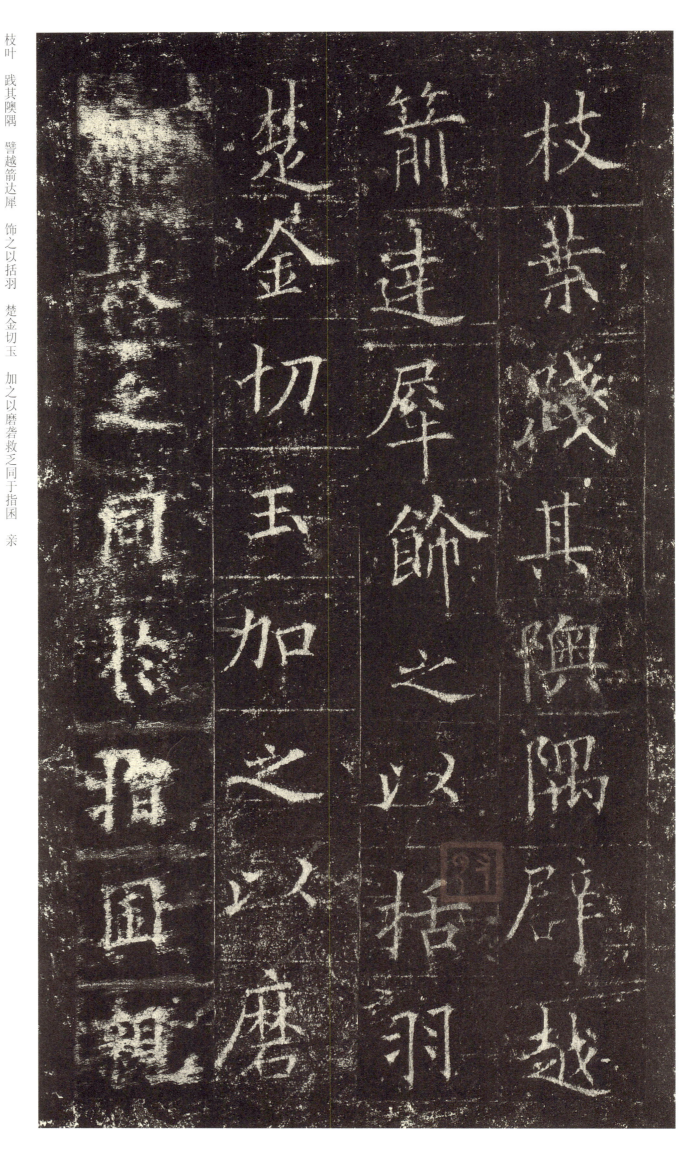

枝叶 践其隩隅 譬越箭达犀 饰之以括羽 楚金切玉 加之以磨砻救乏同于指困 亲

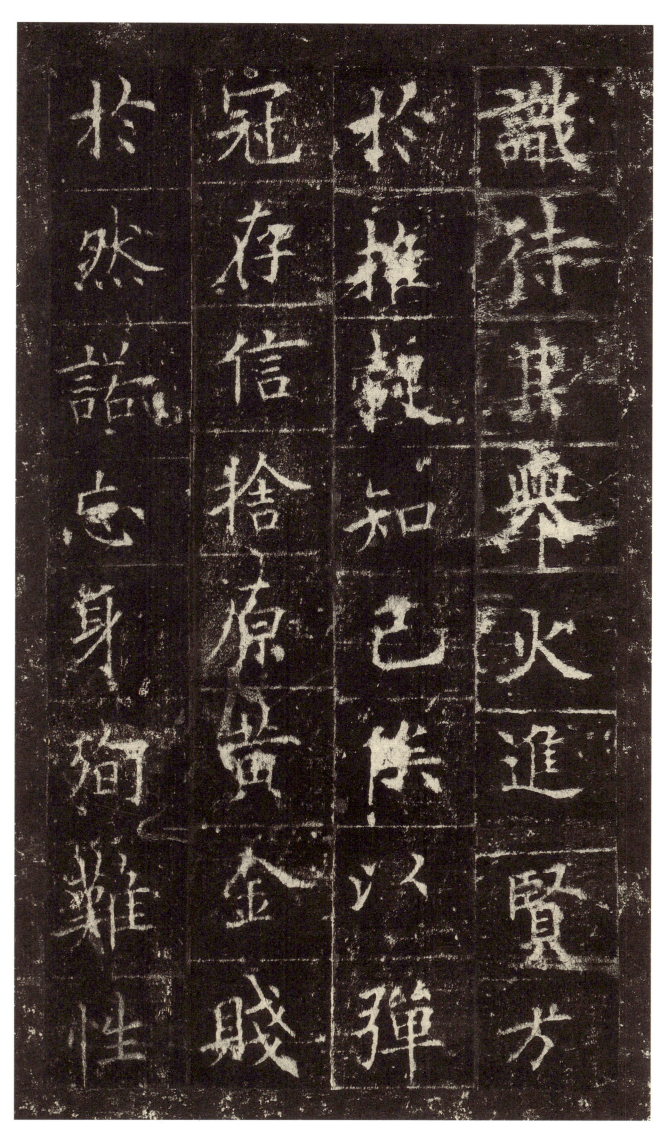

识待其举火 进贤方于推毂 知己俟以弹冠 存信舍原黄金贱于然诺 忘身殉难 性

命轻于鸿毛 齐大小于冲襟 混宠辱于灵府 可谓（楷）模雅俗 冠冕时雄者也 方当亮采

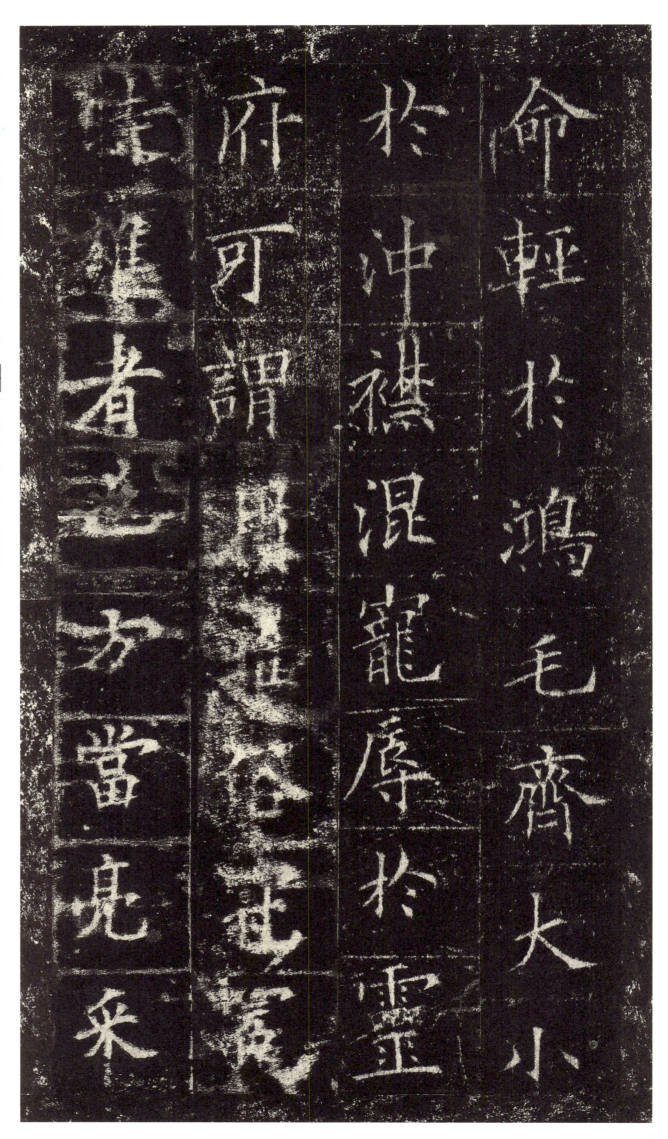

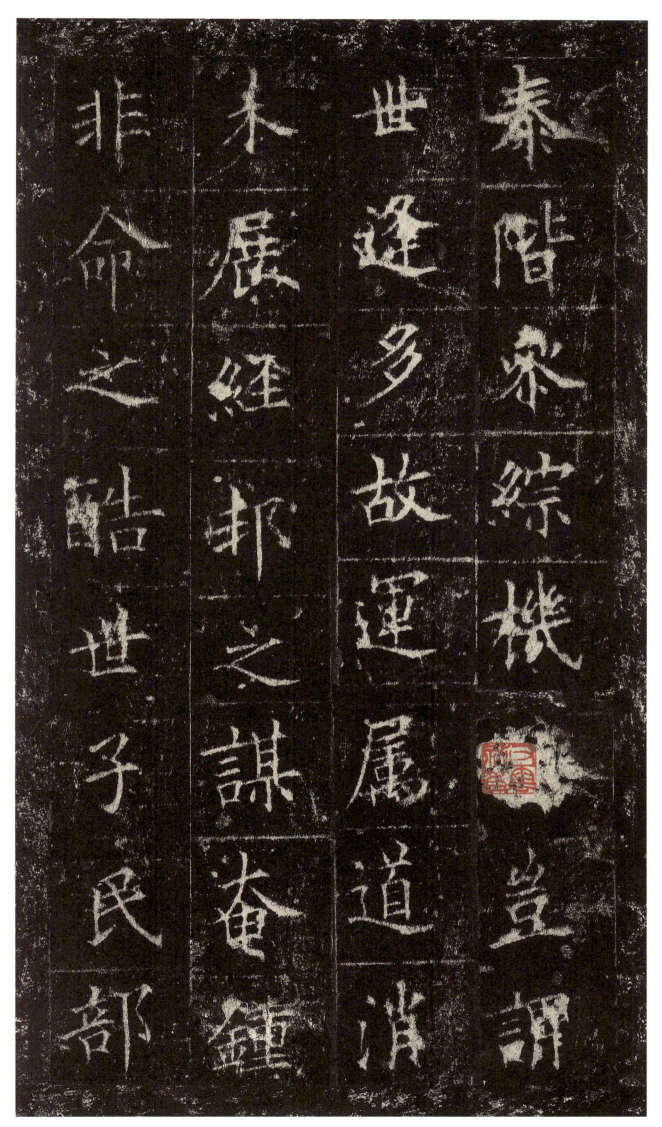

泰阶 参综机务 岂谓世逢多故 运属道消 未展经邦之谋 奄钟非命之酷 世子民部

尚书上柱国滑国公无逸 以为邢仲之坟 平陵之东 匪知子孟之墓 乃雕戈勒石 腾

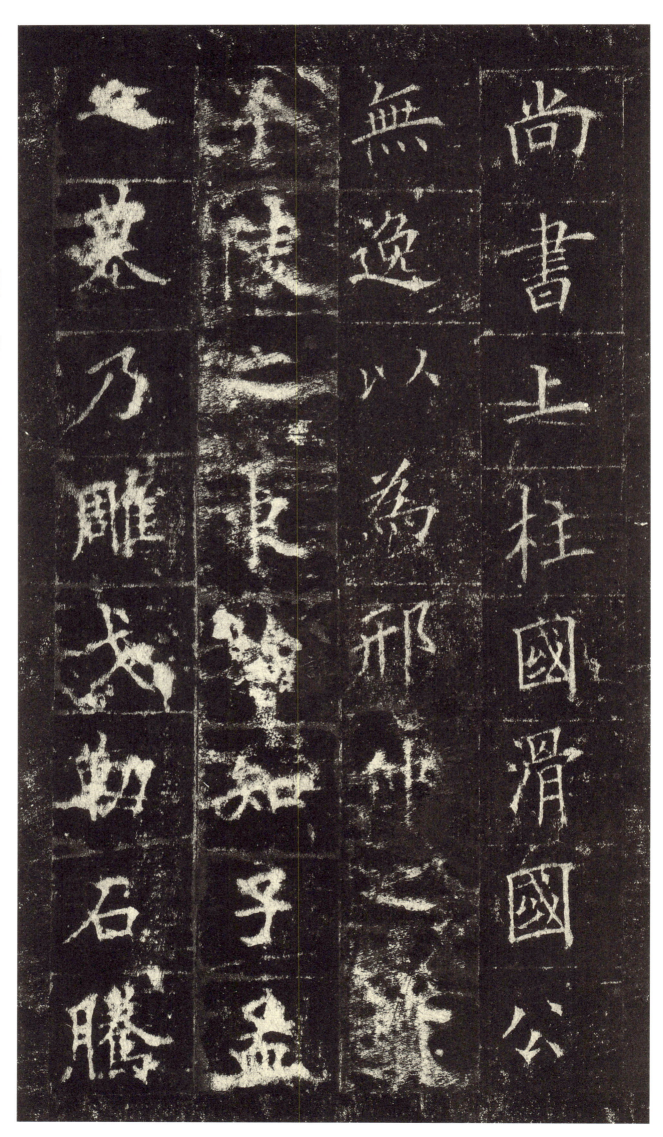

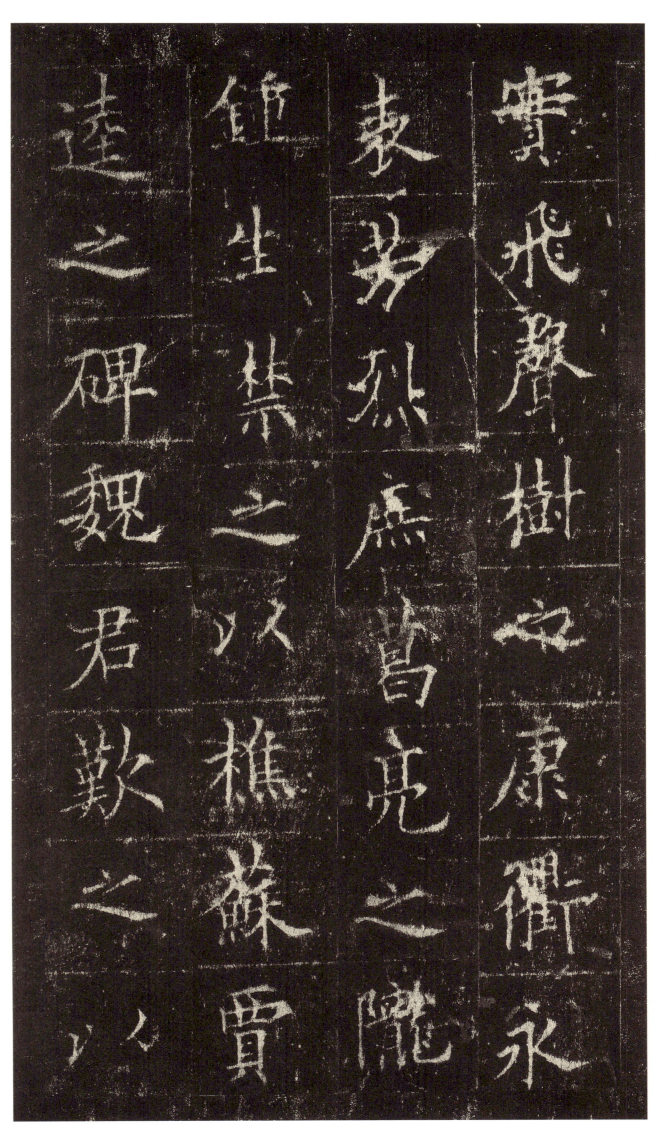

实飞声 树之康衢 永表芳烈 庶葛亮之陇 钟生禁之以樵苏 贾逵之碑 魏君叹之以

不朽世 逢时翼主 膺期佐帝 运策经纶 执钧匡济 门承积庆 世挺伟人 夜光愧宝 朝

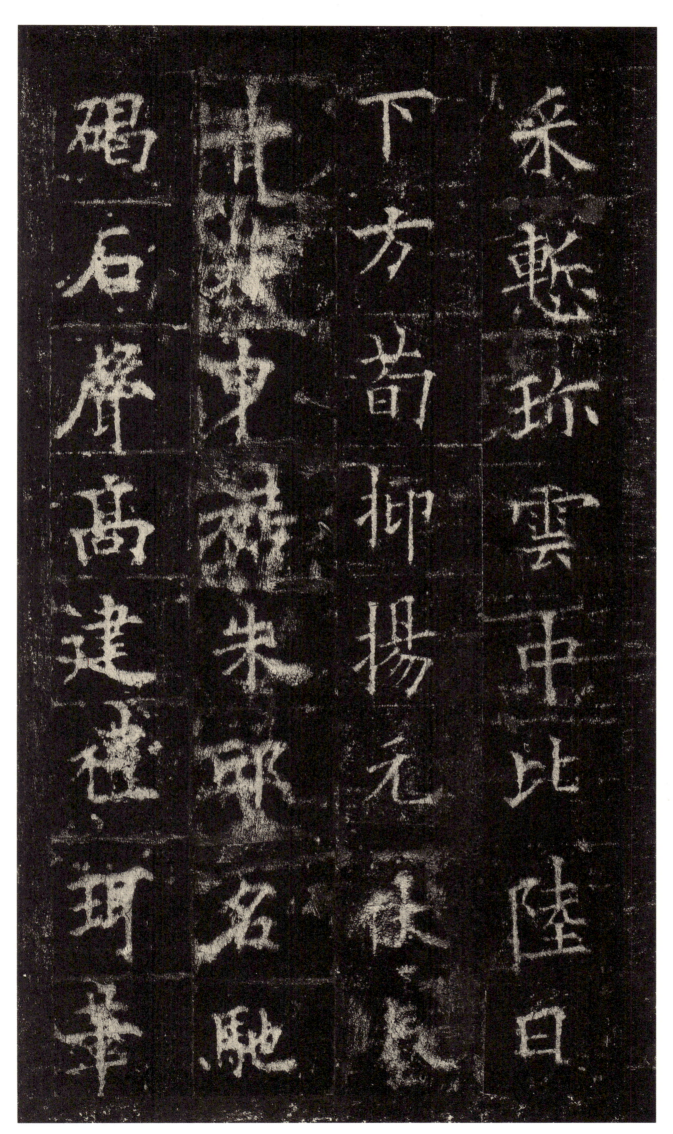

采惭珍 云中比陆 日下方荀 抑扬元 伏□青蒲 曳裾朱邸 名驰碣石 声高建礼珥笔

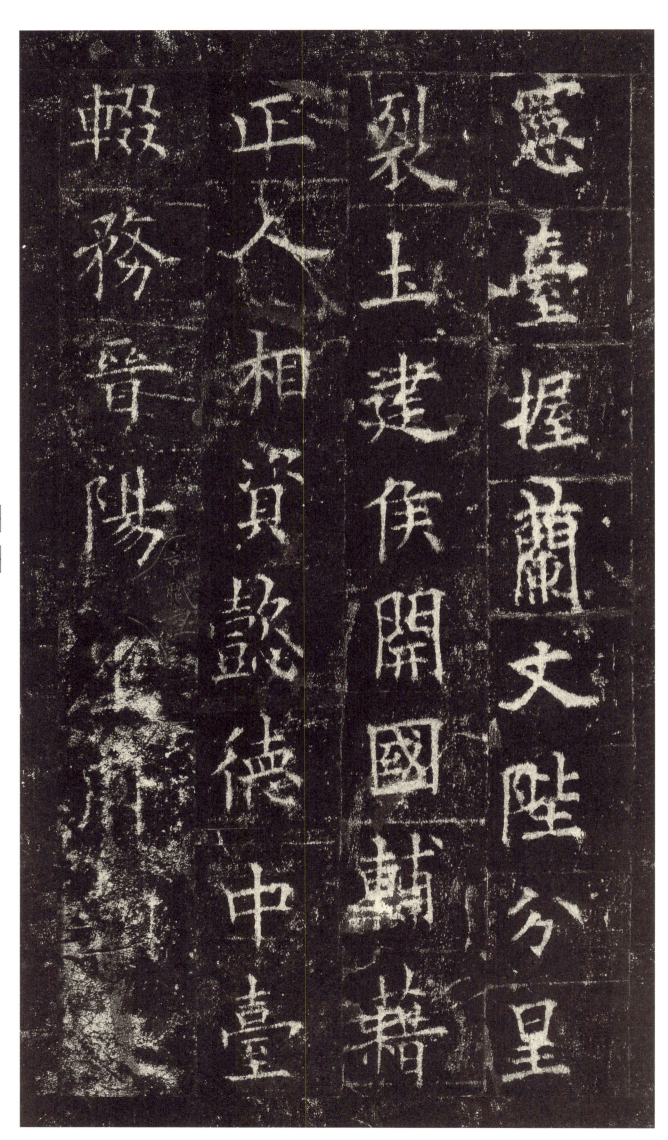

宪台 握兰文陛 分星裂土 建侯开国 辅籍正人 相资懿德 中台辍务 晋阳军府 朝

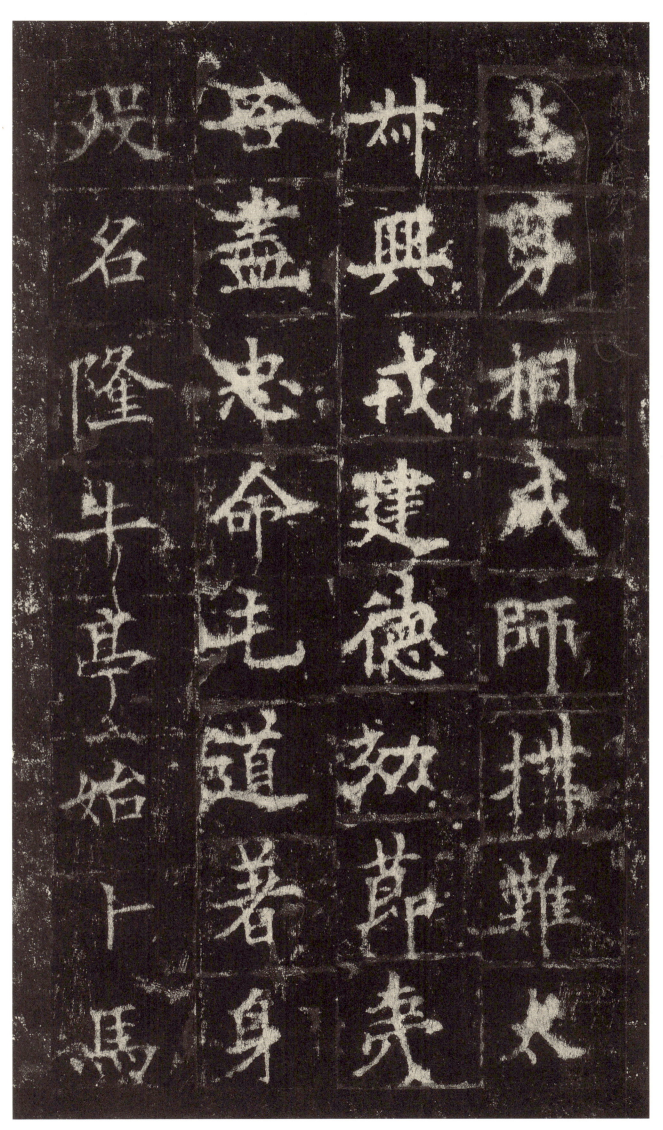

生剪桐 成师构难 太叔兴戎 建德效节 夷吾尽忠 命屯道著 身殁名隆 牛亭始卜 马

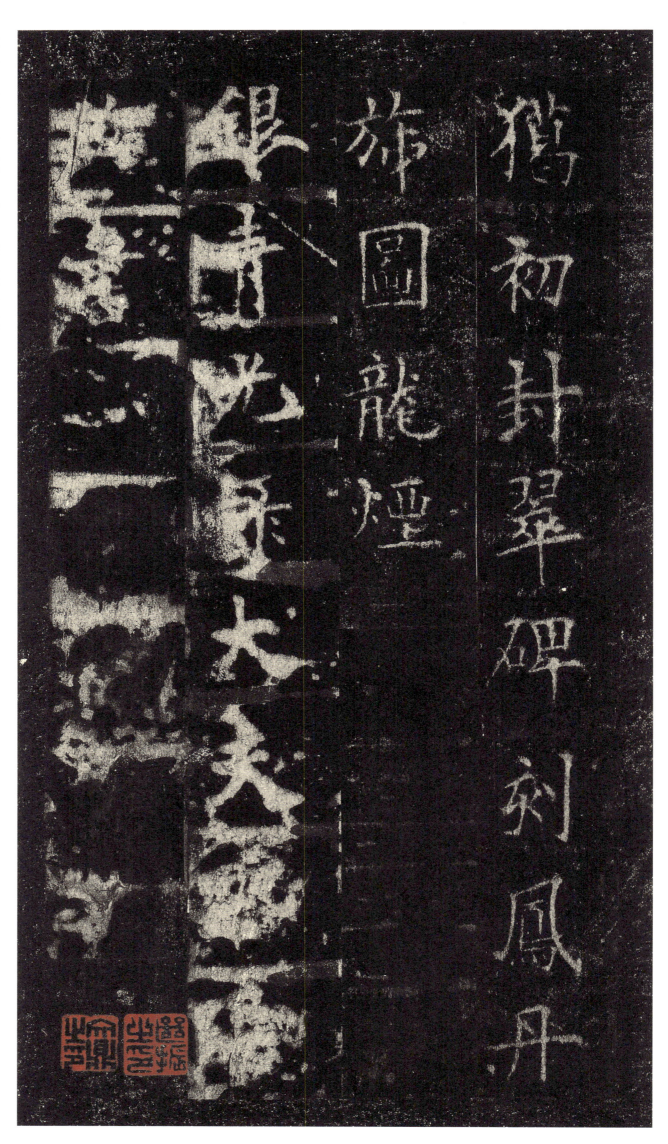

猬初封 翠碑刻凤 丹旆图龙烟 银青光禄大夫欧阳询 书

《虞恭公温彦博碑》

《虞恭公温彦博碑》，全称《唐故特进尚书右仆射上柱国虞恭公温公碑》，也称《温彦博碑》，岑文本撰，欧阳询书，唐刻，碑高丈一尺七寸五分，宽四尺四寸。北京故宫博物院藏有宋拓本，黑墨精拓，剪裱装册。此碑与《虞恭公墓志》的区别是『碑字为中楷，墓志为小楷』。为欧阳询晚年精心之笔，惜残阙太甚，而其字之间存者特谨严精劲，出『皇甫君碑』、《醴泉铭》二碑之上。从《温彦博碑》的书风来看，欧阳询已经摆脱了他在书写《九成宫》等碑时那种刻意法度的心态，而是以楷书为躯壳，点画顾盼间已具有出神入化、纵横如意之妙；不但法度森然，有典型的欧书凝厚谨肃特点，而且在揖让呼应中更见流畅与自然，带有信手拈来之妙趣。此碑立于陕西省醴泉县（今礼泉县）。今原石犹在，然其下半截已不能辨认。传世有宋拓本，以陆谨庭旧藏本及嘉庆内府藏本为北宋拓本精品。此碑的字，略小于欧书其他三碑的字，用笔结体更为平和、中和清雅，长短宽窄安排有致，比《化度寺》易学，比《九成宫》内敛，比《皇甫君》平和，亦是学习欧体楷书最佳范本。

《虞恭公温彦博碑》为欧阳询八十一岁时书，王澍在题跋中说：『当是率更最晚时作……』而员（圆）秀腴劲与《醴泉》、《化度》不殊，宜其特出有唐，为百代模楷也。』

此碑楷法应为欧书最佳，其点画以方笔为主，铁画银钩，劲出不挠；其结体险峻严密，横势用仰，纵势用背，比较其他各碑，却又平和稳实。清代翁方纲一生精研，对欧书各碑细察甚详，在他的题跋中曾经讲述：『若以唐代书格而论，则《化度》第一，《虞恭》次之、《醴泉》次之，《虞恭》又次之。若以欲追晋法而论，则《化度》第一，《虞恭》次之、《醴泉》又次之』。其实，《温彦博碑》之清丽较之《皇甫诞碑》要明显的多，是否欧阳询的作品愈到最后就愈平和，也不能下此断语。因为书家在书体上的变异，原因是多方面的。可以说《虞恭公温彦博碑》既有《九成宫》之含蓄，又有《皇甫君》之险峭，以其清丽为后世至臻。清·郭尚先评论为『峻洁』，可以说是欧阳询晚年所达到的境地。何绍基将这个碑列为四个碑中第一，其理由可能也在这里。

唐故

射上柱

持

唐故特进

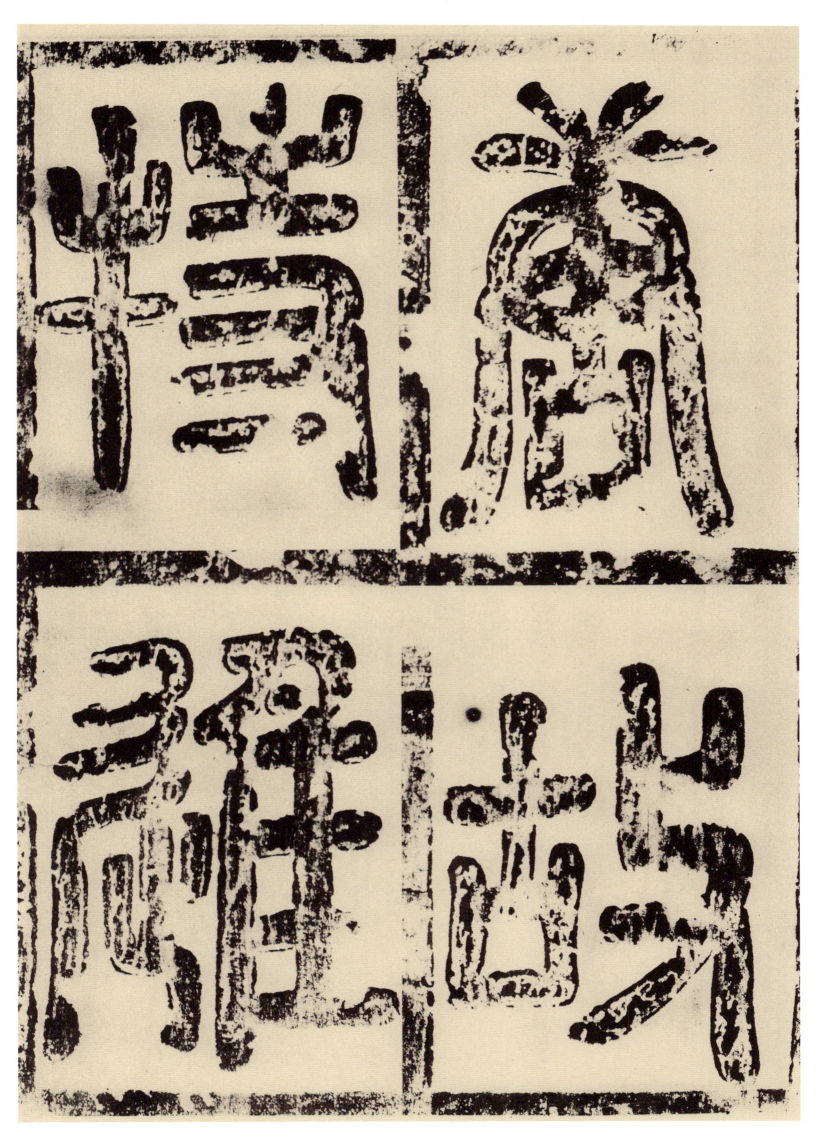

尚书右仆

射虎恭公

温公之碑

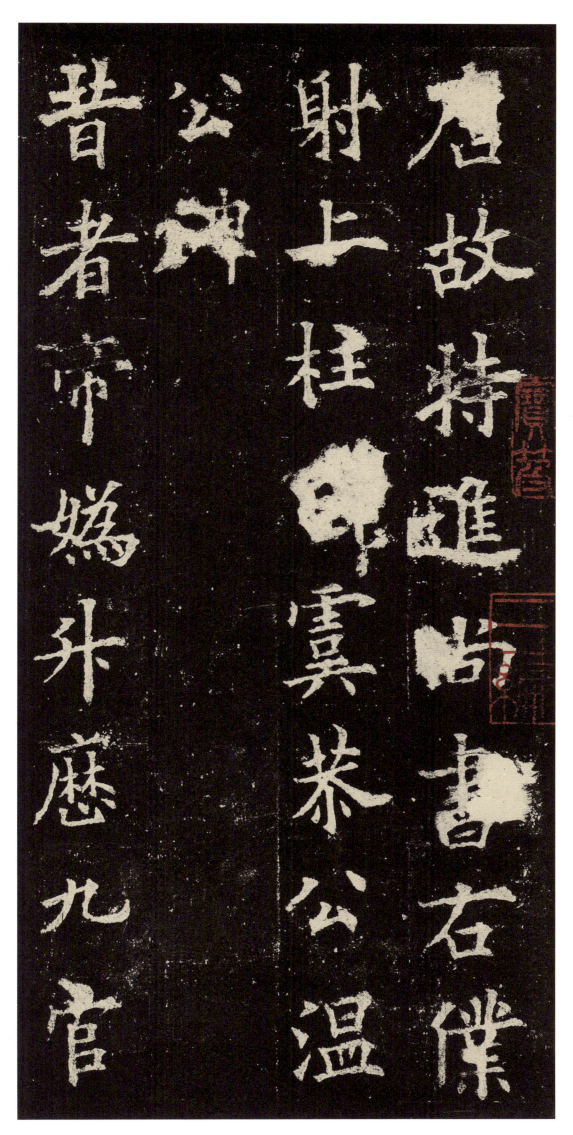

唐故特进尚书右仆射上柱国虞恭公温公碑 昔者帝妫升历 九官

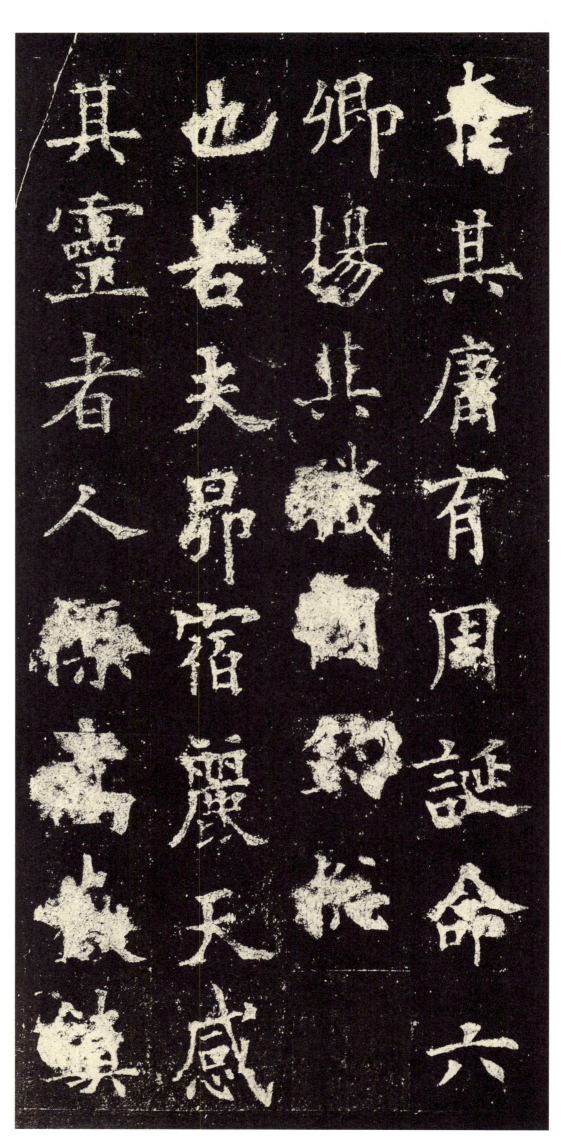

奋其庸 有周诞命 六卿扬其职 国钧总于 也 若夫昴宿丽天 感其灵者人杰 嵩岳镇

地 降其神者国桢 临 系姬文之远胄 派唐叔之遥源 食邑河内 世功开其绪 著

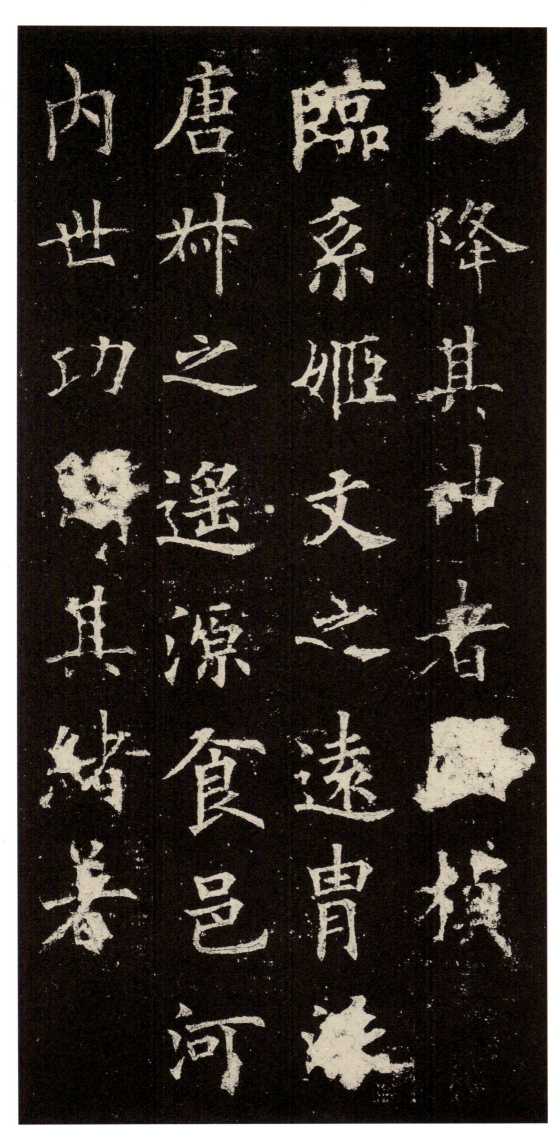

祖裕 魏太中大夫 言为准的 行成表缀 廊庙翘首 搢绅结辙 不显于当时 颍川陈

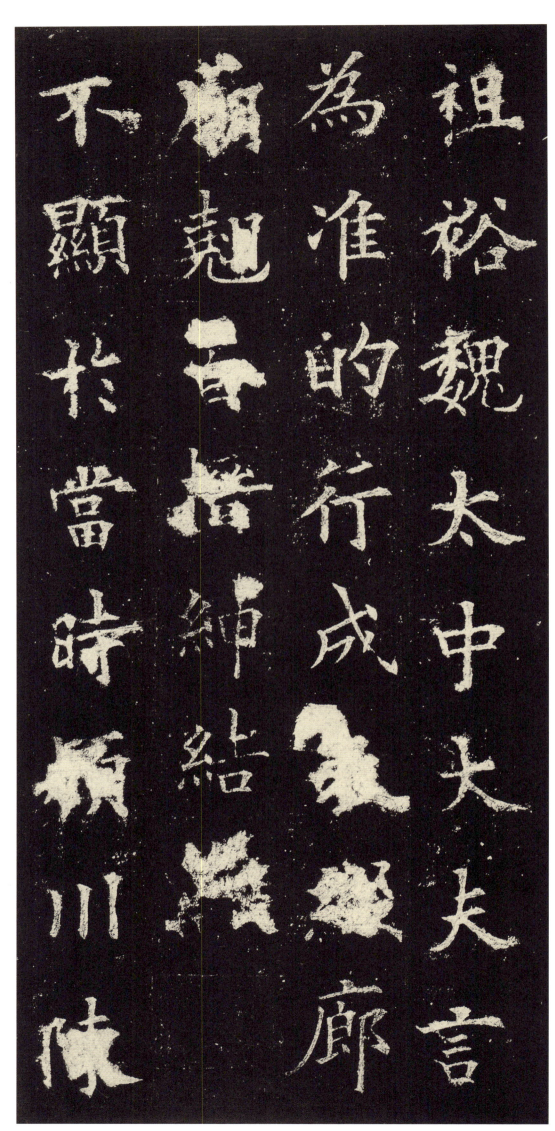

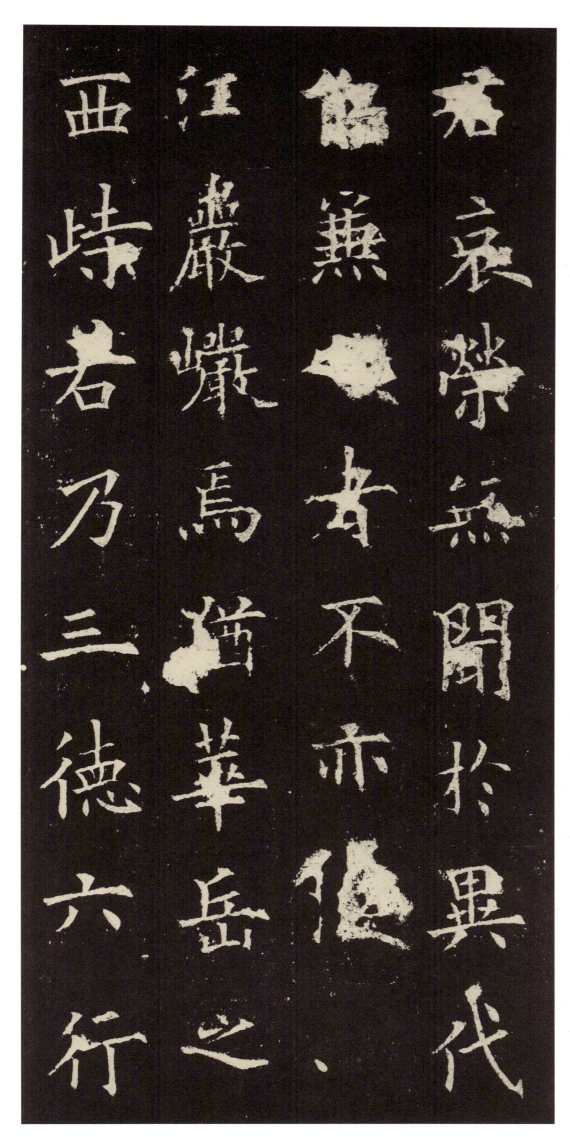

能兼之者 不亦优 注 岩岩焉犹华岳之西峙 若乃三德六

列圣之所重也 地 肇自涓流 是以平津筮仕 由宾王而佩印 文终创业

牢笼多士 太子洗马李纲 直道正辞 羽仪海内 并下堂见礼 敛笏凤池 垂绅鸾阁

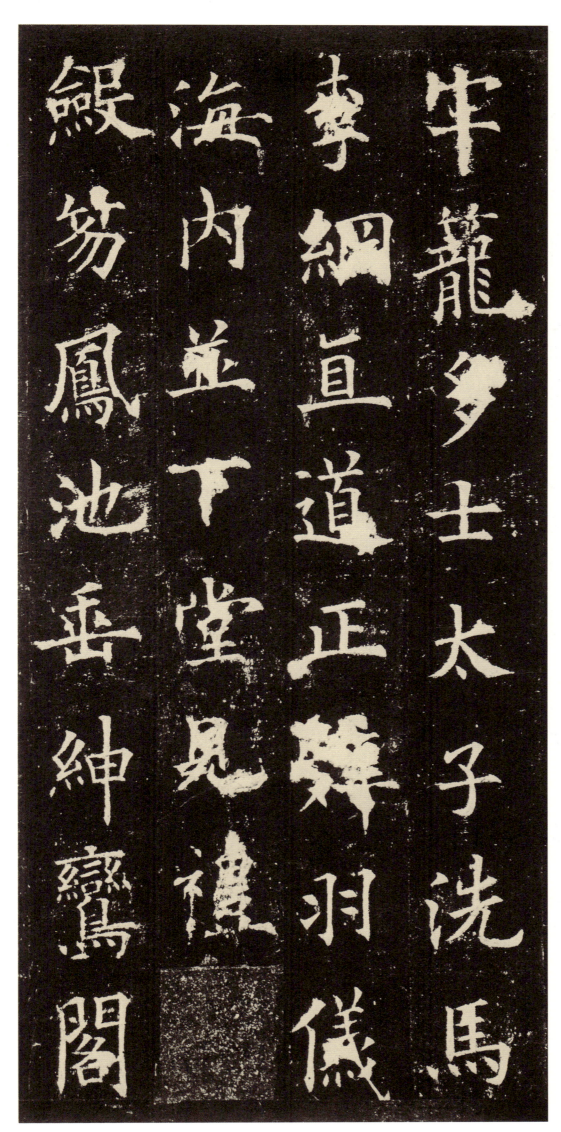

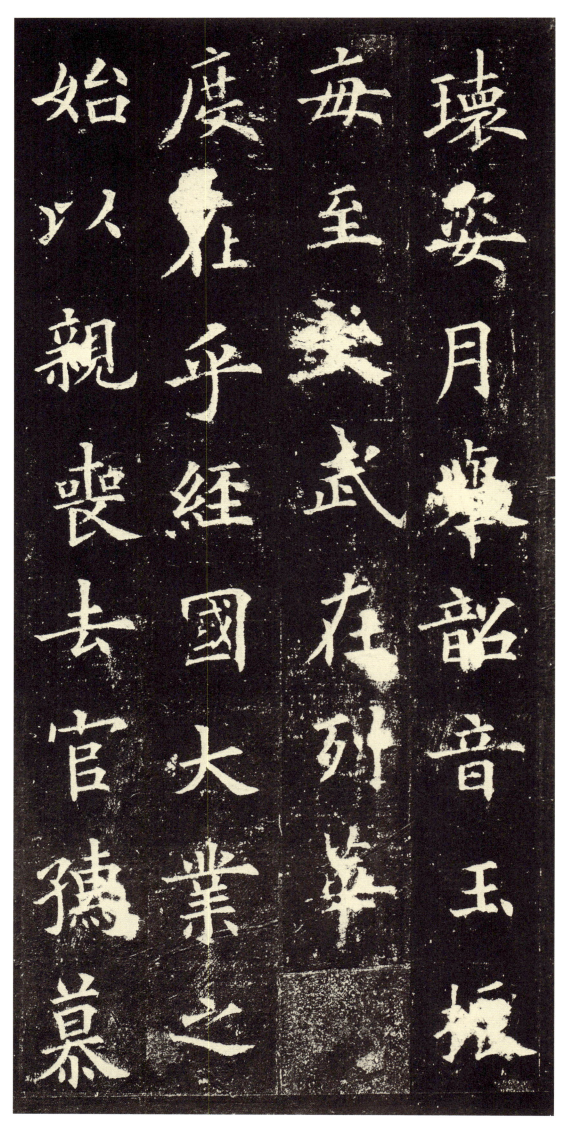

瑰姿月举 韶音玉振 每至文武在列 华裔度 在乎经国 大业之始 以亲丧去官 孺慕

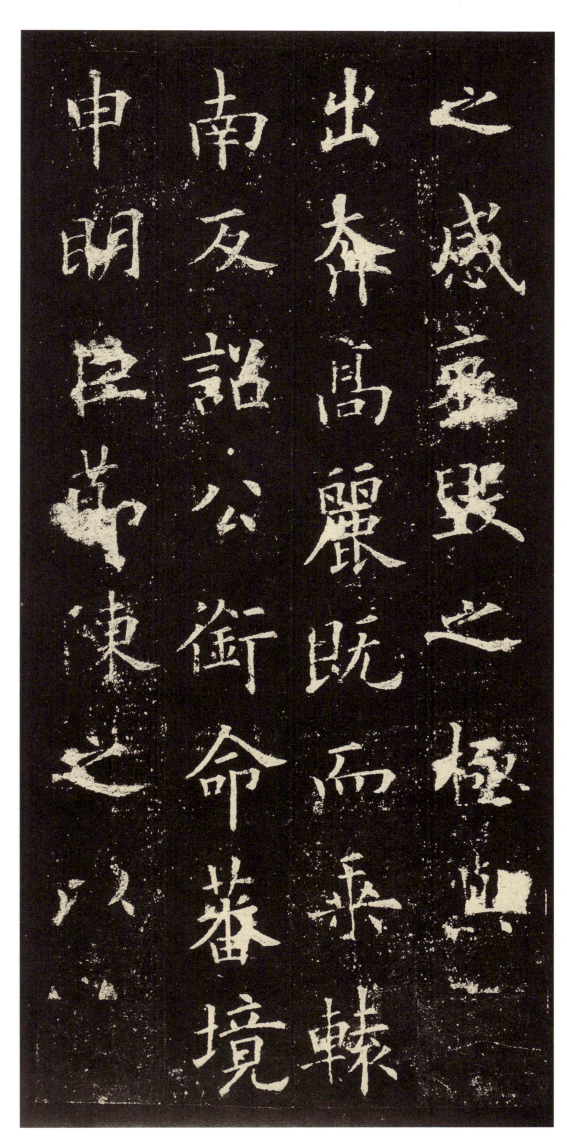

之感 哀毁之极 出奔高丽 既而乘辕南反 诏公衔命蕃境 申明臣节 陈之以逆

拥节 无功于月氏 又以公为东北道招慰大使 属天地横溃 之鼎 艾绶银章 弓旌

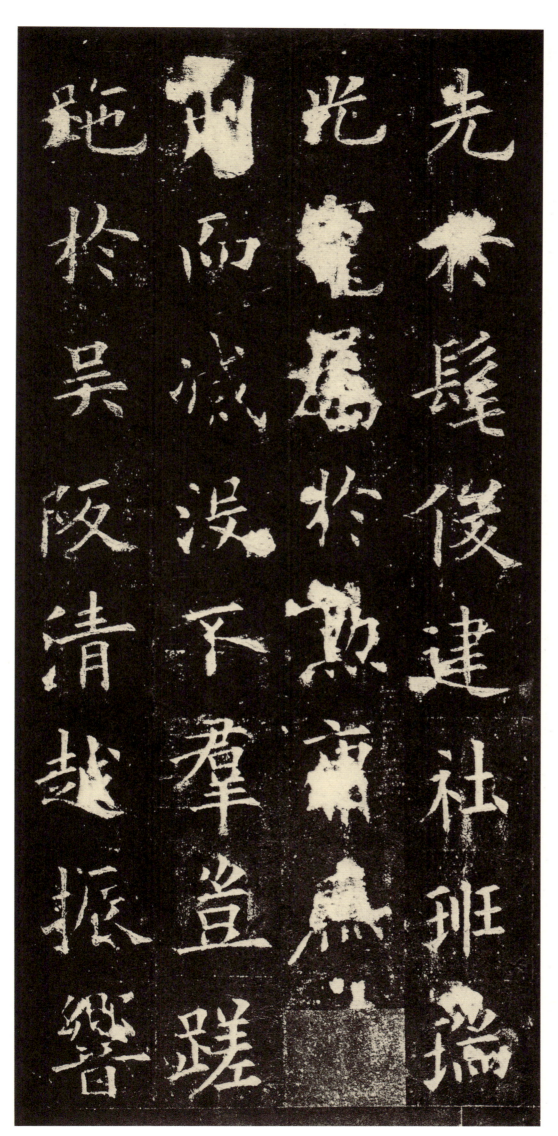

先于髦俊 建社班瑞 光宠属于勋庸 庶绩□刑 而灭没不群 岂蹉跎于吴阪 清越振响

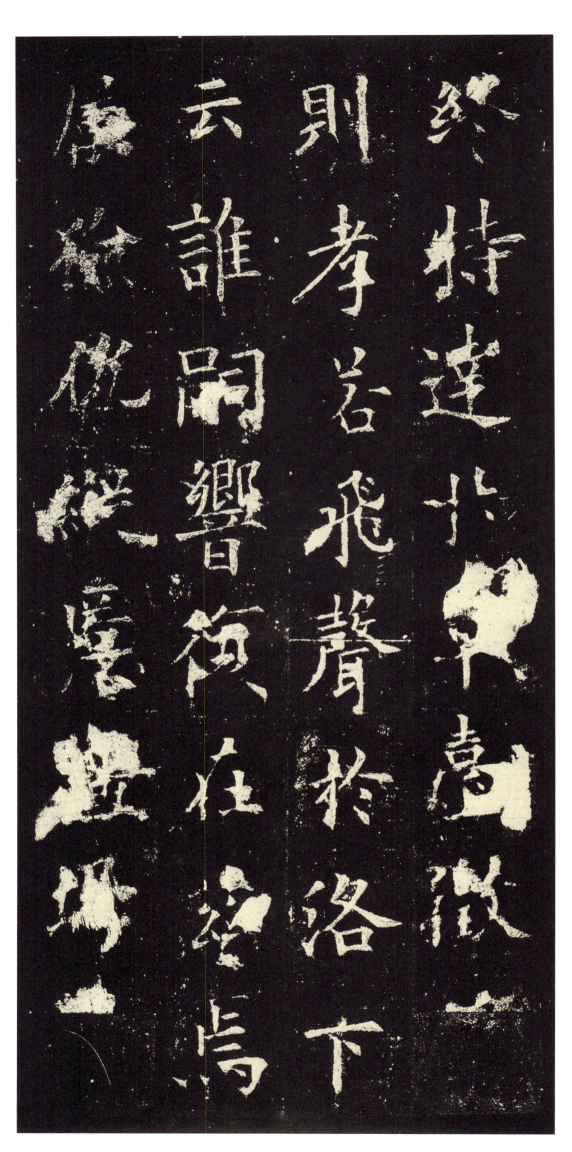

终特达于章台 徵[为]则孝若飞声于洛下 云谁嗣响 复在兹焉 属猃狁纵慝 疆场因

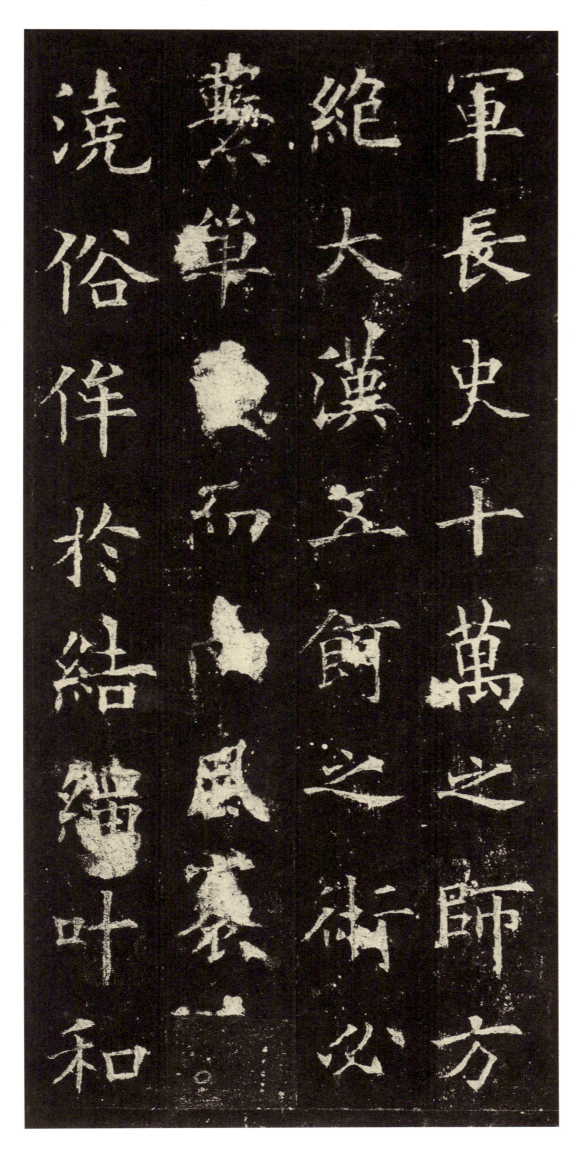

军长史 十万之师 方绝大汉 五饵之术 必系单于 而南风襄国 浇俗侔于结绳 叶和

万邦 远夷同于编户 威慑龙瀚 泽浸龟沼 公望为时宗 才称王佐 鸿翼所渐 自回溪

而薄九霄 骥足既驰 爵命日隆 宠禄岁厚 犹司马之四至 慈明之十旬 乃以维官行

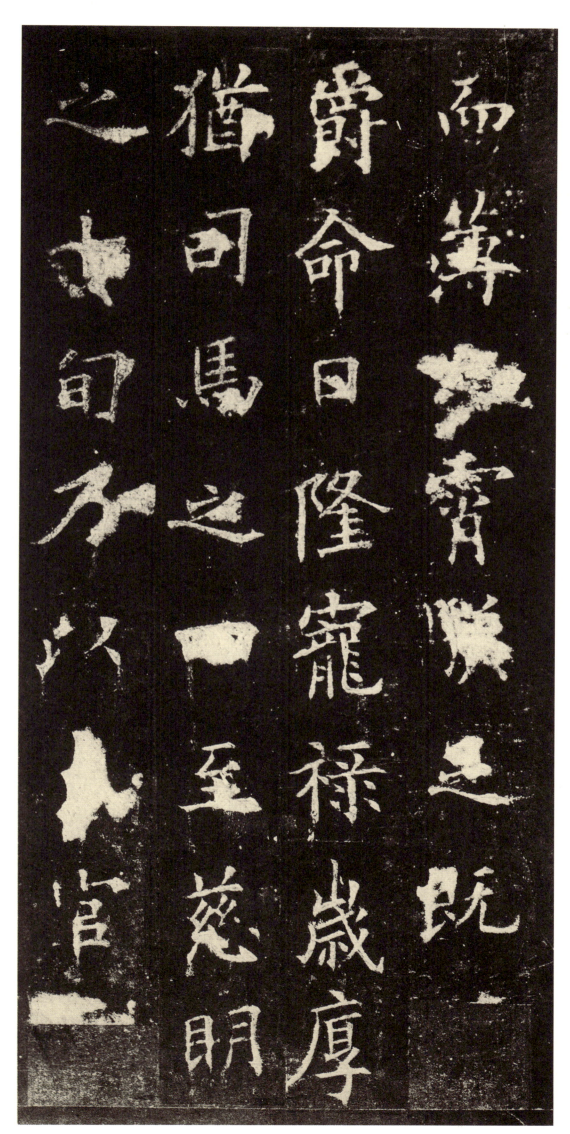

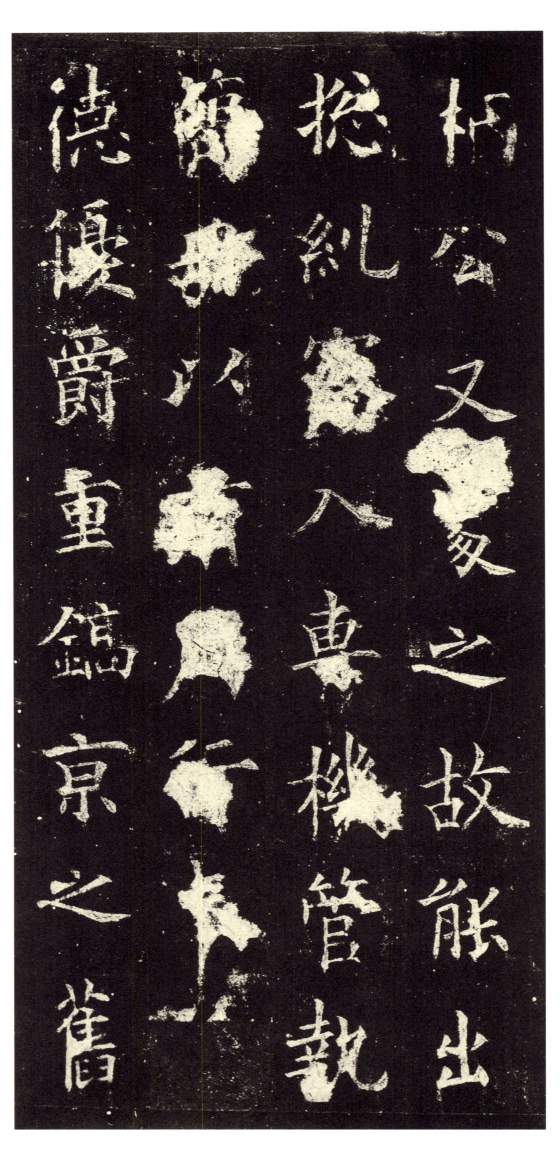

柄　公又处之　故能出总纠察　入专机管　执简册以肃周行　奉丝德优爵重　镐京之旧

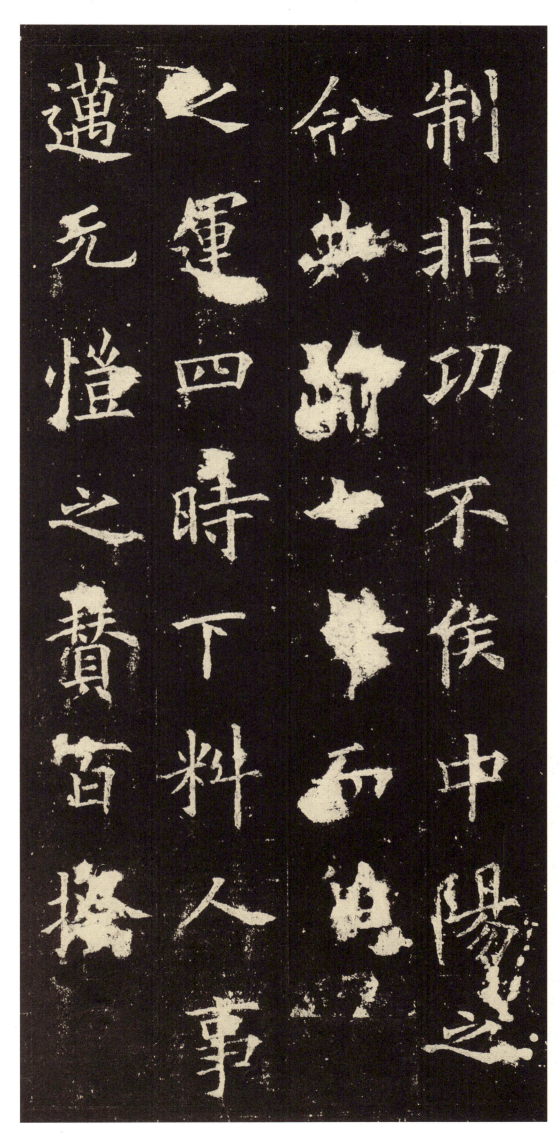

制 非功不侯 中阳之令典 逾七俞而兼二 之运四时 下料人事 迈元恺之赞百揆

圣朝钦若前典 宪章□道 勤行而不倦 历选前哲 仰止而无怠 是以忠允宽裕 怀囚恭

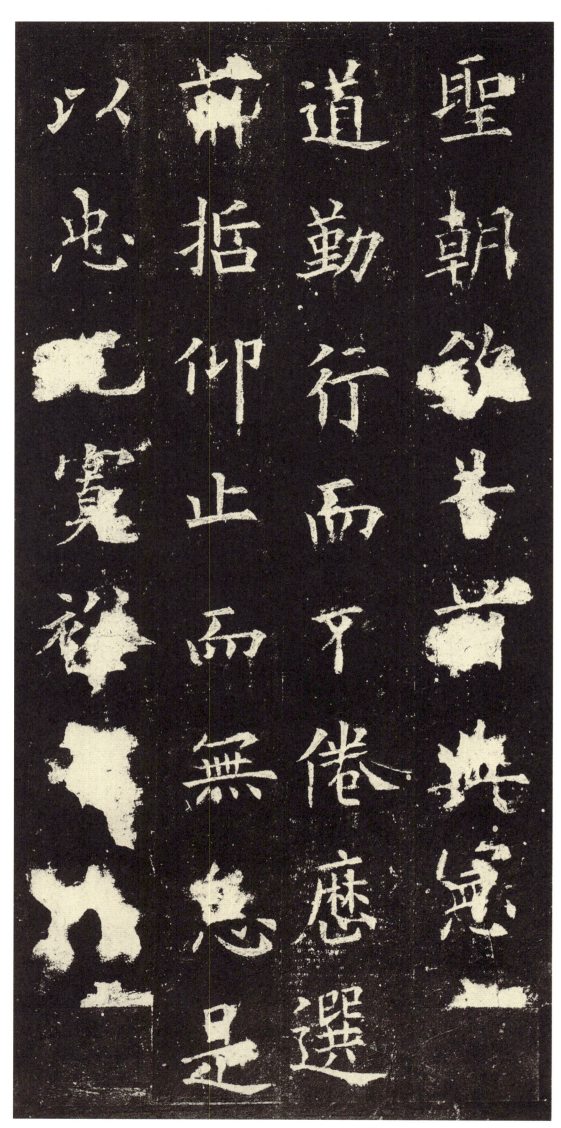

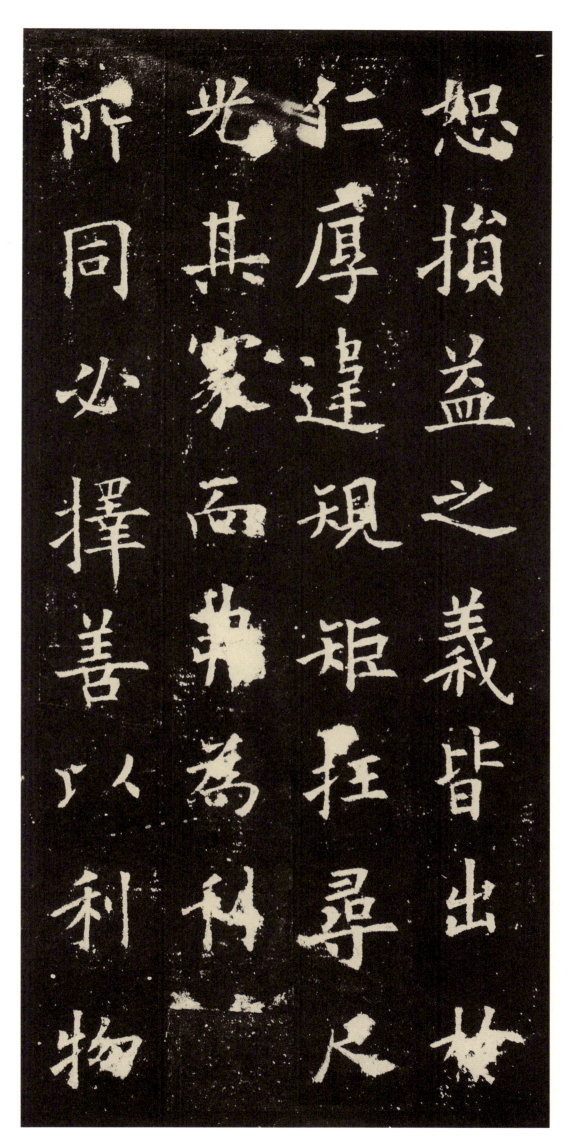

恕 损益之义 皆出于仁厚 违规矩 拄寻尺 光其家而弗为 利社所同 必择善以利物

意之所异　不是己而违人　辟德义为宫[图]　约以孝敬之道　移于哲兄　行慈惠之心　洽

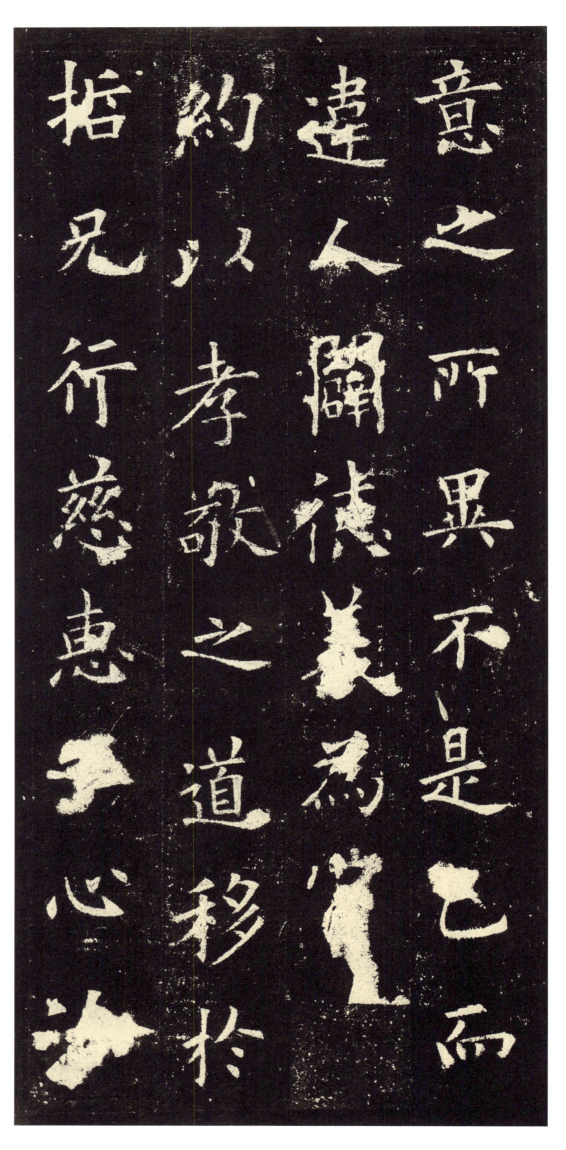

于犹子 允所谓朝廷 陈其方技 逯辅德愆报 弥留旷旬 两楹之奠既兆 二竖之灾

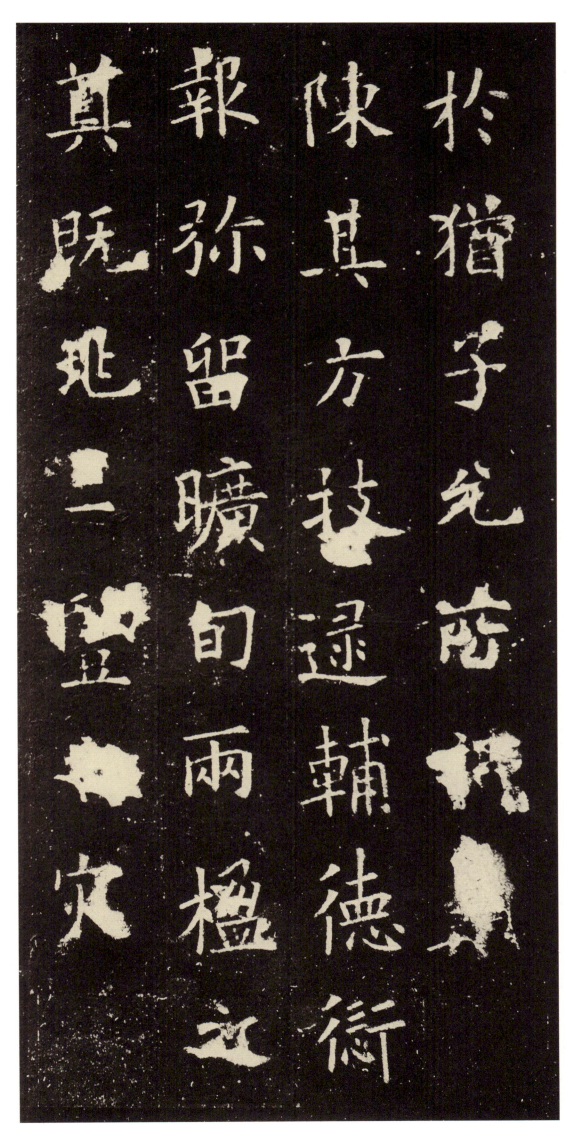

忘于举能 子颜启足 情存于慎敕 眇焉千载 于斯一揆 六月 诏民部尚书莒国公

唐俭 工部侍郎卢义恭护丧 行中书侍郎之侧 并给东园秘器 赙赠二千段 丧葬所

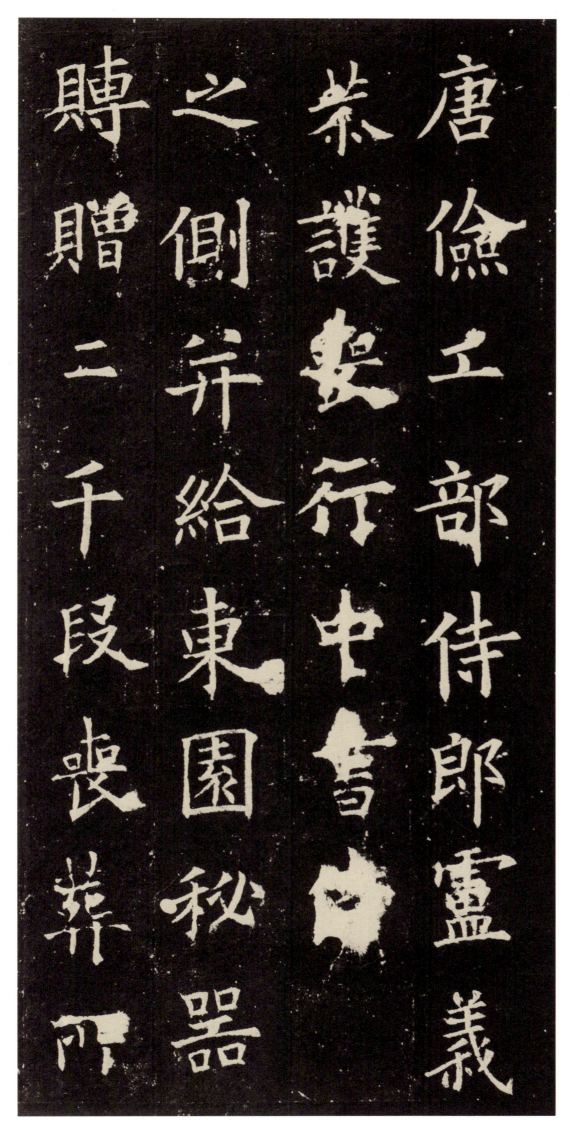

须 并令官给 子祖送也 密陵当阳 晋朝之贤辅也 虽复卿云摛思 班尔运奇 勒铭

蔼蔼高门 世膺显命 堂堂盛德 家袭余庆 抗节飞英 扶危流咏 围儒墨 非马擅奇 雕

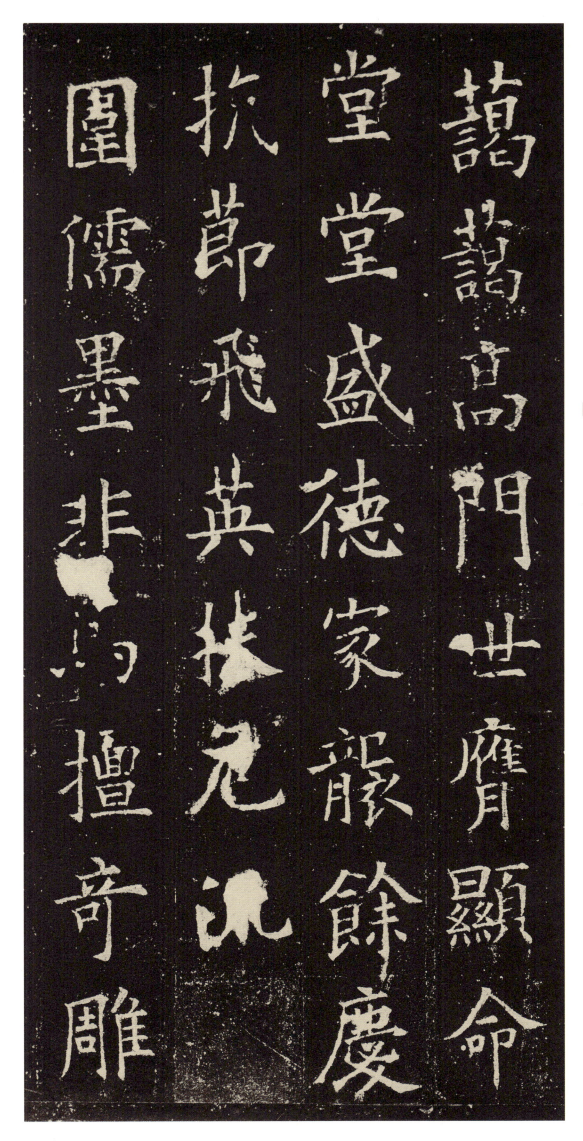

龙贻则 发迹素里 驰声上国 仲舒扬庭 臣谟德显 定策功宣 纵壑才鶱 搏风初矫 密

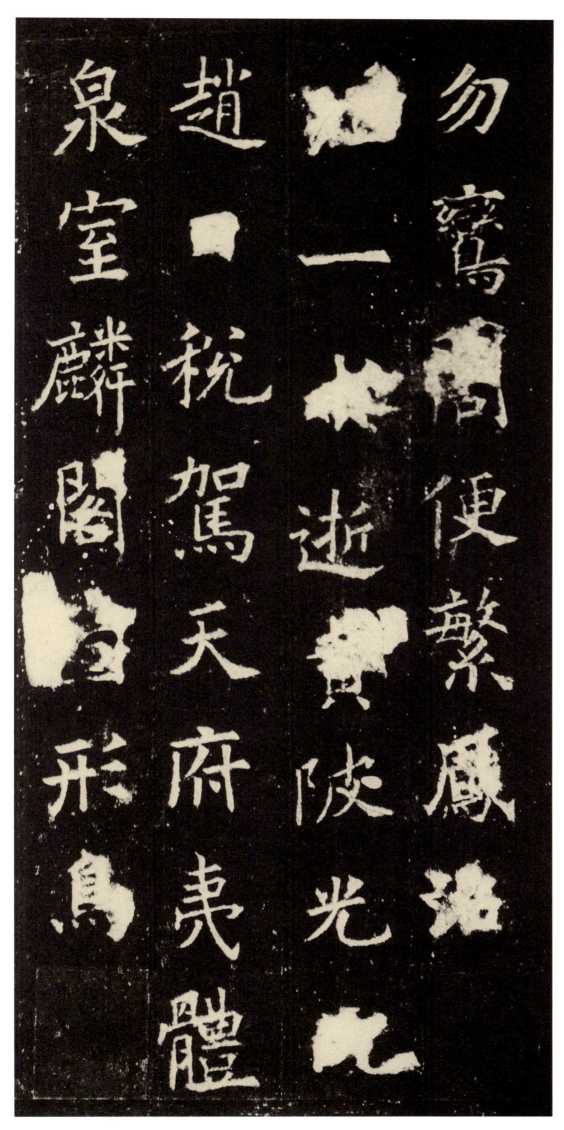

勿鸾阁 便繁凤沼 仲理一 水逝黄陂 光浣赵日 税驾天府 夷体泉室 麟阁图形 乌白

唐故特进尚书右仆射上柱国虞恭公温公碑　昔者帝妫升历　九宫

《化度寺邕禅师舍利塔铭》

全称《化度寺故僧邕禅师舍利塔铭》，也名《化度寺邕禅师碑》，也有称为《邕禅师塔铭碑》。唐李百药撰文，欧阳询书。碑立于唐贞观五年（六三二年），原石久佚。文见《全唐文》卷一四三。贞观五年十一月十六日，立在洛阳，著录首见《墨池篇》卷十七。欧阳询结衔"率更令"。《金石萃编》卷四三引解缙《春雨集》："河南范谭隆兴初跋尾云：庆历初，其高王父开府公讳雍举，使夫石，历南山佛寺，见断石砌下，视之乃此碑，称叹以为全宝。既而寺僧悞以为石中有宝，破石求之，不得，弃之寺后，公他日再至失石所在。问之，僧以实对，公求得之，为三断矣，乃以数十缣易之以归，置里第，赐书阁下。靖康之乱，诸父取藏之开中。兵后，好事者出之，椎拓数十本已。乃碎其石，恐流散，浙石者皆旦足物也。"是知南末时已残卒不堪。

公元一八九六年（清光绪二十二年），甘肃敦煌石室发现此碑之唐代原拓本，与以后的拓本有所不同，文字虽漫漶，但却保留原刻之行笔风貌，是稀世珍贵拓本，王壮弘《增补校碑随笔》中曾记："光绪廿六年，道士王圆箓于敦煌东南鸣沙山千佛洞发现……碑刻四种，其一为旧拓《化度寺》剪裱残本，存前二百二十六字，至十行'耀秀华宗'止，首页卅九字。后被法国人携带国外，现藏法国巴黎博物馆。余五页为英人斯坦因所得，现藏英国伦敦大不列颠博物院。此属《化度寺碑》帖之最善拓本。"

《化度寺邕禅师舍利塔铭》是欧阳询于七十五岁时所书，作风老而弥精，有北方书风之艺术意象，点画自然。期间亦有南朝书风之痕迹。北方书风表现了"欧体"雄健刚直之骨力；南方书风则表现"欧体"典雅丽泽之丰神。南北书风刚剂而成一体。《化度寺碑》结字之稳健凝重，除却虞世南，为初唐书法所未见。《化度寺邕禅师舍利塔铭》的书写特点，集中表现了欧阳询所创立的"欧体"艺术流派的审美特点。

《化度寺碑》书法笔力雄强，风称"楷法极则"。明郁逢庆《书画题跋记》引赵孟頫跋此碑说："唐贞观间能书者欧阳询率更为最善，而《邕禅师塔铭》又其最善者也。"明人王世贞更以为此碑"精紧，深合体方笔圆之妙"。清杨守敬《学书迩言》评曰："《欧书之最醇古者，以《化度寺碑》为最烜赫。"康有为《广艺舟双楫》以为："《化度》出于《晖福寺》及《惠辅造像记》耳。"按：此碑与《九成宫》仅差一年，因而除了字稍小之外，形神酷肖，下笔、挑出或转折的地方，全都小心收敛，是欧阳询理性规范的极致。只要一看到《化度寺碑》，我们必会惊异于他对自己情绪的控制，总是那么清明、平稳、细致、充分、正确。在结构方面，更是无与伦比的。一点一画也表现得有力、的紊乱、波动。所以，他的一点一画也表现得有力者，以《化度寺碑》为最烜赫。"但是《化度寺碑》似乎比《九成宫》写得更凝练一些，因此，《化度寺碑》更为醇古。郭尚先则在《芳坚馆题跋》中特意用了"渊穆"二字，以区别于欧阳询的其他作品。在《化度寺碑》中，欧阳询书法中具有的北方书风，已残留不多了，反而是强烈的自我面目了。从某些用笔特点来看，后来的柳公权似乎得益于此。

道樘方外
晤猨然
禪製曰便
師䫻

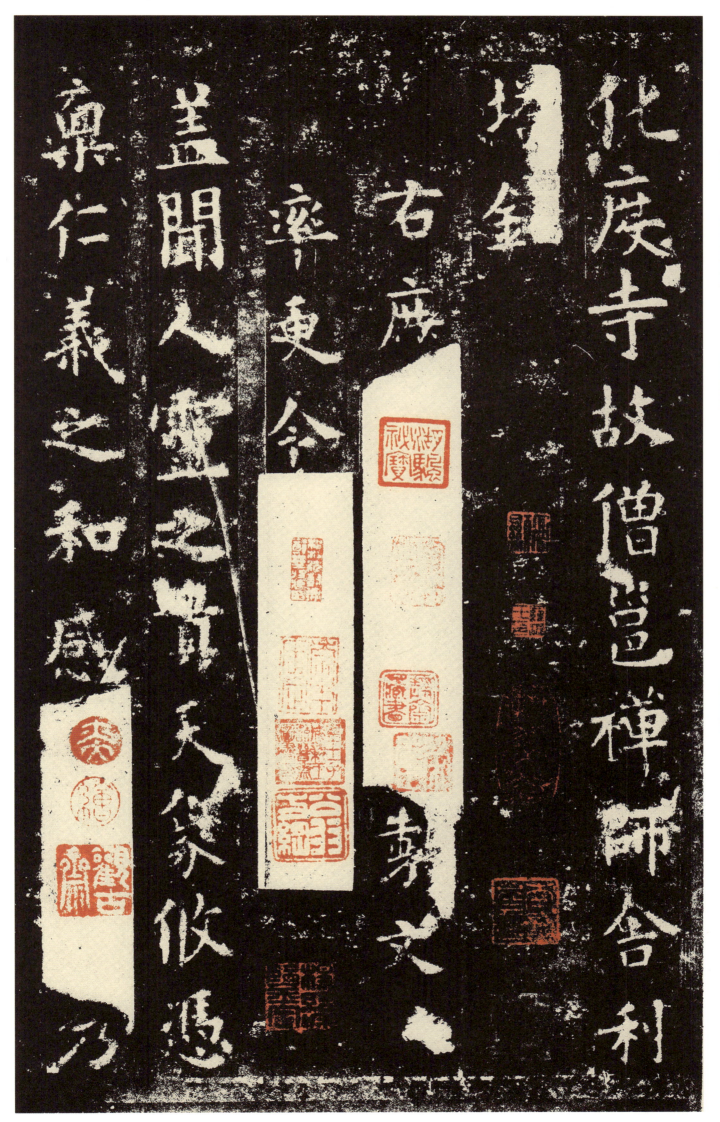

化度寺故僧邕禅师舍利塔铭 右庶子李百药制文 率更令欧阳询书 盖闻人灵之贵 天象攸凭 禀仁义之和 感山川之秀

穷理尽性 通幽洞微 研其虑者白端 宗其道者三教 殊源异轸 类聚群分 或博而无功 劳而寡要 文胜则史 礼烦斯黩 或控鹤乘鸾 有系风之谕 餐霞御气 致

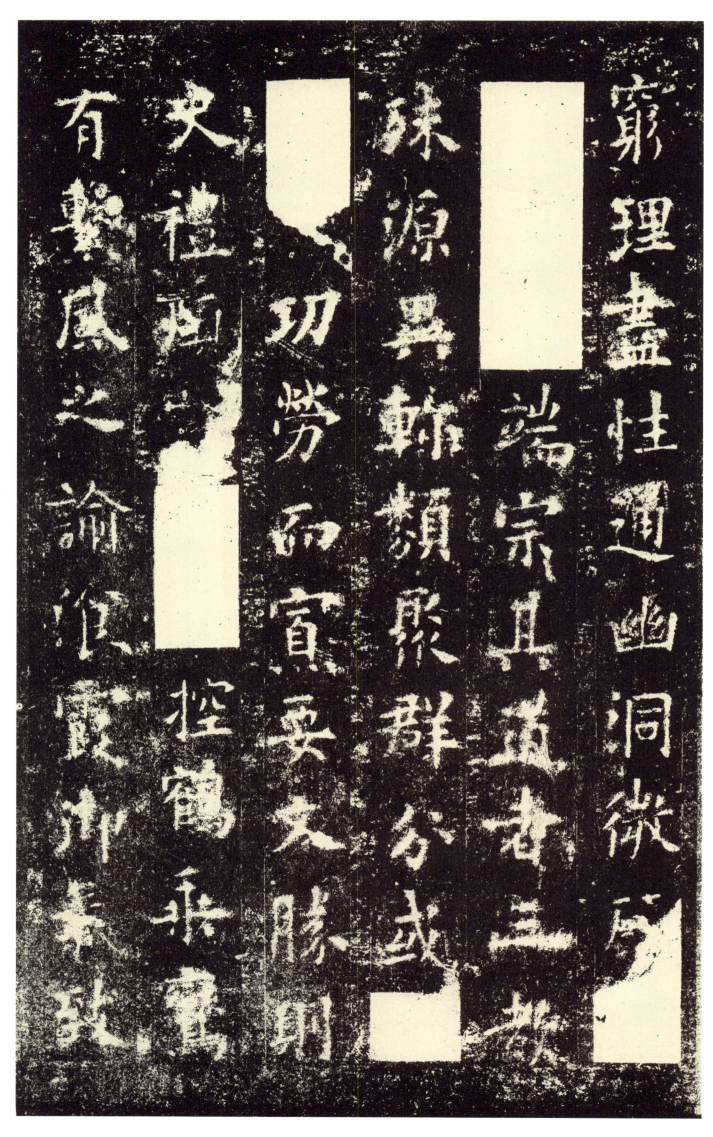

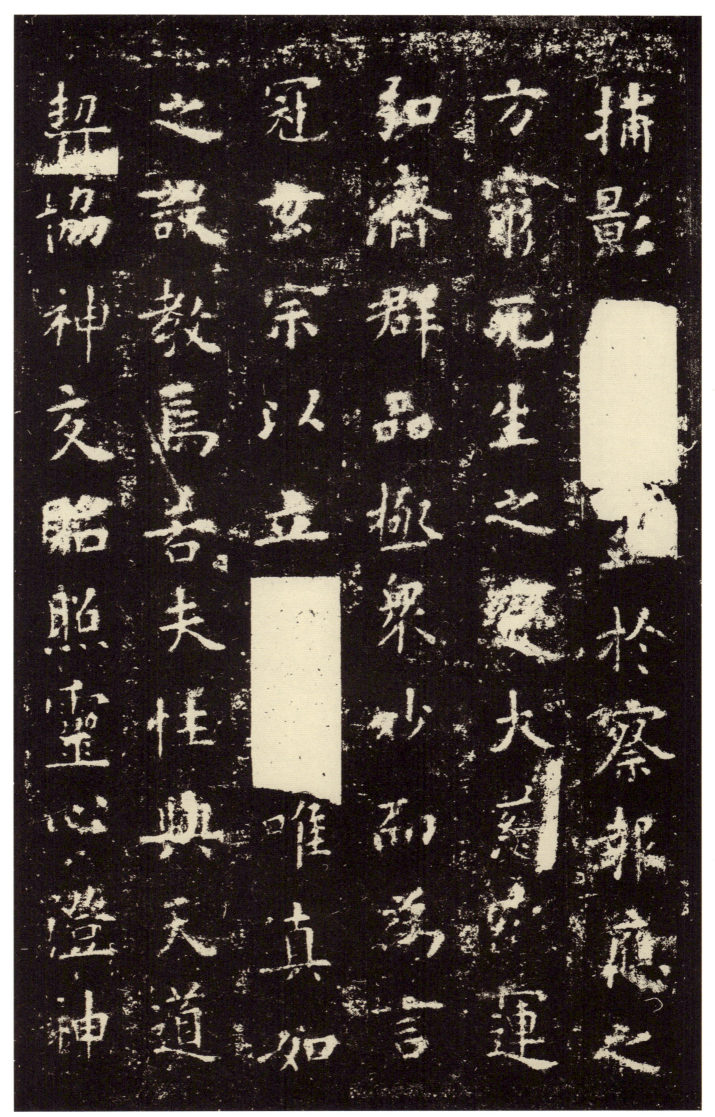

捕影之讥　至于察报应之方　穷死生之变　大慈广运　弘济群品　极众妙而为言　冠玄宗以立德　其唯真如之设教焉　若夫性与天道　契协神交　贻照灵心　澄神

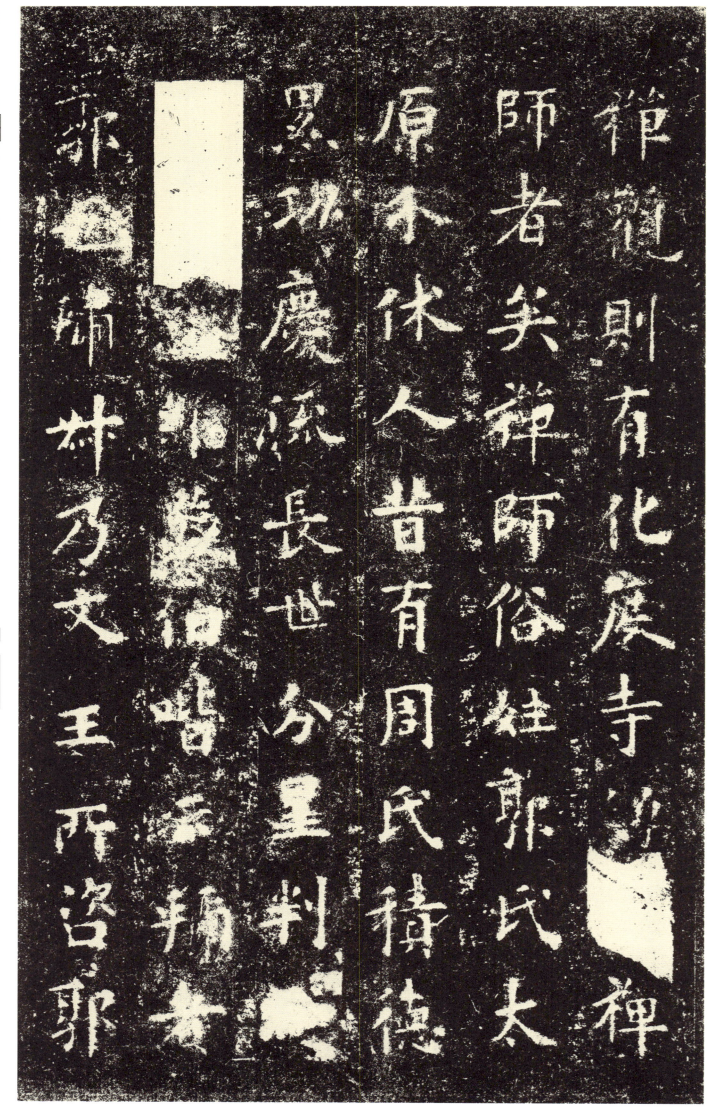

禅观 则有化度寺僧邕禅师者矣 禅师俗姓郭氏 太原介休人 昔有周氏 积德累功 庆流长世 分星判野 大启藩维 蔡伯喈云 虢者郭也 虢叔乃文王所咨 郭

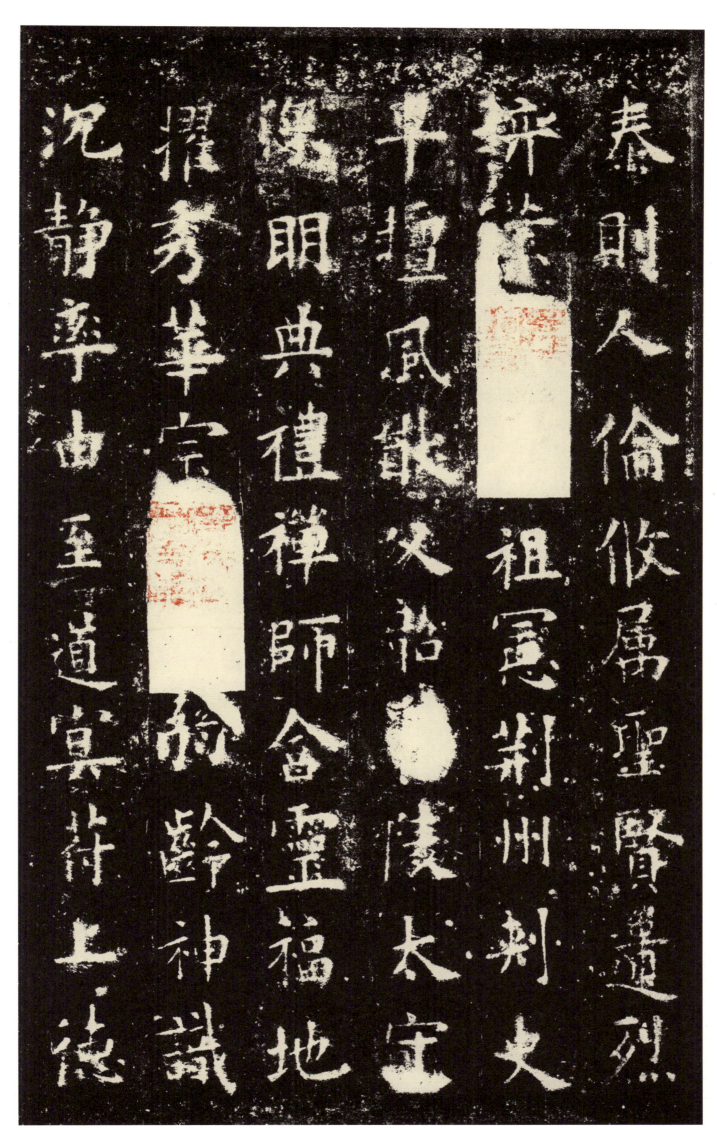

泰则人伦攸属 圣贤遗烈 奕叶重昌 祖宪 荆州刺史 早擅风猷 父韶 博陵太守 深明典礼 禅师含灵福地 擢秀华宗 爰自弱龄 神识沈静 率由至道 冥符上德

因戏成塔 发自髫年 仁心救蚁 始于卯岁 世传儒业 门多贵仕 时方小学 齿胄上庠 始自趋庭 便观入室 精勤不倦 聪敏绝伦 博览群书 尤明老易 恬雅有志

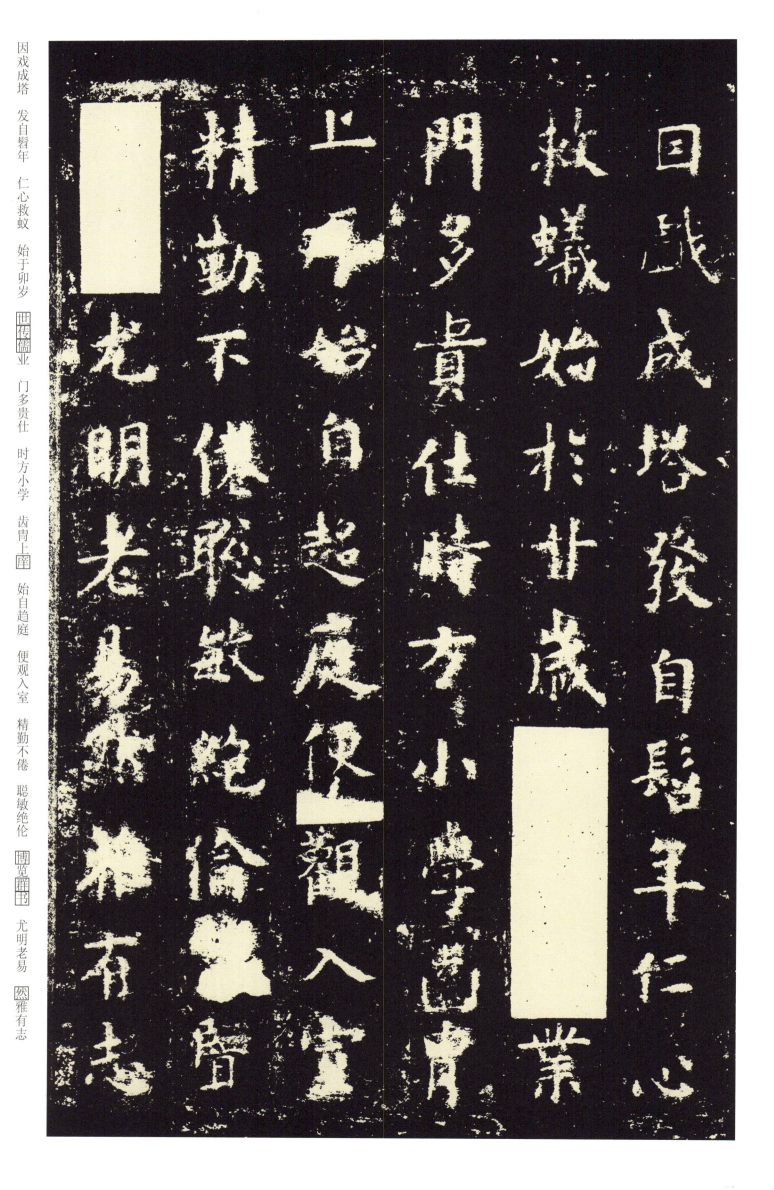

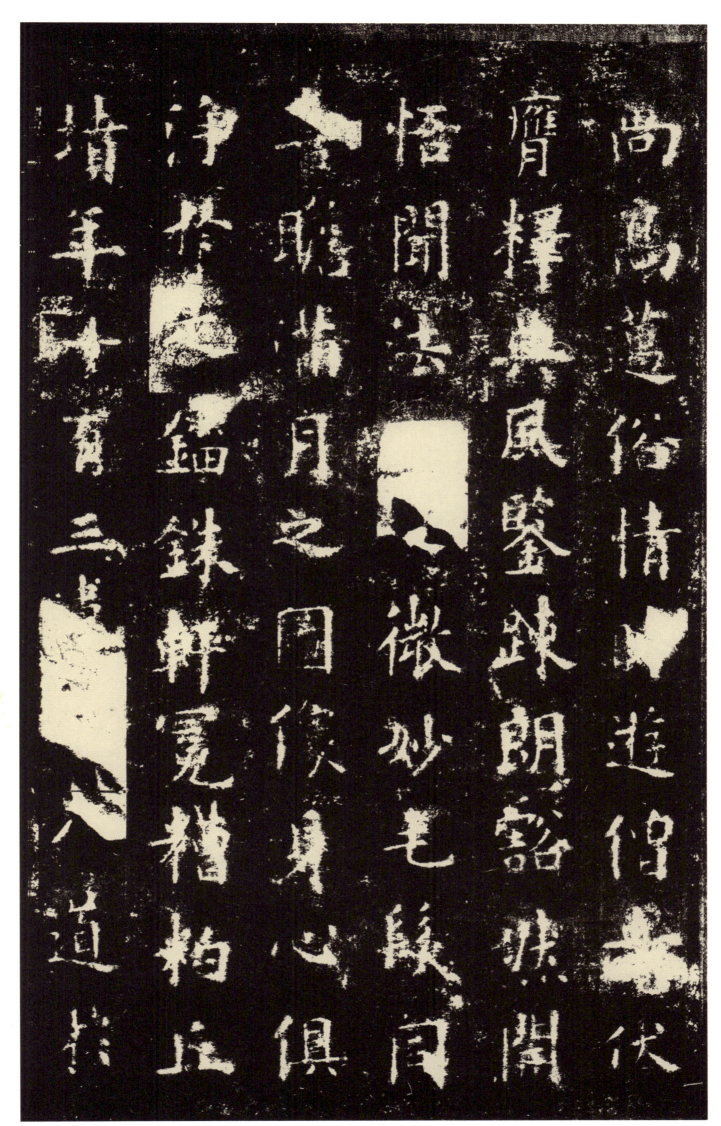

尚 高迈俗情 时游僧寺 伏膺释典 风鉴疏朗 豁然开悟 闻法海之微妙 毛发同喜 瞻满月之图像 身心俱净 于是锱铢轩冕槽粕丘坟 年十有三 违亲入道 于

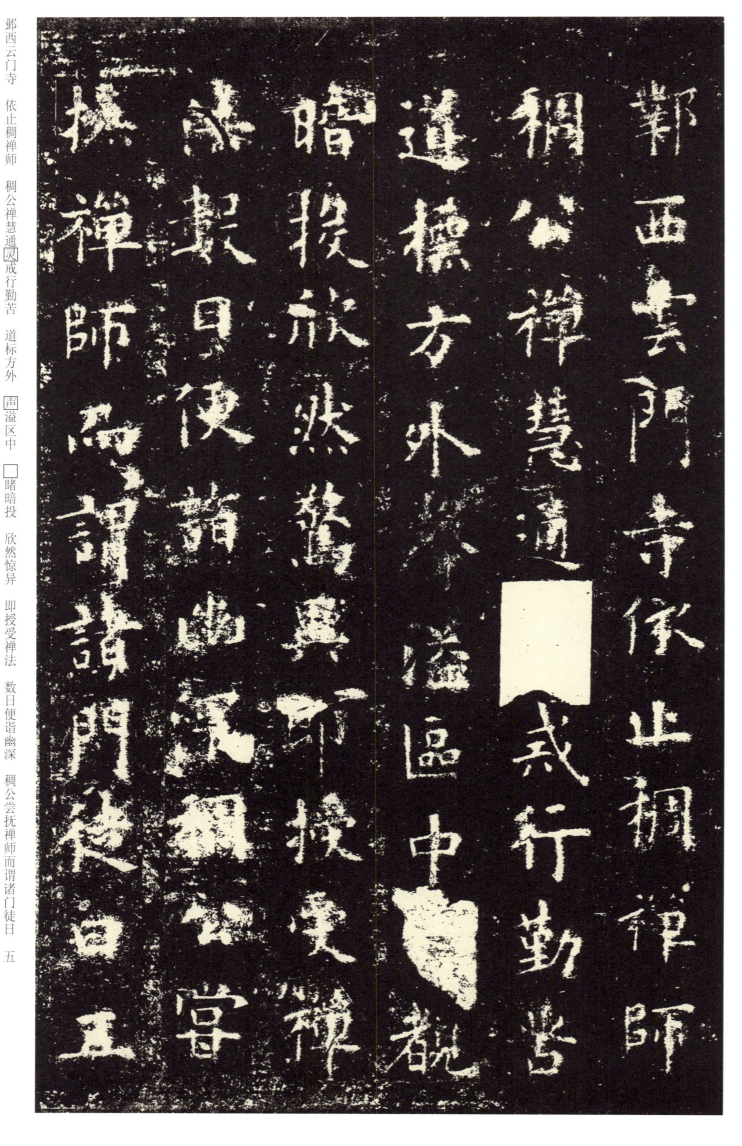

邺西云门寺 依止稠禅师 稠公禅慧通[灵]戒行勤苦 道标方外 声溢区中 □暗暗投 欣然惊异 即授受禅法 数日便诣幽深 稠公尝抚禅师而谓诸门徒曰 五

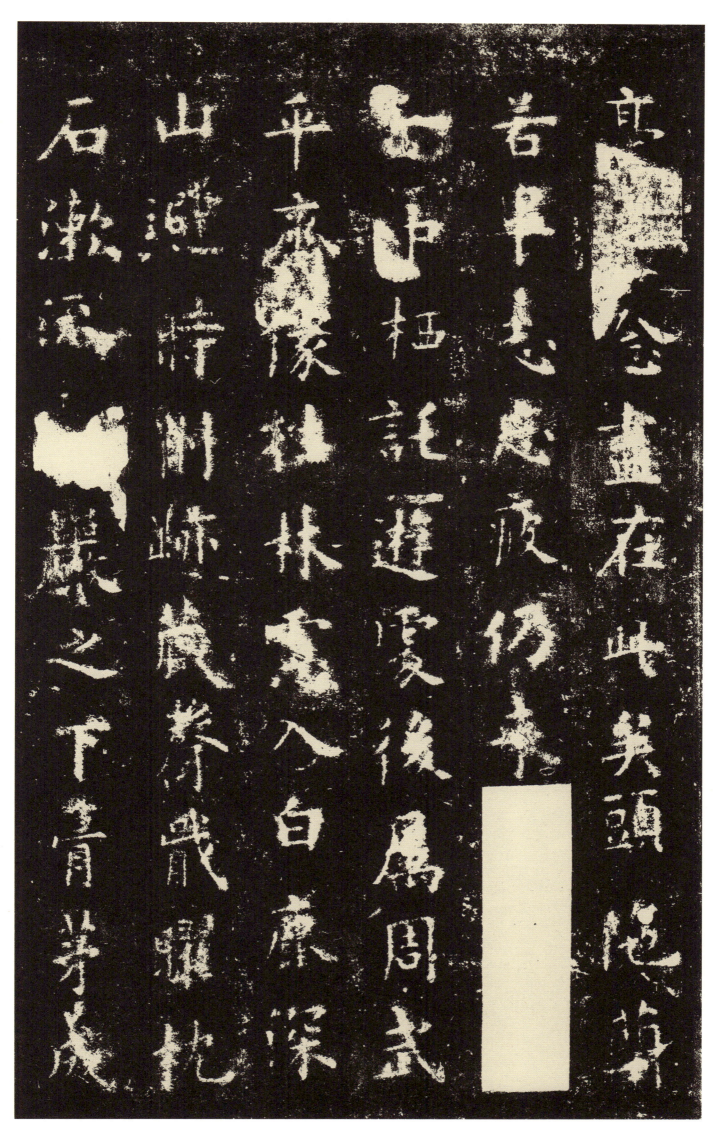

亭□念尽在此矣　头陁兰若　毕志忘疲　仍来□□山？中　栖托游处　后属周武平齐　像往林虑　法綮坏乃　入白鹿深山　避时削迹　藏声戢曜　枕石漱流　□岩之下茸茅成

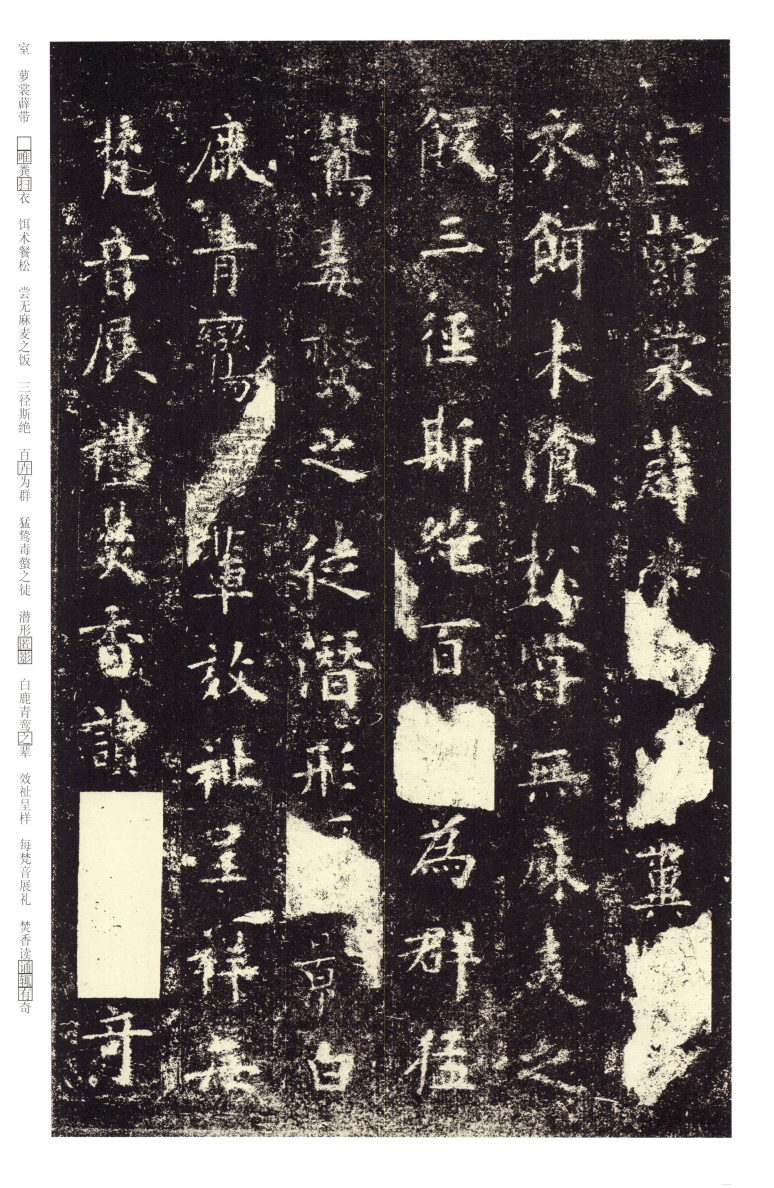

室 萝裳薜带 唯粪白衣 饵术餐松 尝无麻麦之饭 三径斯绝 百囚为群 猛鸷毒螫之徒 潜形匿影 白鹿青鸾之辈 效祉呈样 每梵音展礼 焚香读诵辄有奇

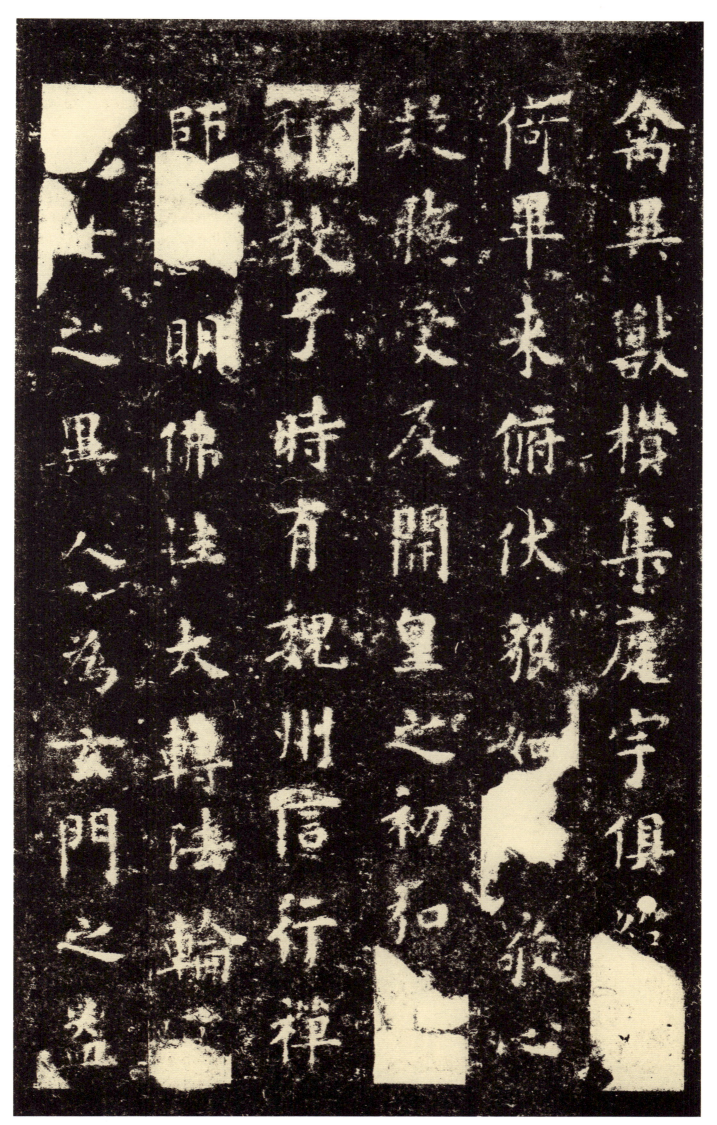

禽异兽 攒集庭宇 俱绝 倚毕来俯伏 貌如恭敬 心疑听受 及开皇之初 弘阐释教 于时有魏州信行禅师 深明佛性 大转法轮 实命世之异人 为玄门之益

以道隐之辰 习当根之业 知禅师遁世幽居 遣人告曰 修道立行 宜以济度为先 独善其身 非所闻也 宜尽弘益之方 照示流俗 弹师乃出山 与信行禅师

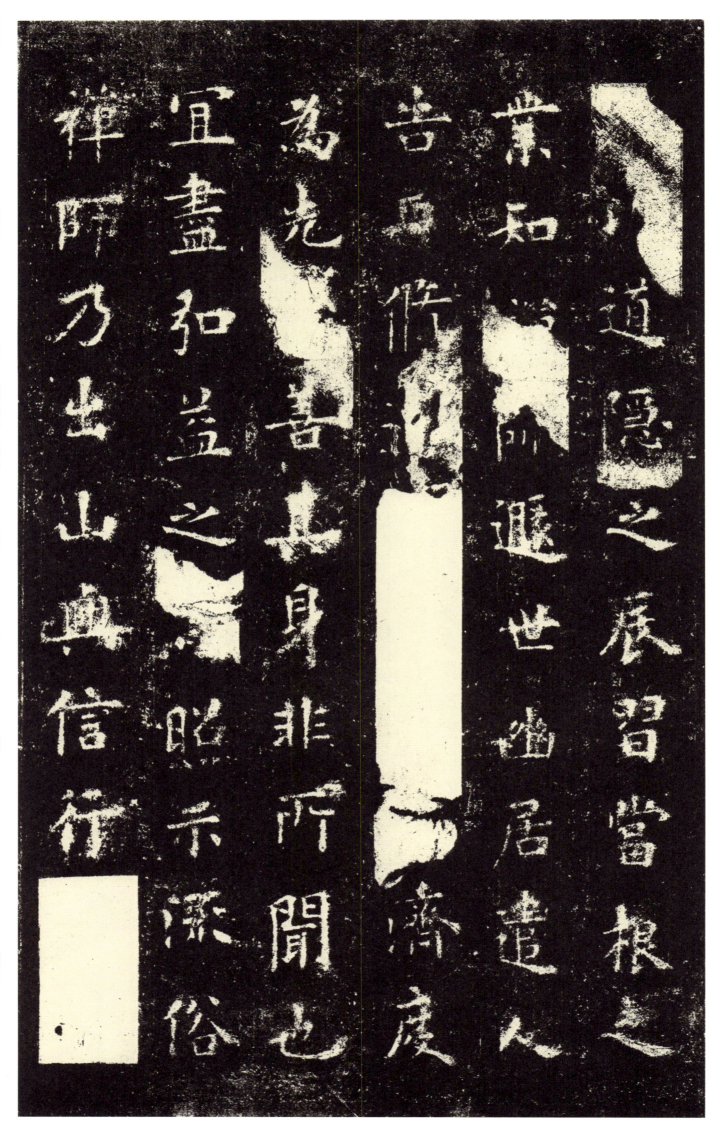

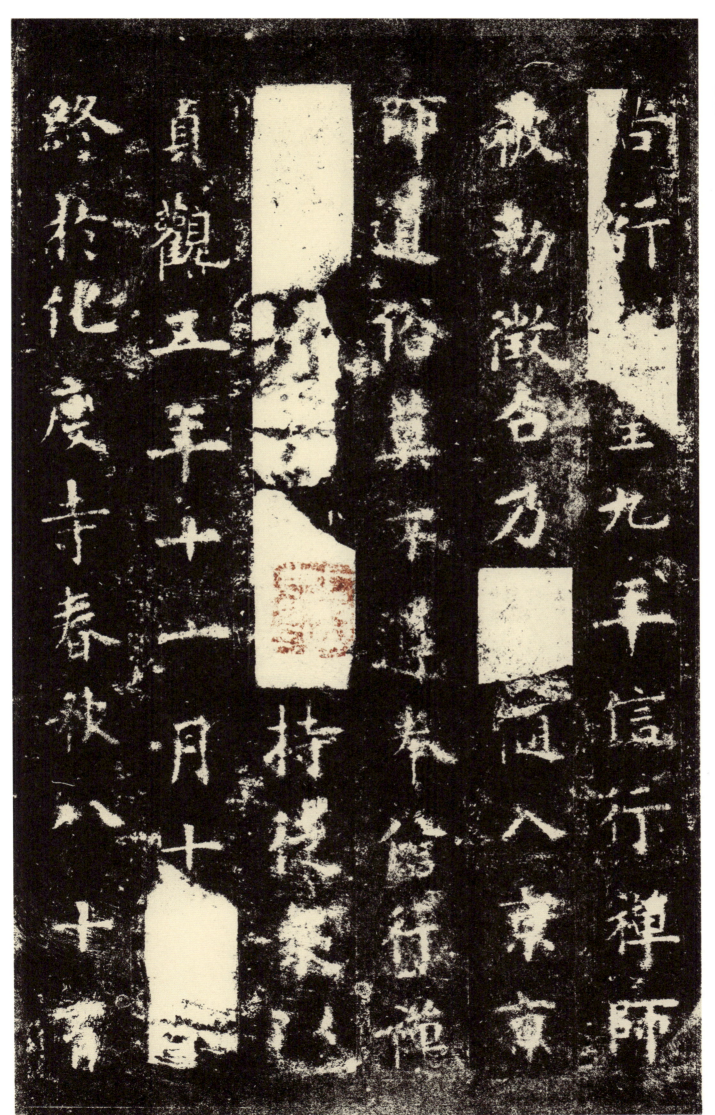

同修苦行 开皇九年 信行禅师被敕征召 乃相随入京 京师道俗 莫不遵奉信行禅师□□□□ 持徒众以 贞观五年十一月十六日 终于化度寺 春秋八十有

九 圣上崇敬情深缯帛追福 即以其月廿二日 奉送灵輀于终南山下鸱鸣埠 禅师之遗令也 徒众等收其舍利 起塔于信行禅师灵塔之左 禅师风

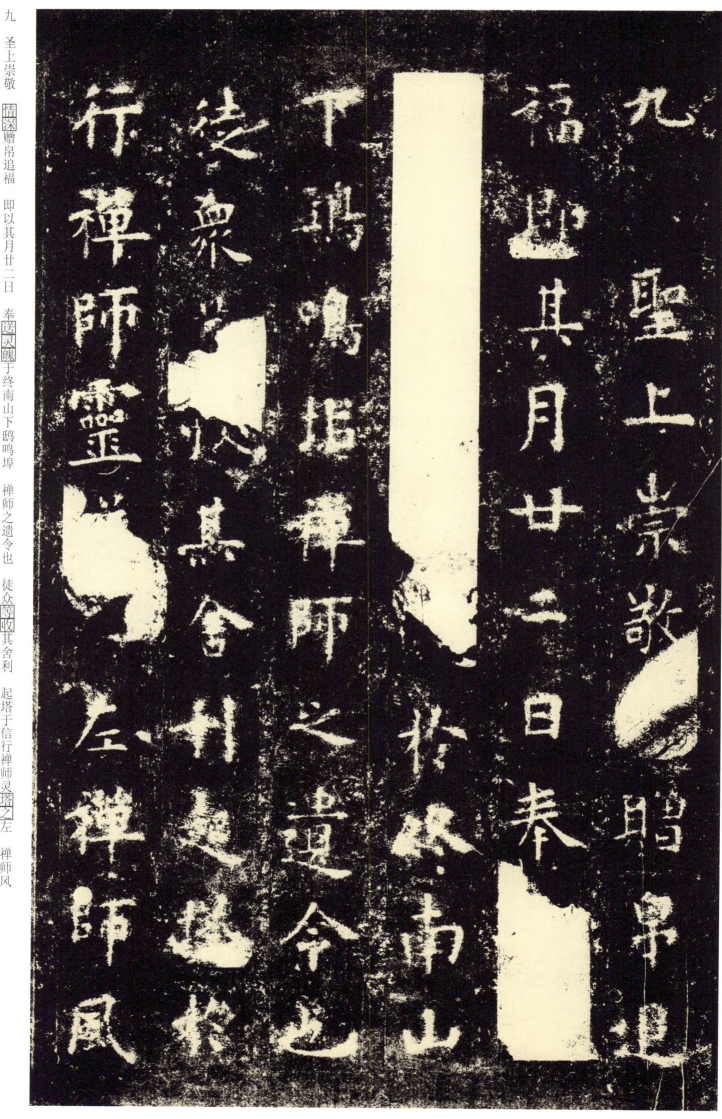

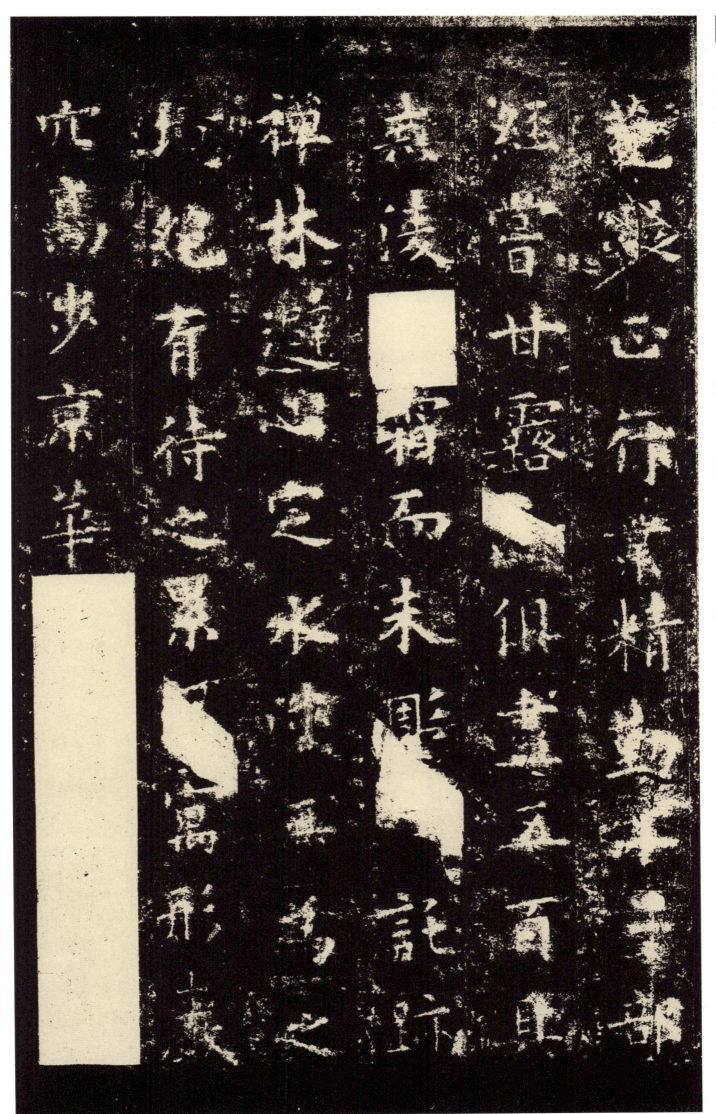

范凝正 行业精勤 十二部经 尝甘露而俱尽 五百具戒 凌严霜而未 凋□托迹禅林 避心定水 泝无为之□ 绝有待之累□ 寓形岩穴 高步京华 常鼻辞屈已

体道藏器 未若道安之游樊沔 对凿齿而自伐弥天 慧远之在庐山 折桓玄之致敬人主 及迁神净土 委质陁林 四部奔驰 十方号慕 罔止寝歌辍相 舍佩捐

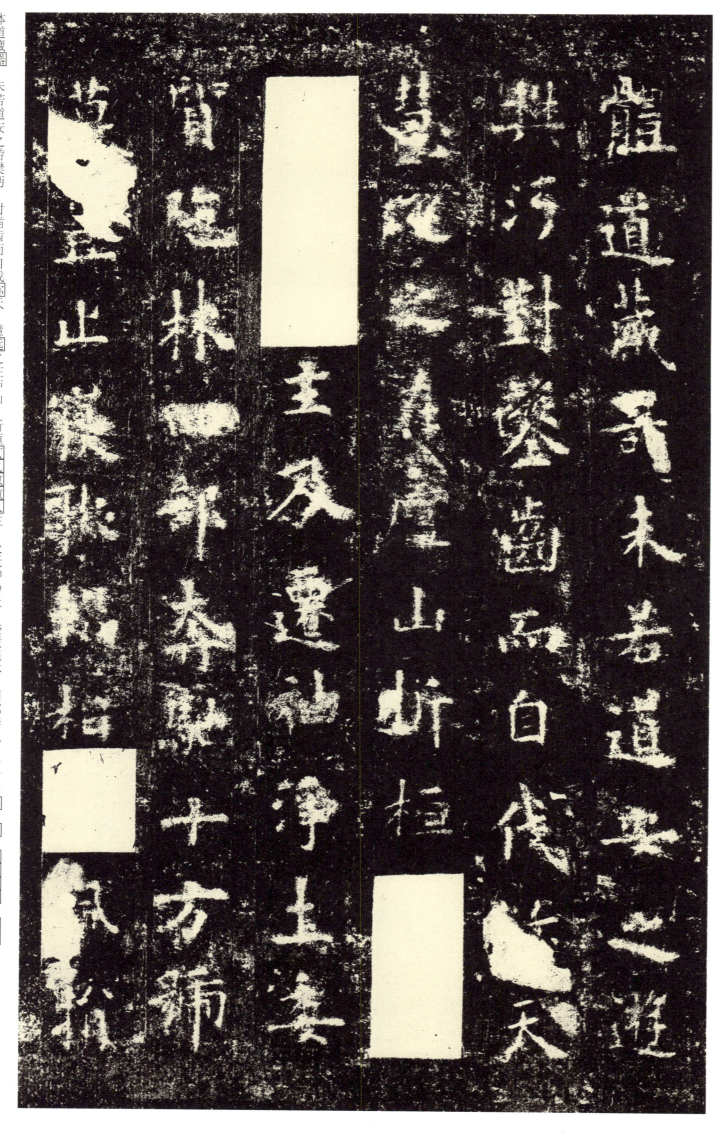

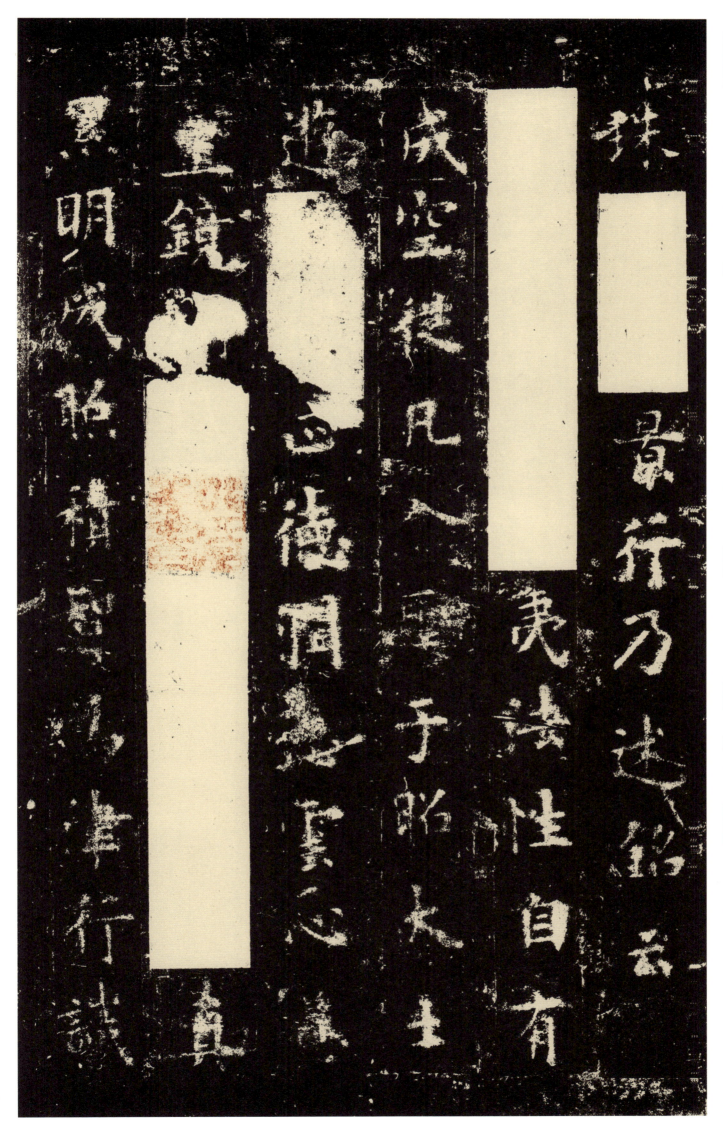

珠而已式昭景行 乃述铭云 绵邈神理 召夷法性 自有成空 从凡人圣 于昭大士 游□正 德润图云 心悬灵镜 □蒙悟道 全俗归真 累明成照 积智为津 行识

悲想禅□□ 观尽三昧 情锁六尘 结构穷窘 留连幽谷 灵应无像 神行匪速 敦彼开导 去兹□□□ 绝有凭群生仰福 风火□ 妄泡雷同奔 远人忘己 真宅

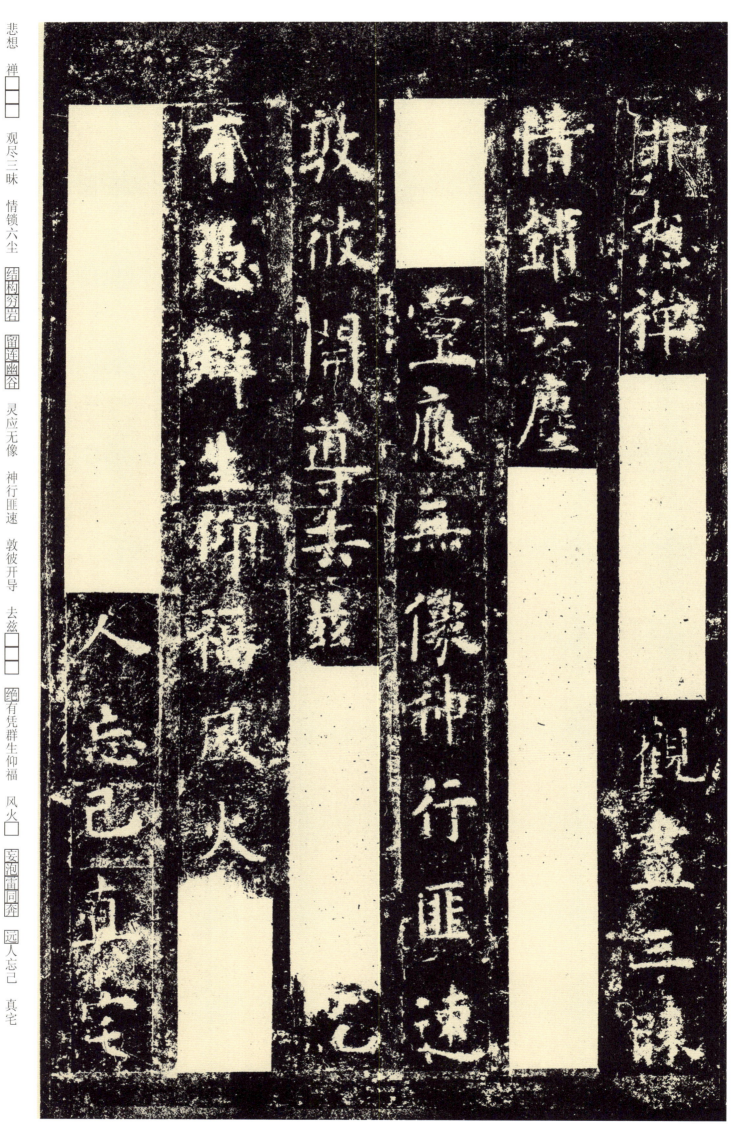

斯存 刹那□ 净域□□□ □乐永谢重昏

（三）行书

《行书千字文》

早期《行书千字文》有三种，一为王羲之临钟繇所书的古千字文，一为萧子范所撰千字文，一为周兴嗣撰千字文，前二种已不传。而欧阳询所书千字文见于著录的共有三本，但存世的仅此一本，可见十分珍贵。是欧阳询根据周兴嗣本所书墨迹，无款。现藏辽宁省博物馆。此《行书千字文》风格儒雅俊秀，风神清朗；结字颀长娟秀，精神独具；用笔来往有法，书写自如；点画无懈可击，笔笔精绝。其风格面貌与《张翰帖》极为接近，当是欧阳询中年时精力弥满时的精品之作。应该说，这通风骨清峻的《千字文》已臻达人们向往的「古淡」的境界，它更少了一分欧书早期作品那种剑拔弩张的火气，已臻老境，也臻化境，出神入妙，难以言表。杨仁恺认为它达到了「上承下载，东映西带，气宇融合，精神洒落」的要求。用墨极浓，却没有绝浓必滞锋毫」的毛病。

帖后仅存王诜跋：「东坡云，欧阳率更书非托于偏险，无所措其奇。其末流遂至李国主辈五降之后，不容弹矣。仆非唯爱此评，又爱其笔札瑰伟，遂白主人而取之。主人自有好事更甚，怜我病更甚，故取之而不拒之也。晋卿书。」按：此本无论从哪方面来看，与欧字所具备的特征都是极为相近的。其中「书」字误书为「画」，而李渊的「渊」字缺笔以避讳。据陈垣《史讳举例》考证，唐碑之中避讳缺笔的，最早见之于高宗乾封元年赠《泰师孔宣碑》。杨仁恺断定此帖为欧阳询早年所书，那就更没有必要避「渊」字讳。徐邦达《古书画过眼要录》在提到本帖时，曾指出，黄伯思《东观徐论》卷上论虞书千字文时说过：「世有欧（阳）率更行书《千文》一卷，乃是集其字为之者。」所述不知是否此卷。

此本《行书千字文》可以充分感觉到欧阳询在书写时，点画勾趯，谨严有致，他将个别的点画和结构加以夸张，为一捺（反捺）的疏朗洒脱，宝盖头的取下抑平衡之势，以及弯钩的二王笔法等等，都让人感觉到畅达处尽舒其势，含蓄处尽敛其趣，一张一弛，一收一放，方才体现出欧阳询在处理手法上的高超的美学理念。欧阳询早年取法以北碑为主，故其作品大抵雄强刚健，到了中晚年，其竭尽所能地吸纳魏晋风韵，将之糅合，方能出现像《行书千字文》这样亦雄亦秀，亦刚亦柔的作品。欧阳询作书时恭谨严肃，一笔不苟，故而能在用笔时做到随势抽锋，无施不可，让人感觉到其作品高华浑穆，气象万千，有大家风范，令人叹服。

千字文　敕员外散骑侍郎　周兴嗣次韵　天地玄黄　宇宙洪荒　日月盈昃　辰宿列张　寒来暑往　秋收冬藏　闰余成岁　律吕

调阳　云腾致雨　露结为霜　金生丽水　玉出昆冈　剑号巨阙　珠称夜光　果珍李柰　菜重芥姜　海咸河淡　鳞潜羽翔　龙师火帝　鸟官人皇

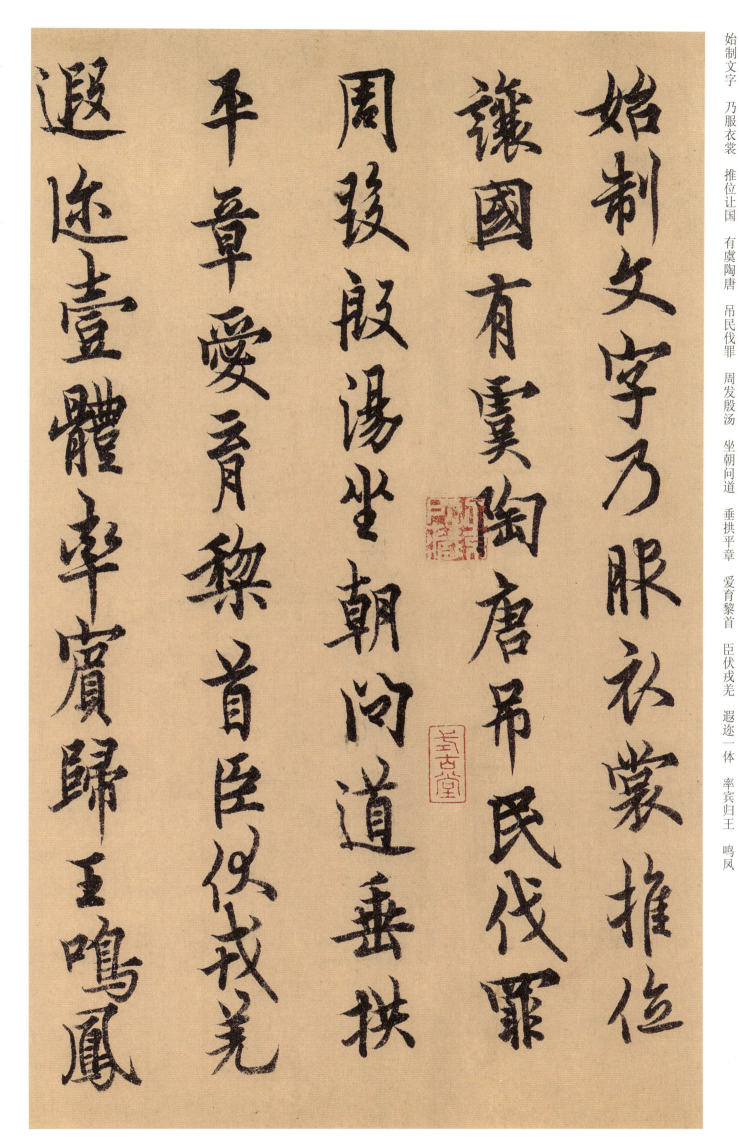

始制文字　乃服衣裳　推位让国　有虞陶唐　吊民伐罪　周发殷汤　坐朝问道　垂拱平章　爱育黎首　臣伏戎羌　遐迩一体　率宾归王　鸣凤

在樹　白駒食場　化被草木　賴及萬方　蓋此身發　四大五常　恭惟鞠養　豈敢毀傷　女慕貞潔　男效才良　知過必改　得能莫忘　罔談彼短

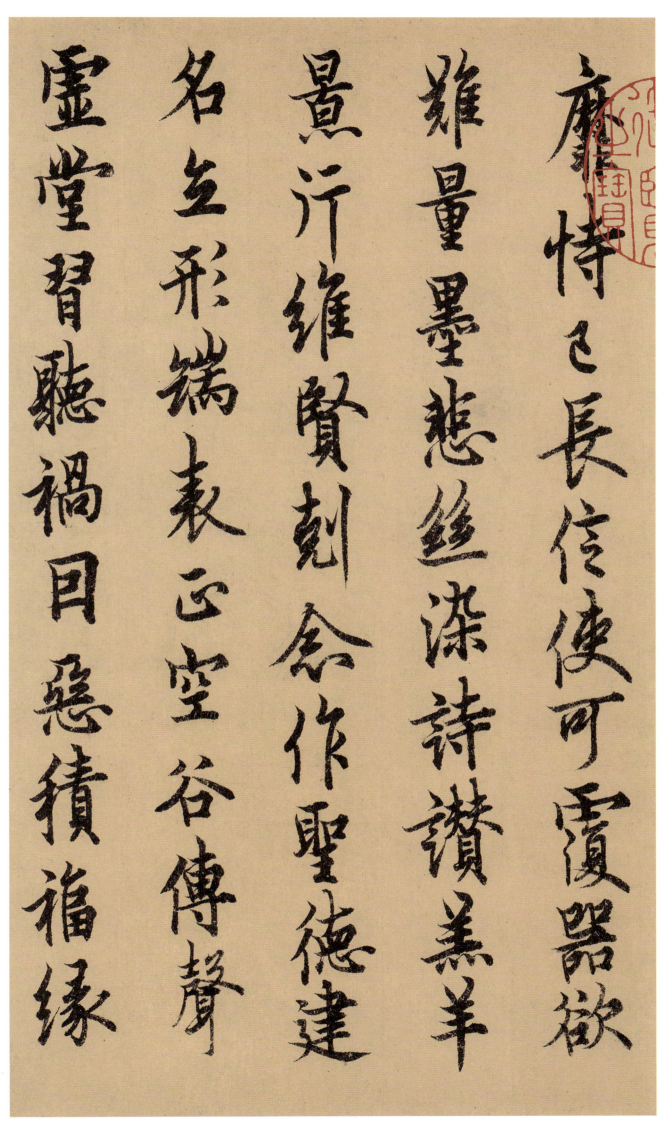

靡恃己长 信使可覆 器欲难量 墨悲丝染 诗赞羔羊 景行维贤 克念作圣 德建名立 形端表正 空谷传声 虚堂习听 祸因恶积 福缘

善庆 尺璧非宝 寸阴是竞 资父事君 曰严与敬 孝当竭力 忠则尽命 临深履薄 夙兴温凊 似兰斯馨 如松之盛 川流不息 渊澄取映

善庆尺璧非宝寸阴是竞资父事君曰严与敬孝当竭力忠则尽命临深履薄夙兴温凊似兰斯馨如松之盛川流不息渊澄取映

容止若思 言辞安定 笃初诚美 慎终宜令 荣业所基 藉甚无竟 学优登仕 摄职从政 存以甘棠 去而益咏 乐殊贵贱 礼别尊卑 上和

下睦 夫唱妇随 外受傅训 入奉母仪 诸姑伯叔 犹子比儿 孔怀兄弟 同气连枝 交友投分 切磨箴规 仁慈隐恻 造次弗离 节义廉退

下睦夫唱妇随外受傅训
入奉母仪诸姑伯叔犹子
比儿孔怀兄弟同气连枝
交友投分切磨箴规仁慈
隐恻造次弗离节义廉退

颠沛匪亏　性静情逸　心动神疲　守真志满　逐物意移　坚持雅操　好爵自縻　都邑华夏　东西二京　背邙面洛　浮渭据泾　宫殿盘郁　楼观

飞惊 图写禽兽 画彩仙灵 丙舍傍启 甲帐对楹 肆筵设席 鼓瑟吹笙 升阶纳陛 弁转疑星 右通广内 左达承明 既集坟典 亦聚群英

飞惊图寫禽獸畫綵仙靈丙舍傍啓甲帳對楹肆筵設席鼓瑟吹笙升階納陛弁轉疑星右通廣內左達承明既集墳典亦聚群英

杜稿钟隶　漆书壁经　府罗将相　路侠槐卿　户封八县　家给千兵　高冠陪辇　驱毂振缨　世禄侈富　车驾肥轻　策功茂实　勒碑刻铭　磻溪

伊尹 佐时阿衡 奄宅曲阜 微旦孰营 桓公匡合 济弱扶倾 绮回汉惠 说感武丁 俊乂密勿 多士寔宁 晋楚更霸 赵魏困横 假途灭虢

践土会盟 何遵约法 韩弊烦刑 起翦颇牧 用军最精 宣威沙漠 驰誉丹青 九州禹迹 百郡秦并 岳宗恒岱 禅主云亭 雁门紫塞 鸡田

赤城昆池碣石钜野洞庭旷远绵邈岩岫杳冥治本于农务兹稼穑俶载南亩我艺黍稷税熟贡新劝赏黜陟孟轲敦素史鱼秉直

赤城　昆池碣石　巨野洞庭　旷远绵邈　岩岫杳冥　治本于农　务兹稼穑　俶载南亩　我艺黍稷　税熟贡新　劝赏黜陟　孟轲敦素　史鱼秉直

庶几中庸 劳谦谨敕 聆音察理 鉴貌辨色 贻厥嘉猷 勉其祗植 省躬讥诫 宠增抗极 殆辱近耻 林皋幸即 两疏见机 解组谁逼 索居

闲处沉默寂寥 求古寻论 散虑逍遥 欣奏累遣 戚谢欢招 渠荷的历 园莽抽条 枇杷晚翠 桐梧早凋 陈根委翳 落叶飘摇 游鹍独运

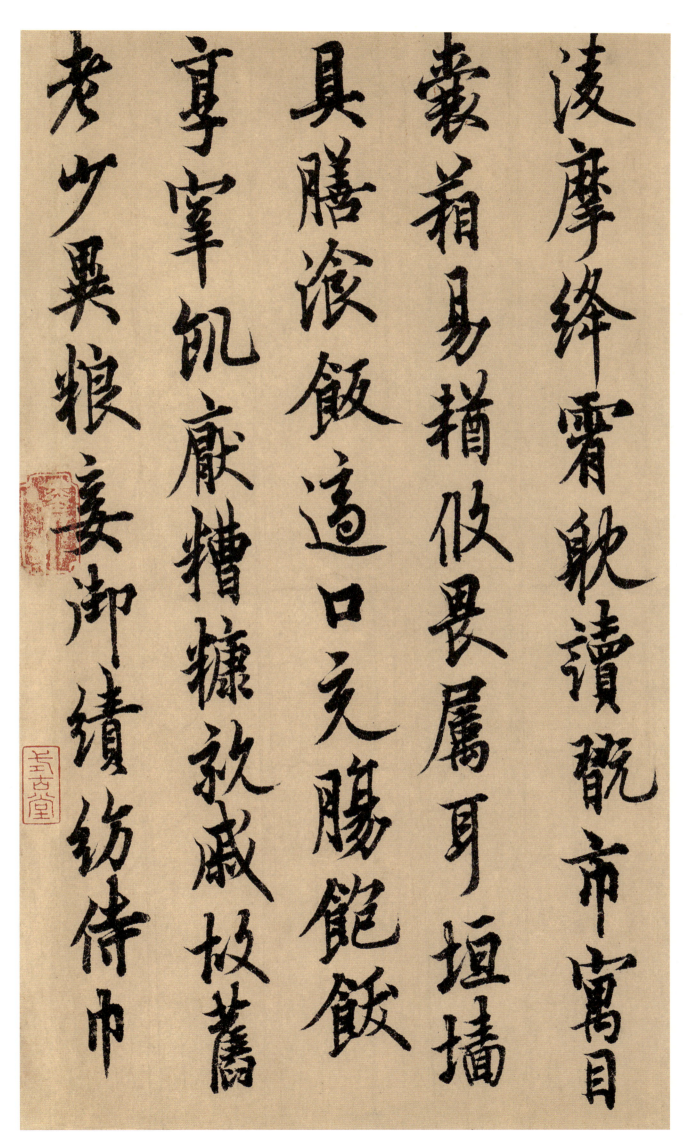

凌摩绛霄 耽读玩市 寓目囊箱 易輶攸畏 属耳垣墙 具膳餐饭 适口充肠 饱饫烹宰 饥厌糟糠 亲戚故旧 老少异粮 妾御绩纺 侍巾

帷房
纨扇圆洁 银烛炜煌 昼眠夕寐 蓝笋象床 弦歌酒宴 接杯举觞 矫手顿足 悦豫且康 嫡后嗣续 祭祀蒸尝 稽颡再拜 悚惧恐惶

笺牒简要 顾答审详 骸垢想浴 执热愿凉 驴骡犊特 骇跃超骧 诛斩贼盗 捕获叛亡 布射辽丸 嵇琴阮啸 恬笔伦纸 钧巧任钓 释纷

利俗 并皆佳妙 毛施淑姿 工颦妍笑 年矢每催 曦晖朗曜 旋玑悬斡 晦魄环照 指薪修祜 永绥吉劭 矩步引领 俯仰廊庙 束带矜

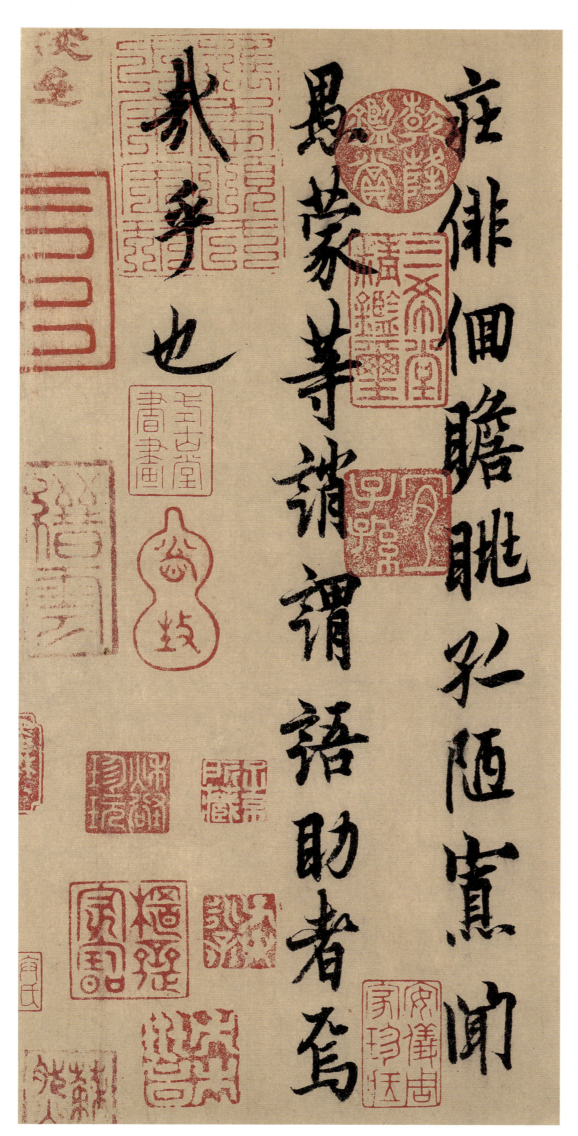

庄 徘徊瞻眺 孤陋寡闻 愚蒙等诮 谓语助者 焉哉乎也

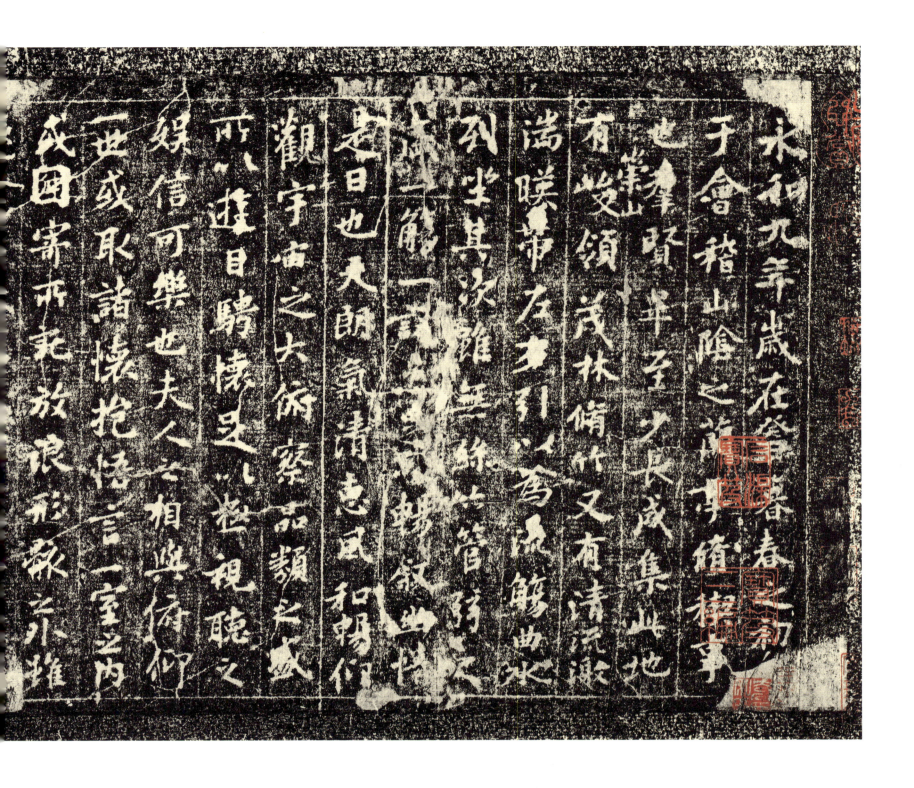

《定武兰亭临本》

唐太宗贞观二年（六二八年），李世民极力推崇王羲之书法，尤为喜爱《兰亭序》，曾命欧阳询、虞世南、赵模、韩道政、诸葛桢、冯成素、褚遂良等人摹写，遍赐诸王近臣。李世民死后，《兰亭序》墨迹随葬昭陵。朱履贞《书学捷要》云：「世之言《兰亭》者，必推定武。」在宋时属定州（定武军），故称此石刻及其拓本为「定武兰亭」或「定武石刻」。其拓本简称「定本」。元赵孟頫于至大三年（一三一〇年），奉诏由吴兴（浙江湖州）赶赴大都（北京）途中，好友独孤淳朋（一二五九年—一三三六年）赶来送行，并将自己珍藏的《宋拓定武兰亭序》送与赵孟頫，赵孟頫甚喜，途中反复临摹、题跋，即是有名的「兰亭帖十三跋」。乾隆年间，该件归谭组绶所藏，谭氏殁后，遇天灾遭烧损，仅残存三小片、十六残行，已非全璧了。另一柯九思藏本，署签为《定武兰亭真本》，后归故宫博物院。

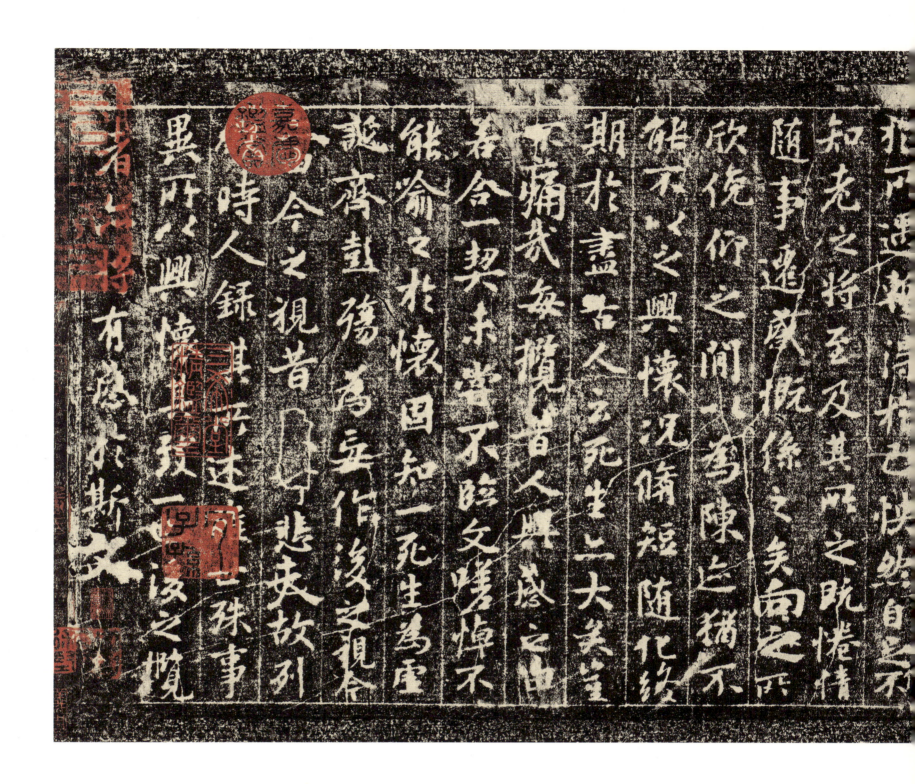

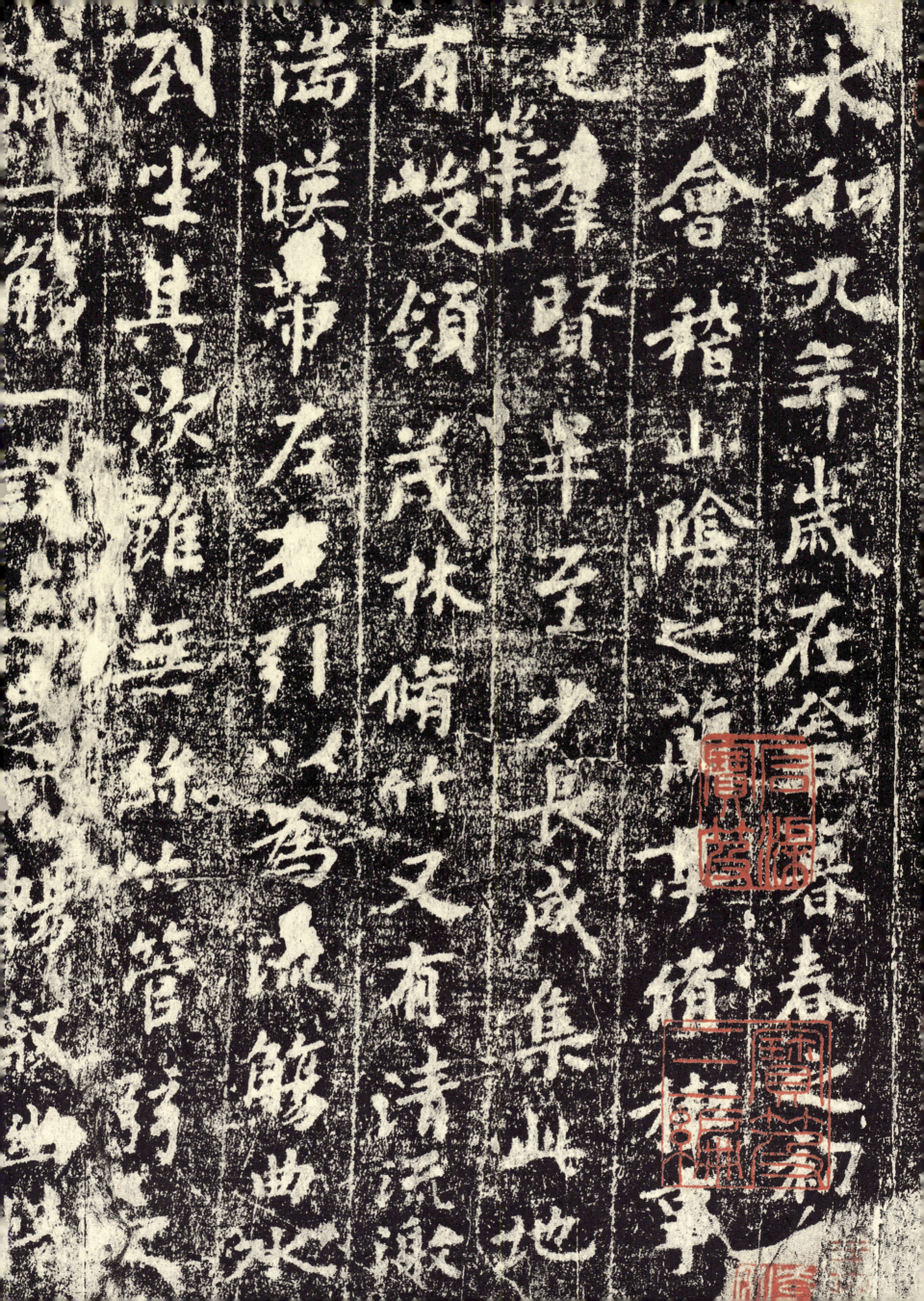

永和九年歲在癸丑暮春之初會于會稽山陰之蘭亭脩稧事也群賢畢至少長咸集此地有崇山峻領茂林脩竹又有清流激湍暎帶左右引以為流觴曲水列坐其次雖無絲竹管弦之盛一觴一詠亦足以暢敘幽情

是日也天朗氣清惠風和暢仰
觀宇宙之大俯察品類之盛
所以遊目騁懷足以極視聽之
娛信可樂也夫人之相與俯仰
一世或取諸懷抱悟言一室之內
或因寄所托放浪形骸之外雖
趣舍萬殊靜躁不同當其

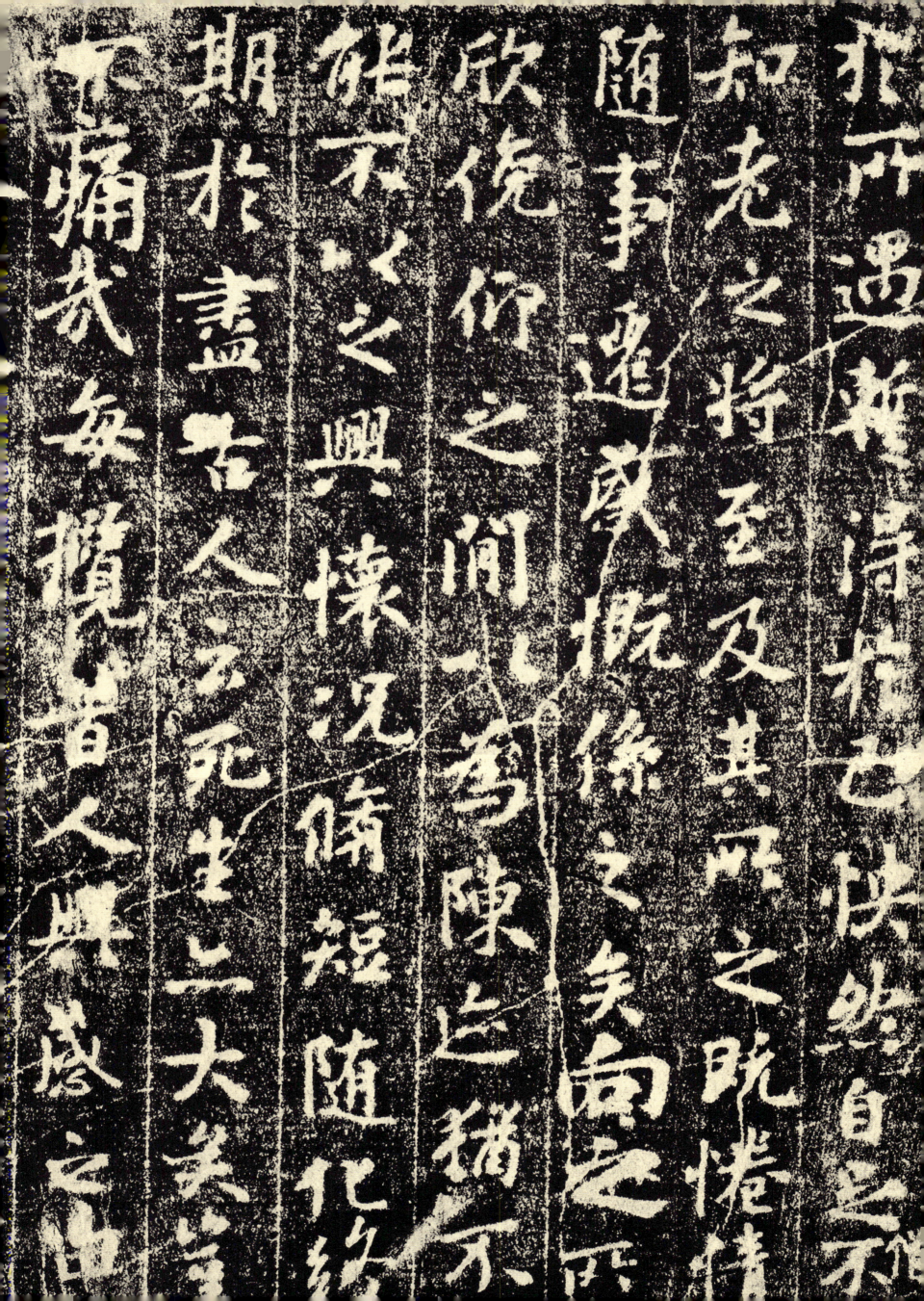

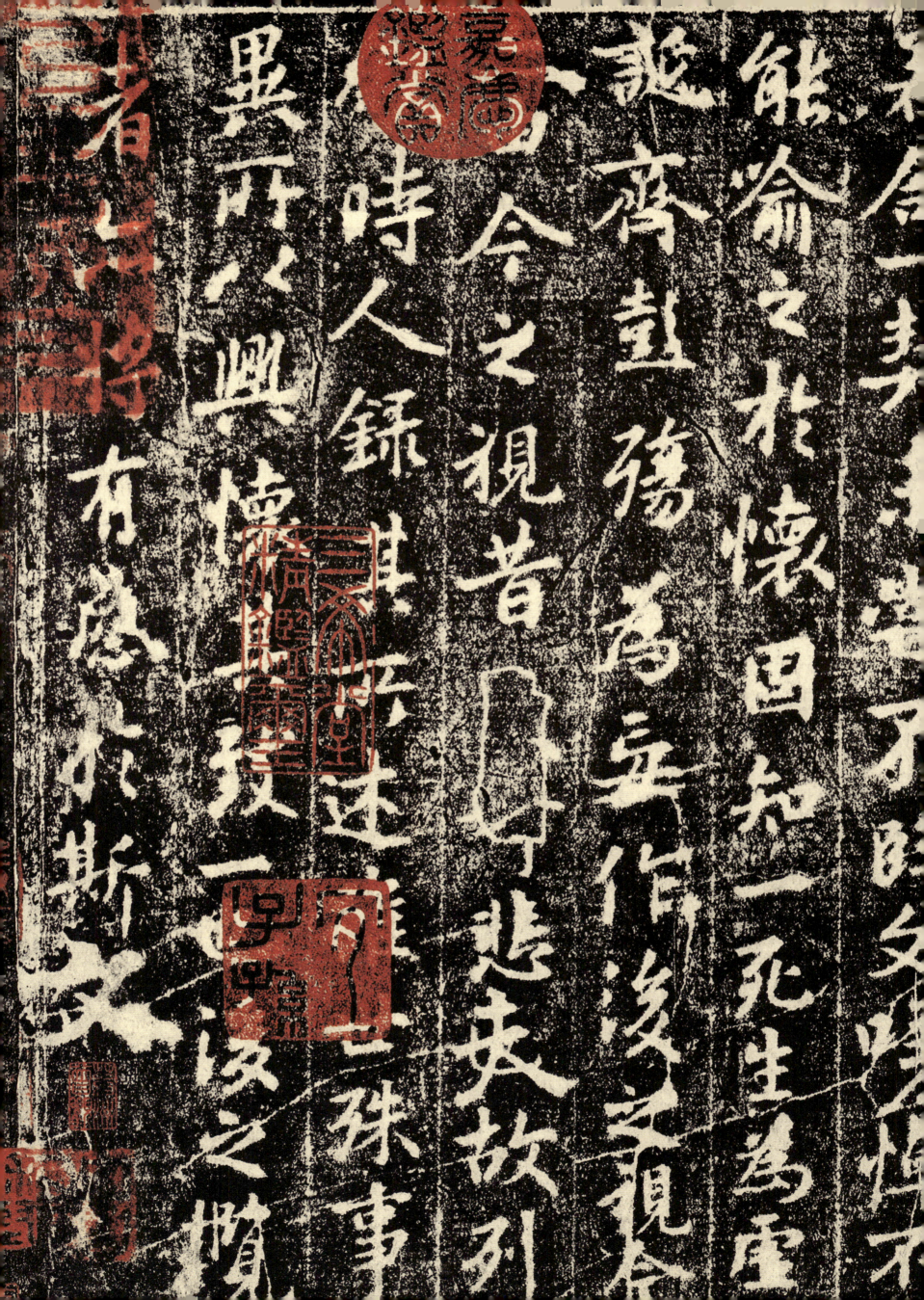

《张翰思鲈帖》

《晋书·张翰传》曾记述："翰因见秋风起，乃思吴中菰蔬、莼羹。"鲈鱼脍：："人生贵得适志，何能羁宦数千里以要名爵乎？遂命驾而归。"后来才有莼鲈之思的典故。

然而《张翰帖》的书风紧迫与它的文释内容的洒脱——特别是张翰其人的形象洒脱却构成一种强烈的反差，使人略感突兀、陌生。

《张翰帖》，又名《思鲈帖》或《季鹰帖》，是欧阳询著名法帖墨迹之一，此帖除了保留《梦奠帖》的基本笔意和欧书独有的纵长取势、结构森严的特点外，在用笔和章法上显得气韵更加流畅，字间距离更加紧密。但是在轻重、浓淡、疏密等变化处，则远不如《梦奠帖》精彩。其用笔精紧，行笔流畅，方劲处较少，而圆润触目皆是，俨然一派江东风流，右军神韵。

《张翰帖》墨迹本，亦称《季鹰帖》，无款，疑摹本，现藏故宫博物院。此帖十行，九十八字，是唐宋间摹本（即双钩廓填本），与《卜商帖》装在同一册里。在本帖中，他自己一贯的书风不同，皆来自于王羲之的那种南派书风，凝炼的用笔，明确地体现了欧阳询孜孜以求的法度。然而，他却能在达到齐正典雅之后再来破除它，造成一种流动感，并进行巧妙的混合。结字中宫紧缩，而时将横画或捺画伸出，收放有致，形成一种极佳的节奏感，间杂一二草书字，更见变化。

张翰字季鹰 吴郡人 有清才 善属文 而纵任不拘 时人号之为江东步兵 后谓同郡顾荣曰 天下纷纭 祸难未已 夫有四海之名者 求退良难 吾本山林间人 无望于时 子善以明防前 以智虑后 荣执其（疑缺"手"字）怆然 翰因见秋风起 乃思吴中菰菜鲈鱼 遂命驾而归

張翰字季鷹吳郡人有
清才善屬文而縱任不拘
時人弒之為江東步兵其後
蒋同郡顧榮曰天下紛紜
禍難未已夫有四海之名者
求退良難吾本山林間人

平退良難多本山林間人
無至於時子善以明防前
了智雲後業魏其悅於
初用見親風郡乃懸吳申
蘇葉鱸魚遠念鷹而

《梦奠帖》

《梦奠帖》，全称《仲尼梦奠帖》，是欧阳询原《史事帖》之一，行书墨迹本。无款印，纸本，现藏于辽宁省博物馆。行书，九行，行九字，共七十八字。帖文如下：『仲尼梦奠七十有二，周王九龄俱不满百。彭祖资以导养，樊重任性，裁过盈数，终归冥灭，无有得停住者。未有胜而不老，老而不死。行归丘墓，神还所受。痛毒心酸，何可熟念。善恶报应，如影随形，比不差二。』

该帖流传有序，经《宣和书谱》《墨池篇》《铁网珊瑚》《珊瑚网》《江村书画目》《寓意录》《清河书画舫》《佩文斋书画谱》等书著录。

有元人郭天锡跋：『信本行书蝉联起伏，凝结遒䌷，裁萧永之柔懦，拉羲献之筋髓。比之诸势，出于自得。此本劲险刻厉，森森焉如府库之戈戟，向背转折，浑得二王风气，世之欧行第一书也。』后又有赵孟𫖯、杨士奇、高士奇、王鸿绪诸人跋。关于真伪问题，明代中后期有人提出疑问。詹景凤《东图玄览编》认为它是『响拓之极精者』，都穆《寓意编》认为是临本，而陈继儒在《妮古录》中则认为是宋人书。杨仁恺断为真迹，并把年代限定在贞观初（六二七年—六四一年），为欧阳询晚年成熟之作。按：这是欧阳询传世墨迹中最为精彩的一种，其中显示出充满自信的意趣。美妙的情调与意趣，渗透了对新笔法与新形式的自负与自由。

《梦奠帖》书法笔力苍劲古茂。曾入南宋内府收藏，钤有南宋『御府法书』朱文印记两方，『绍』『兴』朱文连珠印记，后经南宋贾似道，元郭天锡，明项元汴，清高士奇，清内府等递藏。此帖用墨淡而不浓，且是秃笔疾书，转折自如，无一笔不妥，无一笔凝滞，上下脉络映带清晰，结构稳重沉实，运笔从容，气韵流畅，体方而笔圆劲，为欧阳询晚年所书，清劲绝尘，妩媚而刚劲，诚属稀世之珍。

《仲尼梦奠帖》纸本，纵二十五点五厘米，横三十三点六厘米，今于辽宁省博物馆藏。

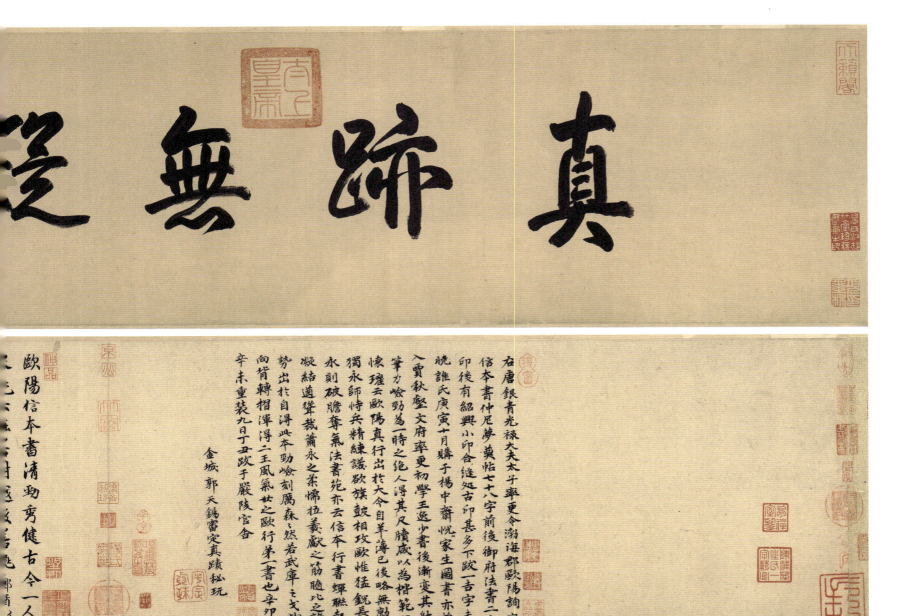

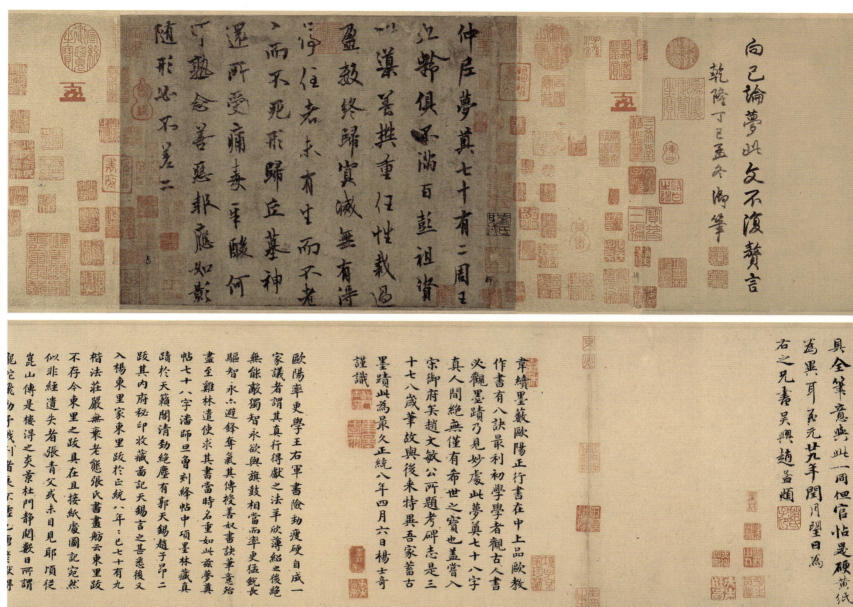

欧阳询行书《仲尼梦奠帖》25.5cm × 33.6cm 辽宁省博物馆藏

仲尼梦奠　七十有二　周王九

龄　俱不满百　彭祖资以导

养　樊重任性　裁过盈数　终

归寂灭　无有得停住者　未有

生而不老　老而不死　形归丘

墓　神还所受　痛毒辛酸　何

可熟念　善恶报应　如影随

形　必不差二

仲尼夢奠七十有二周王
迎齡俱不滿百彭祖資
以漢藥蓺重任性裁過
盈數終歸寂滅無有得

而不死形歸丘墓神
遷所受痛毒酸何
可勝念善惡報應如影
隨形必不差

《卜商读书帖》

《卜商帖》又名《卜商读书帖》。「卜商读书毕,见孔子,孔子□何为于书,商曰:『书之论事,昭昭如日月之代明,离离如参辰之错行,商所□于夫子者,志之于心,弗敢忘也』」。

欧阳询《史事帖》之一,墨迹本,无款。疑摹本,纸本。现藏故宫博物院。故宫博物院《法书大观》影印辑入。曾刻入《快雪堂法帖》、《三希堂法帖》、《邻苏园法帖》。纸本,行书六行,共五十三字。拖尾上有一瘦金体题跋,无名氏《装余偶记》以为是宋徽宗赵佶的手笔,其中有几句话是这样的:「……晚年笔力益刚劲,有执法廷争之风,孤峰崛起,四面削成,非虚誉也。」清人吴升《大观录》跋:「笔力峭劲,墨气鲜润。」按:此帖虽然是双钩廓填,但可以看出,欧阳询的用笔方式,显示出强烈的唐人风貌。他楷书中的瘦劲典雅,在这里转化为锋锐的笔痕,似乎还残留着北派书法中的方折笔法。但是墨气却极为鲜润,书体变成了行楷体,除了笔画的方折而锋利之外,结体的狭长在北派书法中是很少见的。字心向右下倾斜,笔画之饱满与丰腴,起笔简截而少婉约之势,是与当时流行的王羲之或王献之书风大不一样的。欧阳询晚年将北碑用笔特点融于二王书风,而兼容南北正是「欧体」独到之处。为不可多得的中华艺术瑰宝。此帖宋代原藏于宋徽宗宣和御府,清代归安岐所有,后来成为乾隆皇帝御府的珍品,辑入《法书大观》册中。宋周密《云烟过眼录》,清卞永誉《式古堂书画汇考》,吴升《大观录》、安岐《墨缘汇观》等书著录。

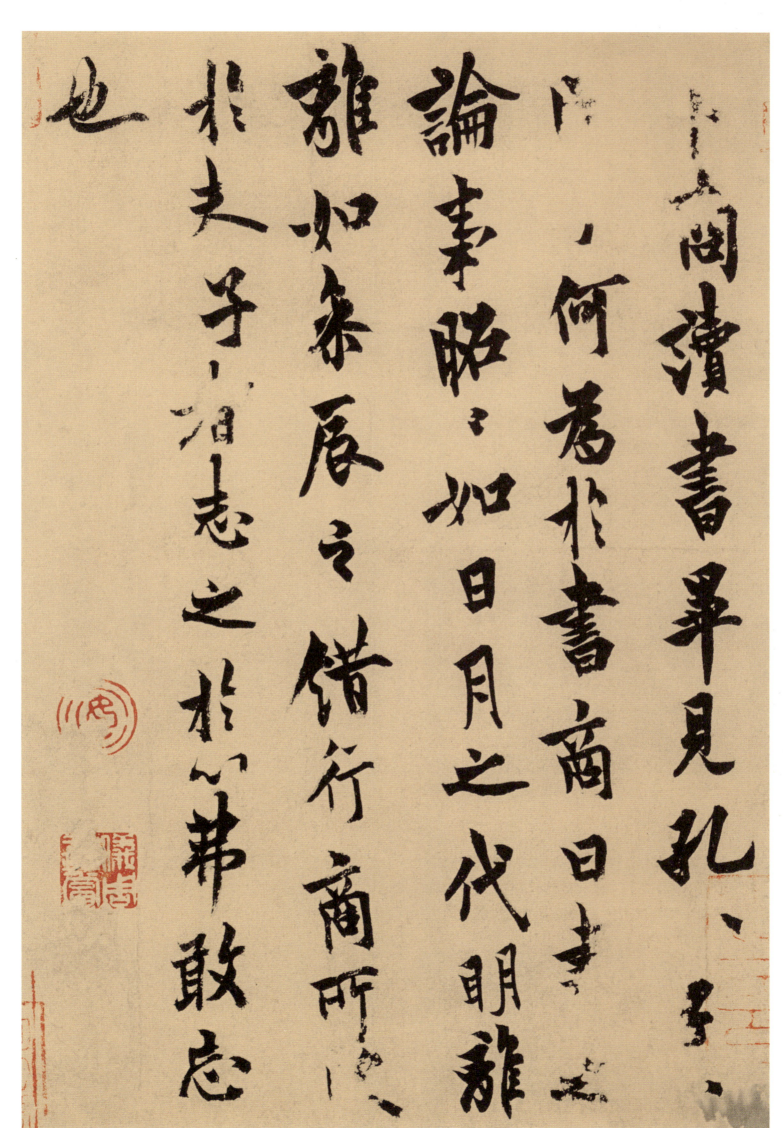

《卜商读书帖》 卜商读书毕 见孔子 孔子问焉 何为于书 商曰 书之论事 昭昭如日月之代明 离离如参辰之错行 商所受于夫子者 志之于心 弗敢忘也

南清書論事脇何如論

雖如來悲夫子之志也

《淳化阁帖》

《淳化阁帖》是中国最早的一部汇集各家书法墨迹的法帖。宋淳化三年（九九二年），太宗赵炅令出内府所藏历代墨迹，命翰林侍书王著编次摹勒上石于禁内，名《淳化阁帖》。

此帖又名《淳化秘阁法帖》，简称《阁帖》，系汇帖十卷。第一卷为历代帝王书，二、三、四卷为历代名臣书，第五卷是诸家古法帖，六、七、八卷为王羲之书，九、十卷为王献之书。元赵孟頫《松雪斋文集·阁帖跋》曰：「宋太宗……淳化中，诏翰林侍书王著，以所购书，由三代至唐，厘为十卷，摹刻秘阁。赐宗室、大臣等」。宋仁宗庆历二年（一〇三二年），宫中意外失火，拓印《淳化阁帖》的枣木原版不幸全部焚毁，因初拓本是用「澄心堂纸」「李廷珪墨」，就显得极为珍贵，誉为宝物，未见此种拓本流传。

淳化阁帖是我国最早的一部丛帖。由于王著识鉴不精，致使法帖真伪杂糅，错乱失序。然镌集尤为精美，摹勒逼真，古人书法赖以流传。故有『法帖之祖』美誉，《淳化阁帖》出版后，全国各地辗转传刻，遂遍天下。摹刻、翻刻者甚多。传有顾从义本、潘允亮本、肃府本等。

现故宫博物院藏南宋拓本，钤『乾隆御览之宝』、『懋勤殿鉴定章』等印。白纸挖镶剪方裱本，麻纸乌墨拓，每卷末皆有『淳化三年壬辰岁十一月六日奉旨摹勒上石』篆书刻款，完整难得。

著名的刻本还有二王府本、绍兴国子监本、大观太清楼帖、淳熙修内史本、泉州本、北方印成本、乌镇张氏本、福清李氏本、世堂本、临江戏鱼堂帖、利州帖、黔江帖等等。又有庆历长沙刘丞相帖、潘师旦绛州帖、绛公库帖等，稍加损益，卷帙亦异。其他琐琐者又数十家。令人遗憾的是以上宋代《淳化阁帖》原石均已佚失。现存《淳化阁帖》刻石仅有三种：

①明万历四十三年（一六一五年）『肃王府遵训阁本』（俗称『肃府本』）。

②清顺治三年（一六四六年）陕西费甲铸按肃府初拓本摹刻一部，置于西安碑林（俗称『西安本』或『关中本』）。

③清初虞氏据《肃府本》早期拓本重摹上石，现存江苏溧阳县毖桥镇虞氏宗祠（俗称『溧阳本』）。

在中国书法传承历史上，《淳化阁帖》有着特殊而重要的地位。它是中国最早的一部将宋以前各书法名家墨迹汇集的总帖，《淳化阁帖》一直是流传有序，最早为南宋王淮、贾似道等大家收藏，元朝被赵孟頫收藏，清代被大收藏家孙承泽、安岐、李宗瀚、李瑞清等递藏。

几年前，从美国抢救回来的《淳化阁帖》共四卷，第四、七、八卷为北宋祖刻本，第六卷为泉州本（宋代重辑、翻摹）的北宋祖本。除第四卷为历代名臣书法外，第六至第八卷均为中国古代最负盛名的书法家王羲之的作品。

歐陽詢頓首
之下何當公之還
永念曲永嘉書

唐率更令欧阳询书 贞观六年仲夏中旬初偶诸 兰惹 猥辱见示诸家书 遍得看寻 可以顿醒

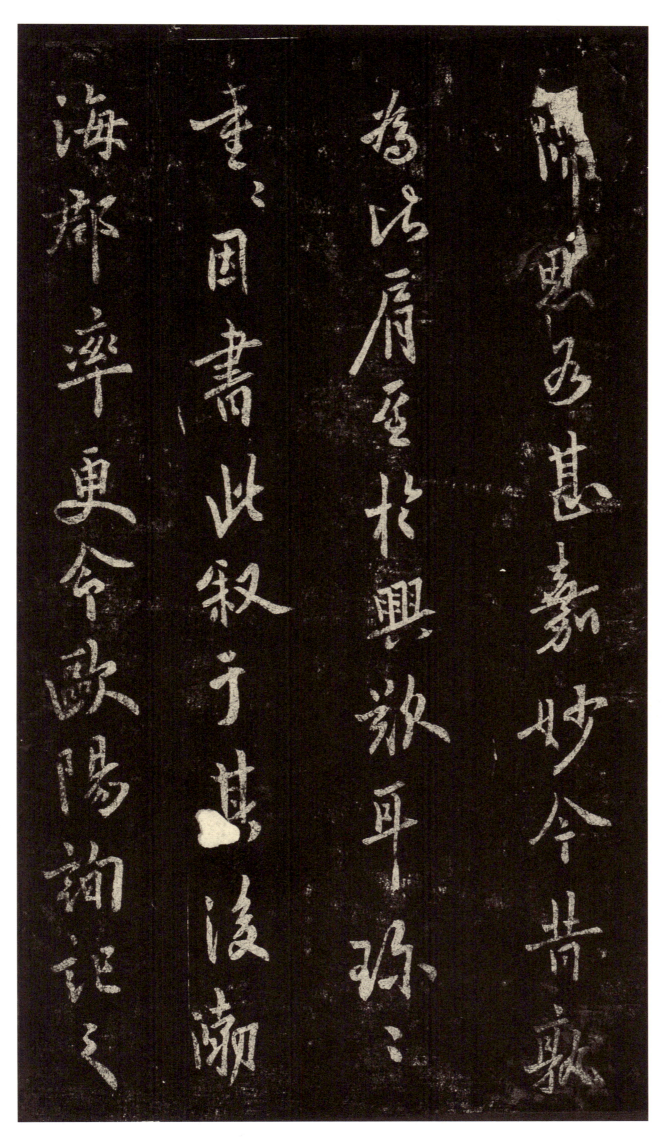

滞思 各甚嘉妙 今昔孰为比肩 至于兴欢耳 珍重珍重 因书此叙于其后 渤海郡率更令欧阳询记之

静思帖 静而思之 胜事莫复过此 气力若 犹未愈 吾君何尝至 速附书必向饶定 须寄信立具欧阳询呈

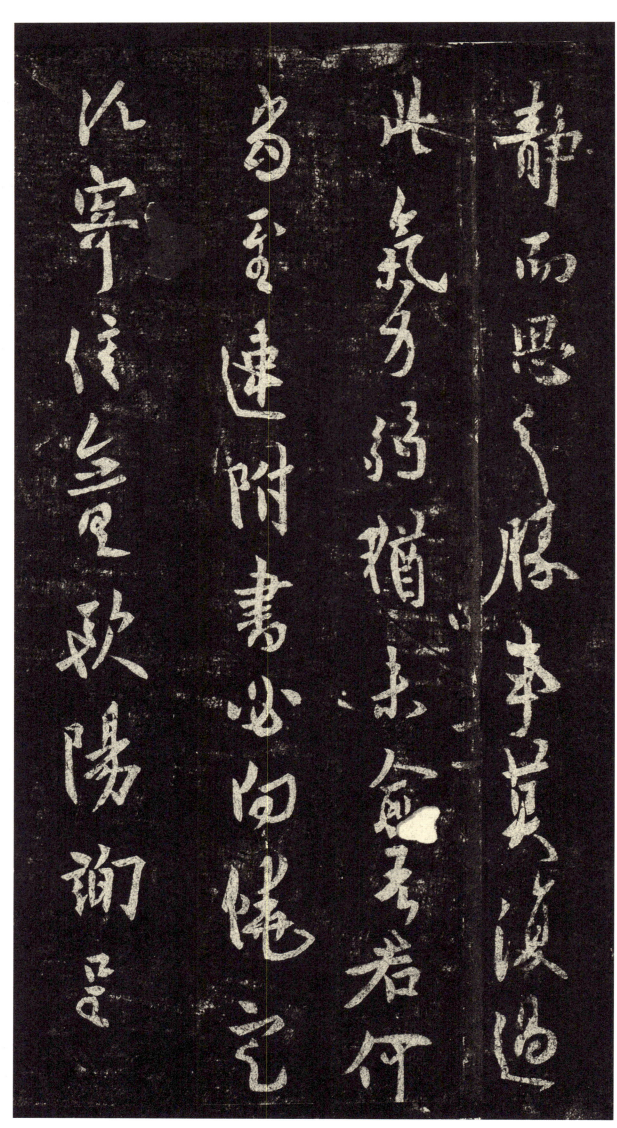

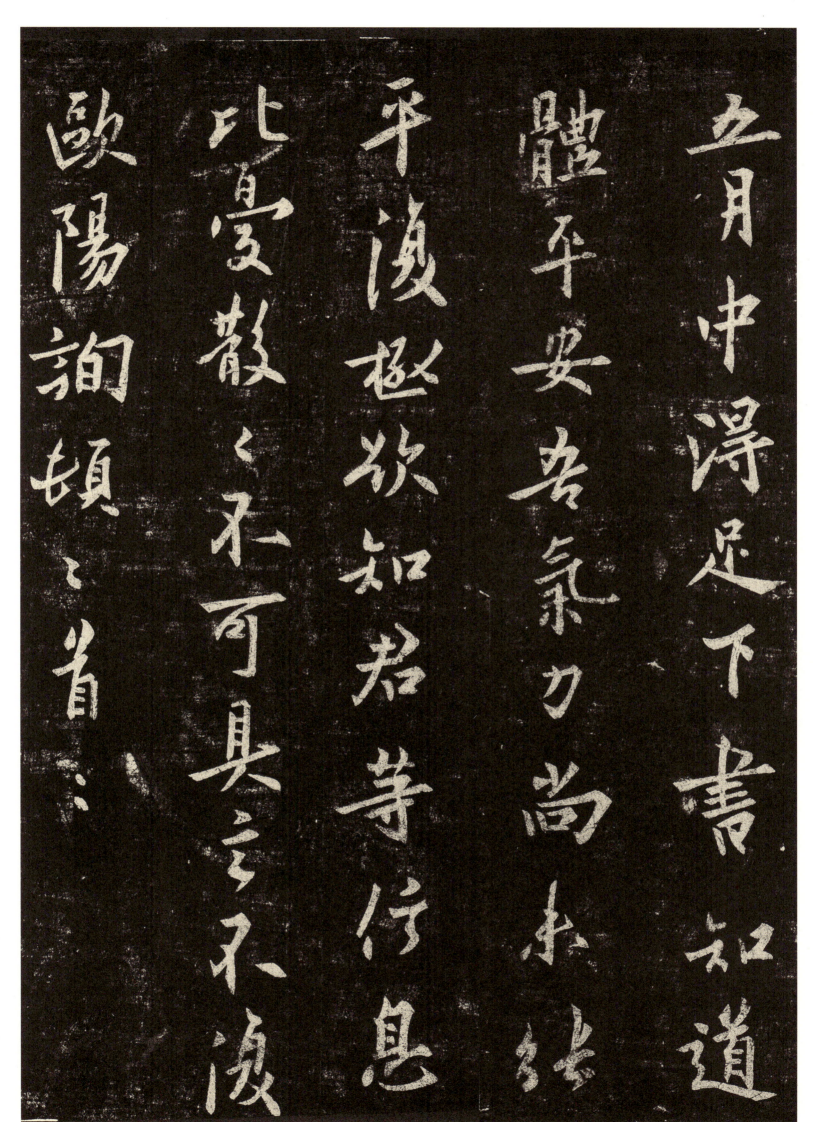

五月帖 五月中得足下书 知道礼平安 吾气力尚未能平复 极欲知君等信息 比尤散散不可具言 不复欧阳询顿首顿首

足下帖　足下何尝定返还　人望示心曲　永嘉书定　难以为其心也

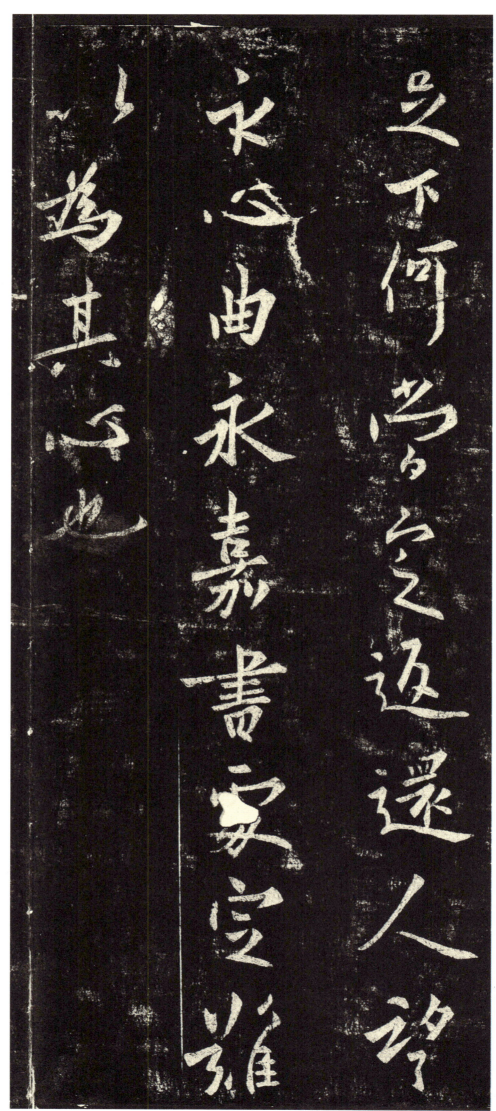

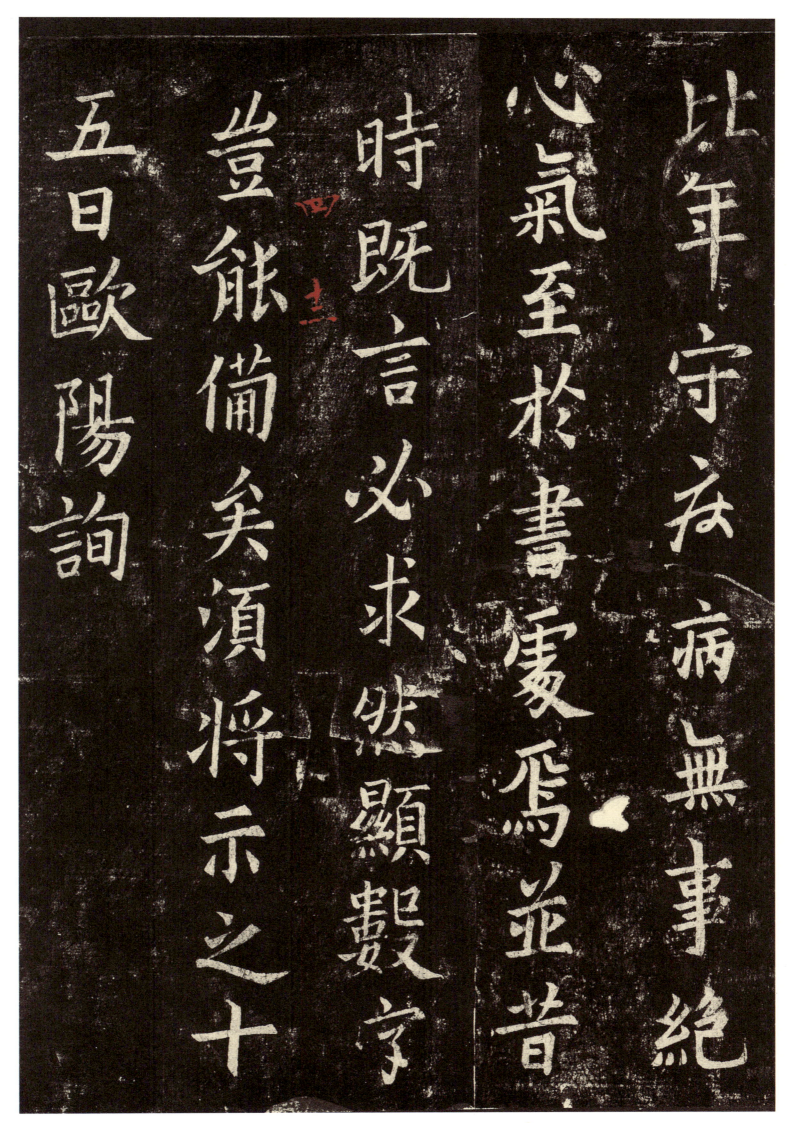

比年帖 比年守疾病 无事绝心气 至于书处焉 并昔时既言必求 然显数字 岂能备矣 须将示之 十五日 欧阳询

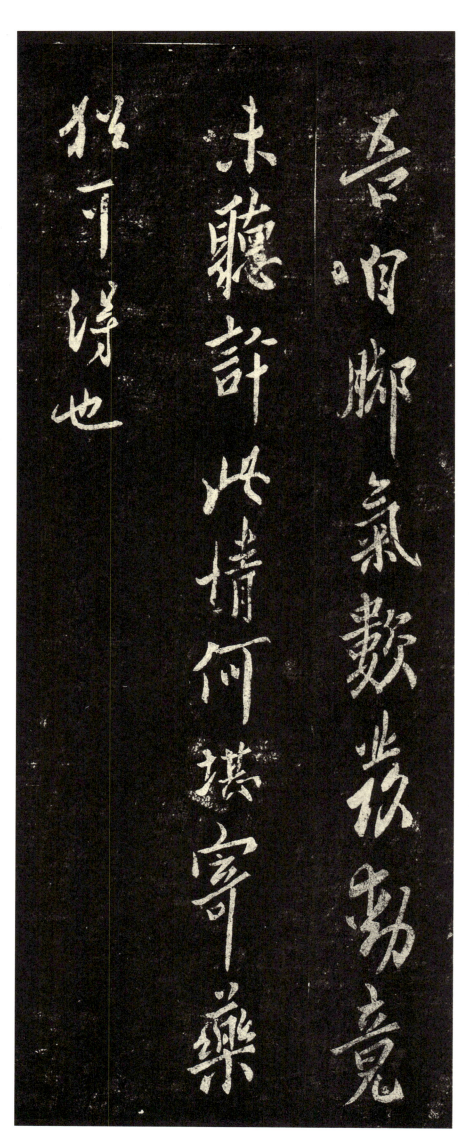

脚气帖　吾自脚气数发动　竟未听许　此情何甚　寄药　犹可得也

（四）草书

《草书千字文》

欧阳询的草书《千字文》真迹久佚，仅有旧拓残本传世，不见历来著录。『比儿』二字以前已佚，今存六十五行。笔法精湛，一丝不苟。略无粗浊剽迫气息，运笔灵活通畅，为唐代著名草书之一。

此拓本现藏日本，日本的书法家中村不折特别欣赏此册《草书千字文》，他说：『此为欧书中草法杰作，而其活泼之笔触，能在此帖中见之。』日本中村不折书道博物馆（现东京都台东区书道博物馆）藏有一残本，缺篇首百余字，但流传来历不清。《草书千字文》，可以证明张怀瓘所说欧阳询的草书是来自王献之一路的，而与王羲之的平和宁静的草书不同。欧阳询的草书在唐初也是第一流的。米芾《书史》，对欧阳询的草书赞道：『草帖乃暮年书，精彩动人。』据米芾看来，在唐初，只有孙过庭与欧阳询，才算是真正得二王法者。张丑《清河书画舫》有著录，唯不知是否为此本《草书千字文》。杨守敬《学书迩言》称：『又有《千文》，石出京都，缺前数翻，成亲王补之，亦超妙。』该草书气势夺人，体势开阔奔放，或启蒙于江总，或胎息于大令，或参以刘岷、索靖，唐代的张怀瓘认为其草书和飞白成就最高，并认为欧阳询的草书受王献之的影响，而与王羲之的平和雅静不同。

欧阳询楷书名气太大，草书似乎很少有人提及，余习草书多年，平时亦留心各种书帖，对欧氏草书竟一无所知。今岁偶然机会，购得欧阳询法帖一本，内有草书千字文残卷数页，只觉得其结体精妙，笔法峻峭，与二王草法大异。临写之后，更觉其妙。

安徽美术出版社一九九零年四月第一版，安徽省新华书店发行，安徽新华印刷厂印刷。

孔怀兄弟 同气连枝 交友投分 切磨箴规 仁慈隐恻 造次弗离 节义廉退 颠沛匪亏 性静情逸 心动神疲 守真志满 逐物意移

坚持雅操 好爵自縻 都邑华夏 东西二京 背邙面洛 浮渭据泾 宫殿盘郁 楼观飞惊 图写禽兽 画彩仙灵 丙舍傍启 甲帐对楹 肆筵

设席　鼓瑟吹笙　升阶纳陛　弁转疑星　右通广内　左达承明　既集坟典　亦聚群英　杜稿钟隶　漆书壁经　府罗将相　路侠槐卿　户封八县

家给千兵 高冠陪辇 驱毂振缨 世禄侈富 车驾肥轻 策功茂实 勒碑刻铭 ？溪伊尹 佐时阿衡 奄宅曲阜 微旦孰营 桓公匡合 济弱

扶倾　绮回汉惠　说感武丁　俊乂密勿　多士寔宁　晋楚更霸　赵魏困横　假途灭虢践土会盟　何遵约法　韩弊烦刑　起翦颇牧　用军最精

宣威沙漠 驰誉丹青 九州禹迹 百郡秦并 岳宗泰岱 禅主云亭 雁门紫塞鸡田赤城 昆池碣石 巨野洞庭 旷远绵邈 岩岫杳冥 治本

于农 务资稼穑 俶载南亩 我艺黍稷 税熟贡新 劝赏黜陟 孟轲敦素 史鱼秉直 庶几中庸 劳谦谨敕 聆音察理 鉴貌辨色 贻厥嘉猷

勉其祗植 省躬讥诫 宠增抗极 殆辱近耻 林皋幸即 两疏见机 解组谁逼 索居闲处 沉默寂寥 求古寻论 散虑逍遥 欣奏累遣 戚谢

欢招 渠荷的历 园莽抽条 枇杷晚翠 梧桐早凋 陈根委翳 落叶飘摇 游鹍独运 凌摩绛霄 耽读玩市 寓目囊箱 易輶攸畏 属耳垣墙

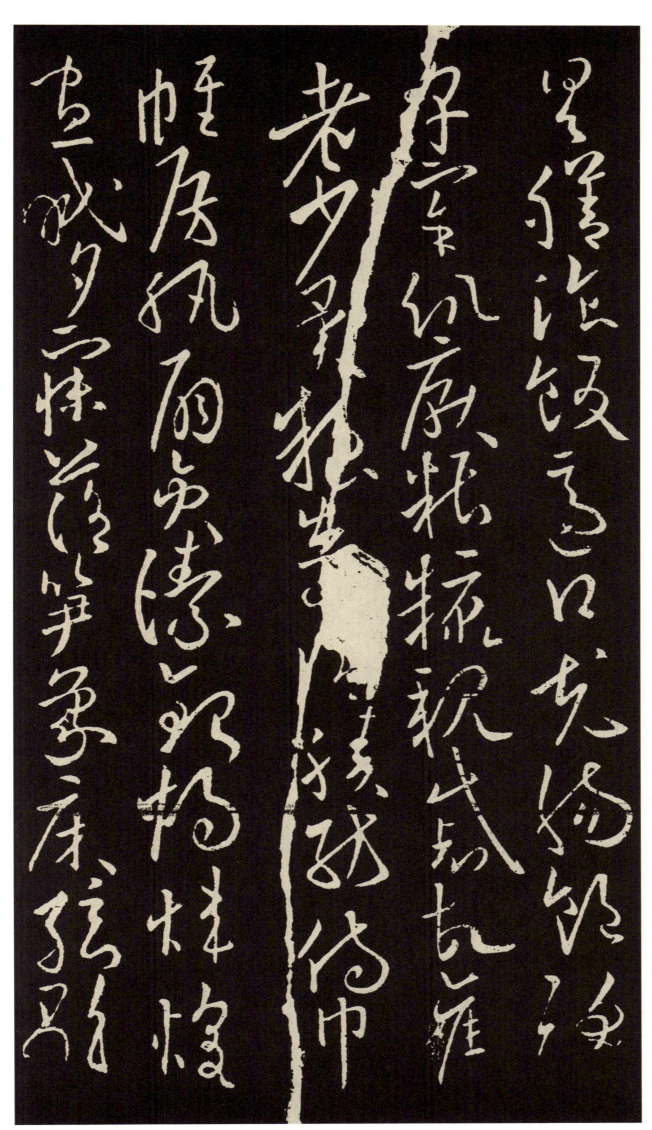

具膳餐饭 适口充肠 饱饫烹宰 饥厌糟糠 亲戚故旧 老少异粮 妾御绩纺 侍巾帷房 纨扇圆洁 银烛炜煌 昼眠夕寐 蓝笋象床 弦歌

酒宴接杯举觞 矫手顿足 悦豫且康 嫡后嗣续 祭祀蒸尝 稽颡再拜 悚惧恐惶 笺牒简要 顾答审详 骸垢想浴 执热愿凉 驴骡犊特

骇跃超骧 诛斩贼盗 捕获叛亡 布射僚丸 嵇琴阮啸 恬笔伦纸 钧巧任钓 释纷利俗 并皆佳妙 毛施淑姿 工颦妍笑 年矢每催 曦晖

朗曜 璇玑悬斡 晦魄环照 指薪修祜 永绥吉劭 矩步引领 俯仰廊庙 束带矜庄 徘徊瞻眺 孤陋寡闻 愚蒙等诮 谓语助者 焉哉乎也

此歐陽詢草跡也所謂如
旱蛟得水毚兔走穴信
不虛耶周越題
自京西南路提點刑獄被
召入為尚書駕封郎中僦居
光化坊梁氏之南閣舊書

第三部分

年 谱

欧阳复姓出自姒姓。欧阳姓为禹王的后代。禹之子启建立了夏朝，传至少康，封支庶子于会稽，建立越国，前三六二年（战国时期）传至无疆。前三三四年，楚灭越杀无疆，封疆子蹄于乌程（今浙江乌程县）欧余山之阳，是为欧阳亭侯，蹄的子孙就以欧阳为姓，蹄就是欧阳氏的初祖。蹄的儿子名恒，恒子名朝，朝子名完子，传三世，历三国至晋朝。到第四世出了个赫赫有名的人物，名叫建，字坚石，官至冯翊太守。晋惠帝司马衷永宁年间（三〇一年），赵王伦以绿珠之故杀了石崇（石崇不将绿珠给孙秀，赵王伦与孙秀交好，他也嫉妒石崇富有）。坚石是石崇的外甥，也被杀害。坚石的哥哥名基，基的儿子名质，字纯之，同他的弟弟崇文一起避石崇之祸，逃到了潭州临湘（今望城县原书堂乡）笔架山下定居（后人纪念欧阳询父子，改称书堂山），他们就是欧阳氏的长沙始祖，所修之谱叫《长郡欧阳氏谱》。

传至六世名景达，字敬远，南北朝时在南齐朝官至大夫，谱称显祖，就是欧阳询的高祖。询的曾祖名宝，字士章，在南齐当了屯骑校尉，后迁荔浦县令。询的祖父名頠，字世靖，曾在岳麓山岳麓寺旁一心治经史之学，撰《友弟论》三十卷。后因助梁元帝萧绎平定侯景之乱，被元帝特授为武州刺史，散骑常侍，衡州刺史，封始兴县侯，累迁镇南将军，平越中郎将，广州刺史。陈武帝陈霸先时『开府仪同三司，征南大将军。』询父名纥，頠之长子，字奉圣，袭父爵，先后任黄门侍郎，安远将军，衡州刺史，广州刺史，封渤海郡公。陈宣帝陈顼太建元年（五六九年），纥因不满朝政，拒征为左卫将军，朝廷出兵征讨，战败被杀，夫人骆玉珍和次子亮，三子器，四子德皆被杀于乱军之中。在千钧一发之际，欧阳询被其父欧阳纥的好友江总冒险救出，欧阳询脸上被刀划破，两腮割破，鼻梁也被割开了，以致讹传白猿所生。《太平广记》卷二四八引《国朝杂记》：『唐太宗宴近臣，戏以嘲谑。赵公长

孙无忌，嘲欧阳询曰："耸膊成山字，埋肩不出头。谁家麟阁上，画此一猕猴。"询应曰："缩头连背暖，俛档畏肚寒，只因心溷溷，所以面团团。"帝敛容曰："欧阳询，汝岂不畏皇后闻。"赵公，皇后之兄也。"因欧阳询身材矮瘦，容貌丑陋，而成为皇亲长孙无忌取笑的对象。面对国戚权贵的调笑讥讽，欧阳询毫不示弱，马上予以尖锐回击，说："缩着脑袋可使脊背温暖，带着兜肚是怕肚子寒冷受痛。(谁像你）因心中浑浑噩噩，所以脸上（总是）表现出忧苦不安的模样。"对方顿时哑口无言，只能搬出皇后来相要挟。

出生／公元五五七年一岁【南朝陈武帝·永定元年（丁丑）】

欧阳询出生于潭州临湘（今望城县书堂乡书堂山，古名笔架山）南麓镇南将军府，时在陈武帝永定元年（五五七年），字信本。欧阳询出生后在书堂山下生活约两个月左右被其父欧阳纥接去广州刺史府。（在书堂山约两个月左右）

直隶·萧沈撰《欧阳询年谱略》：见唐·杜佑通典卷五十九，沿革十九，嘉礼四，"男女婚嫁年几议"条目。《欧阳询年谱略》：若以次年生询，则询之生年应为五五六年（纥二十岁），唐·张怀瓘《书断》欧阳询条目又载"以贞观十五年卒，年八十五"云云。依张怀瓘所言，上推八十五年，正为南朝·陈永定元年（五五七年），与本考合。

公元五五八年二岁【南朝陈武帝·永定二年（戊寅）】

《陈书·欧阳颁传》："改授都督广、交、越、成、定、明、新、高、合、罗、爱、建、德、宜、黄、利、安、石、双十九州诸军事，镇南将军，平越中郎将，广州刺史，持节、常侍、侯并如故。"《陈书·欧阳颁传》："二年春正月乙未，诏曰：……衡州刺史欧阳颁进号镇南将军。"乙未，朔日，其改授广州刺史，都督广、交等十九州诸军事，盖出同时。

公元五五九年三岁【南朝陈武帝·永定三年（己卯）】

《陈书·欧阳颁传》："永定三年，进授散骑常侍，增都督衡州诸军事……甲午，广州刺史欧阳颁即本号开府仪同三司。"《陈书·欧阳颁传》："三年春正月……丁酉，以镇南将军、广州刺史欧阳颁即本号开府仪同三司……甲午，仙人见于罗浮山寺小石楼，长三丈岸，长数十丈，大可八九围，历州城西道入天井岗，所，通身洁白，衣服楚丽。"正月己丑朔，丁酉，九日；甲午，六日。盖上表在前，迁除在后。记录了欧阳询祖父广州刺史颁，正月六日，上表称见白龙于州之江南岸，见仙人于罗浮山。九日，迁散骑常侍，都督广、交等二十州诸军事。七月初四日，进号征南将军。改封阳山郡公。

《陈书·欧阳颁传》："世祖嗣位，进号征南将军，改封阳山郡公，邑一千五百户。"《陈书·欧阳颁传》卷三《世祖》："秋七月景辰……己未，以镇南将军、开府仪同三司、广州刺史欧阳颁进号征南将军。"七月丙辰朔，己未，初四，改封盖又给鼓吹一部。

公元五六三年七岁【南朝陈文帝·天嘉四年（癸未）】

二月初四日，欧阳询祖父广州刺史颁卒于广州任所，年六十六。欧阳询与家人扶祖父欧阳颁灵柩回到书堂山，从师徐昶远在镇南将军府学馆读书、学习。（在广州时祖父即教他书法三年，抄写的是王羲之的《千字文》）。到陈宣帝太建元年（元五六九年），父纥又接询去广州（在书堂山约七年）。

公元五六九年至五九〇年十三至三十四岁【南朝陈宣帝·太建元年（乙丑）至隋文帝杨坚·开皇十年（庚戌）】

欧阳询父广州刺史纥久在广州为朝廷所疑，征为左卫将军。甚慎之，十月上旬，举兵反。因兵叛被擒伏诛，欧阳询由父友江总收养，教以书计，每读即数行俱下，博览经籍，尤精三史。（注："《旧唐书》言询'尤精三史'，魏晋六朝时以《史记》、《汉书》、《东观汉记》为三史。唐以后，东观汉记失传，遂以《史记》、《汉书》、《后汉书》为三史。"）五六九年十二月三十日，询回书堂山祭祀父母，询十三（虚十三）。（在书堂山约六七天）。太建二年（元五七〇年）正月十五回太湖徐家读书，练书法，临王羲之的《兰亭序》，至太建三年（元五七二年），询已十五六岁。太建三年（元五七二年），询从太湖回书堂山、研习书法，并帮徐昶远先生辅导学生书法。满十七岁回太湖徐昶固女儿徐姬结婚，约七天之后仍回故宅书堂山镇南将军府。从此，询在书堂山、太湖两处往来，以书堂山为主，继续读书、研习书法。直到陈后主（陈叔宝）至德元年（元五八三年）奉诏进京（建康，今南京）后主封询为东阁祭酒。（在书堂山约十二年，询二十八岁。

公元五八九年，陈后主祯明三年（己酉）欧阳询三十三岁，随养父尚书令江总入隋，四月，受诏出任上开府仪同三司。询随之至长安。

隋文帝杨坚开皇十年（五九〇年），杨坚封欧阳询为太常博士。李渊与询同殿为官，

慕询书法，与询交往密切。

公元五九四年三十八岁 [隋·开皇十四年（甲寅）]

欧阳询养父江总卒，年七十六。

《陈书·江总传》：『开皇十四年，卒于江都，时年七十六。有文集三十卷，并行于世焉。』武德五年，欧阳询奉诏撰《艺文类聚》引其《赋得三五明月满》、《贞女峡赋》等诗文凡八十三通。

公元六〇五年四十九岁 [隋·大业元年（乙丑）]

隋炀帝大业元年（六〇五年）封欧阳询为银青光禄大夫，年底询回书堂山祭祖，小住。（在书堂山只住几日。）

欧阳询从隋炀帝大业元年到大业十四年，除元年年底回书堂山祭祖小住几日外，一直称病告假，居于太湖练章草书法，博览群书，共约十四年。（在隋为官约二十八年。）

公元六〇六年五十岁 [隋·大业二年（丙寅）]

欧阳询，出任太常博士，奉诏与晋王府学吐蕃徽、人助越国公杨素撰《魏书》，会杨素卒而止。

参《隋书》卷五八《柳誓传》『（晋）王好文雅，招引才学之士诸葛颖、虞世南、王胄、王眘、朱瑒、虞绰等人并为陈朝遗臣，其或亦先为晋王府学士，本年除太常博士。』《旧传》：『遂良博文史，尤工隶书，父友欧阳询甚重之。』欧、褚之交，盖始于太常同僚之时。

公元六一一年五十五岁 [隋·大业七年（辛未）]

直隶·萧沈撰《欧阳询年谱略》：『宋·赵明诚《金石录目》记曰：『第五百三十，隋屯御大将军《姚辩墓志》，虞世基撰，欧阳询书，大业七年十月』。赵明诚又于跋隋西林道场碑中曰：『余家藏《隋姚辩墓志·元寿碑》，皆率更在大业中为博士时所书』。姚辩《隋书》无传，仅炀帝纪曰：『三月丁亥，右光禄大夫、左屯御大将军姚恭墓志铭》全文，可补《隋书》无传之漏。』

云云。清·王昶《金石萃编》卷四十录有《隋故左屯御大将军左光禄大夫姚恭墓志铭》全文，可补《隋书》无传之漏。』

公元六一二年五十六岁 [隋·大业八年（壬申）]

直隶·萧沈撰《欧阳询年谱略》：『宋·赵明诚《金石录目》记曰：第五百三十一，《隋尚书左仆射元长寿碑》，虞世基撰，欧阳询正书，大业元年正月。』同书卷二十二《跋尾十二》《隋尚书左仆射元寿碑》条下记曰：『右《隋元寿碑》，虞世基撰，欧阳询书……』《隋书》炀帝纪曰：『元寿，字长寿，河南洛阳人也……行至涿郡，遇疾卒，时年六十三』……

公元六一七年六十一岁 [隋·大业十三年（丁丑）]

四月，欧阳询在江西庐山立《庐山西林寺道场碑》。直隶·萧沈撰《欧阳询年谱略》：『宋·欧阳修《集古录》跋尾卷五曰：『《右庐山西林道场碑》，渤海公撰，公为太常博士时作，不著书人名氏，而字法老劲，疑公之书也』大业十三年建』云云。又赵明诚《金石录目》卷二十二又于跋《隋西林道场》碑中曰：『《右隋西林道场碑》，题太常博士欧阳询撰，而不著人名氏，余家藏《隋姚辩墓志·元寿碑》，皆率更在大业中为博士时所书』。

又：《旧唐书》询本传曰『高祖微时，引为宾客』。《新唐书》询本传则曰『高祖微时，数与游』。至隋末时，询为李渊座上客，颇得李渊赏识。

公元六一九年六十三岁 [唐高祖·武德二年（乙卯）]

二月，窦建德平聊城，欧阳询与虞世南入夏。窦建德授欧阳询伪夏常乐国太常卿，又有托名欧阳询撰并书，女子《苏玉华墓志铭》。

清·陆增祥《八琼室金石祛伪录》有女子《苏玉华墓志铭》（正书），前题有『弘文馆学士欧阳询撰并书』字样，又碑文中记有碑主苏玉华『以大唐·武德二年五月九日终于居德里之第』字样。陆增祥于碑后注曰：『武德年，信本未为弘文馆学士』云云，故陆以为伪。沈案：询所书碑，其题职衔，史传多有不载，如大唐宗圣观所题之『骑都尉』衔；又如《温彦博碑》与《皇甫诞碑》所题之『银青光禄大夫』衔等。陆增祥以此断为伪作，似欠妥当。然观是碑其字，又确无欧书形意，暂存待考。

公元六二〇年六十四岁 [唐高祖·武德三年（庚辰）]

直隶·萧沈撰《欧阳询年谱略》：『清·陆增祥《八琼室金石祛伪录》有唐故卧龙寺《黄叶和尚墓志铭》（正书），前题有『守黄门侍郎许敬宗制、文馆学士欧阳询书』字

样：碑文曰："和尚字说姓张，名真志……以武德三年秋九月四日葬于万年县·凤口原"云云。沈案：《旧唐书》许敬宗本传曰："武德初，赤牒以涟州别驾，太宗闻其名，召补秦府学士，贞观八年，累除著作郎，兼修国史……十七年，以修武德贞观实录，封高阳县男，赐物八百段，权检校黄门侍郎"云云。知许敬宗在武德年间曾为涟州别驾与秦王府学士。而其为黄门侍郎，在贞观十七年，且为检校黄门侍郎，并未实任。

公元六二一年六十五岁【唐高祖·武德四年（辛巳）】

五月初二，秦王李世民破窦建德于虎牢，平河北。欧阳询，虞世南并入唐。直隶·萧沈撰《欧阳询年谱略》："《旧唐书》太宗纪曰：'（武德四年）五月己未，秦王大破窦建德之众于虎牢，擒建德，河北悉平'云云。故欧阳询归唐，当在李世民擒窦建德后。又《旧唐书》询本传曰：'高祖微时，引为宾客，及即位，累迁给事中'云云。然观'累迁'二字，似欧阳询初归唐时尚授有他职，而迁给事中究竟在武德何年，不可确考。"

七月，欧阳询制词开元通宝钱及书，时称其工。《资治通鉴》唐纪五·高祖，武德四年载："隋末钱币滥薄，至裁皮糊纸为之，民间不胜其弊，至是，初行开元通宝钱，径八分，重二铢四参，积十钱重一两，轻重大小最为折中，远近便之，命给事中欧阳询撰其文并书，延环可读。"

又："给事中一职在初唐为正五品上阶，其上级亦有侍郎（正四品上）与侍中（正三品）。"

欧阳询得右军《兰亭序》帖事。宋·宋景濂宋学士文集卷三十二跋西台御史萧翼兰亭园后载："……及知在辩才处，使欧阳询求得之，以武德二年入秦王府，乃智果，非智永，求《兰亭序》者乃欧阳询，非萧翼也……"沈又案：萧翼得《兰亭序》帖事，可参看《法书要录》、《唐书》何延之《兰亭记》一文。宋·赵明诚《金石录》载"右唐《窦抗墓志》，欧德二年入秦王李世民府，当唐·刘㻀嘉话录云：'《兰亭序》，武德四年入秦府，贞观十年始拓，以分赐近臣。'何子楚跋云：'唐太宗诏供奉临《兰亭序》，惟率更令欧阳询揭之本夺真，勒石留之禁中，然后知定武本乃率更响揭，而非其手术。'武德四年，询书《窦抗墓志》。沈撰《欧阳询年谱略》："《兰亭序》帖事，欧阳询撰并书"。

公元六二二年六十六岁【唐高祖·武德五年（壬午）】

欧阳询任给事中，并修陈史，书《楚哀王雅诠碑》。

直隶·萧沈撰《欧阳询年谱略》："《旧唐书》令狐德棻本传曰：'诏曰……秘书监窦班……给事中欧阳询……秦王学姚思廉可修陈史'。"

公元六二四年六十八岁【唐高祖·武德七年（甲申）】

九月十七日，欧阳询等人奉诏撰《艺文类聚》成一百卷，询奏上之，赐帛二百段。

《旧传》："武德七年，诏与裴矩、陈述达撰《艺文类聚》一百卷，奏之，赐帛二百段。"《唐会要》记在本年九月十七日。今本序文结衔"太子率更令弘文馆学士渤海男"，中华书局上海编辑所一九六五年八月注绍携校本前言有谓"应系追改或后人移改的"，甚是。今不取。

直隶·萧沈撰《欧阳询年谱略》：记述"宋·王浦唐会要卷三十六（修撰）条目载'武德七年九月十七日，给事中欧阳询奉敕撰艺文类聚成，之上'"。

公元六二六年七十岁【唐高祖·武德九年（丙戌）】

公元六二六年二月十五日，鳌屋（今作周至）县立欧阳询撰并书《宗圣观记》，碑文撰者为宰相陈叔达。书体为隶法，计三十二行，行六十字。欧阳询时年七十岁。

八月初八日，太子李世民即皇帝位，九月，欧阳询以本官兼弘文馆学士。九年四月，给事中欧阳询奏上《帝德论》，帝览而称善。《集古录目》载"《唐楚哀王李稚诠碑》，欧阳询撰并隶书《楚哀王李稚诠碑》……欧阳公时为给事中。"著录首见《墨池篇》卷十七。

公元六二七年七十一岁【唐太宗·贞观元年（丁亥）】

直隶·萧沈撰《欧阳询年谱略》："宋·王浦《唐会要》卷六十四，弘文馆条目载'贞观元年敕，见在京官文武职事五品以上子，有性爱学书及有书性者，听于馆内学书，其书法内出，其年有二十四人入馆，敕虞世南、欧阳询教示楷法'。"

唐太宗贞观（六二七年—六四九年）中立《周大宗伯唐瑾碑》，于志宁撰文，楷书。

公元六二八年七十二岁【唐太宗·贞观二年（戊子）】

唐太宗贞观二年十一月二十一日，置书学，隶国子学。

公元六三〇年七十四岁【唐太宗·贞观四年（庚寅）】

三月十九日，尚书右仆射、蔡国公杜如晦卒，虞世南奉诏撰述碑铭志述之，欧阳询隶书。《金石录目》第五五九：「《唐杜如晦碑》，虞世南撰，八分书，无姓名，贞观四年」。参其卷二三跋尾「验其字画，盖欧阳询书」。

唐太宗贞观（六二七年—六四九年）中立《隋工部尚书段文振碑》。潘徽撰，欧阳询隶书。《金石录》等有载。碑目又称《兵部尚书段文振碑》。贞观中，立在咸阳县。著录首见《金石录目》第六〇八页。《从编》卷八「咸阳县」引《京兆金石录》记：「大业八年立石。」

公元六三一年七十五岁 [唐太宗—贞观五年（辛卯）]

唐太宗贞观五年，三月二日，章丘立欧阳询隶书李百药《房彦谦碑》。

赵明诚《金石录目》记曰：「第五百六十，《房彦谦碑》侧镌有隶书『太子左庶子安平男李百药撰，太子中允□□□欧阳询书，贞观五年三月二日树』字样。询带太子中允衔，惟是碑有之，而两唐书本传及他碑皆无。

欧阳询八分书，贞观五年正月……《房彦谦碑》。

赵明诚《金石录目》记曰：「第五百六十六，《唐化度寺邕禅师塔铭》，李伯药撰，欧阳询书，贞观五年十一月」。其碑前又题『右庶子李百药制文，率更令欧阳询书』字样，末属『贞观五年十一月十六日建』。知是年询又有率更衔在身。

清·陆增祥《八琼室金石祛伪录》有唐故银青光禄大夫凉州刺史定远县开国子《郭公墓志》，前题有「率更令欧阳询书」字样。

唐太宗贞观五年九月九日，赐百官大射于武德殿，欧阳询有《嘲萧瑀射》诗。欧阳询《嘲瑀射》：「急风吹缓箭，弱手驭强弓。欲高翻复下，应西还更东。十回俱著地，两手并擎空。借问谁为此，乃应是宋公。」其目下有注：「宋公萧瑀不解射，九月九日赐射，瑀箭俱不著垛，询咏之云云。」《旧记》：「（五年）九月乙丑，赐群官大射于武德殿。」「九月丁巳朔，乙丑，九日。询诗，盖撰于本年。

公元六三二年七十六岁 [唐太宗—贞观六年（壬辰）]

唐太宗贞观六年三月，《九成宫醴泉铭》，魏徵撰，欧阳询正书。公元六三二年四月立石。（原石在陕西麟游，隋时本为仁寿宫，唐贞观重修，作为避暑之所，改为九成宫。此地原本缺乏水源，后再次发现一道甘泉，取名『醴泉』，遂立碑以纪其事。后来宫墟荡然，惟碑独存了。）

赵明诚《金石录目》记曰：「第五百六十六，欧阳询正书，贞观六年四月」。碑前又

公元六三四年七十八岁 [唐太宗—贞观八年（甲午）]

十一月，咸阳立欧阳询正书《张崇碑》。碑以贞观八年十一月立。《金石录》跋尾卷二三记：「右《唐丹州刺史碑》，首句已残缺，其可见者云：『公讳崇字平高。』以贞观八年十一月立。」《类编》同，《金石录目》第五七一记「无书、撰人姓名」。按《新唐书·刘裴传》后载起义功臣事迹有张平高，云：「绥州人，从唐公平京城。累授左领军将军、萧国公。卒后改封罗国公。永徽中追赠潭州都督。」新旧《唐书》有传，见《旧书》卷五七《刘文静传》附，《新书》卷八八《裴寂传》。

题『秘书监检校侍中巨鹿郡公臣魏徵奉敕，兼太子率更令波海南臣欧阳询奉敕书』字样；所谓『兼』太子率更令者，是以给事中职兼之也。给事中为正五品上阶，以正五品官而兼从四品上阶，正所谓欠一阶是也。知为贞观六年建。

贞观六年五月中旬，欧阳询书有《兰惹帖》。

七月十二日，书有《付善奴帖》。欧阳询《传授诀》：「贞观六年七月十二日，询书付善奴。」文见《全唐文》卷一四六。立在凤翔。著录首见《金石录》卷下。《类编》卷一记：「宋至和二年重墓。」《宣和书谱》卷八记有「三帖」。

公元六三六年八十岁 [唐太宗—贞观十年（丙申）]

六月二十一日，皇后长孙氏卒，既丧，百官缞绖。中书舍人许敬宗因笑欧阳询状貌丑陋，为御史所劾，贬为洪州司马。《旧书》卷八二《许敬宗传》载。其前赵国公长孙无忌亦嘲其陋异。《广记》卷二四八引《国朝杂记》：「唐太宗寡近臣，戏以嘲谑。赵公长孙无忌嘲欧阳询曰：『耸膊成山字，埋肩不出头。谁家麟阁上，画此一猕猴。』询应曰：『缩头连背暖，俛当胃肚寒，只因心溷溷，所以面团团。』帝敛容曰：『欧阳询，汝岂畏皇后闻。』」赵公，皇后之兄也。

《太平广记》卷四四四有《欧阳纥传》，即《新书》卷五九《艺文三》所记补江总白猿传。陈振孙《直斋书录解题》卷十一目下有注：「无名氏。欧阳纥者，询之父也。询貌类猕猴，盖尝与长孙无忌互相嘲谑然，惟碑独存了。

赵明诚《金石录目》记曰：「第五百六十六，欧阳询正书，贞观六年四月」。

矣。此传遂因其嘲，广之以实其事，托言江总，笔从四部正讹》以为「《白猿传》，唐人以谤欧阳询者，询以状颇瘦，类猿猴，故当时无名子造言以谤之」。许敬宗史称「才优行薄」，是假小说以施诬蔑者，盖与其人有关。

十一月初四日，葬文德皇后于昭陵，立欧阳询隶书唐太宗《文德皇后碑》。

直隶·萧沈撰《欧阳询年谱略》：《旧唐书》载「右唐昭陵刻石文，太宗为文德皇后寅，葬文德皇后于昭陵」。宋·赵明诚《金石录》载「（贞观十年）冬十一月庚立，欧阳询书，其文具载于太宗实录」。

公元六三七年八十一岁【唐太宗—贞观十一年（丁酉）】

唐太宗贞观十一年九月，欧阳询正书《阴符经》。

岳珂《宝晋斋法书赞》卷五：「欧阳询《阴符经帖》，楷书，二十七行。经曰……贞观十一年丁酉九月□□书与善奴。」又题记：「右唐太子率更令欧阳询，字信本，《阴符经帖》真迹一卷，楷庄而劲，严而有法，纸古以香，态险而绝，真欧笔也。」

十月二十二日，昭陵入窆欧阳询检校太子右庶子任上撰书《温彦博志》，其正书岑文本立，《温彦博碑》同时立石。

此时的欧阳询已是八旬老翁为温彦博书碑，由于碑书甚佳，当然更由于温彦博的特殊身份，此碑获陪葬昭陵的宠遇。这固然表明了温彦博与唐太宗的特殊关系，但也说明了欧阳询作为书丹者的突出地位。「唐故特进尚书右仆射虞恭公温公之碑」的篆额，恐亦是出自欧阳询的手笔。

《温彦博志》见《唐代墓志汇编》贞观零五二，拓本有「东北道招慰大使十年六月贞观检校太子右庶子……银青光禄大夫欧阳询撰并书」字样，参觉罗崇恩《香南精舍金石契》云：「此亦复刻本，然尚有典型，较胜于近世之生造伪品远矣。其脱落处，或就空格补刊，当是不谙文义人据剪本、旧本入石也。」盖出欧阳询撰书。其结衔「检校太子右庶子、银青光禄大夫」，当撰书于检校太子右庶子任上。

赵明诚《金石录目》记曰【第五百七十八，《唐温彦博碑》，岑文本撰，欧阳询正书】。

书有十二月日赠高颎礼部尚书诏批答。

《类编》卷一「欧阳询」目下有《赠高颎礼部尚书诏批答》，注有云：「贞观十一年二月诏，无姓名。十二月二十八日批诏乃改颎诏书」。贞观十一年改葬，有诏赠礼部尚书」云，其批答与赠礼部尚书诏为别一文。

正书批答，盖在其前，年月无考，姑系于本年。

公元六四一年八十五岁【唐太宗—贞观十五年（辛丑）】

欧阳询卒，年八十五岁。

唐·张怀瓘《书断》：「以贞观十五年卒，年八十五。」《叙书录》曰：「……贞观十年，太宗当谓侍中徵曰：虞世南死后，无人可与论书……」太宗此言一出，似虞世南已卒于贞观十年或以前，而欧阳询亦应谢世。若询在虞世南后殁，太宗何出此言哉？又观《新唐书》和《旧唐书》虞世南本传，言「贞观十二年……询卒，年八十一」；则虞世南确切卒年又当在贞观十二年。未知《法书要录》之唐朝《叙书录》所载孰是。

《法书要录》乃唐人张彦远所编，距初唐较近。而《旧唐书》为五代时人刘昫所撰；《新唐书》则为宋人司马光所撰。刘昫、司马光二人较张彦远而言，则又稍远于初唐。唐朝《叙书录》一文，张彦远虽未属著者姓名，然必为较张彦远更早之唐人所撰。故虞世南卒年是否为《新唐书》和《旧唐书》所记之贞观十二年，尤为可疑。而若依唐朝《叙书录》太宗之言，则欧阳询又必卒在虞世南之先，太宗此言方可通也。然欧阳询书有《温彦博碑》。

温彦博卒于贞观十一年六月，是又为欧阳询卒年必在贞观十一年后之佐证。若是，则张怀瓘确认确询卒年于贞观十五年，未知本于何处。本年谱姑且暂依其说，敢论定，待考。

直隶·萧沈撰《欧阳询年谱略》：《旧唐书》询本传曰：「年八十余卒」；《新唐书》询本传则曰：「卒，年八十五」；唐·张怀瓘《书断》欧阳询条目又载「以贞观十五年卒，年八十五」。然参观唐·张彦远《法书要录》卷四唐朝《叙书录》一文，又似可疑。

注：欧阳询夫人徐氏，四十三年后卒。

《金石录目》第七四六：「《唐欧阳询妻徐氏墓志》，郑玄廷撰，子通书。武后文明元年三月。」其「跋尾」卷二十五又记：「右《唐欧阳询妻徐夫人墓志》，云：……徐始以夫恩封渤海郡君，寻加渤海郡夫人，最后以子恩封渤海太夫人。」

欧阳询有子四人，长卿、肃、伦、通。通，武后朝判纳言事。

鄴西雲門
稠公禪慧
遵檫方外

暗揆成
禪契拔
師見成
　便然

第四部分

传世作品附录

《兰亭记》

原石久佚，拓本传世极少，《兰亭记》是明清文人伪托欧阳询所书。《中国书法大辞典》中述：『欧阳询书《兰亭记》，单刻本，唐贞观二年（六二八年）二月欧阳询书。多数人以为系后人集欧阳询书而成，并刻于石。原石久佚，拓本传世极少。然观其拓本，其书法精整，尚有可观。』一九九二年十二月由天津大学出版社出版发行。

《比年帖》

欧阳询诸帖中，《比年帖》被前人定为伪迹，余者如《兰惹》、《静思》、《五月》、《足下》等，结字紧密，用笔内敛，是欧阳一贯手段。特别是《兰惹》、《静思》二帖，与传世欧阳墨迹《仲尼梦奠》、《张翰思鲈》、《卜商读书》诸帖气息相通，如一时之书，只是墨迹沉厚刚健，刻帖圆润清扬，摹刻过程中出现的误差，由此可见。用笔与初唐风格不同，颇嫌软懦，前人虽定为真迹，犹可存疑。

《唐文拾遗》卷十四，著录首见《淳化阁帖》『历代名臣法帖第四』。此帖黄伯思《法帖刊误》卷上以为集公碑中字为之。容庚《丛帖目》列为伪刻。曾刻入《淳化阁帖》、《重刻淳化阁帖》、《东书堂集古法帖》、《宝贤堂集古法帖》、《懋勤殿堂法帖》等。

《姚辩墓志》

虞世基撰，欧阳询正书。万文韶镌。志目又称《姚辩墓志》、《姚恭公墓志铭》、

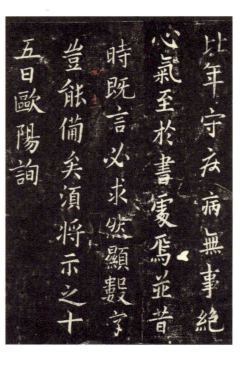

《比年帖》

《姚辩墓志》

《窦娘子墓志》

《小字阴符经》

《窦娘子墓志》

《窦娘子墓志》又名《大唐泰州诸军事泰州刺史侯使君夫人潞国太夫人窦氏墓志》，立于唐贞观十一年（六三七年），一九五八年出土于陕西省旬邑县太峪公社文家大队子胡同的大冢子旁（《咸阳碑石》云为一九七一年旬邑县郑家乡安仁村）。

据墓志所述，窦娘子卒于贞观六年，归附于贞观十一年。此间欧阳询所书的楷书作品有《九成宫醴泉铭》、《张崇碑》、《温彦博碑》、《阴符经》等，都属晚年"人书俱老"之作，其笔法精熟，结字严谨，气质老成。而《窦娘子墓志》所呈书迹虽酷似欧书，然通篇气质韵味却显得异常"稚嫩"，无法与此间所书的《九成宫醴泉铭》、《温彦博碑》等相比。《窦娘子墓志》是否为欧阳询所书有待进一步探讨。

现存旬邑县博物馆。《书法丛刊》二〇〇七年第三期（文物出版社），首次刊载发表。

《小字阴符经》

贞观十一年（六三七年）九月书，宋·岳珂《宝晋斋书法赞》卷五曰："欧阳询，楷书，二十七行……贞观十一年丁酉九月，书与善奴"云云。《阴符经》真迹一卷，楷庄而劲，严而有法。纸古有香，态险而绝，真欧笔也。书与善奴，又与右军写《乐毅论》赐大令者一体制。此帖传世者均为翻刻本。曾刻入《宝真斋法书赞》、《餐霞阁法帖》、《墨妙轩法帖》、《三希堂法帖》、《契兰堂法帖》、《壮陶阁续帖》等。

《左光禄大夫姚辩墓志》、《左屯卫大将军左光禄大夫姚恭公墓志铭》。文见严可均《全隋文》卷十四（《全上古三代秦汉三国六朝文》），十月二十一日入窆万年县。著录首见朱长文《墨池篇》卷十七，武亿《授堂金石一跋》卷四所见为"近人重刻"，王昶《金石萃编》卷四十记宋时重刻本"一石二面"，"多讹字落字"。高三尺三寸，广一尺五寸。三十二行，行四十二字。欧阳询结衔"太常博士"。康有为《广艺舟双楫》云："《姚辩志》虽为率更书，以石本不传，仅有宋人翻本，故不叙焉"。

志主姚辩（五四六年—六一一年），宇思辩。武威人，官至左屯卫大将军、右光禄大夫。大业七年三月十九日（《隋书》卷三《炀帝上》记"三月丁亥"即初二日）卒，年六十六。赠左光禄大夫，谥曰"恭"。

《黄帝阴符经》

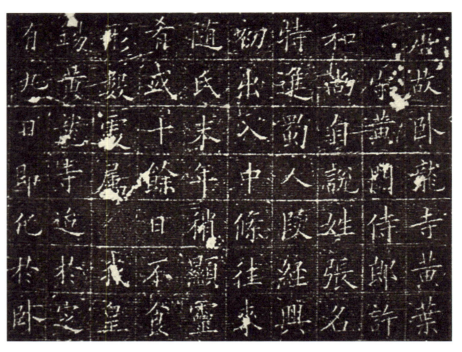

《黄叶和尚墓志》

《黄帝阴符经》

唐贞观五年（六三一年），欧阳询奉太宗李世民之诏，以寸楷书写《阴符经》全文上、中、下三篇，李世民为之亲笔题序，后世唐玄宗李隆基、宋高宗赵构等亦为之作跋。……欧书《阴符经》由于备受唐、宋帝王们的珍爱，一直被藏于宫廷秘阁年间，高宗命官任兵部侍郎兼敷文阁学士的米芾之子米友仁，将其摹勒上石。南宋绍兴以后，欧书《阴符经》首卷及原碑刻均已下落不明。至元天历年石，是清代铜山人氏杨映权在朝为官时偶得其拓本，悉心收藏至还乡后，徐州博物馆现存的欧书《阴符经》刻光四年（一八二五年）再度摹刻上石的。请石工高手于道

《黄叶和尚墓志》

清陆增祥《八琼室金石文字补正》录有《唐故卧龙寺黄叶和尚墓志明》，前题有「守黄门侍郎许敬宗制、文馆学士欧阳询书」字样。而《旧唐书》方技传亦无黄叶之名，疑是后人伪作。

许敬宗撰，欧阳询正书。

志目又称《唐故卧龙寺黄叶和尚墓志铭》。武德三年九月四日，入窆万年县。著录首见《八琼室金石祛伪》，其有云：「武德初，许敬宗涟州别驾。其为黄门侍郎，约在太宗末年。信本属衔（文馆学士）误为「苏玉华志」同……《陕西道志》：「卧龙寺有吴道子画观音像及佛足迹碑，初以像名观音寺。宋初，有僧惟果，长卧其中，人以卧龙呼之，故名。」秦藩《碑记》云：「隋为福应禅院。唐名观音寺。宋太宗更为卧龙。」据此，则寺名亦谬误矣。」

《苏玉华墓志铭》

又称《女子苏玉华墓志铭》，武德二年，入窆京兆。著录首见陆增祥《八琼室金石祛伪》。

全称《女子苏玉华墓志铭》。欧阳询结衔「弘文馆学士」。陆氏以为「武德年，信本未为弘文馆学士」伪。

孟府赐书楼院东屋。长宽均四十厘米，厚十厘米，铭文十四行，行十五字，楷书，四周阴刻细云纹图案。墓志题有「弘文馆学士欧阳询撰并书」。志文记载了苏玉华生平及铭词。碑文正书小楷字，唐欧阳询撰并书。在陕西西安。现置墓志左下角题有「道光辛丑十二月得之于神和原土中，荣翰堂珍藏」。唐欧阳询书体端庄秀雅、凝重沉厚，是难得的欧体珍品。该墓志可能是孟氏七十代嫡裔孟广均高价购得，至今仍保存于孟庙内。

《郭云墓志铭》

欧阳询正书，志目又称《凉州刺史郭云墓志铭》。全称《唐故银青光禄大夫凉州刺史定远县开国子郭公墓志铭》。贞观五年十月六日，入窆万年县，著录首见《八琼室金石补正》。陆增祥以为地理称谓及品阶等，均不合唐代制度。石在陕西西安，疑是后人伪刻。

《缘果道场砖塔下舍利记》

传为欧阳询撰并正书，又称《舍得记》，具体书写年月不详。曾刻入《秀餐轩帖》。清嘉靖年间为宋葆淳收藏并有题跋。一九八七年六月成都古籍出版社影印出版。

《心经》

欧阳询贞观九年（六三五年）十月七十九岁时书于白鹿寺。或谓奉敕书。帖目又称《小字心经》。贞观九年十月，立在越州。著录首见《博古堂帖存》。小楷二十二行，清孙承泽《庚子销夏记》评云：「楷法精严而宽展自如，笔墨外有方丈之势，如郭忠恕画楼阁，纤微合序，了无安排，真千秋佳调也。宋文帝谓其真书直至内史，此足当之，非溢美矣。」

曾刻入《博古堂帖》、《停云馆帖》、《墨池堂选帖》、《玉烟堂帖》、《清鉴堂帖》、《秀餐轩帖》、《翰香馆法帖》、《仁聚堂法帖》、《玉虹楼法帖》、《餐霞阁法帖》等。杨震方《碑帖叙录》认为：「初刻于饶州（今江西波阳县），其石久佚。今所传清孙承泽《庚子销夏记》评云：『楷法精严而宽展自如，笔墨外有方丈之势，如郭忠恕者为翻刻，以「越州石氏本」为最早而致佳。』刻入《停云馆帖》者系出此本。又入《墨池唐选帖》，但不据『于白鹿寺』四字。亦刻入《玉烟堂帖》，款无「于白鹿寺」四字。亦刻入《玉烟堂帖》，但乏欧书面目。有人说玄奘取《心经》，贞观九年尚未译出，此恐为伪托。杨守敬《学书迩言》则说：『顾升《瘗琴铭》，京师琉璃厂有课本，余得汉阳叶氏宋拓本，铭后附《心经》，用笔结体神似欧阳小字《千字》，京师琉璃厂有课本，直是后人重写，神貌皆不似。』不知杨氏所见此本究为何时拓本。

《佛说尊胜陀罗尼咒》

欧阳询正书，小楷，笔意与《心经》较为接近，字体亦基本相同。此图片为「越州石氏本」，刻于《心经》之次。书不甚精，恐非欧书。王世贞云：「率更《心经》、《陀罗尼咒》、《清鉴堂帖》、《餐霞阁法帖》、《停云馆法帖》等。上海文明书局、有正书局有影印本。

《九歌残石》

《小楷千字文》

《九歌残石》

战国楚屈原撰，唐欧阳询正书。九十四行，行二至九字不等。单刻本。著录首见《庚子销夏记》卷六。曾记述："率更《九歌》，北宋时刻于长安，南宋后原石散佚，传本极少。极其精妙，宛如手书。"又云："率更有小楷《千文》及《九歌》，予未见《千文》，至《九歌》，晋府所藏，上有其印，诚稀世之珍。昔董玄宰先生见于朱御医家，谓世无二本。回环胸中二十余年，未几亦佚。"其中所缺「大司命」、「少司命」、「国殇」和「礼魂」等部分。现存残石乃清时出土，不知刻于何时。清初为保定汪氏所得，递经查氏、孙氏，移至河北丰润县。其书整洁，失于呆滞，或系伪托。杨守敬《学书迩言》云："汉阳叶氏又于丰润得《九歌》残石，不及《千文》之谨严。"

安徽美术出版社一九九〇年四月第一版，安徽省新华书店发行，安徽新华印刷厂印刷。

《小楷千字文》

署题「贞观十五年（六四一）」。此贴著录于《宝刻类编》，是欧阳询贞观十五年（六四一年）书写给其儿子明奴、善奴的，风骨清峻，无一懈笔。此贴目前所见大多为明翻刻本。翁方纲跋曰："率更小楷，如《九歌》，《姚墓公碑》，久无真本。此千文乃垂老所书，而笔笔晋法，敛入神骨，当为欧阳中无上神品。"王虚舟说："唐本率更小楷千文，古雅精妙，出《化度寺碑》上。"曾刻入《澹虑堂墨刻》等。杨震方《碑帖叙录》认为，锡山秦氏曾藏宋拓，后不得见。河北丰润有近代翻刻本。无避讳缺笔，亦缺乏笔力。杨守敬《学书迩言》云："欧阳率更书《千字文》，此帖宋拓，雍正间为王良常所得，结体谨严，自非信本不能。长沙常氏有翻本。汉阳残石，不及《千文》之谨严。"千字文作为中国古代的启蒙学课本，以一千字编以四言韵语，叙述有关自然、社会历史、教育等方面的知识，隋代即开始流行。此千字文传欧阳询书，见于《戏鸿堂帖》，内容完整，后有刻跋两段："右帅更令所书千字文杨补之家藏本，咸淳甲戌岁九月三日钱塘金应桂家以分行布白谓之九宫，元人作书经云：黄庭有六分九宫，曹娥有四分九宫是也。今观信本千文真有完字居于胸中。若构凌云台，一皆衡剂而成者。米南宫评其帧数到内史，信矣，此本为杨朴之家藏，勒其全文，欲学书者先定间架，然后纵横跌宕唯变所适也。其昌。"《历代碑帖法书选》编辑组根据故宫博物院藏本影印出版，文物出版社出版发行。

《史事帖》

《静思帖》

《中楷千字文》

杨震方《碑帖叙录》云：「中楷（《千字文》）刻入《戏鸿堂帖》似由欧阳询诸碑集字。」

《楚哀王李稚诠碑》

《楚哀王稚诠碑》，欧阳询六十六岁时撰并隶书。碑目又称《楚哀王智云碑》。武德初年立在万年县。著录首见《墨池篇》卷十七。《丛编》卷八「万年县」引《集古录目》记欧阳询「时为给事中」，盖武德四年后所立。

碑主楚哀王智云，初名稚诠，高祖第五子。大业末遇害，年十四岁。武德元年，追封楚王，谥曰「哀」。新、旧《唐书》有传，见《旧唐书》卷六十四《高祖二十二子》，《新唐书》卷七十九《高祖诸子》。

《史事帖》

欧阳询记述古人逸传十数种，汇为一集，多为行楷书，总称《史事帖》或《故事帖》。《史事帖》总共包括《仲尼梦奠帖》《度尚帖》《卜商读书帖》《史事帖》《张翰帖》《劳穆公帖》《汉文时帖》《殷穆帖》等约七种，但据说原有十几种；宋人米芾曾谓米芾自己在濮州李丞相家见十余帖，其时汇集一处，以后逐渐散佚，则知在宋时欧阳询《史事帖》已有相当盛名。但以后日渐凋零，至今只存《卜商读书帖》《梦奠帖》三数种而已。明崇祯年间，涿州冯铨编次，宛陵刘光旸摹镌《快雪堂法书》五卷，卷二收欧阳询《卜商》《张翰》二帖，是知欧阳询《史事帖》也已为刻帖界所注目，化身千万，流风远被。堪称是《史事帖》的一大幸事。《史事帖》所记载的古人逸转数种，我以为应该是在修史之后的信手录来，是足以与浩繁卷帙的《艺文类聚》互为表里的。

《快雪堂法书》所刻《史事帖》，较好地保存了欧阳询行书的基本风格——方笔直线，内敛紧缩，字形取瘦长之态。特别是一些字的结构，既含有大王行书的欲行却住、欲连还虚的意蕴，又不时显露出欧阳询楷书的本色：方正断劲、平时恭谨，似乎倒少却了一般行书应当有「流行之乐」的姿态。

《静思帖》

欧阳询撰并行书。文见《全唐文》卷一四六。著录首见《淳化阁帖》「历代名臣法

《五月帖》

《车驾帖》

欧阳询撰并书。文见《唐文拾遗》卷一四。著录首见王寀《汝帖》"唐欧虞褚薛书汝刻十"。原文如下:"欧阳询,车驾取四日回京。东宫以吾从秋来重困,气体疲顿,甚垂恻隐。蒙遣劳问,别给餐酒。奉笺通谢,手令优达,惶恐欣荣。岂任诚素。弟恨此身已老,尽忠所事,特有平生之心耳。惠子知我,兹故云云。贤叔并安佳!询再拜。"曾刻入《淳化阁帖》、《重刻淳化阁帖》、《东书堂集古法帖》、《宝闲堂集古法帖》、《懋勤殿法帖》等。

《五月帖》

欧阳询撰并行书。又称《平安帖》,文见《全唐文》卷一四六。著录首见《淳化阁帖》"历代名臣法帖第四"。其帖文如下:"五月中得足下书,知道体平安。吾气力尚未能平复,极欲知君等信息。比忧劳问,不可具言,不复,欧阳询顿首顿首。"曾刻入《淳化阁帖》、《重刻淳化阁帖》《东书堂集古法帖》《宝闲堂集古法帖》《懋勤殿法帖》等。

帖第四]。全文如下:"静而思之,胜事莫复过此。气力弱,犹未愈。吾君何当至速附书,必向饶定,须寄信立具。欧阳询呈。"曾刻入《东书堂集古法帖》、《宝闲堂集古法帖》、《懋勤殿法帖》、《契兰堂发帖》等。

《传授诀》

欧阳询撰书,并付子欧阳通。帖目又称《付善奴帖》《秉笔帖》,行书。文见《全唐文》卷一四六。后题"贞观六年七月十二日书付善奴"。著录见宋朱长文《墨池编》及郑樵《金石略》等。《宝刻类编》卷一记:"宋至和二年重摹。"《宣和书谱》卷八记有"三帖"。立在凤翔。曾刻入《绛帖》、《密阁续帖》、《汝帖》、《东书堂集古法帖》。

欧阳询所撰《传授诀》、《用笔论》、《八诀》、《三十六法》等都是他自己学书的经验总结,比较具体地总结了书法用笔、结体、章法等书法形式技巧和美学要求,是我国书法理论的珍贵遗产。

内容:每秉笔必在圆正,气力纵横重轻,凝思静虑。当审字势,四面停均,八边俱备;长短合度,粗细准程,心眼准程,忙则失势;次不可缓,缓则骨痴;又不可瘦,瘦当枯形,复不可肥,肥即质浊。细详缓临,自然备体,此是最要妙处。贞观六年七月十二日,询书付善奴授诀。

《脚气帖》

欧阳询撰并行书。文见《唐文拾遗》卷一四。著录首见《淳化阁帖》《历代名臣法帖第四》。其帖文如下："吾自脚气数发动，竟未听许，此情何堪，寄药犹可得也。"曾刻入《淳化阁帖》、《重刻淳化阁帖》、《东书堂集古法帖》、《宝贤堂集古法帖》、《懋勤殿堂法帖》等。

《足下帖》

欧阳询撰并行书。著录首见《淳化阁帖》《历代名臣法帖第四》。其帖文如下："足下何以自定返还人许，以当定返还人，望示心曲。永嘉书处，定难以为其心也。"曾刻入《淳化阁帖》、《重刻淳化阁帖》、《东书堂集古法帖》、《宝贤堂集古法帖》、《懋勤殿堂法帖》等。

《兰惹帖》

欧阳询撰并行书。又名《贞观帖》、《题诸家书帖》。贞观六年五月中旬书。著录首见《淳化阁帖》《历代名臣法帖第四》，条下录有"贞观六年仲夏中旬初偶诣兰惹"。文见《全唐文》卷一四六。其有"贞观六年仲夏中旬初偶诣兰惹"，盖书于五月中旬。其字体稳而修长，笔力险峻，气韵生动传神。难怪宋代皇帝赵佶也对他的书法极为惊叹："笔力益刚劲，有执法廷争之风，崛起，四面削成，非虚誉也。"曾刻入《淳化阁帖》、《重刻淳化阁帖》、《东书堂集古法帖》、《宝贤堂集古法帖》、《懋勤殿堂法帖》、《契兰堂发帖》等。

《窦抗墓志》

欧阳询撰并隶书，志目又称《司空窦抗墓志》。武德四年撰并书。武德五年三月，入窆京兆。著录首见《金石录目》第五四六。

志主窦抗（？—六二一年），字道生。扶风平陵人，太穆皇后之从兄，高祖朝官至纳言。新、旧《唐书》有传，见《旧唐书》卷六一、《新唐书》卷九五。武德四年卒，赠司空，谥曰"密"，志目"司空"乃赠官。

《周太宗伯唐瑾碑》

唐太宗贞观（公元六二七年——公元六四九年）中立。于志宁撰文，欧阳询正书。碑

《段文振碑》

唐太宗贞观（公元六二七年——公元六四九年）中立。潘徽撰，欧阳询隶书。《金石录》等有载。碑目又称《兵部尚书段文振碑》。贞观中，立在咸阳县。著录首见《金石录目》第六〇八。《宝刻丛编》卷八『咸阳县』引《京兆金石录》记：『大业八年立石。』《宝刻类编》从之。参欧阳棐《集古录目》卷五记：『文振字元起，陇西姑臧人，仕隋至兵部尚书，封龙岗郡公，赠右仆射，谥曰襄。碑不著所立年月。』《新书》卷八十三《诸帝公主》：『高密公主夫婿段纶，』及《宝刻类编》有《工部尚书晋昌郡王碑》，即段纶碑，『于志宁撰，贞观中立』。《京兆金石录》『大业八年』者，或因出其子段纶结衔而致讹。父子当同时立石。《金石录目》所谓『工部尚书』者或因出其子段纶结衔而致讹。父子当同时立石。今从《金石录》碑主段文振。字元起，北海期原人，宜至兵部尚书，左侯卫大将军，赠光禄大夫，尚书右仆射，北平侯，谥曰『襄』。《隋书》卷六十有传，大业八年三月辛卯即十二日，卒于征辽途中。

《六马赞》

今人传为唐太宗撰，欧阳询隶书。赞目又称《昭陵六马赞》、《六马图赞》。文见《全唐文》卷十。贞观中，立在醴泉县昭陵。著录首见《金石录目》第五七四。《昭陵六骏赞辨》一卷（两江总督采进本）国朝张昭撰。诏字力臣，山阳人。博学嗜古，尤究心金石之文。后以聋废，而考证弥勤。以《昭陵六马图赞》或以为太宗御撰，或以为欧阳询书，或以为殷仲容书，因亲至其侧，勘验绘图，以赵明诚《金石录》为据，定以《六马赞》为欧阳询书，诸降将姓名为殷仲容书。文已尽泐，确为谁撰，诏亦不能考矣。

《荐福碑》

《荐福碑》，亦称《荐福寺碑》，无年月，欧阳询正书，碑石已佚。
唐时欧阳询曾在鄱阳荐福山书寺碑，后颜真卿任饶州刺史时，在寺碑上方建一亭为《全唐文》卷（两江总督采进本）国朝张昭撰。诏字力臣，山阳人。博学嗜古，尤究心金石之文。后以聋废，而考证弥勤。以《昭陵六马图赞》或以为太宗御撰，或以为欧阳询书，或以为殷仲容书，因亲至其侧，勘验绘图，以赵明诚《金石录》为据，定以《六马赞》为欧阳询书，诸降将姓名为殷仲容书殷葬周鼎视之。』疑为正书。或言载于《群玉堂帖》，待查。

临川石刻杂法帖一卷，载欧阳率更一帖云：『年二十余，至鄱阳。地沃土平，饮食丰贱。众士每每凑聚，每日赏华，恣口所须；萧中郎颇纵放诞，亦有雅致。彭君摘藻，特有自然。至如《阁山神诗》，先辈亦不能加。此数子遂无一在，殊使痛心。』兹盖吾乡故实也。

《度尚帖》

欧阳询行书，原为《史事帖》之一。著录首见《宣和书谱》卷八。贴文如下：『度尚，字博平，山阳湖陆人。少早丧父，事母至孝，尽心供养。清洁，有文武。孝女曹娥，人莫之表，上出俸粟使吏焦夫改葬，树碑以彰显之。后遭母丧，哀瘠动严峻。辽东太守卒。』宋米芾曾有载录。『《戏鸿堂帖》中与米芾同刻。』而在米芾所藏时，此帖与《庚亮帖》两帖合一书。据明张丑《清河书画舫》卷三上记载：『《度尚帖》之本，已未余官长沙，获于南昌魏泰。』曾刻入《戏鸿堂法书》《玉烟堂帖》《泼墨斋法书》《式古堂法书》《玉虹楼法帖》等。

《殷穆帖》

欧阳询行书，为原《史事帖》之一。

《欧阳率更帖》

明宋濂《宋学士文集》载有题《欧阳率更帖》云：『此碑欧阳信本晚年所书。笔画险劲若铸铁所成者，反复视之，定为初刻本，然而信本虽极力追仿右军，而其规矩媚趣或得于大令为多。学大令者羊舍人，薄给事为最优。自后鲜有闻者，唯法极师睥睨而从之，至信本之起殆与之抗衡而无愧者也。其有名之迹入宣和内府者，凡四十纸，惜皆不存，而《金石略》所载二十三种，亦惟《邕禅师塔铭》《昭陵六马赞》《皇甫氏碑》《醴泉铭》盛耳。类皆翻勒之多，无以见奇峰崛起，四面削成之势，如此本者诚可宝玩，览者当以殷葬周鼎视之。』疑为正书。或言载于《群玉堂帖》，待查。

《殷钧帖》

欧阳询行书，为原《史事帖》之一，其帖文如下："殷钧为长夜之口，失日，不知甲子，使其于箕子。箕子谓其徒云：'为天下主而一国皆失日，天下危矣，一国之失而我独知，我其危矣，遂辞以醉。'"曾刻入《戏鸿堂法书》、《玉烟堂帖》、《滋蕙堂墨宝》、《邻苏园法帖》等。

《庾亮帖》

欧阳询行书，为原《史事帖》之一。著录首见《宣和书谱》卷八。贴文如下："庾亮临江州，闻翟汤之风，束带蹑屣而诣焉。汤见亮备宾主礼甚恭。而亮怪曰：'君亮道世表，仆敢忘其恭邪？'汤曰：'使其忽敬，其枯木朽株耳。'亮语主簿张玄曰：'此君卧龙，不可动也。'"据明张丑《清河书画舫》卷三上记载："《庾亮帖》，壬戌岁过山阳获于今中散大夫钟离景伯。"

欧阳询《度尚》《庾亮帖》赞（有序）右，"唐弘文馆学士兼太子率更令银青光禄大夫渤海县开国男"欧阳询"字信本"书《度尚帖》。元丰己未，余官长沙，获于南昌魏泰《庾亮帖》。壬戌岁，过山阳，获于今中散大夫钟离景伯，各着半，古印适合缝文，曰"清河图籍之印"乃昔一书也。究延平之化，岂不有神参孔壁之遗？孰云「致误」？元祐庚午，冬至萧闲外舍装。赞曰：渤海光怪，字亦险绝。真到内史，行自为法。庄若对越，俊如跳踯。后学莫窥，遂趋尪劣。

曾刻入《戏鸿堂法书》、《玉烟堂帖》、《泼墨斋法书》、《式古堂法书》、《玉虹楼法帖》等。

《薄冷帖》

欧阳询行书，著录首见《宣和书谱》卷八。其帖文如下："薄冷，足下沉痼已经岁月，岂宜触此寒耶？人生禀气，各有攸处。想示消息。"曾刻入《懋勤殿法帖》等。此帖《淳化阁帖》第九误收为王献之书。明王世贞《弇州山人集》云："（淳化阁帖）《薄冷》《益部》二帖，米（芾）辨为欧阳率更，其险劲，率更手也。"曾刻入《懋勤殿法帖》等。

《投老帖》

欧阳询行书，其帖文如下："投老残年，西崦正逼。怕虑倐忽，归骸玄壤。溢尔冥灭，竟不一言。以此在怀，预为其备。于兹路唯有凭心，他余不能有益。年将八十，可以意求。欲望长存，何可得也？道大难俗情。见善从善如登，见恶行恶如崩。必须策怠惰，勤精进，爱日惜力，乃可获耳。吞声饮气，不劳顿尔，他便生异。议速自详，（危）取充，勿滞留也。十六日。"曾刻入《淳化阁帖》、《懋勤殿法帖》等。

《去留帖》

欧阳询行书，曾刻入《淳化阁帖》《懋勤殿法帖》等。

《益部帖》

欧阳询草书，其帖文如下："益部耆旧传，今送，想催驱写取耳。慎不可过淹留。吾去月从孙家求信，信次顿尔，频为乱反侧。"曾刻入《淳化阁帖》《懋勤殿法帖》等。《淳化阁帖》第九误《益部帖》为王献之书。王世贞《弇州山人集》云："《薄冷》《益部》二帖，米（芾）辨为欧阳率更，其险劲，率更手也。"

《风姿帖》

欧阳询行书，又称《数日不败帖》，为欧阳询尺牍，其帖文如下："数日不败，风姿岂任，思咏之至。偶制少肉松脯，味似不恶，辄送上。闲且访及也。《大意经》等二十一卷先纳，别希更借示。幸甚幸甚。谨状。十六日。"著录首见董其昌《戏鸿堂法书》卷五，刻帖共十六卷，为明代董其昌辑录刻行。

《早度嘉帖》

欧阳询书，有《庾亮帖》、《由余帖》三帖载于《玉虹楼法帖》中。

《由余帖》

欧阳询行书，又称《荅穆公帖》，为原《史事帖》之一。其帖文如下："荅穆公怪而

《临黄庭经》

小楷，曾刻入《职思堂法帖》、《语晋斋法帖》等。

《穆公帖》

曾刻入《戏鸿堂法书》、《玉烟堂帖》、《滋蕙堂墨宝》、《邻苏园法帖》等。

《汉文帖》

欧阳询书，著录首见《戏鸿堂法书》，《玉烟堂帖》、《滋蕙堂墨宝》、《邻苏园法帖》等。

《周罗睺墓志》

公元六〇五年，隋炀帝大业元年，欧阳询四十九岁，是年四月立。上大将军周罗睺卒，徐敏撰墓志铭称述之。欧阳询正书铭石。志目又称《周罗睺墓志》。著录首见赵明诚《金石录目》第五一六，其「跋尾」有「右《隋周罗睺墓志》，无书人姓名，而欧阳询在大业中所书《姚辩墓志》、《元长寿碑》与此碑字体正同。盖率更书也，往时书学博士米芾善书，尤精于鉴裁，亦以余言为然」。又赵明诚《金石录》记《元寿碑》为「欧阳询正书」，故此碑字体也应当是正楷书。

志主周罗睺（五四二—六〇五年），字公布，九江浔阳人。官至上大将军，封爵义宁郡公。《隋书》卷六五有传。大业元年四月卒，年六十四，赠柱国，右翊卫大将军，谥曰「壮」。

《元寿碑》

虞世基撰，欧阳询正书。碑目又称《左仆射元长寿碑》、《尚书左仆射元长寿碑》、《元长寿碑》。大业八年正月，立在万年县。著录首见《金石录目》第五三一。

碑主元寿（五五〇年—六一二年），字长寿，以行、河南洛阳人，宫至内史令，右光禄大夫兼左翊卫大将军，《隋书》卷六三有传。大业八年正月甲辰即二十四日卒，年六十三，赠尚书右仆射，光禄大夫，谥曰「景」。碑目「左仆射」乃右仆射之讹，且为赠官。

《楚哀王智云碑》

欧阳询撰并隶书。碑目又称《楚哀王稚诠碑》。武德初年立于万年县。著录首见《墨池编》卷十七，《丛编》卷八「万年县」引《集古录目》记欧阳询「时为给事中」，盖武德四年后所立。

碑主楚哀王智云，初名稚诠，高祖第五子。大业末遇害，年十四岁。武德元年，追封楚王，谥曰「哀」。新旧《唐书》有传，见《旧书》卷六四《高祖二十二子》、《新书》卷七九《高祖诸子》。

《杜如晦碑》

虞世南撰，欧阳询隶书。碑目又称《赠司空杜如晦碑》。贞观四年，立在醴泉县昭陵。著录首见《金石录目》第五五九，其《跋尾》称：「右《唐杜如晦碑》，虞世南撰。验其字画。盖欧阳询书也。」《类编》卷一从之。

碑主杜如晦（五八五—六三〇），字克明，京兆杜陵人，太宗朝官至尚书右仆射。新旧《唐书》有传，见《旧书》卷六六，《新书》卷九六。贞观四年三月甲申即十九日卒，年四十六，赠司空，谥曰「成」。如晦为贞观良相，初为秦王奇兵曹参军，又兼文学馆学士，虞世南入唐，即与其同属秦王府僚，当有行谊。参《旧传》：「太宗手诏著作郎虞世南曰：『朕与如晦，君臣义重。不幸奄从物化，追念旧勋，痛悼于怀。卿体吾此意，为制碑文也。』」虞世南盖奉敕撰文。时著作郎任上。

《付善奴帖》

欧阳询撰并书。帖目又称《传授诀》、《秉笔帖》。文见《全唐文》卷一四六。后题「贞观六年七月十二日书付善奴」。立在凤翔。著录见宋朱长文《墨池篇》及郑樵《金石略》卷下。《宝刻类编》卷一记：「宋至和二年重摹」。《宣和书谱》卷八记有「三帖」。曾刻入《绛帖》《秘阁续帖》《汝帖》《东书堂集古法帖》等。

《张崇碑》

欧阳询书。碑目又称《丹州刺史张崇碑》、《丹州刺史女肃恭公张崇碑》。贞观八年（六三四年）十一月立在咸阳县。著录首见《宝刻丛编》卷八「咸阳县」引《金石录》。《宝刻类编》同。《金石录》第五七一记「无书、撰人姓名」。王壮弘《增补校碑随笔》

载：「正书。三十九行，行六十字。有额，篆书，阳文十二字，泐存八字。在陕西咸阳。」清朝雍正年间曾出土于志宁《张琮碑》、《南安懿公碑》，文见《全唐文》卷一四五。其有「君讳琮，字文瑾，武威姑臧人也。……贞观十一年十二月之任。在道寝疾，薨于宋州馆舍，春秋五十有五。……即以十三年二月二十一日厝于始平之原」云，参阅《金石录》跋尾卷二三记：「右《唐丹州刺史碑》」，其可见者云：「公讳崇，字平高。」按《新唐书·刘裴传》后载起义功臣事迹有张平高之名，云：「绥州人，从唐公平京城。累授左领军将军、萧国公。贞观初，为丹州刺史，坐事，以右光禄大夫还第，卒。「今以碑考之，其事皆同，惟传以字为名尔。」《丹州刺史张崇（琮）碑》俨然二石。雍正年间，康锦拓本即最初拓本。惟朱翼盫考《张琮碑》与《睦州刺史张琮碑》非询书也。碑主张崇，字平高，以字行，绥州肤施人，为武德功臣，官至右光禄大夫，封爵萧国公。卒后改封罗国公。永徽中追赠潭州都督。新、旧《唐书》有传，见《旧唐书》卷五七《刘文静传》附，《新唐书》卷八八《裴寂传》。

《昭陵刻石文》《文德皇后碑》

唐太宗撰，欧阳询八十岁时隶书。碑目又称《长孙皇后碑》、《文德皇后碑》。贞观十年十一月初四日，立在醴泉县昭陵。著录首见《金石录》。其跋尾卷二三又云：「右《唐昭陵刻石文》，太宗御制，欧阳询八分书。贞观十年。」其跋尾卷二三记：「《唐昭陵刻石文》，太宗御制，欧阳询八分书。贞观十年。」

碑主文德顺圣皇后长孙氏（六〇一年—六三六年），河南洛阳人，贞观重臣、高宗顾命大臣司空长孙无忌之妹。新旧《唐书》有传，见《旧书》卷五一、《新书》卷七六《后妃传》。贞观十年六月己卯即二十一日卒，年三十六，谥「文德」。上元元年八月改谥文德顺圣皇后。虞世南作《哀册文》志之，有《女则》十卷。

《赠高颎礼部尚书诏批答》

欧阳询正书。贞观十一年十二月二十八日，批答赠高颎官疏。立在京兆。著录《类编》卷一。其有云：「贞观十一年十二月诏，无姓名。十二月二十八日批诏乃询书。」参《金石录》卷二三记「右《唐赠高颎诏书》」。贞观十一年改葬，有诏赠礼部尚书」云，其批答与赠礼部尚书诏为别一文。

《放诞帖》

欧阳询撰并行书。著录《全唐文》卷一四六，与《年廿帖》两帖合作称《临川帖》。著录首见潘师旦《绛帖》「历代名臣法帖第八」（未见目）。其帖文如下：「年二十余，至都阳，地沃土平，饮食丰贱。众士往往凑聚，每日赏华，恣口所须。其二张才华议论，一时俊杰。殷薛二侯，故不可言。戴君国士，出言便是月旦。萧中郎颇纵放诞，亦有雅致。彭君摛藻，特有自然。至如阁山神诗，先辈亦不能如。此数子遂无一在，殊使痛心。」

《年廿帖》

欧阳询书。见《旧唐书》有传，见《旧唐书》卷五七

《海觉寺额》

欧阳询撰并书。著录首见张彦远《历代名画记》卷三「西京寺观等画壁」。

《金刚经摩崖碑》

《蜀中广记》卷八引《十里碑口》云：「佛龛山有唐贞观中更令欧阳询书金刚经摩崖碑。」佛龛山即佛崖山。

《去岁帖》《茗草》

欧阳询行书。著录首见宋潘师旦《绛帖》「历代名臣法帖第八」（未见目）。

《玉枕尊胜咒》

欧阳询书。著录首见《博古堂帖存》，刻在越州。

《离骚》

欧阳询楷书，笔意全与《九歌》相近。离骚是《楚辞》的篇名，是屈原自述平生的抒情诗。作品内容以反复倾诉他对楚国命运的关怀，要求革新政治的愿望，并通过神游天

上，追求理想的现实及失败后欲以身殉的陈述。《楚辞》离骚，是冠绝千古的名篇，在中国文学史上流传久远。欧阳询书《离骚》，有此地方文辞不连贯，有缺页，可能在流传中有失。欧阳询所书《离骚》，曾刻入《戏鸿堂帖》、《玉烟堂帖》。二〇〇三年十一月《历代碑帖法书选》编辑组根据故宫博物院藏本影印出版，文物出版社出版发行。

《西林道场碑》

欧阳询书，立于江州庐山。著录首见《金石略》卷下。欧阳修《集古录跋尾》卷五："《庐山西林道场碑》，渤海公撰。公为太常博士时作。不著书人名氏，而字法老劲，疑公之书也……大业十三年建也。"《墨池编》卷十七记欧阳询撰。见宋赵明诚《金石录》卷二十二记："右《隋西林道场碑》，题'太常博士欧阳询撰'，而不著书人名氏。余家藏隋《姚辩墓志》、《元寿碑》，皆率更在大业中为博士时所书，与此碑字体绝不类，知其非率更书也。"今从之。

《卫灵公论》

欧阳询正书，著录首见《宣和书谱》卷八。

《强弱论》

欧阳询正书，著录首见《宣和书谱》卷八。

《节封奕事》

欧阳询正书，著录首见《宣和书谱》卷八。

《节苏原事》

欧阳询正书。著录首见《宣和书谱》卷八。

《秋风辞》

欧阳询行书，著录首见，宋·《宣和书谱》卷八。

《周公帖》

欧阳询行书，著录首见，宋·《宣和书谱》卷八。

《齐宣王帖》

欧阳询行书，著录首见，宋·《宣和书谱》卷八。

《邹穆公帖》

欧阳询行书，著录首见，宋·《宣和书谱》卷八。

《荀公帖》

欧阳询行书，著录首见，宋·《宣和书谱》卷八。

《战国策帖》

欧阳询行书，著录首见，宋·《宣和书谱》卷八。

《子卿帖》

欧阳询行书，著录首见，宋·《宣和书谱》卷八。

《戴逵帖》

欧阳询行书，著录首见，宋·《宣和书谱》卷八。

《祭祀帖》

欧阳询行书，著录首见，宋·《宣和书谱》卷八。

《四时祭祀帖》

欧阳询行书，著录首见，宋·《宣和书谱》卷八。

《百家帖》

欧阳询行书，著录首见，宋·《宣和书谱》卷八。

《门籍帖》

欧阳询行书，著录首见，宋·《宣和书谱》卷八。

《自遣帖》

欧阳询行书，著录首见，宋·《宣和书谱》卷八。

《劝学帖》

欧阳询行书，著录首见，宋·《宣和书谱》卷八。

《海上帖》

欧阳询行书，著录首见，宋·《宣和书谱》卷八。

《祖讷帖》

欧阳询行书，著录首见，宋·《宣和书谱》卷八。

《隅隩帖》

欧阳询行书，著录首见，宋·《宣和书谱》卷八。

《守谦帖》

欧阳询行书，著录首见，宋·《宣和书谱》卷八。

《金兰帖》

欧阳询行书，著录首见，宋·《宣和书谱》卷八。路远《西安碑林史》称西安碑林有宋元祐元年（一〇八六年）摹刻的《金兰帖》，惜已不存。并说：「明人赵均《金石林时地考》尚著录此碑，碑目之下注曰：『欧阳询书，六十字。西安。』可能当时仍在碑林。」大约明万历年以后，《金兰帖》下落不明。

《北游帖》

欧阳询行书，著录首见，宋·《宣和书谱》卷八。

《讲书等帖》

欧阳询行书，著录首见，宋·《宣和书谱》卷八。

《申屠帖》

欧阳询行书，又称《汉文时帖》，为原《史事帖》之一。其帖文如下：「汉文时丞相申屠嘉入朝，见邓通在，上傍，有怠慢礼。嘉进曰：『陛下爱幸群臣，则富贵之。至于朝廷之礼，不可以不肃』。上曰：『君勿言，吾私之』。」曾刻入《戏鸿堂法书》、《玉烟堂帖》、《滋蕙堂墨宝》、《邻苏园法帖》等。

《孝经帖》

欧阳询草书，著录首见，宋·《宣和书谱》卷八。《山西通志》卷二百三十载欧阳询《孝经》一卷，薛临寄钱公，未见真迹。《珊瑚网》卷二十二亦载此事。云：「欧阳询黄麻纸草书《孝经》，是马季良龙图孙大夫直溢所收，今归薛绍彭家。」

《院君帖》

欧阳询草书，著录首见，宋·《宣和书谱》卷八。

《盈虚帖》

欧阳询草书，著录首见，宋·《宣和书谱》卷八。

《京路帖》

欧阳询草书，著录首见，宋·《宣和书谱》卷八。

《途路帖》

欧阳询草书，著录首见，宋·《宣和书谱》卷八。

《京兆帖》

欧阳询草书，著录首见，宋·《宣和书谱》卷八。

《碧笺四圣草帖》

欧阳询草书，明张丑《清河书画舫》卷九下载："欧阳询《碧笺四圣草帖》同《后虞帖》在张汝钦处。"同书卷二十二又云："率更《碧笺草圣》四幅在故相齐贤张直清处。"

《后虞帖》

疑为草书，明张丑《清河书画舫》卷九下载："欧阳询《碧笺四圣草帖》同《后虞帖》在张汝钦处。"

《汉文帖》

欧阳询书，著录首见明·董其昌《戏鸿堂法书》卷五。

《道失帖》

亦称《已惑孔贵嫔诗》，五言诗行书帖，欧阳询八十二岁时作。见《全唐诗》：

"已惑孔贵嫔，又被辞人侮。花笺一何荣，七字谁曾许？不下结绮阁，空迷江令语。雕戈动地来，误杀陈后主。"款署贞观十二年六月二日书，时欧阳询八十二岁。曾刻入明·董其昌《戏鸿堂法书》、《李书楼正字帖》、《秘阁续帖》等。元鲜于枢《困学斋杂录·书画见闻录》有载。

《子奇帖》

欧阳询行书，又名《新序帖》，为原《史事帖》之一。清朱存理《铁网珊瑚》卷一云："见于淳熙秘阁书目，御府帖也。"并云帖后有郭天锡、邓文原、吴善、班惟志跋记。

《上帝德论》

欧阳询七十岁书。《册府元龟》卷三十七载"（武德）九年四月，给事中欧阳询奏上帝德论，帝鉴而称善。"

《卫冕公王寒凿池帖》

明张丑《清河书画舫》卷九上载："唐率更令欧阳询书《卫冕公王寒凿池帖》，其迹麻纸，在魏泰处。"疑此亦为原《史事帖》之一，当为行书。

《与夫人帖》

欧阳询行书，著录首见明·朱长文《墨池编》。

《与蔡明远书》

欧阳询行书，著录首见明·朱长文《墨池编》。

《与卢八书》

欧阳询行书，著录首见明·朱长文《墨池编》。

《天气帖》

欧阳询行书，著录首见明·朱长文《墨池编》。

《论二张等书》

欧阳询行书，著录首见明·朱长文《墨池编》。

书体无考

《段纶碑》

于志宁撰，欧阳询书。碑目又称《工部尚书晋昌郡王碑》、《驸马都尉工部尚书杞国公段纶碑》。贞观中立在万年县，书体无考，疑为正书。著录首见《丛编》卷八引《京兆金石录》。碑主段纶，北海期原人，段文振之子，高祖第四女、高密公主夫婿。《新唐书》卷八三《诸帝公主》：「纶，隋兵部尚书文振子，工部尚书、杞国公。」《新唐书》卷八三《诸帝公主》：「纶，隋兵部尚书文振子，工部尚书、杞国公。」或作阳帖。纪，又作汜。并讹。贞观十五年致仕，约致仕后不久即逝。严耕望《唐仆尚丞郎表》卷四记其自贞观三年六月见在任工部，至十五年致仕。其卒于十五年后之数年间，晋昌郡王乃为赠封。如为贞观十五年卒，而碑文又为欧阳询书，则此当为欧阳询最晚年之书作。

《杨缙墓志》

许善心序，虞世基铭，欧阳询书。志目又称《上仪同杨缙墓志》，立在咸阳县，年月及书体无考。著录首见《宝刻丛编》卷八引《复斋碑录》。

《骨利献马赞》

欧阳询书。撰人、立石年月及书体无考。著录首见《金石略》卷下，记在凤翔府。

《尹善殿记》

欧阳询书。撰人、立石年月及书体无考。著录首见《金石略》卷下，曾记该石在今陕西凤翔县。

《道林之寺》

欧阳询书。撰人、立石年月及书体无考。著录首见《金石略》卷下，记在潭州。

《鄱阳铭》

欧阳询书。撰人、立石年月及书体无考。著录首见《金石略》卷下。记在饶州。宋黄庭坚《山谷论书》曾说：「欧阳询《鄱阳帖》，用笔妙于起倒」《清河书画舫》卷九下称：「欧阳询《鄱阳帖》真迹在唐垌处，模石在灵隐寺。」不知此《鄱阳铭》是否即《鄱阳帖》。

《二吴论》

欧阳询书。撰人、立石年月及书体无考，著录首见《金石略》卷下，记在西京（洛阳）。《类编》卷一记在「潞」。

《论飞帛》

欧阳询书。撰人、立石年月、地理及书体无考。著录首见《金石略》卷下。

《苏彦威语箴》

欧阳询书。撰人、立石年月、地理及书体无考。著录首见《墨池编》卷十八，惟为「传模本」。

主要参考书目

一、欧阳询《艺文类聚》，上海古籍出版社一九八二年新版。

二、《历代书法论文选》，上海书画出版社一九七九年十月版。

三、《历代书法论文续编》，上海书画出版社一九九三年八月版。

四、赵明诚撰，金文明校证《金石录校证》，上海书画出版社一九八五年十月版。

五、《宣和书谱》，上海书画出版社一九八四年十月版。

六、马宗霍《书林藻鉴·书林纪事》，文物出版社一九八四年五月版。

七、《新唐书》，宋欧阳询、宋祁编著，中华书局，一九七五年第一版。

八、《旧唐书》，（五代晋）刘昫等编著，中华书局，一九七三年第一版。

九、《中国书画》，国家级艺术类核心期刊，中国书画杂志社出版，二〇一〇年八月总第九二期。

十、《欧阳询 虞世南 褚遂良年谱》，朱关田文，《书法研究》，上海书画出版社，一九九八年第五、六期。

十一、《金石萃编》第二册，（清）王昶，中国书店，一九九一年六月。

十二、《欧阳询书九成宫醴泉铭》，《历代碑帖法书选》编辑组，文物出版社，一九八一年。

十三、《唐欧阳询书化度寺碑》，《历代碑帖书法选》编辑组，文物出版社，一九九三年四月。

十四、《中国历代书法大师名作精选 欧阳询》，罗剑华，西泠印社，二〇〇〇年四月。

十五、《中国书法史 唐代卷》，朱关田，江苏教育出版社，一九九九年十月。

十六、《中国书法史图录》，沙孟海，上海人民美术出版社，二〇〇〇年六月。

十七、《湖湘历代书法选集①欧阳询卷》，夏时，湖南美术出版社，二〇一〇年十月第一版。

十八、《中国艺术大师图文馆》，秦永龙主编，何永胜编著，山西教育出版社，二〇〇六年二月第一版。

十九、《书堂山法帖丛编》，欧阳询书法艺术学会提供，一九九五年十一月。

二十、《书堂欧阳》，吉慧著，湖南文艺出版社，二〇〇一年七月第一版。

作者简介

聂军生，一九六一年七月出生于北京丰台，首都师范大学艺术类书法专业本科毕业。现为中国书法家协会会员，中国楹联学会会员，北京书法家协会会员，丰台区书法家协会副主席，政协北京市丰台区第九届委员会委员，民建北京市委文化委员会委员，民建北京弘华艺术社理事，丰台区政协文史资料委员会副主任，北京海峡两岸书画家联谊会理事，长期从事书法教育。

指歸筆約理贍辭駁詳其旨趣殊非後學所詳從事於茲草草中間有渴矣乃明康